Pierre BOULEZ ——— Jean-Pierre CHANGEUX ——— Philippe MANOURY

Les
neurones
enchantés

le
cerveau
et
la musique

終點
往往在
他方

傳奇音樂家布列茲與神經科學家的跨域對談，
關於音樂、創作與美未曾停歇的追尋

皮耶‧布列茲　尚—皮耶‧熊哲　菲利普‧馬努利 ——— 著　陳郁雯 ——— 譯

推薦序

站在一位音樂創作者角度，會面對到一個真確又有趣的現象——當創造了一聲聲響後，要怎麼走下去呢？第二個聲音又將是如何？我們常常說要有靈感，而這靈感又是如何與我們的大腦功能產生聯繫，傳播訊息呢？

這本書以布列茲創作思維與音樂語法為主軸，除了可以學習到他的新觀念與創作手法，也同時導出音樂與科技間的神祕關係。布列茲與神經生物學家尚—皮耶‧熊哲、作曲家菲利普‧馬努利，在書中對談音樂的三個層面：創作、演奏以及聽者本身的認知與感知。這樣的對談，不僅對一位創作者在思考如何創造聽者新的感知有很大的啟發；書中談及的，由布列茲提出並領導的法國龐畢度音樂暨聲學研究中心（IRCAM），更是透過科技運算讓音樂創作邁向新的里程碑。布列茲是創作者也是指揮家，雙重身分讓冰冷的科技得以活現，再透過專業水平的測試及運作，提供平台給創作者諸多思考的方向，是一本值得大家來學習與研究的書。

——王思雅（作曲家、IRCAM 研究員（1999-2000），任教國立台灣藝術大學音樂系）

很難想像，在我們這個時代裡居然有一本充滿著智性和幽默的音樂與科學書籍，以中文問世了。二十世紀前衛派音樂的大師作曲家皮耶‧布列茲，和腦神經科學家尚—皮耶‧熊哲，各自毫不保留地從「藝科頭腦」和「理科頭腦」，辯論著近代音樂的創作、美感和教育：當今的音樂現象，到底是文

化所致？還是腦部機制運作使然？閱讀這本書，你會被五花八門的概念衝撞得腦洞大開，也會對這些法國人的唇槍舌劍莞爾一笑。這是一本作曲家與科學家之間，坦誠相見的「砍砍」而談！

——沈雕龍（柏林自由大學音樂學博士）

布列茲有著許多身分：作曲家、指揮大師，思想家。就許多與其本人接觸過——以及從本書內容來看——的音樂人觀點，他也是一名溫暖、和藹、睿智且知無不言的音樂引路人，數十年來引導著樂壇的思考方向。其音樂的艱澀複雜，對比為人的直率可親，中間的反差實在有趣。

也因此，無論從理論、實務或人性高度來看，鮮有人比布列茲更適合從文化乃至神經科學等各個面向，討論本書關於音樂、美、創作與音樂教育等等，既朦朧又嚴謹的議題。本書或許無法改變你對作曲家或樂曲的想法，但對於那些「知其然，不知其所以然」的腦內奧妙，相信可以起指點迷津的作用。就像大師鍾愛的印象派作曲家一般：近看一片模糊，保持距離卻是精雕細琢的抽象之美。

——呂繼先（樂評人）

即便，這本書的發想起始於「瞭解人腦如何在音樂創作的狀態中運作與連結」，但透過腦神經專家熊哲、作曲家布列茲與馬努利的對話，同時也對音樂的概念進行探問與挑戰。

另外，布列茲在許多篇幅提及「創作的材料」尤為精采，除了可大方收為我們學習聆聽當代音樂的指南，更提供作曲家思考著如何鑄造形式，調度素材，其過程是我覺得最為珍貴的部分。

——陳宜鍾（鋼琴家）



人文藝術與神經科學的碰撞火花，照亮未來

蔡振家（國立台灣大學音樂學研究所副教授）

二○一六年一月，法國音樂家皮耶‧布列茲（Pierre Boulez）逝世，享壽九十歲，藝文界同表哀悼，法國總理盛讚布列茲對於音樂界的偉大貢獻，「宛若一道照亮世界的光束」。以光束來比喻布列茲，讓我產生兩個聯想。從創作的角度而言，布列茲確實像堅持自我道路的一束光，筆直而犀利，他曾說：「音樂的歷史從巴赫到海頓、貝多芬、華格納、馬勒，再通過荀白克、魏本，傳到史托克豪森和我。至於其他人，都無關緊要。」而在另一方面，布列茲卻像是充滿人道關懷的和煦陽光，他散發著一種沉靜睿智的領袖氣質，藉由簡潔的言談與手勢，為音樂家及愛樂者帶來無限啟發，這種非凡的魅力，讓布列茲在指揮與音樂教育領域成就斐然。

布列茲逝世三年之後，臉譜出版社譯成布列茲與神經生物學家尚─皮耶‧熊哲（Jean-Pierre Changeux）、作曲家菲利普‧馬努利（Philippe Manoury）的對談錄，意義非凡。布列茲在音樂創作上的諸多理念，都跟認知心理學密切相關，而近十年來，有關音樂的腦科學突飛猛進，電子音樂及人工智慧作曲之趨勢，亦沛不可擋。見識深遠的布列茲，似乎對這波新浪潮早有準備，他親身參與音樂

與科學的對談，促進不同陣營間的互動與彼此理解，為往後的跨領域合作鋪道路，如此開闊的胸襟與

視野，在作曲界並不多見。先鋒作曲家與神經生物學家的跨領域碰撞究竟產生了什麼樣的火花？為了

深入掌握本書的諸多議題，我們必須先對於布列茲一生的音樂歷程有些瞭解。

布列茲自小對於音樂與數學特別感興趣，曾在里昂大學修習數學課程，十八歲赴巴黎求學，放

棄了數理、科學，而選擇就讀巴黎高等音樂院。布列茲早期的作曲深受十二音列技法（twelve-tone

technique）及序列主義（serialism）所影響，這些音樂都屬於無調音樂（atonal music）。人類的音樂

多半屬於調性音樂（tonal music），這種音樂經常使用大調音階、小調音階，或是中國五聲音階、日

本陰音階、琉球音階等，不管是什麼音階，音階內的音具有高低不等的位階，其中位階最高的音稱為

主音。音階內位階較高的音，在音樂中出現的次數較多，且經常出現於較重要的句尾處及小節裡的重

拍。十二音列主義打破了調性音樂的結構機制，將一個八度之內的十二個音置於同樣的位階，且對

於這十二個音的「序列呈現」及「序列變形」有些規範。[1] 序列主義進一步將音高以外的聲音性質也

「序列化」，包括時值（duration）、音色（timbre）、響度（loudness），參見本書第35頁。

歌聲與樂器所奏出的旋律，蘊含豐富情感，可以引起聽眾的共鳴，然而在十二音技法中，音高

經常只是一些冰冷的數字，成了結構式操弄的素材。布列茲在本書中坦然指出：「把十二音丟出窗外

對我幫助很大。我真是受夠十二音了。」（頁33）十二音體系不僅會對創作造成負擔，一般人的大腦

也難以聽出十二音列的種種變形。[2] 值得注意的是，布列茲在追求音樂邏輯結構、創新技法的同時，

從未忽視詩意及敘述性，這或許是他後來拋棄十二音列技法的原因之一。

一九五〇至六〇年代，布列茲的興趣涵蓋了機運音樂（aleatory music），在這類作品裡面，演奏者按照樂譜所提供的素材與指示，結合個人當下的想法，自由即興，每次演奏都是獨一無二的呈現。七〇至八〇年代，布列茲投身於電子／電腦音樂，工作重心移至巴黎龐畢度音樂暨聲學研究中心（Institut de Recherche et de Coordination Acoustique/Musique，簡稱IRCAM），發展出頻譜主義（spectralism）的作曲技術，這類技術可以藉由聲音取樣及電子器材，任意模擬與調整樂器震動所產生的聲音，因此布列茲在本書指出，我們不再受制於（物理的）自然規律，音樂世界比以往更加豐富（頁36）。

鋼琴家暨指揮家巴倫波因（Daniel Barenboim）曾說，布列茲的大腦運作速度比一般人快上兩百倍，因此，要理解布列茲的音樂哲學，自然不是一件輕鬆容易的事。以下，我將從認知科學的角度，對於本書的幾個觀點做些補充，希望能幫助讀者掌握本書內容，激發更多的思考。

在談到音樂的定義與藝術的本質時，本書的三位對談者大致同意，音樂作品並非純粹為了取悅聽眾，但我認為，音樂的價值也不限於「聲音之間的關係」，而是情感交流的重要方式。一般而言，美

1 簡而言之，「序列呈現」就是將全部十二個音排成一個序列，每個音在一個序列中不得重複出現，而「序列變形」就是使用倒影（inversion）、逆行（retrograde）等方式，讓同一個序列產生各種變化。

2 Marc D. Hauser, *The possibility of impossible cultures, Nature*, 2009, 460, p.190-196.

感經驗有三個支柱。第一是感知與運動層面，閱聽者以感官接收訊息，形成知覺，再結合相關的運動經驗，透過鏡像神經元（mirror neuron）產生內在的模仿，以身體動作的模擬與想像來體會藝術。第二是知性層面，這裡牽涉到如何運用背景知識（如：音樂的文法規則）與藝術專業，在特定的社會脈絡及文化傳統中理解藝術。第三是感性層面，主要涉及各種情緒的產生與評價，包括聆聽音樂時經常出現的預期心理、渴望、等待，還有繼之而來的滿足、驚奇等情緒。[3]

熊哲在本書中指出，音樂與語言之間的一個共同點，涉及類別知覺（categorical perception）。一個常見例子為語音中的不同子音其聲學特徵有所差異，舉例來說，語音出現到聲帶開始震動間的時間小於35毫秒者，會被知覺為/da/，超過50毫秒則會被知覺為/ta/，此時間雖可連續變化，但我們的知覺卻是類別化的。音樂中也有類別知覺，其中最重要的就是音階化的音高。音高雖然可以在頻率軸上連續分布，但我們在聽音樂的時候會使用音階系統，把聽到的音高對應到音階上分散而固定的幾個音高，這些音就是心理上的音高類別。關於音樂中音高知覺的類別特性，讀者可以聽聽動畫《風之谷》的娜烏西卡主題，此曲中童聲獨唱的音高常未準確落在音階上，但我們還是習慣以音階來將每個音高做適當的歸類。傳入聽者耳朵的音高是物理上的音高，而聽者以音階將每個音高做歸類之後，則形成心理的、主觀的音高。人跟機器的差別之一為做為心理量的音高，並不全然等於做為物理量的音高。

類別知覺是心理學中的重要觀念，我們可以從這個角度，重新思考布列茲在本書中提及的兩個音樂理念。首先，序列主義發展到後來，把音的音色與響度也類別化，如此作法，似乎是假設音色與響

度的知覺具有特定的類別。再者，先鋒作曲家對於微分音的使用，是將一個八度分成更多類別（超過十二個音高類別）。以上兩點，似乎都不太符合一般人在欣賞音樂時所依循的知覺原則，因此曲高和寡。而這類音樂創新的意義之一，則是讓心理學家重新思考，音高、音長、音色、響度的知覺各具特質，各種聲音特質的知覺究竟是如何形成的？對於音樂家而言，如果要教導聽眾欣賞現代音樂，應該如何著手，讓聽眾改變原有的知覺方式？

本書提到了絕對音感與相對音感，這也是讓愛樂者眼睛一亮的有趣議題。很多人都不知道，跟音樂能力較有關聯的是相對音感，不是絕對音感。布列茲便指出，有些作曲家並沒有絕對音感，但一定有良好的相對音感。此外，絕對音感是先天稟賦與後天學習交互作用的結果（頁145—150），一個人必須有特殊的遺傳基礎，再加上適時的訓練，方能獲得絕對音感。布列茲本人具有極佳的絕對音感與相對音感，而且比一般音樂家更擅長分解複雜的聲音，這項能力也讓他在指揮時能夠明察秋毫，讓團員們心悅誠服（頁152）。愛樂者閱讀此書時，不妨搭配聆聽布列茲所指揮的德布西（Claude Debussy）與馬勒（Gustav Mahler）音樂，細細品味樂曲中精準、清晰、縝密的聲響組織。

在坦率真誠的對談中，自然少不了立場鮮明、各持己見的爭論，跨領域交流進行至此，終於火花四射。當能哲指出，心理學家以實驗法研究音樂引發各種情感時，布列茲直批：「一旦我們試圖評

3 Chatterjee A, Vartanian O, *Neuroaesthetics, Trends Cogn Sci*, 2014, 18(7), p.370-375.

估各種經驗，個人的行為就會受到扭曲」，提出對心理學的根本懷疑。他認為心智的運作方式因人而異，因此，心理學家就算匯集了許多經驗與資料，卻很可能得出缺乏證明與整體說服力的結果（頁70）。同樣，當熊哲指出，心理學家發現嬰兒有能力辨認出「完全五度」這個音程時，布列茲的批評也是基於類似理由，認為各種音樂形態都來自後天的學習與文化形塑，音樂世界沒有什麼「自然律」。

關於這一點，我的看法跟布列茲不同。人類的心智，從來就不是一張任由文化塗寫的白紙。我們如今所擁有的大腦，是經過數十萬年、數百萬年演化而成，其中有些三千錘百鍊的古老能力，也影響音樂的認知。舉例而言，腦中的紋狀體（striatum）是指引我們學習規則、運用習慣的腦區，在演化史上相當古老，許多脊椎動物都藉由紋狀體來趨吉避凶。近年的腦造影實驗發現，當我們在預測功能和聲（functional harmony）[4] 的進行時，需要紋狀體的參與 [5]。這樣的認知神經科學研究，一方面闡述了功能和聲的生理基礎，一方面也絲毫未減損非功能和聲（例如德布西的音樂）之藝術價值。我認為，探討大腦處理音樂的規律，是非常有意義的研究，因為不管音樂怎麼創新，我們永遠只能依賴大腦去理解音樂，其中處理語言、運動、情感訊息的腦區，在音樂認知中扮演關鍵角色，人類不可能另外訂做一個大腦，專門用來聽音樂。從這個觀點來看，作曲家與神經科學家、心理學家、資訊科學家共同合作，釐清音樂跟其他認知功能之間的關係，解析音樂訊息的本質，是未來的一項重要任務。

本書雖然以音樂為主題，但其價值並不偏限於音樂領域，而是為人文藝術與神經科學的交流立下新的典範。其中，布列茲對於科學知識的好奇心，以及謹慎謙虛的學習精神，讓我尤為敬佩。布列茲

對於動物行為深感興趣，求知欲旺盛，聽了熊哲講述大腦的運作後，他也會很高興地說：真是上了一課！在忍不住批評了音樂心理學家之後，布列茲立即想到：或許這番批評是源於自己的誤解。這類的針鋒相對與思想折衝，對於往後的各種跨領域交流都深具啟發性。布列茲所關懷的世界問題之一，是相異文化之間交流不足所造成的彼此誤解與敵對，嚴重的話，甚至會導致人類文明崩解，他十分憂心

「共同體主義的人以暴力實現他們心中的普世性」（頁119）。布列茲關切印度音樂、日本能劇、東亞皮影戲，也希望向其他文化吸取一些不同的元素，以革新歌劇。其實，認知科學也需要這樣的宏觀視野，以對於人類心智與行為有較全面的瞭解。

看完這本書，最讓我感動的是布列茲持續創新的精神。他總是希望在事物間捕捉一些不尋常的特質，從中實踐個人創意，「在那個瞬間，只想著非抓住不可。即使我們知道自己做了什麼，也無法回到過去。」（頁84—85）

所謂「活在當下」，再次獲得了深刻的意義。

4　西方的大小調音樂，經常以主和絃、屬和絃、下屬和絃為和聲進行的核心，其中屬和絃之後經常會接主和絃，形成穩定性較強的終止式，這種和聲稱為功能和聲。

5　Seger CA, Spiering BJ, Sares AG, Quraini SL, Alpeter C, David J. Thaut MH, *Corticostriatal contributions to musical expectancy perception, J Cogn Neurosci*, 2013, 25(7), p.1062-1077.

目錄

前言

我們始終不了解作曲家、也就是一位創作者的大腦是如何運作的。這就是本書所要解開的「謎」。

究竟是什麼機制讓人能夠創作、推陳出新、帶來美的感受並觸動人的情感？

藝術創作是不是一種獨特的生理運作與思考過程？如果能徹底了解這些運作機制，是否就能說明作曲家、音樂家、指揮家為何會將某一個音符和另一個音符組合在一起，或決定某一種節奏後面應該接上另一種節奏？

創作的過程如此複雜，關於大腦的構造與功能，最新、最尖端的研究成果能否增進我們的認識？

史特拉汶斯基（Igor Stravinsky）在創作《春之祭》（Le sacre du printemps）的時候，布列茲在寫《無主之錘》（Le Marteau sans maître）的時候，他們的大腦是怎麼運作的？

我們可否從中了解人腦這部極其精密的機器如何和美產生關係？

大腦構造的基本單位有分子、神經元和突觸，他們和美的感知或音樂創作這類細膩的心理活動之

間有什麼關聯？

本書探討的問題包括：什麼是音樂？什麼是藝術作品？藝術創作的機制為何？美是什麼？透過這些問題，嘗試向藝術神經科學這個全新的領域踏出挑戰的一步。

正是為了這個目的，我們邀請致力研究大腦的神經生物學家尚－皮耶・熊哲，與對於音樂藝術的理論性探討向來十分重視的作曲家皮耶・布列茲進行對談，作曲家菲利普・馬努利亦參與其間，分享他獨到的見解。

歐蒂・賈可（Odile Jacob）

第一章

什麼是音樂？

Qu'est-ce que la musique ?

音樂與愉悅

尚—皮耶·熊哲（以下稱熊哲）：我想從《百科全書》（Encyclopédie）1-1[1] 為音樂下的經典定義開始：「音樂是聲音的科學，因為樂音能取悅耳朵；亦可說音樂是安排與引導聲音的藝術，在一定的安排與引導之下，藉由聲音的和諧、前後的接續、不同的長度，使人產生愉悅的感受。」撰寫這段定義的不是別人，正是盧梭（Jean-Jacques Rousseau）。不知道您對這樣的定義有何看法？

皮耶·布列茲（以下稱布列茲）：這是標準十八世紀法國人的定義方式，我眼前都浮現田園風光了！這種定義方式洋溢著宮廷與貴族的享樂情調，如果拿去請巴哈（Johann Sebastian Bach）看看，他一定會捧腹大笑，雖然他們屬於同一個時代。其實不妨說得簡單一點，音樂就是選擇聲音，並讓聲音與聲音產生關係的藝術。不過這種說法不能算是為音樂下定義，而是在描述一種技藝的行使。但光是這樣就足以導出南轅北轍的看法，例如「這種聲音是音樂」、「那種聲音是噪音」、「這幾個音的組合很混亂」、「這幾個音的組合具有音樂性」等等。我們的美學判斷與藝術感受基本上取決於所浸沐的文化。不論何種藝術形式都會面臨相似的問題。

一套陳設（installation）也算是藝術作品嗎？或者只能算是一塊布置得比較精緻的空間，就像大百貨公司的櫥窗？

熊　哲：我了解您的意思，能不能再說得更詳細一點？

布列茲：讓我們再思考一下盧梭提出的定義。巴哈在作曲時不只是考慮聲音悅耳而已。當然，在一些使用自然音階的合唱曲作品中，聲音既沒有緊張性也沒有扭曲（distorsion），而且保持穩定且持續，我們可能就會覺得相當悅耳。但是巴哈也創作了一些戲劇性更強的合唱曲，並且由於使用半音音階的緣故，會聽到一些扭曲的聲音。巴哈為什麼要寫《賦格的藝術》（Die Kunst der Fuge）？很難說。巴哈顯然是希望在離世前傾其所能，但我認為他想展現的是作曲上、思想上的才華，而不只是高超的描述功力和個人特色。我們也很難說出「是的，《賦格的藝術》十分悅耳」這種話。如果這部作品不過悅耳而已，恐怕很難成為傑作中的傑作！連綿不絕的賦

菲利普・馬努利（以下稱馬努利）：其實《賦格的藝術》很難說是非常好聽的音樂作品。這部作品原本就不是要讓人整首曲子從頭聽到尾的。

布列茲：這部作品是要讓人一章一章「讀」的，而且要一章一章分開讀（這是我的假設，巴哈本人未留下任何文字說明）。許多人嘗試完成最後的大賦格，他們堆疊了許多主句（sujet）和對句（contre-sujet），卻無法賦予作品真正的價值。他們讓樂曲在技巧上有價值，在意義上卻沒有。《音樂的奉獻》（Das Musikalische Opfer）是另一組同樣複雜的作品，雖然這組作品比

1　括號內數字為原書註解與文章出處，見書末；全書隨文註則為譯者註。

馬努利：較貼近現實，因為它是為三種樂器而寫的。我會說，這些曲子是為實際的，而《賦格的藝術》是……是不實際的！《賦格的藝術》不是寫給某一種樂器演奏，而是用來讀的！它是為了聽覺的享受，還是純粹為了智性上的享受？人們可以有各種臆測。巴哈設計這部作品的動力從何而來？當然不是腓特烈二世（Friedrich II）。別的不說，腓特烈二世對於《音樂的奉獻》根本沒有給予評價，可見他並不十分喜歡。

您應該看得出來，《賦格的藝術》對我來說是非常困難的一部作品，比貝多芬（Ludwig van Beethoven）最後幾首弦樂四重奏還困難。在這幾首弦樂四重奏中，我們能感受到他在和材料、和主題、和樂器對抗。貝多芬和一切對抗，但這是一種實際的對抗。《賦格的藝術》則完全掌握在創作者手中，但目的是什麼呢？

熊　哲：在音樂史上，您能找到另一部和《賦格的藝術》一樣，讓您產生相同困擾的作品嗎？

布列茲：不能。我完全想不到有哪一部作品能與之相比。

馬努利：就連二十世紀也沒有嗎？我想到一些作品，他們的抽象程度似乎可以相比。

布列茲：魏本（Anton von Webern）的《鋼琴變奏曲》（Variations for piano）似乎最接近，就像蒙德里安（Piet Mondrian）接近純粹的幾何學一樣。不過即使是魏本的音樂也有一些線條轉折……而且無論如何，形式上還是古典的。

馬努利：一首作品是音樂或不是音樂，界線往往十分模糊。例如白遼士（Hector Berlioz）在一八五一

布列茲：年倫敦萬國博覽會上聽到中國音樂後寫下的評論，就很值得思考。他認為中國人的歌聲非常可怕，就像狗在打呵欠，或是受驚的貓發出的嘶吼，他還說中國的樂器根本就是刑具。相反的，德布西的第一個想法則是：「爪哇音樂使用的對位法讓帕利斯垂那[2]像是在玩家家酒。」雖然不免有些挑釁。他又寫道：「如果我們放下歐洲的觀點，去聽他們打擊樂的美妙之處，就不得不承認我們的打擊樂不過是雜牌馬戲團裡嘈雜的噪音。」至少就這點而言，德布西講得非常有道理。布列茲應該也知道，歐洲人當初也認為日本的能樂是一連串難聽、粗糙、又缺乏音樂性的聲音。

布列茲：我在尚—路易・巴侯（Jean-Louis Barrault）家聽過一些法國演員發表類似的看法。這些法國演員在模仿日本表演者時，只是為了誇大和戲謔，他們並不了解能樂的戲劇意涵。原因很簡單，因為他們不了解能樂的規矩。同樣的道理，我們可以想像一個能樂演員擁有精湛的聲音技巧，卻完全不符合阿拉伯歌者的標準。

熊　哲：在您看來，《百科全書》定義的音樂比較像娛樂用的音樂嗎？

布列茲：完全不是，即使是大師拉摩（Jean-Philippe Rameau, 1683-1764）也寫了很多娛樂性的作品，

2　帕利斯垂那（Giovanni Pierluigi da Palestrina, 1525-1594），義大利作曲家，也是為文藝復興後期的教會音樂立下典範的人物。就對位法的發展而言，帕利斯垂那的音樂被認為是十六世紀調式對位法（modal counterpoint）的巔峰之作。

但不只是茶餘飯後的消遣之作而已。這就是他的不同之處。拉摩的宣敘調（récitatif）戲劇性特別強烈，也格外有吸引力，他的大鍵琴作品同樣有這些特點。過去我曾經對這時期的音樂做了一番研究，因為我想知道當時的音樂是怎麼一回事。但是我得承認，我很快就失去了興趣。十八世紀的法國器樂音樂實在無聊透了。當然其中有例外，但是大致說來，就是些描述性的、親切可人的小品，不聽也無妨。

馬努利：嘗試定義音樂或任何一種藝術，都是如履薄冰的工作。不論有意或無意，我們所仰賴的美學標準和價值都是在這個時代「有效」的法則。一九一七年在紐約，杜象（Marcel Duchamp）將一個小便斗當作藝術品展出，不論他是否有意挑戰傳統，他要表達的是思想或概念比創造更重要，而藝術品之所以為藝術品，始自於被寫上日期、簽名、展示在藝術品展場的那一刻。

布列茲：杜象讓小便斗變成崇高的藝術品，所以成了英雄。我對這個故事沒有什麼感覺。人們常常對無意間發現的東西產生過高的興趣。有些東西的確很特別，例如大自然雕刻出的藝術品，很偶然才能得見。可是一般來說都是很瑣碎的東西，而瑣碎不足以感動太多人。

熊　哲：《百科全書》對音樂的定義沒有成功說服二位，也許狄德羅（Denis Diderot）撰寫的「美」這個條目，會更有趣一些。他是這麼破題的：「幾乎所有人都同意『美』的存在，可是能清楚感受到美的人如此多，知道什麼是美的人卻寥寥無幾。為何會如此？」美是無法掌握的，這個特質時至今日依然如此。狄德羅花費很長的篇幅分析「美」這個詞歷來如何使用，最後

馬努利：才提出自己的定義：「我稱之為『美』的，是在我之外，一切能在我腦中喚起關係之概念的事物……（中略）因此，關係的認知即是美的基礎。」狄德羅一方面將「美的事物」和「令人愉快的事物」區別開來，在美的定義中也沒有提及愉悅感；另一方面，他強調所謂的關係是隨著作品的構築而產生的，並且特別提出「部分與整體的一致」此一原則。談到這裡，與音樂作品只需要取悅耳朵的觀念已經相距甚遠……

藝術即愉悅的觀念帶來很大的問題，對我們這個時代更是如此。當我們欣賞一部莎士比亞或易卜生的戲劇，讀歌德或馬拉美的詩，看埃爾・葛雷科（El Greco）或塞尚（Paul Cézanne）的畫作，難道只希望得到愉快的心情？當然不是。愉悅感不等於回饋，腦神經生物學家如您，對回饋反應應該非常了解？

熊　哲：「回饋」和「愉悅」是兩個不同的概念。回饋反應可能是正向、愉悅的，也可能是負面、不愉快、造成痛苦和煎熬的。這兩類反應涉及不同的神經傳導物質，例如愉快的反應由多巴胺傳遞，負面的反應則由血清素傳遞。一般而言，實驗室裡的動物都會躲避負面回饋。但是人不是實驗室的白老鼠，每個人都有一套獨特的情緒與情感資料庫，這會影響一個人接收到的回饋是正面或負面，並造成人與人的差異。即使是「負面回饋」也可能令一個人覺得很感動。人類有一種很重要的能力，就是同理心和同情心，這和人的社會生活有關。哥雅（Fran-cisco de Goya）的兩幅畫作《戰爭的災難》（Los Desastres de la Guerra）與《一八○八年五

月三日》（*El tres Mayo de 1808*）深深觸動人心，雖然畫中殘酷的場景令人害怕，嚴格說來並不會讓觀賞者感到「愉悅」。哥雅的才華在於將各種恐怖的形象重新組織、放置在一幅圖畫裡，使它能觸動觀者、引發他們的情感，讓他們能感受到畫家面對這場不正義的戰爭時湧現的反抗之情。畫家在筆下的形象之間創造關係、背景的色彩、光線……等等，共同促成了藝術作品的誕生。

馬努利：您說得沒錯，不過我認為音樂和其他藝術類型不同，人們很難接受音樂帶來的「負面回饋」。例如，強烈的音樂作品往往製造很強的張力，但是不一定會舒緩下來，往往因為如此，強烈的音樂會讓人覺得很有壓迫感。普魯斯特將華格納（Richard Wagner）的主導動機比喻成一種神經痛。這是不是一種沒有帶來回饋的張力？

熊　哲：關於回饋系統的神經科學研究不但證明了回饋反應的存在，也證明了預期回饋的存在。正因藝術作品的部分與整體間具有一致性，如果試聽一首作品的片段，例如一小段旋律，就像聽到一句話的開頭一樣，聽者會開始期待聽到整首曲子，一如期待聽到意義完整的句子。如果句子沒有完成，或是不正確——即所謂「語意不符合」的情形——在腦波圖（EEG）上就會出現一種特殊的波，稱為 N400。（1-2）

因此，預期回饋確實會產生相應的生理反應，藝術家就是藉此來「操縱」觀眾或聽眾的情緒（圖一）。因為從作品中「看到某種關係」而產生的情緒與認知狀態、對回饋的期待、

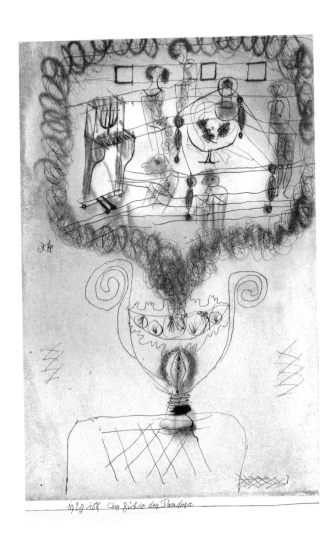

（圖一）

保羅‧克利，《潘朵拉的盒子》（*Die Büchse der Pandora*），1920年。
克利以幽默的筆法畫出音樂家的大腦有多麼難以分析。以沾水筆和水彩繪於紙
上，襯板為卡紙，尺寸27.8 x 19公分。私人收藏，存於瑞士伯恩的保羅‧克利中心
（Zentrum Paul Klee）。

知性和非理性

馬努利： 您的說法尤其能解釋一些古典作品。例如貝多芬，我們發現他既想保持內部的平衡，又想滿足您所謂對完整性的期待，兩者就像鏡子一般相互映照。貝多芬會把一開始的主題小動機隱藏起來，直到作品快結束時才讓它發展。他「懸置」這個動機，等時機對了，才讓它像其他動機一樣盡情發揮。

以及內在的迴響，這些和美感經驗的內容都有很大的關聯。而這就是我們將來要研究的重要課題！

熊　哲： 音樂和造形藝術、建築、雕刻、繪畫不同，因為這類藝術作品的呈現必定需要空間，而且我們一眼就能看到全貌，音樂的呈現則需要時間。

布列茲： 因為音樂需要聆聽，所以也需要空間。就這點而言，音樂和戲劇還有另一個共同點，就是個人面和集體面完全不同。雖然我們很難把樂器的音色比喻為戲劇中個別角色的聲音，不過古希臘戲劇中的領唱手與歌隊之間的關係，對照獨奏或獨唱者（不論單人或數人）和全體之間的關係，卻有其相近之處。

音樂也需要空間，有時兩者對空間的需求是一樣的。音樂和戲劇很類似，戲劇也需要空間，好讓音樂充滿其中。

熊　哲：談到音樂的時間性，我們應該將時間區分為兩大類：平滑的時間和有刻度的時間。換個方式說，一種是「被懸置」的時間，我們關注的只有聲音本身，另一種則是受到引導、具有指向性的時間，端看速度微調（agogique）的強弱而定（1-3）。

布列茲：音樂的確需要專注的聆聽。音樂是精細調配節奏、旋律、和聲的鍊金術，它讓流逝的時間幻化成完全不同的事物。不過說到音樂的歷史淵源，各位有什麼想法呢？音樂是人類文化最精緻的一種形式——比較恰當的說法或許是「某些文化」，尤其是某些在短短幾個世紀間便經歷劇烈變化的西方文明。在演變的過程中，人們發展出各式各樣的音樂形態，不過有幾種固定類型始終不變，亦即聲樂、器樂、聖樂與世俗音樂。

熊　哲：有好幾百年的時間，音樂的功能僅限於宗教用途和娛樂用途，沒有其他種類的音樂，除非搖籃曲、工作歌和哭喪女在葬禮上唱的輓歌也算在內。古時候的音樂只有一種，就是樂器演奏出來的；在鄉村地區，音樂只是用來跳舞的。此外，當然就是出現在教堂，因為教會進行各項宗教活動時，需要搭配特定的音樂類型。

布列茲：Religare 這個拉丁字意指「聯繫在一起」、「綁住」。我認為在為音樂下定義時，人際溝通的概念是一項基本要素。人們不只靠理性溝通，也靠情感溝通。情感能夠在人群中散播開來，也具有喚醒他人的力量。

熊　哲：我想，透過音樂，我們進入了非理性的領域，或者至少是走向非理性。理性也可能非常隱晦

熊　哲：您的意思是說音樂是非理性的，還是音樂是感性的？您的音樂不是徹底理性的嗎？

難解，以致與非理性無異，如同過度的秩序將導致失序。

布列茲：不能說「徹底」。原因很簡單：徹底的理性不存在。

熊　哲：但是在我看來，您的作品完全沒有偏離您採取的規則。人們常說您的音樂非常知性、技術性非常高、幾乎像是數學。

布列茲：那只是創作上的理性，沒有別的。

馬努利：我舉個例子：巴哈就比布列茲更「理性」。證據就是《無主之錘》最後有一個序列（séquence）完全是為銅鑼而寫的。銅鑼是不能調音的——世界上沒有兩個銅鑼的聲音完全相同。巴哈的作品中找不到這樣的東西，巴哈的每一個音符都有明確的作用，每個音符都身處於一個秩序分明、規畫精密、不允許一絲偶然的體系之中。布列茲，您還記得當初是怎麼寫出《無主之錘》最後那一段嗎？

布列茲：我記得很清楚。第一次試奏的時候，樂譜只到長笛的最後一次獨奏就沒了，因為我來不及寫完。在第一次試聽的過程中，我注意到曲子裡有很多中音和高音，卻沒聽到任何低音，要不然就是幾乎聽不見，像是吉他；我原本希望稍微放大吉他的聲音，讓它和其他樂器在同一層次，但最後我放棄了，因為不希望吉他和其他樂器格格不入。當時我就懂了，我必須導入兩樣東西：第一個是長音，因為我其他的曲子裡幾乎從沒用過長音，第二個是低音和節奏的彈

馬努利：性。所以第一次試聽完後的那個禮拜，我就一鼓作氣，完成了給銅鑼演奏的最後一部分。長笛遵循著非常精確的模式，我們聽不出任何的周期性，木魚和小型馬林巴琴的聲音則始終在側，標記著長笛的沉默。所以這一切既是精心計算又難以察覺。我希望這樣的安排能讓聽眾感受到完全的自由，等到銅鑼和大鑼加入的時候，聽眾就知道進入尾聲了。不論這一段和其他樂章的關係為何，總之聽眾能感受到這一段代表曲子的終結。

布列茲：所以您是現場聽過之後再修改曲子的。如果要說證據，這就是證據。證明您的曲子雖然總被認為是十分知性，其實是建立在感官上，甚至是生理反應上。

馬努利：在《無主之錘》的最後一段，我確實是刻意打亂事物的關係，好讓聽眾納悶這段音樂為什麼如此混亂，為什麼和其他部分的秩序感完全不同。

布列茲：此外，和後來的《續片段》(Sur incises) 不同，您在《無主之錘》裡沒有標註古鈸的音高。您是否也想藉此脫離廣用序列主義³？

馬努利：當然是。把十二音丟出窗外對我幫助很大。我真是受夠十二音了。

布列茲：打擊樂器無法用來演奏廣用序列主義，因為打擊樂器沒有音高的階層秩序。後來您在《續片段》等作品中使用了鋼鼓等樂器，開啟了所謂的「打擊風潮」。

馬努利：我特意使用鋼鼓就是為了唱反調。一開始，鋼鼓的聲音聽起來是有音高的，但是很快地，最

強音的效果就讓音高完全分辨不出來了。因為鋼鼓表面會振動，聲譜會變化。這就是它好玩之處。

馬努利：打擊的動作造成干擾，遮蔽了音高，而音高是傳統序列音樂最重要的元素。

布列茲：傳統序列音樂，根本是……一種閹割，我打從心底厭惡它。好幾次我大動肝火，就是因為一而再再而三地看到有人硬要使用十二音，完全不求變化。數字必須有彈性，這才是重點。

馬努利：就音樂而言，十二這個數字本身從來沒有絕對的意義。十二音體系這個概念之所以了不起，是因為它在音和音之間、音程和音程之間建立了一套新的階層體系。

布列茲：例如《回應》（Répons）這首作品完全是根據沙赫（Sacher）的姓做的。之前我有一首《訊息草圖》是寫給六把大提琴加上一把獨奏大提琴的，我將它獻給保羅·沙赫（Paul Sacher），當時我就發現用沙赫的姓做移調（transposition）會創造非常奇特的效果[4]，因此我才會再創作《回應》這首作品。

馬努利：總之，很清楚的，在音樂中理性和非理性的界線相當模糊。更廣泛來說，對於藝術也是如此，在其他領域恐怕也沒有不同。

布列茲：即使一件作品的創作是由理性主導，在接觸和感受這件作品之時，大概也要讓位給非理性了。

畢達哥拉斯與隨機

熊　哲：看來兩位對於音樂和所謂「非理性」的關係已有了暫時的結論，但你們引出了另一個問

3

「廣用序列主義」（sérialisme généralisé）或「整體序列主義」（sérialisme intégral）係用以指稱二次大戰之後歐洲序列音樂的一種流派，這種序列音樂的原則與最早由荀白克發展出來的十二音體系不同，也與美國所發展的序列音樂不同。最早的序列音樂只針對音高這項要素。第二次世界大戰後，歐洲音樂家包括亨利·浦瑟爾（Henri Pousseur）、史托克豪森（Karlheinz Stockhausen）、布列茲……等人將此技巧擴大至其他音樂要素，亦即所謂「參數」（paramètre）之上，包括聲音的長度、強度、音色、節奏等等，都可編排成序列。音樂學家Morag Josephine Grant指出 "sérialisme généralisé/ general serialism" 或 "sérialisme intégral/ integral serialism" 等詞彙都容易造成誤解，近來出現的 "multiple serialism"（多元序列音樂）一詞也許更適合指稱這種創作方式，因為「多元」一詞可說明這些音樂家運用的參數不只一項。參見Morag Josephine Grant, Serial Music, Serial Aesthetics: Compositional Theory in Post-war Europe, Cambridge University Press, 2005, p. 5-6。

4

保羅·沙赫（Paul Sacher, 1906-1999），瑞士指揮家，也是許多前衛音樂家的重要贊助人。一九七六年，為了慶祝沙赫七十大壽，俄羅斯大提琴家羅斯托波維奇（Mstislav Rostropovich）邀請十二位作曲家使用「沙赫六聲音階」（Sacher hexachord）為主題進行創作，布列茲也在其列。沙赫六聲音階是將沙赫姓氏中的六個字母S-A-C-H-E-R以音樂記譜法轉換為音高記號，即Eb-A-C-B-E-D（S理解為eS，R理解為Re，H在德國記譜系統中則代表B的音高）。布列茲完成的作品即是《訊息草圖》（Messagesquisse），他使用上述的「音樂密碼」編排音列及主題，藉此傳達他與沙赫的情誼。

題，也就是音樂和數學的關係。這帶我們回到西方音樂的起源，也就是畢達哥拉斯（Pythagore）。畢達哥拉斯建立的學派既研究哲學也研究科學，同時還是一個從事神祕宗教活動的團體。畢達哥拉斯學派是最早從事數學研究的一群人。對他們而言，萬物都是數字，複數也有一定的秩序：「事物就是數字，數字就是事物。」亞里斯多德（Aristote）曾說畢達哥拉斯學派「認為世界的本質是和諧的，是一個數字。」靈魂的數字就是「一」。在音樂中──這是我們關心的主題──數字非常重要。達到和諧境界的音樂形態以及搭配方式，可以化為一些互成一定比例的數字：八度音、五度音、四度音的音程可以表現為簡單的數字比，例如2:1、3:2、4:3。此外，畢達哥拉斯的門徒還用一種叫「單絃琴」的樂器實際測試他們的音樂理論。他們發現音高和樂器的絃長會成反比，而他們建立的畢氏音階，就是由振動頻率比是3:2的完全五度音程所組成的。

布列茲：現在藉助電子器材，我們可以不再受制於這套自然律了。現在音高的單位是赫茲，音長的單位是毫秒。比起畢達哥拉斯的時代，我們多有優勢、我們的音樂世界多麼豐富！畢達哥拉斯的研究都是用很簡單的素材做的。如果仔細聽排鐘的聲音，會聽到聲音之間相互對抗，因為最低頻的聲音大致可以控制，但是排鐘的泛音十分混亂，無法靠任何調音的方式控制。而且由於餘音綿長，導致許多聲音同時並存，聽起來並不和諧，反而像彼此衝突。現在，一個音程屬於協和音程或不協和音程，都是相對於特定的音樂語法而言，並非絕對。同樣是大二度

熊　哲：不協和音程，在巴爾托克（Bartók Béla）的音樂和巴哈的音樂中聽到的緊張感並不相同。

馬努利：不過畢達哥拉斯學派不僅僅是如此。他們認為整個天空就是一個音階，並且可以化為數字。或許有人聽了會笑，但是現在仍然有許多數學家和一些物理學家認為數學是一個獨立的世界，存在於人的大腦之外。相反的，像我這樣的腦神經生物學家就會認為數學是大腦「製造」出來的。我和數學家阿蘭・科納（Alain Connes）就這個問題辯論了很久。（1-4）我也很好奇兩位對於數字和音樂的問題各有什麼看法。

熊　哲：在創作上，我會藉助某些數學的形式，主要是和機率有關的。數學是一個極為抽象的領域，可以運用在各種各樣的事物上。萊布尼茲（Gottfried Leibniz）就主張：「音樂是一種隱晦的算術，置身其中的人不知道自己正在擺弄數字。」

馬努利：大家都說是畢達哥拉斯學派證明了著名的數學定理，也就是「畢氏定理」，他們還發現了黃金比例，在幾何比例的研究上也有重大貢獻。有一段時間我向作曲家安德烈・若利維（André Jolivet）學作曲，我還記得他怎麼分析巴爾托克的作品《寫給絃樂、打擊樂與鋼片琴》（Musique pour cordes, percussions et célesta），他說這首曲子的最高潮就位在黃金分割點。

馬努利：就第一樂章而言確實是如此。因為這是一首賦格，聲音是一層層加進來的：分別從第一小

熊　　哲：您呢，布列茲？您會主動使用黃金比例，或者正好相反，這類數學比例（如果真的存在）不是經過規畫，而是自然而然出現在您的作品中？

布列茲：我完全不利用黃金比例。我從來用不上它，因為我的作品全都是不規則的，黃金比例根本無法產生作用。黃金比例代表某些比例特別好，而我不認為有什麼是特別好的。如果星球會圍繞著一個固定數字運轉──假設把數字比成星球──我倒是可以考慮。我很喜歡創造一套秩序，讓它運作一段時間，再跳入另一套秩序，讓第一套秩序消失無蹤。

熊　　哲：也就是說，您最多只讓一個規則用於一部分，一個規則只會主宰作品的一段，然後另一個規則會接手。

布列茲：我一向只用於部分。這些數字的運用方法也許可以變化，但是結果總是相去不遠。

馬努利：不論是黃金比例或者其他數字，計算比例是一種主動設定限制的方法，可以幫助作曲家跳脫慣常的思考方式和制式反應。

布列茲：限制的確能帶來刺激，有時候更是求之不得，就像梵樂希（Paul Valéry）說過的，限制能迫使人發現在其他情境下找不到的事物，這句話十分有道理。此外，史特拉汶斯基在談論他的

節、第二、第三、第五、第八和第十三小節加入。看得出來，這正是著名的斐波那契數列。如果讓這些數字兩兩相除，永遠會得到一樣的比值，而且數字愈大得到的數值會愈精確，最後我們會發現這個數值反映了黃金比例。

新古典主義作品時，常常提到他必須遵守一定的限制，然而幸好有這些限制，他才能完成作品。其實限制也是很有助益的。

布列茲：不過還是自己設定限制最好。

馬努利：一點也沒錯。

熊　哲：您在《音樂課程》（Leçons de musique）（1-5）一書中多次提到隨機結構、隨機作品、隨機相遇、隨機轉換、隨機音樂事件……等說法，這是因為不想受畢達哥拉斯學派的節奏、音程、作曲理論影響嗎？

布列茲：原因與此無關。例如我在《回應》中運用了一些隨機結構，但是經過控制。在那之前，我讀到一篇長文，談論約翰・凱吉（John Cage）的作品《變化的音樂》（Music of Changes），在這篇長文中，我認識了英國的鳴鐘技巧，於是把這種技巧當作範本。我請物理學家佩皮諾・迪・喬諾（Peppino di Giugno）（1-6）將鳴鐘的演奏原理改造成明確但可以隨機變化的幾套節奏。只要設計得好，隨機效果可以創造無限變化，卻不會破壞原始的範本。

熊　哲：現在的作曲家之所以選擇做隨機音樂，是否代表他們認為數學規則過於嚴格而感到排斥？

布列茲：的確如此。不過運用隨機結構要十分小心。當我們要求一位樂手隨機變換音高，最後肯定會變成固定的演奏順序！那就不再是隨機了。

馬努利：當我們請音樂家自由選擇演奏順序時，他們會不知不覺重複自己習慣的順序，但是機器沒有

布列茲：這種慣性，也永遠不會有。

馬努利：機器只會依照人的指示去做。

布列茲：機器永遠不會複製範本，因此才需要設定隨機程序，確保機器會不斷製造新的音樂表述。

熊　哲：這是唯一一種翻新的方式嗎？

布列茲：其實大致來說，統計數字上的效果，並沒有帶來太多結構上的新意。這些結構會改變，但就像背景音一樣。我在《回應》中稱之為「壁紙」，因為鋼琴力度（dynamique）的變化會影響電子樂織體（texture）產生的速度。鋼琴彈得愈大聲，織體產生得愈快，鋼琴愈來愈慢的時候，織體的生成就像沒有反應一樣。在另一種情形下，若是鋼琴設定的節拍非常慢，能夠製造織體的音階會變得非常窄，此時我們就會看到一些迷你音程，並且形成許多複本（reproduction），就像照鏡子一樣。換句話說，所有使用到的音區都會出現，只是分布的音域（ambitus）1-7 很窄。這整個過程完全是隨機的。

人聲是樂器嗎？

熊　哲：說到樂器，我們首先想到的就是人的聲音。人要發出聲音，需要好幾種器官一起運作，例如呼吸動作需要的肌肉有胸肌、肋間肌、橫隔膜，還需要肺部吸進空氣，再送到喉部，聲帶才

布列茲：會振動發聲。聲帶的鬆緊和形狀由隨意肌控制，可以製造高低不同的聲音。聲音的音色依據共鳴腔的位置而有所不同，在喉部下方的共鳴腔是氣管和肺部，喉部上方則有上下顎間的空腔，以及額頭和顱部形成的空腔。人聲的範圍平均在兩個八度上下，包括說話的音區和歌唱的音區，但後者較寬。

由此可見，人體就是一個製造聲音的絕佳工具，在一定的範圍內，人類可以用大腦發出信號、控制肌肉，調整聲音的高低、音色和強弱。

不過如果經過刻意訓練，歌唱的音區和說話的音區會變得不同。此外，音區會隨著年齡變化，尤其是女性。這會造成一些問題，荀白克（Arnold Schönberg）的《月光小丑》（Pierrot Lunaire）就是最典型的例子。首先，有些表演者為凸顯夜總會的歌唱風格，以致於音區完全改變，實際上也喪失了音高的準確度。再者，這部作品有些音區非常高，有些非常低，如果要遵照譜子上寫的音高，只能用「一把傘護不了所有人」來形容。因此我必須承認，每次要演出《月光小丑》總會遇到困難。我聽過的錄音中，忠於原作的也寥寥無幾。究竟要不切實際地追求每個環節的精準度，還是選擇不精確但更實際，對我來說是個難題。

馬努利：荀白克建議的方法是先從譜上的音開始，然後滑到次一個音。

布列茲：但是從沒有人這麼做。況且，過了一段時間之後，滑音（glissandi）不再受到歡迎，也不再具有這種手法應有的技巧性。第一次世界大戰之前，據說有一些維也納城堡劇院

馬努利：在佛列茲・朗（Fritz Lang）的電影《M》（M le maudit）之中，彼得・羅（Peter Lorre）就（Burgtheater）的演員會在戲劇中用這種方式說話。

使用這種滑音音技巧說話（可是非常適合他的角色）。不過在《月光小丑》中，我們發現有些地方讓人的說話聲和樂器聲彼此構成卡農！

布列茲：沒錯。這一段人聲幾乎不能算是說話聲，因為這些音都寫得極高，所以我把它的音區降低了一些，這樣比較接近說話的聲音。

馬努利：荀白克為了把唸唱（Sprechgesang）寫成音符，在好幾種寫法之間考慮再三。

布列茲：他一生都在煩惱這個問題。舉例來說，《摩西與亞倫》（Moses und Aron）是用自然音階寫的——連「失去言語」的摩西也是，但是荀白克明白地要求「不要一板一眼的對待樂譜」，因為他認為記譜只能達到近似的程度。也就是說，我們只要捕捉音樂的曲線和輪廓。可是到了《拿破崙頌》（Ode to Napoleon），他把人聲記在同一條線上，而不是五條線上，而且線上這裡一個升記號、那裡一個降記號，讓人一頭霧水！荀白克應該清楚記譜方式的區別所在，而且新的作法應該是有好處的。只是為何要記下升記號和降記號呢？

馬努利：看起來，他一方面刻意創造不精確的音符，一方面又試圖讓不精確變得精確。

布列茲：那麼這是一種不真實的精確。也許我應該補充一點，唸唱只是荀白克用過的人聲模式當中的一種。在《期待》（Erwartung）和《幸運之手》（Die glückliche Hand）中，他曾經嘗試過

比較傳統的形式，不過也沒有什麼特別的，就是和古典的作曲方法一樣，使用不同的音區等等。

馬努利：在華格納《齊格飛》(*Siegfried*) 第一幕第三場的開頭，當迷魅 (Mime) 認定龍即將到來的時候，有一段表現驚恐的戲，絃樂奏出一連串震音 (tremolo)，譜子上人聲的節拍非常快、音程跨得很大。這一段的效果實際上和唸唱一樣，因為演唱者沒有時間在音符上多做停留。

布列茲：巴提斯・薛侯 (Patrice Chéreau) 執導的版本更是如此！因為他在這場戲為歌者安排很多動作。一方面要走位，一方面台詞又困難，要能剛好同步是極不容易的。

人聲音樂與劇場藝術

熊　哲：獼猴可發出的音幾乎和人類一樣豐富。黑猩猩之間彼此可以用聲音「交談」，令人大感好奇。我們可以輕易想像，大約二十萬年前，當智人 (Homo sapiens) 出現在非洲大陸上時，已經會在溝通的過程中利用人聲表現一些原始的音樂技巧：例如狩獵活動中的呼喊、宗教儀式、母親唱給孩子聽的安睡曲等等。

即使經歷過文化大幅倒退的時期，傳統的聖歌、史詩 (rhapsodie) [5]、聖經詩篇 (ps-aume)、讚美歌 (hymne)、獨唱的課經 (leçon) 仍然經由歷代口傳而保留了下來。古老的聖

布列茲：樂葛利果聖歌（chant grégorien）也傳唱至今。布列茲，您有幾部作品也使用了人聲，例如《無主之鎚》和《婚禮的容顏》（Le Visage nuptial）。您如何安排人聲或是聲樂的位置？

布列茲：不論在《婚禮的容顏》或是《無主之鎚》中，我都沒有以人聲為編排的核心，人聲保持在邊緣。例如一個獨唱者如果沒有歌詞、閉著嘴唱，就可以融為樂器聲音的一部分。不過，我上一次使用人聲是在一九七〇年──我在《詩人來了》（Cummings ist des Dichter）裡安排了合唱。至於獨唱曲，我從一九六〇年代初發表的《一褶復一褶》（Pli selon Pli）[6] 之後就再也沒寫過了。

熊　哲：您從來沒有寫過歌劇，卻指揮過不少，這是為什麼？

布列茲：我只有指揮過幾齣而已──《伍采克》（Wozzeck）、《露露》（Lulu）、《佩利亞與梅麗桑》（Pelléas et Mélisande）、《崔斯坦與伊索德》（Tristan und Isolde）、《帕西法爾》（Parsifal）、《尼貝龍指環》（Der Ring des Nibelungen）系列和最近的一齣《死屋手記》（From the House of the Dead）。我從沒寫過歌劇，一方面是因為歌劇並不特別吸引我，第二個原因是我不想用傳統音樂戲劇的套路。如果要做，我可能得把音樂戲劇的編排藝術重新徹底思考過一次，開發另一種空間安排的方式，取代舞台和劇院之間的傳統關係。

馬努利：兩年前，我有一次在日本多待了幾天，看了文樂之後感受非常深刻。文樂是大阪的傳統木偶劇，觀看時，畫面和聲音分處於兩個不同的位置。畫面，指的是大型的木偶默劇，表演的位

布列茲：置在舞台上，面對所有觀眾，而所有的聲音，不管是說唱表演者敘述的故事或三味線（一種日本的小型絃樂器）的樂音，都來自觀眾席右側。這造成一種奇妙的張力，令人無法自拔。這樣的搭配方式您有興趣嗎？

熊　哲：很有意思，不過我對東方的皮影戲也一直很有興趣。多可惜啊……一直到現在，歌劇演出還是用舊的那一套，擺脫不了西方的傳統模式。

　　　　照您看來，該如何思考才能革新歌劇的設計，或至少讓這種音樂戲劇的編排藝術重新找回活力呢？

布列茲：我感到可惜的是我們不向其他文化吸取一些有趣、甚至令人大開眼界的元素，這會幫助我們

5　指取自史詩（尤其是荷馬史詩），為了方便朗誦而改編過的一段敘事詩。

6　作品名稱 Pli selon pli 出自馬拉美的詩作《追憶比利時詩友》（*Remémoration of d'amis belges*），此處借用中央大學法文系林德祐老師於《未定之圖：觀空間》一書中的中譯，請參見：亞蘭‧米龍（Alain Milon）著，蔡淑玲、林德祐譯，《未定之圖：觀空間》，漫遊者，二〇一七年十月，頁六九五至七六。並附原文詩句及林德祐老師的翻譯如下：

Comme furtive d'elle et visible je sens

Que se dévêt pli selon pli la pierre veuve

無聲無息兀自進行／我感覺

正逐漸剝落／一褶復一褶／那孤寡的岩石

馬努利：在要說的故事和說故事的方法之間創造出差異，或者說拉開兩者的距離。也可以說，華格納創造了一套歌劇的符碼，但是由於反覆沿用，變得愈來愈制式，例如要表達焦慮就要使用震音……

布列茲：還有要表達擔憂就要使用低音，電影也學習了這套符碼。如果當初我走上戲劇之路，我第一個關心的應該會是舞台調度的種種歷史，例如舞台調度是如何發展成現在的面貌？……等等。可能是我要說的故事使我不得不這樣調度，也許換另一種方式——例如皮影戲——我可以說得更動聽！這讓我想到惹內（Jean Genet）的戲劇，尤其是他的劇作《屏風》（Les Paravents）。其中有個場景極為精采：在那場戲裡，一群阿拉伯人各自用象徵性的圖案記下自己要告發的內容，其中一個表示看到著火的農田，另一個看到的是砲彈在一場聚會中爆炸……之類的。這場指控的戲讓觀眾看到屏風畫出來的過程，等於藉由這場戲做出舞台的布景。這段幻化的過程「就是」布景。話語創造了事物。在這場戲裡，台詞和舞台調度是不可分的。

回到歌劇的話題，我想到《伍采克》的第三幕中，有一場戲從頭到尾只用了一組和弦。貝爾格（Alban Berg）的企圖再清楚不過，他是想讓畫面和純粹音樂的面向緊密結合。這一場戲的場景調度完全蘊涵於音樂文本之中。彼得·史坦[7]有一次對我說：「《伍采克》完全不需要你費力探討，場景設定已經寫在其中。」這在歌劇中很少見。例如荀白克的《摩西與亞

馬努利：說到皮影戲，您在一九八〇年代為單簧管和電子樂創作了《重影對話》（Dialogue de l'ombre

布列茲：這個名字是來自《緞子鞋》（Le Soulier de satin）中一場令人非常難忘的戲，標題我一直記

double），標題則借自保羅·克羅岱[8]的劇作。

倫》就不是如此。

得，就是「重影」（l'obmre double）。重影指的是投影在一片螢幕上的影子，是一個男人和

一個女人。克羅岱以此做為那場戲的隱喻，也讓我的腦中浮現一個畫面：一把單簧管遇上

自己的影子，影子繞著它旋轉。很久以前我曾看過尚—路易·巴侯導演的版本，我不記得所

有細節，但是我記得他如何讓一人分飾兩角。當然我們也可以想像讓一個演員換上十八個面

具，分飾十八個角色！拋開一人一角的限制，演員更能海闊天空地發揮。彈指

之間，共鳴的空間可以變得無限寬廣。

7 彼得·史坦（Peter Stein, 1937-），德國導演（包含劇場、歌劇、影視作品）、劇作家、演員。一九七〇年至一九八五年間，彼得·史坦擔任德國柏林列寧廣場劇院（Schaubuhne am Lehniner Platz）藝術總監，使該劇院成為德國劇場界首屈一指的創作基地。

8 保羅·克羅岱（Paul Claudel, 1868-1955），法國劇作家、詩人、作家，是二十世紀上半葉法國文壇的重要人物，也是一位外交家。一九四六年被選為法蘭西學術院（Académie française）院士，座位編號為十三號。

從笛子到電腦

馬努利：在您的《重影對話》中，擴音器正好就像影子一樣，現場演奏的單簧管保持不動，而影子——也就是預錄的單簧管——卻四處移動。

布列茲：不論觀眾坐在什麼位置，當他看到舞台上的單簧管，視覺的感知讓他能辨識它的位置。這點很重要。單簧管的重影登場的時候，因為安排了好幾個擴音器，聲音聽起來既模糊又藏於暗處，觀眾很難確定聲音的來源。我經常利用各種戲劇手法製造這種感官上的混淆。

我也記得在倫敦看過彼德‧布魯克[9]的戲，講的是當代的社會與困境。劇中人物四散在舞台各處，彼此之間距離得相當遠，每個人都「孤立在自己的塔中」。彼此要說話的時候，就要對著遙遠的另一方講。戲的後半部又出現了相同的對話場面，但是這次他們用擴音器。每個演員都有一個麥克風，連接到擴音器上。雖然觀眾看得到每個演員念著自己的台詞，可是這種手法大大干擾了角色的辨識。當時的導演手法還很簡單，但我想這樣的空間技巧是可以再精進的，這不僅僅是為了空間的趣味，更重要的是能引發困惑、製造模糊。

熊　哲：人類發明樂器，就像發明了人聲的「輔具」一樣，可以擴大音區和聲音的強弱。目前所知最古老的樂器是一枝用洞熊的股骨鑽孔製成的笛子，發現於斯洛維尼亞的迪維巴貝考古公園，

年代可以推至四萬五千年前之久（1-8）⋯⋯。此外還有一些用不同的史前動物骨頭鑽孔製成的骨哨。九千年來，笛子在中國、印度、波斯和希伯來文化中都是重要的傳統樂器。也許就是因為人和笛子有這層「生理上」的關係，人們才會覺得笛子特別能表達吹奏者的意念和情感，也特別接近人的聲音。

大家都知道，笛子的聲音，是吹奏者吹出的氣流直接穿過樂器上的孔所發出的。

布列茲：您也因為某種緣故，而對笛子特別偏好嗎？您在一九四六年發表了為長笛和鋼琴寫的《小奏鳴曲》（Sonatine），在《無主之錘》中，中音長笛也參與了樂器的合奏，再近一點，一九九〇年代初期的《⋯定著的爆發⋯》（…explosante-fixe…）裡，算是用了三個長笛獨奏[10]。

布列茲：長笛是一種很靈活的樂器，音區十分寬廣。莫札特把長笛和豎琴搭配起來，效果非常好，

9　彼德·布魯克（Peter Brook, 1925-），英國劇場導演、影視導演、作家。一九六二年起擔任英國「皇家莎士比亞劇團」（Royal Shakespeare Company）駐團導演；一九七四年開始，他帶領創立的「國際戲劇創作中心」（International Centre for Theatrical Creation）進駐法國巴黎的北方滑稽劇院（Théâtre des Bouffes du Nord），直到二〇一一年才卸下總監的工作，但仍繼續推出作品。彼得·布魯克曾執導過近百部戲劇作品，並獲得東尼獎、艾美獎等獎項肯定。重要劇場理論著作為《空的空間》（The Empty Space，中譯本為耿一偉譯，國家表演藝術中心出版，二〇〇八年。）

熊　哲：雖然說起來他並沒有特別鍾愛長笛。在我剛入行，也就是在巴黎國立高等音樂舞蹈學院跟隨梅湘[11]學習作曲的生活才剛結束的時候，長笛對我而言是一種對於技巧、對於明亮音色的挑戰。後來我發覺單簧管更有趣，接著轉向小提琴──如果只談獨奏樂器的話。不過我最喜愛的始終是鋼琴，因為鋼琴在複音音樂上有很多可能性。

我再提一種原始樂器，弓琴。我們在馬格德林人（Magdalénien）（1-9）的洞穴壁畫上發現許多弓形的圖案，很可能是他們的樂器，這些繪畫也讓我們想到希臘神話、想到畢達哥拉斯和他的單絃琴，當然還有奧爾菲斯和他的那把豎琴。最早的鼓則出現在新石器時代，是用陶土做的。這兩種樂器製造聲音的方法不像長笛那麼直接，因為需要用指頭撥絃、需要靠手臂和手掌來敲擊。在人為的控制下，還能製造許多變化。您在作品中運用了許多打擊樂器，絃樂器則很少出現，為什麼這樣選擇呢？

布列茲：正好相反，我在獨奏作品中一向使用絃樂做為合奏樂器，在大型管絃樂團的作品中也會使用。我特別喜歡將絃樂分成不同聲部，可以製造非常厚實的和絃。絃樂在堆疊聲音時，不會、或很少出現和管樂一樣的問題，因為管樂器堆疊到一定數量以上時，聲音會變得混濁。所以使用管樂器時必須特別注意和聲的組成，但是使用絃樂器的話，不論和聲位置是否安排得很接近，聲音聽起來都很悅耳，一樣能保持明亮度和穿透力（圖二）。

至於打擊樂器，運用時要非常小心。我覺得打擊樂器不容易和其他種類的樂器搭配。首先

熊　哲：就像目睹打擊樂器侵吞整個管絃樂團的過程一樣。

要說明，打擊樂器分為歷史悠久的無調打擊樂以及有調打擊樂器。在我寫給管絃樂團的《記譜II》（Notation II）中，打擊樂器的角色十分明確而限定。這首曲子我通常安排在四部曲的最後一部，因為它最沉重。一開始，打擊樂負責標示分句的位置，單純點出樂句的起始與結尾。到了第二部分，打擊樂器開始模仿其他樂器的部分節奏，但是跳過一些部分。他們會重複樂句的開頭，再重複樂句的結尾，讓聽眾對音樂的記憶更深。慢慢地，重複的範圍逐漸擴展到每個樂句的完整節奏，最後進入尾奏時，打擊樂器會和所有樂器同步合奏，效果震憾人心。

10　《…定著的爆發…》安排了三位長笛獨奏者，其中兩位使用的是一般長笛，第三位表演的則是MIDI長笛（MIDI即Musical Instrument Digital Interface，樂器數位介面）。其背後是一套由龐畢度聲學研究中心（IRCAM）所開發的「音樂資訊站」（Station d'informatique musicale，簡稱SIM）。音樂資訊站是一套電腦軟體，會依據現場的演奏即時產生和調整電子的長笛演奏，並製造聲音的空間感。

11　梅湘（Olivier Messiaen, 1908-1992），法國音樂家、鋼琴家、管風琴家，也是二十世紀最重要的作曲家之一。他的作曲手法多元，曾自歐洲中世紀素歌（plainchant）、古代音樂節奏、亞洲音樂節奏、甚至鳥的鳴唱中擷取元素。梅湘自一九四二年起於巴高教授和聲學，一九六六年，他的音樂分析課更名為作曲課，學生包括布列茲以及本書中提及的史托克豪森、克瑟納基斯（Iannis Xenakis）、蓓契・鳩拉斯（Betsy Jolas）等人。

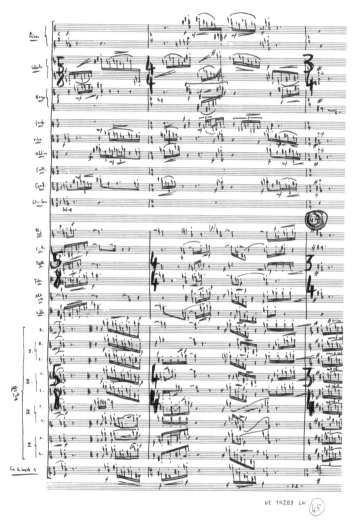

（圖二）
皮耶‧布列茲，為管絃樂團而作的《碎裂／多重》（*Éclat/Multiples*），1970年。
皮耶‧布列茲的指揮譜（局部），頁52，上有布列茲的指揮註記。感謝保羅‧沙
赫基金會慷慨授權。Pirre Boulez "Éclat/Multiples für Orchester" © Copyright 1965 by
Universal Edition (London) Ltd., London/UE 32746.

布列茲：正是如此，而且還能點明其他樂器的分句。在這首作品中，同時存在三個層次：最主要的一層由高音的木管樂器組成，第二層是低音的絃樂器，最後侵吞一切的是銅管樂器。因此打擊樂器的聲音就像是樂曲本身的解說。在總奏的時候，聽眾就能理解每個部分如何扣合成一個整體。曲中的打擊樂器沒有明確的音高，但是和作品、和管絃樂交織成的質地完全融合。

馬努利：您使用的鋼鼓，這種樂器最早是英語系加勒比海國家（按：即千里達及托巴哥）的音樂家用汽油桶改造成的，非常天才。這種樂器的聲音很難構成和弦。

布列茲：這正是有趣之處！我總是把有調打擊樂器當作從正路上岔出去、擺脫規範的法子。

馬努利：說到絃樂器，華格納是最早將絃樂分成眾多聲部的作曲家之一。後來德布西也這麼做，尤其是他最後幾首作品，例如《海》（La Mer）的著名段落中，大提琴就分為十六部之多。我想這是德布西抵抗浪漫樂派的方式，浪漫樂派喚起情感的典型手法就是透過絃樂的齊奏，這在布魯克納（Anton Bruckner）與布拉姆斯（Johannes Brahms）的作品中都可看到。

布列茲：其實馬勒也經常將絃樂器分為好幾部。他的獨特之處是絃樂音區的分部相當極端，有時在樂器合奏時會突然產生一片真空地帶。馬勒作曲之恰到好處，令人佩服。

熊　哲：布列茲，您很早就將關注的領域擴展至電子音樂，起先是使用電音琴（1-10），這種樂器還用得到演奏技巧，接著是電子合成音樂，這就完全不需要演奏技巧了。說到這裡，我們得談談龐畢度音樂暨聲學研究中心及其豐富的電子設備，這些設備的主要用途，應該就是透過電

布列茲：電音琴是一種十分好用的樂器。一開始我會用它，是因為可以調音，所以能用來實驗各種聽覺效果，例如能把鍵盤上跨三個八度的音壓縮成一個半音音程。也就是說，音程可以縮小到難以感受距離的程度，就連聲音在上行或下行都變得難以辨識。這很麻煩，但也正是因為音高關係的模糊難辨，才讓電音琴如此有趣。這是我最看重的一點，偏偏它沒有繼續朝這個方向發展，我很快就放棄了它。我記得以前還在念巴高的時候嘗試過一些個別的樂器，但是都不夠理想。我們曾經辦了一場音樂會，用四架鋼琴表演維什涅格拉德斯基[12]的平均律四分之一音作品。那場表演簡直可怕，因為聽得出來調音阻撓了和聲的效果。每台鋼琴有兩組鍵盤，一組是四分之一音，一組是半音，於是我們有C、D升四分之一音（紫色的小鍵盤）、升C、C升四分之三音……以下類推。還有，需要彈奏旋律線時，得以極度複雜的方式才彈得出來。

馬努利：要表演四分之一音鋼琴作品，有兩種作法：一種方式是用兩架平台鋼琴，其中一架調高四分之一音，實際上聽起來就像兩架鋼琴沒有校準；另一種方式是將一架四分之一音鋼琴的音域調成一半，並且讓琴弦不要持續震動，這樣共振的影響就會減到最低。

熊　哲：生理學能夠如何解釋這些迷你音程呢？第一項知識：人類的聽覺器官在聲音的感知能力上，有其內在極限。第二項知識：人類能夠分辨聲音和噪音的不同。腦部造影顯示，噪音引發的腦

部活動和音樂驅動的區塊明顯不同。這兩種聲響的組成並不相同，但是歷史上不乏在作品中也加入噪音的音樂家，例如巴洛克音樂中，朱彼特降臨時會伴隨著雷聲，浪漫樂派的作品中也會使用一些音效來傳達風和暴風雨的意象。

馬努利：不過從《幻想交響曲》（Symphonie Fantastique）第三樂章〈田野風光〉（Scène aux champs）末尾的調性來看，白遼士設定的定音鼓音高很奇特。他試圖呈現遠處的暴風雨，不過我認為他可能是在當時能運用的樂器中發現了一種特殊的聲音。近一點的例子，還有馬勒在《第六號交響曲》（Sixième Symphonie）中使用的牛鈴，後來魏本也在他的《六首管弦樂小曲》（Sechs Stücke für orchester, Op. 6）中用牛鈴表現奧地利的山間風光。此外，在瓦瑞斯[13]的作品《美國》（Amériques）、〈積分〉（Intégrales）、《奧祕》（Arcana）中，打擊樂的聲音像是另外一層，疊在其他樂器之上。

12 伊凡‧維什涅格拉德斯基（Ivan Wyschnegradsky, 1893-1979），俄國作曲家，以創作微分音樂（microtonal music）聞名。

13 埃德加‧瓦瑞斯（Edgard Varèse, 1883-1965），二十世紀前衛作曲家，出生於法國，後移居美國。他很早便決定擺脫古典音樂的規範，並努力尋找新的樂器和聲音，因此他致力於開發並推廣電子樂器的使用，被稱為「電子音樂之父」。

布列茲：這種手法偶爾會成功，但大部分都很糟糕。瓦瑞斯的打擊樂並未真正和音樂文本融合。打擊樂很重要，但只被放在次要的位置。因為沒有獲得同等的地位，打擊樂的表達顯得很貧乏，而且十分侷限。在瓦瑞斯運用的各種具象聲音之中，消防警笛的用法也出現類似的問題。即使只有短暫住過紐約，只要聽到這種警笛聲，人們立刻就會聯想到紐約市消防隊的警笛。瓦瑞斯說他是用警笛聲來表現一種連續音，但我們聽到的不是連續音，而是很像消防警笛的聲音，就這麼簡單。聽眾沒辦法不去聯想到源頭。

熊　哲：到皮耶・謝佛[14]創作出所謂「具象音樂」，人們才真的開始系統性地使用噪音做為音樂素材。我記得十來歲的時候，第一次接觸「音樂之域」[15]在小馬希尼劇場舉辦的音樂會。那些錄在磁帶上的「新聲音」，讓音樂聽起來很像電子訊號。「自然」噪音和具象的聲音因為合成音而更加豐富，換個角度來說，就是電腦和電腦的產物走進了管絃樂團，人聲和笛子聲已經是遙遠的故事了……這種嶄新的樂器雖然還是需要人的操控，但是不需要直接的身體接觸，像是吹氣和特定的姿勢。在您看來，這種作法是否會使音樂喪失人味？或是反過來讓音樂加倍豐富？

布列茲：應該說，經過電子處理後，自然的聲音、人聲或樂器聲展現出不同的質感，這是過去的合成音無法達到的。早期的合成音比較單調，因為功能不夠複雜，還不能隨機變化和弦。音樂能跨出新的一步，是因為電腦開啟了可能性，讓我們能做出極其罕見、甚至從未聽過，而且傳

熊　哲：另一項透過電腦突破的創新成果，就是你們說的「即時音樂互動」。馬努利，我去龐畢度聲學研究中心拜訪的時候，您向我介紹過您的一首作品，是將一份集中音樂器的樂譜其中幾個片段讓電腦擷取、運算後重新演奏。布列茲，您也用過這種技術寫過幾首作品。這麼一來，不是將指揮家的才能和權力讓給了電腦和自動運算嗎？電腦就像是改頭換面的自動演奏風琴，可是多了即興作曲的能力嗎？你們讓樂器和演奏者都沒飯吃了。在您看來，這條路會帶我們走向何方？

布列茲：我們絕對沒有拋棄演奏者，完全不是如此。機器就像陪伴著獨奏者的管絃樂團，由於記憶體中儲存著樂譜，機器才能配合演出。我在《回應》中設計了一些不規律的背景音，會隨著樂器根本做不出來的音程。

14　皮耶・謝佛（Pierre Schaeffer, 1910-1995），法國作曲家，身兼工程師、音樂學者、作家等多種身分，被稱為具象音樂與電子音響音樂的開創者。

15　「音樂之域」（Domaine musical）是布列茲在一九五四年成立的社團，以嶄新的規畫方式，打破當時保守的音樂會形態，提供當代音樂作品及新銳音樂家演出的平台。「音樂之域」的第一場音樂會在巴黎市中心的小馬希尼劇場（Petit Marigny）舉辦，曲目包括一首經典作品──巴哈的《音樂的奉獻》，兩首二十世紀的重要作品（史特拉汶斯基與魏本）和兩首法國首演作品，分別來自義大利作曲家路易吉・諾諾（Luigi Nono）和史托克豪森。這一系列音樂會一直持續到一九七三年。

音樂與語言

熊　哲：除了聲樂之外，另一種人聲的重要表現就是說話。史蒂芬‧米森（Steven Mithen）〔1-11〕、史蒂芬‧布朗（Steven Brown）〔1-12〕等學者都主張語言與音樂有共同的起源，這個假設性的起源名為「樂語」（musilanguage）。很吸引人的假設，但是證據遠遠不足。我們稍後再回到這個話題。

和音樂一樣，語言表達也需要時間。人說話的聲音前後相連，像一種形式相對穩定且重複的旋律，如果用索緒爾（Ferdinand de Saussure）的話來說，就是一種「能指」（signifiant）的旋律。不過話語還帶有思想，聆聽的同時，意義也會逐漸顯露。語言能傳遞特定的意涵、概念、和實用的訊息。音樂一般而言不具有這些特徵。

布列茲：確實如此。音樂（尤其是器樂）沒有文字，不承載具體的訊息，傳達的概念也確實不能用「解碼」的方式加以理解。它承載的是一些狀態，有的穩定，有的只是暫時性的。即使是照著歌詞唱歌，受限於歌唱音域[16]，唱手通常無法用正常的說話方式發音，例如有些母音在高

器的演奏而變化。不過，我更想嘗試在多聲部之中製造變化，一樣是以樂器的演奏為基準，讓人聲隨之減少或增加，或者調整音程的跨度。

音時會變得無法辨認，尤其是女高音或男高音唱到 i 的時候，有些單字末尾的子音有時候也會消失。因此，「訊息」的意涵聽起來就會模糊不清。

熊 哲：我想再回來談談是否真的有一些特殊的聲音形式，可以讓人交換非音樂性質的內容，甚至是某些訊息。當然，有一些類型介於兩者之間，例如獵人的呼喚、他們聯絡彼此的叫聲、馬車夫反覆吹奏的旋律[17]、消防隊的警笛……等等，華格納的主導動機也是。

還有其他更高深的例子，例如梅湘在《聖三一奧祕之默想》（Méditations sur le mystère de la Sainte Trinité）這部作品的前言中提到的「互通性語言」，被稱為「B.A.C.H.動機」。梅湘為每個換，這種手法最為世人所知的就是巴哈的「簽名」。梅湘玩的就是文字和音符的對

16 "tessiture"一詞指的是一個人唱歌時，唱起來最舒服、效果也最好的音高範圍，中文譯名有音域、歌唱音域、應用音域等。如果要將 "tessiture" 與亦常譯為音區的 "ambitus" 一詞區分，則 "ambitus" 指的是一個人或樂器所能發出的最高音和最低音之間的範圍。常譯為音區或聲區的 "registre"，指的則是在人聲或樂器可發出的全部聲音範圍中，某一組具有一定特色的聲音，例如由頭部發出的頭聲、胸腔發出的胸聲等等。因此，在一個人的歌唱音域（tessiture）中，也可以發出屬於不同的聲區（registre）的聲音。

17 對照第五章提及巴哈使用了馬車夫的旋律，此處應是指巴哈的隨想曲《送別遠行的哥哥》（Capriccio sopra la lontananza del suo fratello dilettissimo, BWV 992），其中第五段的抒情調和第六段的賦格使用的主題取材自馬車夫吹奏的號角聲。

布列茲：字母設定了獨有的音高、音區、長度，再將「聖名」（nom divin）、「眾星之父」（Père des Étoiles）、「非受生」（Inengendré）等文字轉譯為音樂，間或使用一些印度地方音樂的節奏。能解讀這套語言的聽眾恐怕是鳳毛麟角。可是無所謂！

音樂可以蘊含深義，意義也可能從音樂的任一個段落以任一種方式萌生！例如維拉—羅伯斯[18]曾經寫過一些帶有田園風味的旋律，試圖複製出巴西中部山脈的輪廓[19]。這當然是可以做到的，只是非常刻意！我們應該注意的是如何把非音樂性的模型轉換為音樂。

熊　哲：我同意。在傳統的音樂表現中，還有其他帶有意義或溝通用訊息的例子，撒哈拉沙漠以南的非洲鼓語就是一種。民族音樂學者辛哈‧阿羅姆（Simha Arom）曾詳細描述非洲鼓語的規則（1-13）。他們使用的鼓可發出至少兩種高低不同的音調，藉由鼓聲可以讓相距遠達好幾公里的村莊間彼此聯絡。

布列茲：非洲鼓語的音樂語言恰恰像是一種原始的摩斯密碼，而摩斯密碼也是一種鼓語。摩斯密碼並不是非洲鼓語的翻版，不過同樣有一套字彙，也需要依循簡單的文法規則。

熊　哲：無論如何，我們都同意音樂藝術不具備明確的語意，不能構成含有一定意義且清晰的語句，使音樂和所指之間產生對應。音樂在一切「邏各斯」（logos）的拘束之外。話雖如此，您在著作中（1-14）卻經常使用「音樂語言」一詞。那麼，您如何看待語言和音樂的關係呢？

布列茲：最重要、也是我們時時要放在心上的一點，就是「音樂語言」的說法是一種隱喻，如同我們

馬努利：說到華格納的「語言」、德布西的「語言」或魏本的「語言」一般。不過，梅湘有一本書就取名為《我的音樂語言的技巧》（1-15）[20]，介紹他自己與眾不同的語言。當然，音樂的規範和語言的規範不同，但是至少在文法上，兩者有其相似之處。不過文法會隨時移異。不論是說話用的語言還是音樂的語言，其語法和邏輯都會不斷變化。以音樂語言來說，曾經有一段時期的規矩是特定和弦的後面一定要使用另一個特定和弦，直到某個時代以後，音樂家才可以自由選擇。音樂語言在我們這個時代也發生過變化。以前和弦的功能很清楚，就是製造和聲，德布西和拉威爾卻讓和弦不只是工具，更是色彩。

馬努利：人們依舊遵守著一些核心的音樂創作原則。在當代音樂裡，一樣找得到這些技巧……結構性的重複、進行（progression）、在激昂的音樂後突然安靜（accalmie）、結束的姿態（geste final）、過渡樂段（transition）、導奏（introduction）……等等。這些手法主要是為了幫助聽

18 海特・維拉—羅伯斯（Heitor Villa-Lobos, 1887-1959），巴西作曲家，也是二十世紀最重要的拉丁美洲作曲家之一。他的音樂特色是將巴西原住民音樂的旋律及節奏與西方古典音樂互相結合。

19 應是指維拉—羅伯斯在一九四四年發表的《第六號交響曲：巴西山脈線》（Symphony No. 6, On the Outline of the Mountains of Brazil）。

20 中譯版為連憲升譯，《我的音樂語言的技巧》（Technique de mon langage musical），譯者發行，中國音樂書房經銷，一九九二年。

布列茲：眾更容易融入音樂事件之中。不過，我們不知道自己聽見的音樂當初創作的順序如何，就像沒有人知道貝多芬創作各個主題的次序是否和作品中安排的次序相同。

創作的順序並不重要。在《降B大調第二十九號鋼琴奏鳴曲》（*Grande Sonate opus 106*）慢板樂章的開頭，貝多芬讓最主要的主題的頭兩個音符提前出現。他是在樂譜印出來之後才加上去的！顯然他到最後一刻才想到要這麼寫。由此可見，這首曲子裡各個音樂事件出現的次序是人為的安排。

馬努利：您作曲的時候，會不會經常碰到有了一段材料，但是不知道如何安排順序的情形？

布列茲：偶爾，但是很少見。我很清楚自己找到的素材是否重要，不重要的我就放在過渡樂段；能讓我推導出各種變化的素材，重要性就會大大提高，甚至成為最關鍵的成分。如果推導出來的東西很有意思，我就傾向用推導出來的，而不是原始的。

馬努利：材料愈有發揮的潛力，您就覺得愈重要，是嗎？

布列茲：完全正確。

熊　哲：不少臨床神經學和腦部造影的研究都以音樂和「邏各斯」（logos）[21]的關係為對象，我們稍後會再談到。自從一八六二年布洛卡[22]提出新發現之後，許多案例都證明左腦額葉第三腦回下方某一區塊（即布洛卡區）之損傷與口語表達能力的障礙有關，這種障礙稱之為運動性失語症或表達性失語症。一八七四年，威尼克[23]指出還有另一個語言區，位在顳葉靠近聽覺皮

終點往往在他方

質區之處，受損時會伴隨感覺性失語症或稱接受性失語症[24]的狀況。

打從十八世紀以來，醫界就發現失語症患者往往保有唱歌的能力，而且不只是小曲而已，就連歌劇和讚美詩都能唱！俄國作曲家維沙翁・舍巴林（Vissarion Chebaline）因為中風傷及左腦，既無法說話也無法了解他人的言語，可是這樣的障礙之下，他依舊完成了《第五號

21 在古希臘文中，logos這個詞具有多重的意涵，它一方面意指「話語」，一方面也意指計算、認識的能力。許多希臘哲學家都認為透過logos，亦即透過理性的認識、計算、推理、人可以整合並超越紛亂的表象世界，掌握到整體、永恆的原理。logic（邏輯）、reason或raison（理性、理智）等字詞都是由logos演變而來。此處熊哲提到音樂和「邏各斯」的關係，一方面可以理解為音樂和語言的關係，一方面也可以理解為音樂與理性思考的關係。

22 保羅・布洛卡（Paul Broca, 1824-1880），法國醫師、解剖學家、人類學家。一八六一年，布洛卡遇到一個病人，他的語言能力多年來不斷下降，但是其他思考和理解能力卻都正常，這位病人過世後，布洛卡解剖了他的遺體，發現左腦額葉有一處受到損傷。之後他累積了數個案例，確定這塊位於額葉下方的區域與失語症有關，因此這塊語言運動區被稱為「布洛卡區」。布洛卡區缺損導致的失語症稱為「表達型失語症」或「布洛卡失語症」。

23 卡爾・威尼克（Carl Wernicke, 1848-1905），德國醫師、解剖學家、神經病理學家。此區受損會使患者無法順利控制肌肉，理解力可能是正常的，卻有口語及書寫的表達障礙，故而稱為運動性失語症或表達性失語症。威尼克區又稱為語言感覺區，負責處理由聽覺皮質區傳入的語音，此區受損會造成語言理解的困難，聽、讀、書寫能力往往都受到損傷，口語表達看似很順暢，卻辭不達意，無法選擇正確字眼，稱之為感覺性失語症或接受性失語症。

布列茲：我不認識舍巴林，不管是中風前的他還是中風後的他，所以我無法評論。

熊　哲：根據腦部造影，音樂和語言的區域在一般人身上是分開的。(1-16) 許多實證資料也顯示，音樂和語言會各自活化不同的神經迴路。(1-17) 許多令人驚嘆的腦部造影揭露了更深入的資訊——單就音樂而言，旋律和節奏也會各自刺激不同的神經迴路。(1-16)

馬努利：貝多芬完全了解旋律和節奏是兩種不同的要素。大家都能在腦中哼出《命運交響曲》（*Sinfonie Nr. 5*）第一樂章的頭四個音。然而與其說是音高的差異，不如說這四個音的節奏設計更令人印象深刻，而貝多芬的本意也是如此。

熊　哲：音樂與語言之間的一大共同點，可以稱之為「知覺的離散性」（perceptual discretization）。(1-18) 雖然從編排音程的方式來看，音樂和語言不同，不過至少在音色的體系上，語言和音樂有相似之處，例如不同頻率的聲音會被分類為子音或母音，再由子音和母音組成一個可理解的字25。

聆聽音樂的過程與語言相似：人需要解讀一串連續的音波，這串音波構成了一段具有內在一致性的旋律，也就是一段可以辨認的旋律。每個語言的組織方式不同，各個音樂傳統的系統也不同，包括音樂家和非音樂家的認知方式也會有差異。文化教育在此扮演重要的角色，但我指的不是聽力的培養，相反的，文化教育訓練的是認知功能中所謂的「執行功能」26，

交響曲》（*Cinquième Symphonie*）這部傑作。這是否令您感到驚訝？

馬努利：您剛才提到人會將連續的音波解讀為具有內在一致性的一段音樂，關於這種作用，在英語中有個說法叫「分組」（grouping），分組能力指的是在花費一段時間，練習將某些元素組合起來之後，能夠辨認並記住某個形式的能力，譬如記住一組電話號碼。這項原理在音樂中非常重要。貝多芬《命運交響曲》的第一個主題就帶有此一特徵。

熊　哲：音樂與語言的另一個共同點，就是都有一定的時間長度。也就是說一般而言，一個語句的完整意涵只有在從頭到尾表達完畢之後才能得知。所以我們需要工作記憶，才能將符號指涉的內容（或稱「所指」）揉合成一個有意義的形式。聽出一段旋律或「和弦」，不也是需要經

馬努利：您剛才提到人會將連續的音波解讀為具有內在一致性的一段音樂，關於這種作用，您有這方面的經驗嗎？

包含動作、工作記憶、注意力等。您有這方面的經驗嗎？

25　語言學家喬姆斯基（Noam Chomsky）在《語言與心靈》（Language and Mind）一書中提到，人類的語言能力是一種具備「離散的無限性」（discrete infinity）的系統，或者說是一個可無限延伸、無限排列組合的系統。所謂離散性（discreteness）指的是人類的語言是由有限且可確定數量的訊號（signal）所組成的，訊號可長可短；只有這些訊號是彼此不重複的。其次，人類的語言具有高度彈性，亦即一個訊號的長度可以任意調整，一套語言可以由無限多個訊號組成，可從中詮釋出這些訊息的語意。

26　執行功能（法：fonction exécutive，英：executive function）是一個相當廣泛的概念，基本上它指的是一組高層次的認知能力，包含控制專注力、抑制衝動、保持認知彈性、工作記憶，以及計畫、解決問題的能力等。執行功能讓人得以控制自己的行動，保持專注，以達成既定的目標。

馬努利：過工作記憶的運作之後才能達到嗎？

如果去除了時間，一切為了在時間中次第呈現所費的心思，其意義也將徹底改變。不過序列音樂的特色之一，就是在垂直面和水平面上都使用同樣的音程。這類結構貝多芬已經使用過。

布列茲：有一種作曲方式會讓旋律得到相反的效果：如果水平面上滑移半音，垂直面則提高五度音，會造成更大的差距，因此更緊繃，和一開始想達到的效果正好相反。複音音樂的水平控制的確比垂直困難，但是橫向調控旋律的輪廓，還是比調控和弦來得容易，尤其是在和弦複雜的時候。

熊　哲：一九七六年，伯恩斯坦（Leonard Bernstein）在哈佛大學諾頓講座的一系列演講集結成冊。（1-20）伯恩斯坦受到喬姆斯基（Noam Chomsky）（1-19）提出的衍生語法理論影響，在演講中，他嘗試比較音樂的句法和語言的語法，主張西方的調性音樂具有衍生性的特點。語法是一組原則，用來決定不連續的結構元素如何依照一定順序組合起來。我們可將名詞、動詞等概念與個別音樂元素相互類比，例如動機（motif）和節奏。

在西方音樂的歷史上，的確有一些關於離散的知覺要素應如何組織的「規範」，但是這些要素和語言中的文法分類（名詞、動詞、形容詞、直接或間接受詞補語等）不完全等同。此外，這些要素的順序和意涵之間也沒有關係，因為音樂傳遞的訊息並不像語言那麼特定與明確。然而，音樂中存在著不同層次的語法組織：例如我們可以從主音開始，依照音程排列出

布列茲：我個人不會像伯恩斯坦一樣將音樂語言與口語相比。他的見解只能解釋嚴格的調性音樂，對

音階；另一個層次則是和弦的結構與和聲學，包括和弦的垂直結構與和弦的串連；音調的緊

張與鬆弛也是一層。在二十世紀初之前，這些不同層次的語法組織賦予西方音樂聽覺上的內

在邏輯。

於更早的音樂——如馬秀[27]、蒙台威爾第[28]——或者更晚的音樂便沒有幫助。過去在調性音

樂的世界中，確實盛行各種規則，當然還有一些僵固的習慣。以往，不同的調性之間存在著

位階。曲子的形式是依照特定的功能——主音、屬音、關係小調等組織而成。後來調性的關

係愈來愈多元，出現愈來愈多模糊、驚喜與未知。

音樂的基本元素和模糊的組織一拍即合。以德布西的音樂來說，使用某些和弦（例如平行

和弦）因為聲音的基本單位並非功能上的考量，只是因為作曲家覺得可以發揮。在荀白克的

音樂中，和弦的串連規則更加模糊的情形處處可見，雖然在華格納的作品中早已有了先例。

27 馬秀（Guillaume de Machaut），十四世紀法國音樂家及作家，出生於一三〇〇年左右，卒於一三七七年。

28 蒙台威爾第（Claudio Monteverdi, 1567-1643），義大利作曲家。身處於文藝復興時代晚期與巴洛克音樂萌芽之初，蒙台威爾第一方面譜寫了大量的宗教複音音樂，一方面開創了義大利歌劇的形式，是西方音樂的重要奠基人物。

自然或文化？

馬努利：對音階或調性的感知似乎與文化比較有關，而不是生物學。我們認為旋律應該回到主音，或是和弦解決（résolution）[29]，這樣的終止才自然，這是一種習慣。如果把西方的音樂拿給完全沒接觸過的人，例如拿給新幾內亞的人聽，恐怕會得到意想不到的反應。

熊　哲：您的意思是對音階和調性的感知與其說是天生的，不如說是文化現象。我的看法是兩者兼具。稍後我再詳加解釋，現在只先說一句：我認為聆聽音樂時，人的先天構造所呈現的不是無限的可塑性，也不是僵固的惰性，而是「感知的調校」。梅湘在《聖三一奧祕之默想》的前言寫道（1-21）：「音樂（與語言）正好相反，不能直接表達意義。它可以暗示、可以誘發情感或心靈狀態、觸及潛意識的領域、放大夢的官能，這就是音樂最強大的力量。音樂絕不真正的『說』，絕不精準無比的說明。」

音樂不用意義或概念來溝通；音樂不像語言，沒有語意結構，然而就如梅湘所形容，音樂擁有「強大的力量」，這正是我希望與兩位一起細細探索的。

馬努利：音樂符號學研究的就是如何透過特定的音樂結構指涉具體的內容，達成溝通的目的。（1-22）這類理論研究將音樂視為一種獨一無二的語言。不過說到音樂的力量，您第一個想到的是什麼？

熊 哲：我首先想到的自然是感性的、情感的力量。就像有一類腦部造影反映「音樂的顫動」，其實是代表大腦掌管情感的系統，亦即邊緣系統產生了特殊的活動。

馬努利：丹尼・勒比昂（Denis Le Bihan）也指出 1-23，當受試者聆聽拉赫曼尼諾夫（Sergei Rachmaninov）的《第三號鋼琴協奏曲》（Troisième Concerto pour piano）和巴伯（Samuel Barber）的《絃樂慢板》（Adagio for Strings）時，同樣會出現這種「音樂的顫動」。但並不是所有人都會產生「顫動」。您能夠解釋嗎？

熊 哲：原因很簡單，對音樂的感知與理解而言，音樂教育和欣賞的經驗是不可或缺的。「顫動」的情形因人而異——新世代會被搖滾樂和靈魂樂觸動，能觸動我的則是蒙台威爾第、巴哈、梅湘、還有……布列茲。藝術令我嚮往之處，在其琳琅滿目，也在於不同文化背景的人各有各的欣賞角度，這不僅不妨礙藝術，反而能使它發揮普世性的影響力，讓養成與經歷南轅北轍的人們因藝術而產生交集。

馬努利：這是否意味著，我們又再一次回到您這位神經生物學家提到的「回饋機制」了？

熊 哲：的確，回饋機制在人和音樂的關係中舉足輕重。我們發現，當受試者唱歌時，回饋的神經回

29 在西方調性音樂理論中，「解決」指的是一個音或一組和弦從不協和的狀態回歸到協和的狀態。不協和的音或和弦會帶來緊張、不安定、模糊的感覺，連接到協和音或協和和弦則意味著放鬆和回復安定、完整的感覺。

路活動的程度比說話時旺盛。（圖1-24）因此許多研究者嘗試將西方音樂引發的情感化為一套具體的詞彙，包括喜悅、悲傷或憤怒、恐懼等等。有一位學者提出由七十個形容詞構成的「形容詞環」，包括愉快、感恩、平靜、尊嚴、充滿活力……等。另一位則提出由十六種表達不同情感類型的音樂特徵；另一位則提出由七十個形容詞構成的「形容詞環」，包括愉快、感恩、平靜、尊嚴、充滿活力……等。（圖1-25）實際上，我們的語彙只能傳達音樂情感內涵的萬分之一。

人們談「樂章」、談「音畫」[30]、談「聲音生態學」，但我更喜歡用「定位點」或「情感信號」等字眼。我用這種說法，就好像我們腦中有一架長期運作的「管風琴控制台」，控制台上的各種按鈕能夠喚出一組龐大的聲音記憶庫，裡面記錄了各種特定的聲音和能夠引發情感的特定調性。這座控制台有一大部分也許是天生的，但是隨著人的成長與生命歷程，無數的後天記憶會被編入其中。每筆記憶都可能各自連結到更大的個人記憶網絡，也許這個作用能夠說明梅湘所謂的「情感」、「靈魂狀態」、「潛意識」，甚至「放大夢的官能」的力量是什麼。您怎麼看？

布列茲：我認為，要將感覺清楚地分門別類不僅困難，甚至是不可能的。歌劇、戲劇、音樂會予人的感受大相逕庭。單以音樂會而言，具有個人特色的詮釋也會帶來個人獨有的反應與感受。當然大腦有篩選的能力，然而一旦我們試圖評估各種經驗，個人的行為就會受到扭曲。沒有錯，每個人都有一套記憶庫，但運作的方式是否為個人獨有？這種建立理論的方法，會不會讓我們匯集了許多經驗，得出的結果卻缺乏證明與整體的說服力呢？

熊　哲：這正是我們接下來要深入探究的。

「音畫」（peinture tonale），英文對應為 tone painting，指的是用音色和聲音的象徵意義來製造音樂效果的手法。

第二章

「美」的弔詭與藝術的法則

Les paradoxes du « beau » et les règels de l'art

美與未完成

布列茲：方才您建議從盧梭對音樂的定義出發，依他所說，音樂是「悅耳樂音的科學」。這組定義最大的問題，就是認為音樂是用來取悅人的，所以音樂不該難聽刺耳。可是音樂的目的不只是為了取悅人，天差地遠！音樂同樣可以用來讓人感到恐懼。

熊　哲：其實很多當代藝術家對「美」這個形容詞提出質疑，雖然沒有到激烈反對的程度。「美的理型」似乎成了古人的幻想，只有在過去才有意義……

布列茲：我認為「美」意味著說服力。有些東西乍看很醜，但是第一眼感到醜陋的事物深處也許隱藏著美。沒有什麼事物是真的醜陋，除非它醜得失敗。因為如果醜的東西真的醜，代表它成功達到效果了。一個音要是音區不對，或者太低，也許會很難聽，但是在另外一個場合，卻可能聽起來很動人或很有特色。一旦我們擴大比較的範圍，就會發現需要不斷增加更多類別，使得比較本身失去意義。

馬努利：人們向來把美與和諧的比例與圓滿、與寧靜而不是緊張相連結……

布列茲：也就是與愉悅相連結。

熊　哲：科學界企圖以客觀的方式定義藝術作品，而「美可能是醜、醜可能是美」這種悖論不會讓科學家的工作變得輕鬆。相反的，為了建立藝術經驗的模型，研究者必須找出哪些「法則」可

馬努利：以界定美感經驗，可以標記美感經驗的基本特徵。這些法則還有討論空間，但我可以舉出其中幾項，例如完成度、新穎性、部分與整體之一致、簡約、人際交流⋯⋯等。這些特徵至少可以構成一些獲得普遍承認的判準，讓人們能擁有共同的基礎。如果你們同意，我們可以從完成度的問題開始。不知兩位是否會同意伊尼亞斯・梅耶森（Ignace Meyerson）對藝術作品的定義？（2-1）他說：「每個作品都是已完成的，⋯藝術作品是完整的，自成一個世界⋯⋯（中略），它的形式如此，就像不得不然⋯⋯（中略），它體現了作品的整體形式、個別形式及其材質間的和諧。」

熊　哲：布列茲，在您的創作中，「未完成」可說是一項非常強烈的特色。您有一些作品一開始的構思就是以「未完成」為目的。您應羅浮宮館長羅荷特（Henri Loyrette）之邀策畫的展覽也是以「未完成」為主題。（2-2）

布列茲：確實如此。因為在音樂的世界，未完成的作品不會被接受，至少也要有一定長度才會被承認。換作繪畫，即使簡單兩三筆，不論畫在什麼地方，都能被視為一件帶有藝術價值的作品，因為只要有長有寬，無論大小，人們都能把圖案視為一個獨立的對象，與任何背景無關。音樂就很難如此，如果我們只演奏四、五個音，甚至演奏半頁之多，人們還是會認為這段音樂還沒完成。人們總是認為完成代表完美的呈現。讓我換一個領域，以馬拉美1和梵

馬努利：這讓我想到塞尚的《聖維克多山》（Montagne Sainte-Victoire）、葛飾北齋的《富嶽三十六景》，還有培根[3]的教皇系列作品。嚴格來說，這幾個例子不能算是未完成，而是執著於尋找一個形象。這種反覆重訪同一個素材的例子，在音樂世界也找得到嗎？

布列茲：當然有，只是意義略有不同。以我自己來說，素材經常已在家裡等著我好久了，因為以一個作曲家來說，我的生活非常不集中，我總是在外面做很多別的事，像是努力讓作曲家們有機會聽到自己的作品演出，以及讓聽眾有常態性的場所可以欣賞這些作品。這件工作偶爾會令我的生活零散破碎，將我拉離譜寫中的樂曲，並且耗去很長時間。然後我得重新拾回斷落的線，直接從中斷的地方接著編織下去。有幾次我真的受不了，我對自己說：「如果我真的只能重複，我就重複，但是我會用不同的方式重複。」

樂希[2]做例子吧！馬拉美的〈埃羅狄亞德〉（Hérodiade）其實是片段，是一首未完成的詩，卻同時具備已完成和未完成的特質。梵樂希的〈年輕的命運女神〉（La Jeune Parque）是一首完整的詩作，卻帶有未完成的氣息，因為梵樂希在構思時並未考慮完成度的問題。也許我應該更謹慎一些，再重讀這兩首詩一次。不過馬拉美構思的就是一首不完整的詩——詩中斷了，再繼續，再度中斷……梵樂希的詩不是如此，他的中斷就代表結束。在我看來他走錯了路……當然那種粗劣的不完整不在我討論的範圍之內，例如在電視影集裡有這麼一句台詞：「要投票才能達到你的目的。」顯然不知所云，因為仔細一想根本沒有意義。

馬努利：如此看來，是否可以說《碎裂／多重》已經蘊含《回應》的種子？

布列茲：一點不錯。

馬努利：因為《碎裂／多重》是不完整的，對嗎？它的結尾是不是在《回應》之中？

布列茲：我不會這麼說。《碎裂／多重》的結尾是一個終止式（cadence），它起於前面的《碎裂》，然後繼續延伸到第二首，也就是較長的《多重》。這兩首曲子是六〇年代寫的，當時我為維蘭・華格納（Wieland Wagner）導演的《帕西法爾》擔任指揮。情況是這樣的：終止式的架構已經寫好，連每個音符都寫出來了，不是只有抽象的架構而已。可是我不但為指揮BBC廣播交響樂團忙得團團轉，接著又忙著指揮紐約愛樂交響樂團，就在某一天，我發現自己已寫不下去了。如果現在我能找到空檔，我倒是很想重新拾起，完成那條線。問題只在挑選音符和找到適當的方法來表現那條線。你看，中斷了這麼久，就是這麼麻煩。

1　史蒂芬・馬拉美（Stéphane Mallarmé, 1842-1898），法國詩人、文學評論家、翻譯家，與魏崙（Paul Verlaine）、韓波（Arthur Rimbaud）並稱為前期象徵主義的三大代表人物。

2　保羅・梵樂希（Paul Valéry, 1871-1945），法國詩人、作家、哲學家，屬於後期象徵主義詩人，深受馬拉美影響，被稱為馬拉美精神上的傳人。

3　法蘭西斯・培根（Francis Bacon, 1909-1992），英國畫家。他曾多次進行主題系列創作，一九五〇年代進行的「教皇」系列就是其中之一。

藝術作品與商業價值

熊　哲：班雅明（Walter Benjamin）在其著名的文章〈機械複製時代的藝術作品〉(2-3) 中，探討印刷術及後來攝影技術的發展如何帶來藝術品的可複製性，劃下時代分野。班雅明說，在此之前，每個作品都是獨特的，和它的歷史時空扣連，而且是為了「宗教崇拜而存在」。為了發揮「儀式性功能」，例如史前時代洞穴壁畫上的圖案就是一種「神祕的工具」。今日，雖然藝術的功能不再從屬於宗教或神祕的領域，藝術作品依然是「加在這世上」的「獨特之物」。

凱薩琳・米雷 4 曾寫道 (2-4)：「從此之後，藝術作品的主要功能之一，便是將宗教無法再承接而科學無涉入的人性深處揭露出來，並『轉移位置』。」相較於科學和宗教，藝術作品的獨特性很難用一般的字眼說明。對於這個問題，您的立場是什麼？您的見解會是什麼？

布列茲：不同的藝術形式，例如造形藝術、文學或音樂，作品的表現方式各自不同。不同類型的藝術作品在商業價值上也無從比較，因為取得的條件不同，感受、理解作品並從中體會美感所需的能力，也隨著類型而有本質上的差異。在琳瑯滿目的藝術形式中，音樂既是無形的，或者更精確的說，不是以實體物品的方式呈現，可以直接買賣、掛在家裡牆上、放在床頭櫃上，在商業上並不是最有利的。世界上沒有音樂的市集，所以音樂也不是金融投資的標的。不過這也是它獨特的優勢。投資界的魔爪自然無法伸入音樂的世界，直到晚近才找到第一個對

象——樂譜手稿，從此手稿的身價水漲船高，也成了投資標的；第二個對象與來客數有關，亦即票房。如果今天演出華格納，場地一定爆滿；明天演出新人的創作，可能有三分之二是空席。所以音樂作品無所謂競爭，不能說一個作品贏過另一個，作品就是作品，也不能說一個作品輸給另一個。作品就是作品，作品會闖入新世界的力量，只是有些習慣不容易改變。例如主辦單位力推的節目，一定會湧入大量觀眾，潮流才是最大的因素，合不合乎流行才是重要的。如果安排的不合乎流行，好奇的大眾就會前來；如果安排的節目符合流行，觀眾就不會來，因為他們害怕新的事物。人對新事物的品味，是難一點、「硬」一點的，是流行的品味，是難一點、「硬」一點的，觀眾就不會來，因為他們害怕新的事物。人對新事物的恐懼比對新事物的渴望更巨大，如果要讓人們渴望在音樂或某些文學作品中找到新事物，只有透過簡化、改寫、濃縮過後的版本。然而保守主義在音樂中極為根深柢固，為其他藝術所不能及，除了因為音樂所費不貲，還有純粹美感的因素。音樂界的工作方式與生存方式早已確立，就是從十九世紀傳承下來、形式固定的音樂會，然而面對變動不息的世界，作曲家們並未坐看雲起，他們主動嘗試新的挑戰、發揮想像力、為自己設下各種標準。在法國大革命留下的餘波中，是貝多芬開闢了道路——他是第一位將藝術家獨立、自由之性格表露無遺的音樂家。

凱薩琳·米雷（Catherine Millet, 1948-），法國作家、藝術評論家，也是藝術評論雜誌 Art Press 的創辦人及總編輯。

馬努利：再說，現在歐洲已經沒有所謂的贊助人，至少是鳳毛麟角。像伊莉莎白·柯莉莎夫人（Elizabeth Sprague Coolidge, 1864-1953）那般為拉威爾（Maurice Ravel）、史特拉汶斯基、巴爾托克提供金錢奧援的人，如今屈指可數了。

布列茲：我曾經遇過一位贊助人，就說他是里昂信貸的某主管吧！這位先生深諳委託人之道。我們談了很久，他完全了解贊助不是給予多少歐元、要求什麼成果的問題而已，而是能預先設想到一切可能的需求，例如支付排練的費用、錄音的費用、購置器材……等等，好讓我們完成計畫。他給我們一筆足夠完成三份作品的經費。真正了解音樂工作需求何在的人，我只遇過他一位。相反的，我記得有一筆大企業的老闆有意成為贊助人，我去和他見面時，他對我說：「您知道，我們把錢捐給你們，就當作丟進水裡。」下面一句是：「告訴我誰是新的史特拉汶斯基。」我回答他：「就算我告訴您一個作曲家，比當年寫出《火鳥》（L'Oiseau de feu）的史特拉汶斯基還要年輕，您也不會相信我的。」我們的對話就到此為止……

新的、新的、新的……

熊　哲：界定美感經驗特殊性的各項標準中，我認為新穎性應該是最基本的原則之一。不論從廣義的藝術史，或是特定一點的音樂史來看，創新的腳步從來沒有停過。

布列茲：應該這麼說：有一個固定的核心，其他部分則是可變動的。思考和寫作音樂的方法要創新，這是最要緊的，有一些元素保持不變亦無妨。創新的路線也有眾多可能。也許某一位開創全新風格的大師級人物，他的人格特質化為作品中的某些「手法」，而這些手法就成了創新的泉源。在他的傳人筆下，我們會再度感受到這些手法，只是經過了後人的修改。變化也許不會很快，有些核心元素也許面世多年之後才會衍生出新的面貌。例如荀白克早期作品的和聲模式，是以華格納《帕西法爾》第三幕的〈序曲〉(Prélude) 5 為範本……但改變也可能從天而降，例如史特拉汶斯基或瓦瑞斯的出現，而且他們恰好都在同一時期登場。

熊　哲：不論是業餘人士或是創作者都不喜歡「既視感」、「既聞感」也一樣，人們對原創性的期望和要求幾乎是絕對的。聽眾，包括聆聽自己創作的藝術家，都希望音樂能永遠抓緊自己的注意力。布列茲，您也提過「勾起注意的記號」一詞。您希望作曲家要「創造前所未聞的事物」，也就是要不斷有新的突破。

關於這點，我想介紹一種神經生物學家稱為「指向反應」的生理機制。指向反應的發現可

5 華格納的《帕西法爾》創作於一八八二年。在荀白克的第一期作品 (1899-1908) 中，絃樂六重奏《昇華之夜》(Transfigured Night, Op.4) 即被認為深受華格納影響。《昇華之夜》創作於一八九九年，與《帕西法爾》相差有十七年之久。

以回溯至巴夫洛夫[6]。巴夫洛夫在一九一○年就指出，當動物和人類碰上新的事物或遭受未

預期的刺激，便會引發一系列生理變化。(2-5) 巴夫洛夫發現「這是什麼？」的反應是使眼

睛轉向的原因，而（動物的）耳朵或其他受器則會因未預期的刺激而轉向。遇到刺激時，受

器的敏感程度會提高（如瞳孔擴張），骨骼肌會調整（將頭和眼睛轉向刺激源頭），有時呼

吸也會暫時停止——因此我們會說「屏息」，或出現四肢血管收縮、腦部血管擴張的反應。

指向反應的腦波圖與喚醒刺激的腦波圖，兩者是「不」同步的。發生指向反應時，注意力也

會提高，代表預備啟動更複雜的認知機制。

繼巴夫洛夫之後，索科洛夫[7]進一步研究分析，發現刺激的事件如果不斷重複，指向反應

就會逐漸減弱，也就是愈來愈不敏感。(2-6) 他指出，大腦會建立刺激的「記憶模型」，如

果刺激的效果和記憶模型相符，就不會產生指向反應。一旦刺激的性質有些許不同，與大腦

儲存的模型不符，就會再次產生指向反應。這就是「去習慣化」。按照這個理路，凡是新的

變化都會引起聽者的注意和好奇，因此音樂作品也必須不斷推陳出新、保持原創性。

布列茲：

如此一來，音樂可能會和社會產生隔閡。我說的不是「必須」有隔閡，而是音樂可能會加

深這道隔閡。從繪畫來看最清楚：對現在的人來說，十九世紀的重要畫家如莫內（Claude

Monet）、塞尚等人代表著當時的社會，但在他們有生之時，卻是默默無名。至於當時最知

名的畫家，今天則被打入冷宮。

馬努利：完美的三角形是各式各樣三角形的範本。從這個觀點出發，即使最為抽象的繪畫，例如蒙德里安、康丁斯基（Wassily Kandinsky）、波洛克（Jackson Pollock）的畫作，仍然可以解讀，因為我們還是能夠從中辨認出幾何形狀、熟悉的色彩，甚至是作畫的手勢，譬如從波洛克的畫，我們可以看出他如何將顏料隨機潑灑在畫布上[8]。在音樂中，我們總能聽出聲音的漸強、斷裂、對比、進行、發展和完結，這些線索引導我們進入作品之中，即使我們並不熟悉背後的那一套語言。

6 伊凡・巴夫洛夫（Ivan Pavlov, 1849-1936），俄國生理學家、醫師。著名的「巴夫洛夫的狗」一語，即是源自這位生理學家自一八九〇年代末期開始進行的一系列實驗。透過這些實驗，他發現制約反射（或稱條件反射）的原理，成為心理學上古典制約理論的創立者。

7 尤金・索科洛夫（Eugene N. Sokolov, 1920-2008），二十世紀下半葉重要的心理學家及神經學家，致力於結合心理學、神經生物學及數學，進行跨領域的研究。認知神經科學是他的重要研究領域。

8 傑克森・波洛克（Jackson Pollock, 1912-1956），美國藝術家，抽象表現主義的重要推手。在一九四七年以前，波洛克的繪畫主要受到畢卡索和超現實主義的影響。到了四〇年代中期，他作畫的方式愈來愈自由。一九四七年，他開始發展獨創的「滴畫法」（drip style），他把畫布直接鋪在地上，也不繃緊，顏料則利用棒子、抹刀、畫筆或自己打造的工具滴或灑在其上，甚至直接拿顏料罐潑灑。他這種跳脫物體固有形象，依靠身體隨興、自然的擺動作畫，表現潛意識及情感的「行動繪畫」（action painting），對美國抽象表現主義的發展有極大影響。

熊　哲：布列茲，在您豐富的作曲生涯中，為什麼總是特別關注創新的問題？這對您的創作而言似乎是一項基本要件？

布列茲：我會說這是一種生理需求。

熊　哲：這正是我期待聽到的答案！您說的生理是什麼意思？

布列茲：我只是單純無法一再重複同樣的手法。這是自己和自己過不去的問題，「這個我已經做過了。」我心裡會這麼想。

熊　哲：您有幾次談到「開放系統」這個概念，指的是一種可以不斷更新、彷彿擁有生命的系統，永遠朝著新的境界前進。

布列茲：我們要等待意外的降臨，並好好利用。意料之外的事物會讓人從沉睡中驚醒，迫使人做出反應。我們會想：「嘿，原來可以這樣，我還真是沒想過。」

熊　哲：是過不去，還是無聊、厭煩？

布列茲：是過不去，最後會變成無法忍受。

熊　哲：您想捕捉新的事物。

布列茲：我必須捕捉新事物，並且馴服它。作曲家就像掠食者，舉目所見、再不起眼的事物他都會想捕捉——即使有些東西捉住了以後，我們才懷疑當初為什麼感到如此被吸引。面對這些東西，我們突然發覺在那一刻過去之後，原因已不再可考，但是在那個瞬間，只想著非抓住

不可。即使我們知道自己做了什麼，也無法回到過去。就像童話故事裡的情境，為了救出少女，騎士必須穿過魔法森林，他無法回頭，也無法回頭，因為身後的樹林已經重新長了出來。

科學的進步，音樂的突破

熊　哲：您說的創新就像是科學上的進步嗎？

布列茲：我說的是創新，不是進步。我們無法讓莫札特的音樂進步。但如果您所談的創新，強調的是「推陳出新」的這一面，我便完全同意您的說法。換個方式說，音樂和科學的工作對象固然有所不同，但也不乏相通之處。

科學領域是以觀察自然現象為基礎。研究者必須觀察，然後自己建立一套假說來證明觀察到的現象。假設五十年後，我們觀察到的現象變得更加複雜，就必須再建立新的模型來解釋這些複雜的現象，因為新的現象可能推翻了原先的模型，或者需要擴充模型。這個過程的確是一種「進步」，因為當我們觀察到起初看似單純的現象變得複雜，為了解釋為何會產生此種程度的變化，就一定要開發新的模型；變化的程度愈劇烈，對新模型的需求就愈強。音樂則沒有所謂的進步，我們的工作也不是觀察。只有在很偶然的情形下，某些音樂作品的一小部分會被當作模型。我們的任務也不在解釋眼前的現象。

藝術家的形象

布列茲：一般來說，藝術創作不會「進步」，但是創作的文法規則時時在改變，創作的視角也會隨之移異，在西方文化中尤其如此。這些變化不是誰的刻意推動，而是文化的醞釀；是那些想要表達自己是一個個體，想要表達自己和外在世界的連結的人，共同創造的變化，他們描繪著周遭的世界，展現的卻是獨特的自我。

熊　哲：科學家的工作的確是在建立模型和測試模型。當然，歷經多次的嘗試和錯誤之後，知識會進步，不過科學社群內的彼此增益、交流、模仿、競爭，也是十分重要的進步動力。

熊　哲：您是否認為藝術的創新和個人主義有關？

布列茲：這是當然。在近一千年來的西方世界，即使藝術家想表現的是所觀察到的世界，也是透用自己選擇的方法來呈現個人所見。反觀非洲、中國和峇里島的音樂，裡面沒有個人的存在。這類以口相傳的傳統也會變遷，但是十分緩慢，因為缺乏文字記載，或文字記載僅用於輔助記憶。一個人必須投注近十五年的生命才能熟悉印度音樂的語彙。他就像被注入一個音樂語言的模子裡似的，也就是說，他的表達依循著過去習得的一些規範，這些規範不是個人創造的，而是來自整個文化群體。

熊　哲：話說回頭，這些傳統文化畢竟是由某些人所創造的，因此一定有個人的成分，只是個人在集體中、在傳統結構中消失了。相反的，在西方藝術的演變過程中，個人卻勝過了集體。

布列茲：最根本的差異就在此。不過還有一點：回顧西方歷史，即便人們不懂科學，還是認為科學在進步，對藝術的變遷卻不這麼想。

熊　哲：基本教義派和創造論的支持者都反對科學進步論，還不只他們呢！

布列茲：他們似乎非常少數。不過，對藝術創作來說，未必人人都認為新穎性是不可或缺的。其實我們的創作已經失去了平衡。舉例來說，巴洛克音樂之所以引發風潮，無非是因為當代藝術的美學令人們感到混亂又難以理解，所以需要一塊避風港。

馬努利：音樂界也有基本教義派，他們相信有絕對的真理，而二十世紀的人不屑一顧。他們提倡回歸調性的「價值」，反對他們所謂二十世紀最擅長製造的「亂七八糟」。

熊　哲：對新音樂的敵意可說古今皆然。我想到一個例子：西方音樂界當初對複音音樂就大表抗拒。第二任亞維農教宗若望二十二世（Jean XXII d'Avignon，任期 1316-1334）為此抱怨，說新的音樂學派「新藝術」（Ars Nova）「以短促的音符切碎聖歌，以斷續歌[9]斬斷旋律，以上方

9　斷續歌（hoquet/hocket）是一種音樂變奏方式，是將原本的樂譜分割給不同聲部，例如兩個人每隔一個音或兩、三個音便交替演唱。音樂家馬秀即擅於使用此法。

布列茲：聲部[10]玷污旋律，甚至用「三聲部」、用世俗語言寫成的經文歌填塞旋律。」(2-7) 我們總在兩者之間來回拉鋸：舊音樂是我們喜愛、也想分享給別人的，新音樂則令人好奇不已。

新的東西，新得不得了的東西，從來只能像順勢療法一樣給予極小的劑量。在西方社會裡，向來不乏渴望新事物之人，他們通常是一些小眾群體，往往十分熱切地跟隨著最新的動態，不過他們是例外，而例外確認了規則。中階樂迷只要反覆聆聽貝多芬和布拉姆斯就十分滿足了。如果不只是喜愛名家名作，想要進入更高的層次，便需要對音樂規則的認識。

熊　哲：透過腦部造影發現 (2-8)，新事物造成的反應會使前額葉皮質、顳葉皮質和扣帶皮質活化，這些都屬於大腦產生意識的區塊。反覆的（視覺）刺激會導致這些區塊無法活化，等到新的刺激出現，才會再度活化。腦部造影也清楚反映出習慣化與去習慣化的機制，可見會「發覺」什麼事，是因為出現新的事物，引起人的好奇。如同哲學家米歇・翁福雷（Michel Onfray, 1959-）所言，所有藝術作品都有一套編碼，也需要有人解碼。(2-9) 對新事物產生興趣，會帶來符碼的更新，也代表需要一番學習，也許這就是新的作品不容易為廣大群眾所接受的原因。

布列茲：的確如此。但是藝術的突破與接受度之間的落差，不是今天才有的問題。自從（現代意義的）藝術家的姿態成形之後，藝術創作不是得不到當代人的理解、遭到拒斥，就是受到普遍的漠視。貝多芬還在世之時，他的最後幾部作品獲得的迴響已經不可小覷，足可做為對照。

無論何種領域，教育都是不可或缺的，音樂也不例外。然而現代人對耳力的訓練與十八或十九世紀完全不同。也許聆聽與了解的天分在當時比較平均，不像我們這個亂哄哄的時代。

馬努利： 接觸新的作品就像學習外語。面對當代藝術，不論視覺作品或聲音作品，人們常感到茫然失措，彷彿踏進一個語言完全陌生的國度。這樣一類比，我們就可以看到兩者都關乎學習，自然也關乎教育。至於符碼的更新，即使面對極端前衛的作品，只會有某一個面向是需要重新學習或解碼的。我們不該認為除了既有與已知的規則之外別無其他。

布列茲： 讓我們跳到另一個問題：有些人總認為音樂必須對社會有直接的貢獻，否則就不是音樂。觀念之錯誤莫此為甚！

10 上方聲部（déchant/descant）指的是在聖歌的定旋律上對位的歌唱聲部。在九世紀以前，天主教會的音樂屬於單音音樂，例如葛利果聖歌這種「平歌」或「素歌」便只有單旋律，沒有和聲和對位，並且歌詞使用拉丁文。九世紀開始，出現兩個聲部以上的複音聖歌，有的寫法是將聖歌曲調放在上方聲部，在其下方加入另一曲調，也有的寫法是將原本大家熟悉的聖歌曲調當成基礎（定旋律），在其上方加入另一個聲部，由上方聲部的編寫方法發展出許多種類型。到了十三世紀之後，出現三個聲部的編寫，十三世紀後期盛行的經文歌（motet）即是這一連串發展的成果，上方聲部不但有曲調，還有歌詞，而且歌詞可以是拉丁文，也可以是法文或其他方言。教會不滿的便是原本單純的單音聖歌竟被加上另一個聲部，拉丁文亦可以被方言取代等「不端莊」、「不純淨」的趨勢。

馬努利：要求音樂對社會有貢獻，無異於贊成藝術為政治宣傳所用。藝術家必須對抗這種觀念，對於當代音樂的創作環境也應該發揮影響力。

布列茲：我認為首先要從金字塔的頂端著手，讓那些占有重要地位的機構了解問題。我們也應該大力推動，讓整座金字塔走向制度化。這一點我絕不會讓步。可嘆啊！從現在運作的常態看來，位在金字塔頂端的人並非那些「有魄力」、擁有思想感染力與團體組織力的人。正因如此，大家永遠都在討論些枝微末節的事。最後總是靠政府的力量來推動，這不是正常之道。我很清楚，如果藝術界沒有像巴倫波因那樣有擔當的領導者，事情絕對不會有進展，因為大家都是茶來伸手、飯來張口，等著有人滿足他們的需求。

部分與全體

熊　哲：另一項藝術法則，是由文藝復興時期傑出的建築家阿伯提（Leon Battista Alberti, 1404-1472）提出的，有些人極度排斥這項法則，因為令人聯想到柏拉圖，不過這不是我想談的。所謂「部分與（整體的）一致」指的是部分不能獨立於整體而存在，整體亦不能獨立於部分而存在。前面談到狄德羅對美的定義時，我曾稍微提及此一原則，現在想和兩位再仔細討論一下。

阿伯提說：「美是一種協調。我們也可以說，美是部分與其組成之整體間達成一致，並在數

量、性質的秩序、位置等要素上符合特定的要求，這是達成和諧的條件，而和諧是自然的第一法則與絕對法則。」（2-10）笛卡兒的說法略有出入：「美是所有部分共同達致的和諧，是恰到好處的調節，一旦達致此一境界，沒有任何一部分會凌駕另一部分。」（2-11）

在《音樂課程》一書中，您常常提到「形式」這個概念。（2-12）您說：「作品的形式無論如何不能如此——不能只用現成的材料排列組合一番，串成毫無驚喜的成品。更不能只是**時間的流逝、毫無意義的連結**（粗體是熊哲所加）。凡是嚴格意義的寫作，都要面對同樣的難題，**融合與變化**的難題。」阿伯提的那段話正好讓我想到您說的「連結」以及部分與全體的「融合」。您寫道，「全體相互融貫」是不可或缺的。

布列茲：一部完整的作品，部分和整體應該是相互依存的。古典時期的作品更不用說，因為有各種模式、各種規則的要求，部分與整體間的比例必須依照既定規範，連創作的空間都沒有。不過還有一個挑戰，就是選擇「哪一種」比例來發揮以及「如何」發揮的問題。這就是為什麼古典樂派如此艱澀！在當時，主題與其發展之間的關係，是決定作品整體一致性的主要因素。

到了十九世紀，由於浪漫樂派音樂家愈來愈重視表現性，主題和發展的角色愈來愈吃重，經過二十世紀的發展，主題的地位大為下降，有人甚至拋棄這種寫法。現在論及作品的組織與統一，只有針對音樂語言的基本單位（或說語彙）還有法則可言，畢竟這些基本單位需要依附一個清楚的結構。而結構的生成必須依循某些原則（例如對稱、類比、密度、重複），

讓作品產生高度的內在呼應，才能撐起一套論述，將樂思傳遞出去，主題的呈現則不是主要目的。

一致性存在相同的事物之間，也存在不相同的事物之間。如果有一堆東西外觀看起來完全相同，那麼無論我們把這些東西隨便排成一排或依照某種次序排列，結果都是一樣的，因為次序不會改變他們的外觀。舉例來說，作曲家可以把作品的高潮安排在中段，也可以放在結尾，樂段的元素並不會改變，賦予意義的是作曲家的決定。至於不一致的成分，一個作法是由異趨同，讓它一開始無拘無束，最後殊途同歸，反過來也是一種作法。如果不一致的元素很多，代表素材本身相當弱，需要從素材的不同面向挑選適當的切入點，才能有效運用它。至少我是這麼做的。

馬努利：結構的穩定不妨礙內容與表達的豐富多變。

布列茲：我對紐約古根漢美術館的蝸牛形構造印象非常深刻：不論你朝哪一個方向走，從上而下或從下而上，結構的形狀看起來都一樣。參觀展品時，你一定是背對著螺旋形的樓梯，是孤立的，但是一轉身往上走──尤其是突然回身的那一刻──前方的展品和剛剛看完的展品就會同時落在視野裡。如此一來，就像參觀的三個階段──剛才、此刻與稍後──以濃縮的方式一次呈現在我們眼前。還有一種小小的空間，姑且稱之為「告解室」，則是將時間切割出來，讓人專心欣賞一幅畫。我嘗試在《回應》中重現這種形式，讓聽眾一次面對一種聲響；

馬努利：大體來說，這些「聲響」是藉由主題演繹創作出來的；也就是說，聽眾先處於一個環境，再進入另一個環境，後者銜接著前者（譬如是前後句），但是構造和前者略略不同。在這種作法之下，發展到最後，我們將無法再增加任何東西，因為所有的空位都已經略略填滿。一旦結構被填滿，我們也無法再感受到結構的存在。或者反過來說，我們看到的只有結構。

布列茲：當您發現「結構超載」的時候，您會怎麼做？保留原有的比例、增加結構密度、還是調整比例？

馬努利：要看情形。我可以保持同樣的比例，作品的內部組織自然就會比較緊密。我也可以疏開距離，譬如加入前一段或前兩段的結構等等。我挑選結構的原則是要能喚起記憶，喚起記憶的同時，聽眾彷彿也理解了結構。以重複（即使略有變化）的結構構成的作品，整體觀之，就像十六世紀繪畫中的巴別塔，尤其是老布勒哲爾（Pieter Bruegel de Oude）筆下的形象。

布列茲：也就是說，這種音樂會記住自身的根源。

馬努利：它會保存記憶，但是不需要重複，因為記憶是它的一部分。新的素材不會消滅舊的。相反的，它使舊的融入其中。

布列茲：為了在新結構之中落腳，舊結構勢必會產生變形。

馬努利：有時候甚至得五馬分屍。這只是比喻，就是得把它拆解成幾項元素。例如原本是一連串連貫

熊　哲：這個例子可以用來說明部分與整體的關係；您重複使用、重新套用同樣的結構，但改變了其中的元素。

布列茲：而且我會刻意凸顯元素的變化。有幾次我還安排了信號，用非常怪異的聲音提示結構即將出現，這個聲音完全與音樂脈絡無關，它只是一個信號。

馬努利：您在評論梅湘的某幾部作品時，經常以批判的語氣談到信號的概念，以及他的作品《天堂的色彩》（Couleurs de la Cité céleste）中的銅鑼聲──是否這些銅鑼聲的功能性勝過美感的效果呢？

布列茲：您說的不錯。不過有時候利用信號，可以令人想起先前演奏過的、聽過的聲音，這會打開一條未知的路。我用信號是為了這個目的，而不是當作一個元素。信號不會延伸，不論朝哪個方向。但它也不能憑空而降，一樣需要有美感上的意涵。

馬努利：有時候，信號的作用是轉移聽眾的注意力，讓我們可以神不知鬼不覺地偷換某些地方。

布列茲：如果我們需要幫某個角色換場景，自然就需要讓另一個角落發生另一件看起來更重要的事。

馬努利：趁這個時候，布景一換，整個場景就煥然一新。這個訣竅在音樂中也用得很多。

馬努利：就像你想偷偷摸走一個人的皮夾，就叫他看反方向，是一樣的道理。

的上行旋律，現在變成一個下行旋律，而且分散出現。上行和下行是兩種完全相反的性質，但是由於使用的音高相同，素材仍然保持同一。

自然的本質與文化的規則

熊　哲：對狄德羅來說，「整體的統一來自部分的從屬；有從屬才有和諧，有差異才有和諧。」（2-13）

近來有不少研究為調性和聲的生理基礎提出了解釋。（2-14）這些研究以猴子和人類為實驗

古典主義時期所謂「合宜」[11]的概念背後涉及一種思考能力，亦即狄德羅念茲在茲的「對關係的清晰意識」[12]。這種思考能力有具體的神經學基礎嗎？針對此一問題，神經科學必須從

好幾個相互扣連的層次，提出不同的解答工具，以下我將分別依序說明。首先，最基礎的層次是調性和聲，其次是所謂樂句，最後、也是最全面的層次是整個作品的論述。

11　根據《法蘭西學術院字典》(Dictionnaire de l'Académie française) 第九版（線上版）的解釋，aperception 一詞出現於十八世紀，是哲學家萊布尼茲 (Leibniz) 創造的。對萊布尼茲而言，aperception 指的不是對外在世界的單純感知，而是主體經過反思之後，對此一單純感知產生的內在意識。中文的哲學用語以「統覺」翻譯萊布尼茲的概念，此處以較廣泛的「清晰意識」譯之。

12　convenance 一字意指兩個以上的事物彼此具有關係上的一致性，或是兩個事物彼此相同。可理解為一致、相符、契合、恰切等意思。

對象（2-15），比較協和或不協和音程對實驗對象的影響，以及這兩種對照的音程經由內耳接收後，

會在大腦皮質中產生何種相應之神經生理反應（圖三）。這兩種對照的音頻比例，一種是

「簡單的」，例如八度（2:1）、五度（3:2）、四度（4:3）或大三度（5:4），這些屬於協和音

程；另一種是複雜的和弦，如大七度（15:8）或小二度（16:15），屬於不協和音程。一般來

說，西方的受試者偏好協和音程勝於不協和音程。即使沒有特別受過音樂教育，大家畢竟每

天都生活在充滿協和音的環境中。

重要事實為協和音程會引發神經活動，一波波神經衝動會從腦部最下方——中腦的下

丘——傳到大腦皮質，而協和音程引發的神經衝動，其振幅比不協和音程更劇烈。另一方

面，聽到不協和音程，例如聽到不協和的敲打聲（小於20赫茲）或刺耳的摩擦聲（20至250赫

茲），產生的腦波週期不規律，與協和音程引發的不同。研究發現，從功能最低階到最高階

的大腦皮質，都可觀察到這兩種差異，受試者本身的知覺評估也與此相符。受試者皆認為協

和音程比較令人愉快。

此外，功能性磁振造影（fMRI）顯示，畢氏學派提出的音頻比例（如八度〔比例2:1〕和

五度〔比例3:2〕）在接受過音樂教育的受試者身上引起的大腦皮質反應，比沒受過音樂教

育的受試者更強烈。（2-16）這項結果再次告訴我們，經驗會讓大腦形成一套既定的機制，具

有重要的影響力。

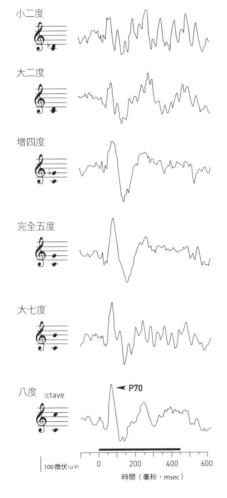

（圖三）

數種和弦在人腦海希耳氏回的聽覺皮質區所引發的腦電波圖。

不協和和弦（例如二度）會引發快速波動，協和和弦則不會（例如完全五度、八度）。參見Y. Fishman, I. O. Volkov, M. D. Noh, P. C. Garell, H. Bakken, J. C. Arezzo, M. A. Howard, M. Steinschneider, "Consonance and dissonance of musical chords: Neural correlates in auditory cortex of monkeys and humans", *J. Neurophysiol.*, 2001, 86, p. 2761-2788, fig. 10. ©The American Physiological Society (APS). All rights reserved.

布列茲：這些測試是在什麼條件下進行的？不考慮和弦或音程的功能而進行生理分析是沒有意義的。

必須確認這音程如何安排，是不是一再重複，選擇什麼音區，彼此怎麼銜接……等等。聲音的效果也會受到其他許多因素影響，尤其是力度、音色還有長度。這是十分要緊的。

這些實驗的進行方式很簡單，就是給予受試者聲音的刺激，沒有任何作品脈絡。不過，這種對和聲關係的「清晰意識」，可否做為您方才提到的「整體融貫」的第一筆佐證呢？從荀白克到……到布列茲，都使用十二平均律產生的音階作曲，您的作品中也找得到協和音程呢！

熊　哲：這能不能說是一種「自然的本質」？

布列茲：音樂沒有什麼「自然的本質」，一切都是人為的規則，而我們愈不熟悉這些規則，就愈難理解。舉個例子：有誰會一聽到就愛上馬秀的《彌撒》（Messe）呢？這部十四世紀的作品非常美，但是如果不熟悉過去、不熟悉「古代」的音樂語言，聽起來可能會感到十分晦澀。反觀許多人一聽到巴洛克音樂就興奮莫名，卻未必能夠分辨音樂的好壞。

相對的，這些人對十四、十五世紀的音樂就毫無所感，因為那個時代的感性符碼和音樂語言的規則無法再對他們起作用。如果換成規範比較寬鬆、個人風格比較強的語彙——我講的主要是非調性音樂的語彙，其音程的位階基本上是平等的——問題就不大一樣了。人們在爭論調性音樂的規範是否遭到破壞時，出發點往往是一些完全錯誤的概念，好像一切都是非黑即白、涇渭分明，但事情並不是非黑即白。調性音樂有一種常態現象，我稱之為集中發展。

終點往往在他方　99

在調性音樂的作品中，我們會先看到一組依照調性確立的元素，經過轉調之後，再進入另一個調性的秩序之中──平衡、打破平衡、再平衡。非調性音樂的作品也是一樣，我們會找到一些平衡點，可以集中發展，例如不斷圍繞著某幾個音符和某幾個和弦發揮。接著可能會有一段相當混亂，或是完全無秩序的時期，然後又進入另一種形式的集中發展期。換句話說，用調性或非調性來思考，代表問錯了問題。

熊　哲：不過，看到一些嬰兒有能力辨認出完全五度音，或對大調音階特別喜愛，您不認為這是很值得研究的現象嗎？

布列茲：我會說這是人類中心主義或擬人觀[13]，您介紹的這些實驗已經受到文化左右。我們放給嬰兒聽的是文化中公認的典範，應該讓他們聽聽包含不同音樂語言的聲音，而不只是五度音或大調音階、小調音階。這些實驗錯在單以一套既有的語彙為基礎。

熊　哲：總是要有個出發點呀！

布列茲：這是當然，不過實驗的範圍最好擴大。

熊　哲：這點我同意。

[13] anthropomorphisme，一種認為所有現象皆可以人類世界的現象類比的傾向。

樂句

熊　哲：為了進一步探討人類如何認知部分與整體的關係，其神經基礎又是什麼，讓我們轉向一種更「高層次」的「一致」與「融貫」，也就是聲音銜接的形態，包括旋律、「句子」和「敘述」，這些都是聲音在時間中延伸與發展的方式。最基本的銜接形態是節奏，亦即時間間隔的銜接；時點與時點之間是無聲的間隔，但無聲的結束就是聲音的重拾，換句話說，節奏就是一串精心安排的聲音。無論哪一個文化，都會藉由規律的敲打或週期性的打擊聲，使演奏者之間步調一致，也可以讓觀眾感受到音樂的步調。不論是查托雷（Robert J. Zatorre）在加拿大蒙特婁大學的研究團隊（2-17），或是美國聖地牙哥神經科學研究所的帕泰爾[14]（2-18），他們的研究都指出人的運動系統和聽覺系統是緊密扣連的。他們也指出，聆聽有節奏的音樂時，大腦的運動皮質和下皮質運動系統都會活化。

整體來看，人體內部交織著好幾種不同的節奏，性的生理週期、呼吸的節奏、心臟的跳動，當然還有甦醒時大腦皮質的腦波起伏、快速動眼期與深度睡眠時的腦波起伏。李維史陀（Claude Lévi-Strauss）曾經闡述一種嶄新的有機體論。他認為音樂的一項特性，就是影響「生理時鐘甚至內臟時鐘」（2-19）。更甚者，作曲者有沒有可能刻意設計，讓聽眾聽到的音樂發展與他們身體的內在節奏之間產生「協和」或「不協和」的關係呢？這會不會是「部分與

布列茲：什麼是音樂的「自然」節奏？容易吸引大眾的節奏，是短暫且重複性高的節奏。人們很容易模仿，因為這種節奏和身體的韻律相符。我們必須將表面的節奏和隱藏的節奏區分開來。說到這兒，又得提到十四世紀的馬秀，看看他寫的經文歌使用了多繁複的節奏！馬秀創造了精巧的複節奏體系，這在他寫的同節奏經文歌[15]之中最為明顯，不過他也顧及到當時的聽眾能否理解。他編寫節奏時，往往重視音高勝過結構。他創造將頑固低音[16]和節奏樂段互相疊加的寫法。馬秀和當時的作曲家寫出的節奏句，有時和音高的斷句相同，有時不同。要緊的是，不能把節奏當成只是旋律的次要成分，因為旋律傳達的意涵可能會隨著節奏的斷句而

整體的一致」的一個重要面向呢？

14　帕泰爾（Aniruddh D. Patel），美國心理學家，主要研究音樂認知，亦即人在創作、聆聽音樂、以及對音樂產生反應時會出現何種心理作用。其中，他又特別關心音樂與語言的關係，以及音樂節奏的理解。二〇〇五年至二〇一二年間，帕泰爾在聖地牙哥的神經科學研究所（The Neurosciences Institute）擔任資深研究員，現為塔夫斯大學（Tufts University）心理學教授。

15　同節奏形態（isorythmie）最初是指用同一個節奏形態重覆並排的音樂句型。在十三世紀，這種句型是用來為經文歌的固定聲部加上變化，到了十四世紀盛行「新藝術」音樂風格之時，這套方法從節奏延伸到旋律上。如果我們從某首聖歌中截出一小段旋律，並保留它的節奏形態，再重覆並排，這種帶有旋律及固定節奏形態的句型稱為 color。另一種單純重覆固定節奏形態的句型，則稱為 talea。這兩種可重覆使用的句型可以有不同的長度，音高也可以移動。

馬努利：改變——梅湘初期的創作就揭示了這一點。

馬努利：如此複雜的節奏編寫，要等到二十世紀才能在嚴肅音樂[17]的作品中再次找到。其間的漫長歲月中，歐洲人的節奏靈魂仿彿沉沉睡去，或者半夢半醒。

布列茲：最主要的原因便是複音音樂壓抑了節奏編寫的獨立性。在十六世紀作曲家克勞德‧勒哲內（Claude Le Jeune, 1530-1660）手下，複音音樂發展為有伴奏的聖歌。聖歌配上了節奏，變得更豐富，後來此一趨勢在蒙台威爾第身上達到巔峰。雖然馬秀對節奏的思考更具原創性，但是勒哲內和同時代法國複音音樂家的成就卻更為人所知。他們向希臘音樂的節奏取經，但這種節奏和法語的重音始終有所扞格。不過人們也不太重視歌詞誦唱的方式，所以這種節奏還是被廣為使用。此時的複音音樂已經發展到成熟的階段。

馬努利：在此之後，節奏的地位淪為從屬：當和聲和複音音樂脫離桎梏、體系愈來愈完整，節奏卻只具有輔助和聲的功能。節奏失去自身的獨立性，只是用來襯托多聲部的音樂論述，或者由和聲加旋律構成的論述。這個情形一直持續到貝多芬出現，他創作了許多使用切分法的主題，這是他的獨創。舉例來說，《第三號大提琴奏鳴曲》（Sonate in A major）的主題，或是在他最後一首絃樂四重奏[18]中的詼諧曲裡，主題都是從第二拍開始。這是節奏在古典樂派中重獲一席之地的第一道曙光，也使得二十世紀有機會出現鑽研節奏的音樂家，例如巴爾托克、史特拉汶斯基等人。

布列茲：因為在思考「和聲加旋律」的效果時（讓我延續用您的說法），各個面向是緊密相繫的。我想到莫札特單簧管五重奏[19]中的甚廣板，如果我們單獨聽單簧管的部分，旋律的豐富性稍嫌不足，是靠節奏和和弦的精心搭配才得以彌補。不過換個角度，如果把所有部分拆開來，每個部分本身其實都很平凡。我說這話要很小心，因為一提到莫札特，就是提到音樂史上神人級、世尊級的人物，但是如果一段旋律去除了和弦的烘托就會太過單薄，我總覺得其中必有問題。

馬努利：這不單發生在莫札特身上，華格納也是如此。

布列茲：如果我們只看華格納的旋律，確實如此。華格納的旋律與和弦的關係仍是非常密切的。

16 ostinato 基本上是指一種較短的節奏或旋律元素，他們「頑固地」不斷重複，疊加在上方的旋律或節奏則不斷變化。頑固低音的一種特殊形式稱為「持續低音」（basso ostinato），指的是四至八小節的句子，不斷重複，用來做為音樂的基礎旋律。

17 嚴肅音樂（musique savante）乃相對於大眾音樂（musique populaire）。大眾音樂可包含以下幾種特色：以多數民眾為對象、音樂語言較簡單、長度較短、流行時間不長、以娛樂為目的等等。相對的，嚴肅音樂的特色有：以小眾為對象（貴族或愛樂人士）、作曲規範較複雜、長度較長、具有一套經典曲目、作曲目的包含智性與美感上的享受……等等。

18 《第十六號弦樂四重奏》（String Quartet No.16 in F major, Op. 135）。

19 原文為"quotuor à cordes avec clarinette"，但應是指單簧管五重奏（Clarinet Quintet in A major, K. 581）。

馬努利：例如《崔斯坦與伊索德》的最後一幕〈伊索德之死〉中，隨著旋律逐漸爬高……

布列茲：旋律也爬上了床鋪，以前我們都這麼說。（眾人笑）理查・史特勞斯也有類似的情形。連續的音樂線條如何切割為所謂「樂句」，並構成基本作曲單位，這是認知科學家安琪拉・菲德利齊（Angela Friederici）和她的研究團隊（2-20）十分關注的課題。他們證明了腦波圖上有一種生理訊號與「樂句」的邊界有明顯的關聯，亦即這種訊號的出現和一個句子聲調的完整表達是相呼應的。實驗使用的音樂是西方音樂（一首巴哈的合唱曲）和中國音樂的片段。每項刺激都包含兩段樂句，長度為三至十七秒，控制組的刺激則**沒有樂句**，方法是取消兩段樂句之間的空白，以一個音符取代。在樂句結束時出現的生理訊號稱為「關閉正位轉移」（Closure Positive Shift，CPS），這個訊號讓樂句不只是形式，也可以具體觀察。透過上述實驗，科學家證明人腦組織樂句的能力有其神經基礎。

熊　哲：樂句是不是您在作曲、在建立音樂論述時非常重視的基本單位呢？

布列茲：說到樂句，我承認腦海中頭一個浮現的不是自己的作品，而是大家經常比較的德布西與馬勒。德布西的樂句很短，彷彿只是素描幾筆，意義全凝鍊其中。馬勒則是完全相反，他的句子必須發展到一定長度才能真正聽懂。這是風格的問題。德布西編寫和弦的方法足以支持馬勒的長句，反之亦同，馬勒的和弦放在德布西的曲子裡太過沉重，會使旋律的畫面感消失殆盡，而這原是馬勒的特色。

馬努利：德布西不像馬勒，他的和弦功能性弱得多。這是他的獨到之處。

布列茲：這也是德布西和拉威爾不同之處。大家一直想尋找這兩位的關聯，但實在難上加難。拉威爾習慣發展宏大的旋律線，德布西則從不這麼做。

馬努利：以《海》和《遊戲》（*Jeux*）來說，德布西令人印象深刻之處，在於動機之間的關係要在聽完的餘韻中才能體會。

布列茲：我先回到樂句的話題上。拉威爾經常再次發展他的旋律句。他先將樂句分成小段再予以發展，偶爾也會直接重複。例如在《悲鳥》（*Les Oiseaux tristes*）中，主題先出現一次，再出現兩次，聽眾很容易辨認。這種手法顯露了拉威爾的新古典主義傾向，而德布西從未如此。譬如他的《小牧羊人》（*Little Shepherd*）總是出其不意地結束──一開始他恣意地揮灑，接著突然某一刻，他說：「夠了！」然後戛然而止。

從小曲到大曲 [20]

熊　哲：談到比較大、時間長度一分鐘以上的作曲單位，例如「敘述」或「音樂論述」，相關的科學知識少之又少。我要再次借用一些語言學上的詞彙，儘管音樂和語言無法直接類比！布列茲，您很早就開始嘗試大型樂曲，《一褶復一褶》就是一例。既然您曾多次指揮華格納和馬

布列茲：勒的作品，您在創作大型作品時，是否會受到他們影響？

布列茲：他們推導音樂，讓它篇幅更長、結束得更晚的技巧，確實影響了我。然而我會走向大型作品，也是因為不希望當成寫小曲的作曲家。這種想法非常不成熟，甚至可以說幼稚，但我很早就決心要證明自己是一個有能力做長篇推演的作曲家。當時我希望每個獨奏樂器都能發展成群組，這個規畫很龐大，後來我沒有完成。我放進了六把中提琴，這點我做到了，但是我還想將一把大提琴擴大成六把，一支單簧管擴大成六支……別的樂器也是。最後我發覺，預先設定要有多少組樂器不僅太制式，也不是我的作風，因此我決定放棄，回到最初的想法，我想在台上呈現看似零散無序、最後卻能相互結合的東西。說得精確一點，我先完成了《碎裂》這首很短的小作品，然後又發展出第二樂章。當時我希望每個獨奏樂器都能發展成群組，這個規畫很龐大，後來我沒有完成。我放進了六把中提琴。

馬努利：您不會像貝爾格那樣，一心一意想創造對稱性嗎？

布列茲：完全不會。

馬努利：當我想到在您手中誕生的大型作品，首先浮現腦海的自然是《回應》。但還有幾部更新、更具指標意義的作品，例如《衍生2》（*Dérive II*）發展得很深入，《續片段》也是。

布列茲：鑰匙其實在《回應》中。走進這首音樂的我，就像被帶進一個從未涉足的房間。即使是我的《第二號奏鳴曲》（*Seconde Sonate*）——一首以奏鳴曲來說略長的曲子——也沒有探索太多細微之處。第四樂章是其中最長也最困難的，第二樂章不至於太艱澀，第一和第三樂章則沒

馬努利：

所以演奏者一定要先經過分析才能理解這首作品，因為這麼錯綜複雜的組織，無法一眼就看

的方式改變，使用的音程不同，但是基本框架完全相同。

而這首作品的第二部分就是一種附加段。第二樂章的最後則是取自呈示部[22]的附加段，表達

樣，再將這些小建材安插進去。就像樂譜上的附加段[21]，其中有許多不同的元素重複出現，

為裡面有許多小建材，有的小到只有一小節，他們得考量整體的質地，就像觀察一塊織品一

協助，從他們的話中，我發現這首奏鳴曲的困難之處在於作品的構築，尤其是第二樂章，因

有什麼難處。不過整體而言，還是不容易演奏。有些年輕人為了準備這首作品而來尋求我的

20 一般而言，小曲（petite forme）指的是篇幅較短的音樂作品，例如藝術歌曲；大曲（grande forme）則是指形制較大
的作品，例如交響曲。

21 trope是一種歐洲中世紀素歌的裝飾技巧，做法是在原本的聖歌中間插入一段旋律或是歌詞。這種技巧在第九到第十
一世紀相當盛行，功能是可以延長宗教儀式的時間。但是十六世紀天主教會召開特倫特會議，重新確立宗教儀式的規
範之後，這種技巧便遭到禁止。

22 在古典樂中，奏鳴曲式包含三個部分：呈示部（exposition）、發展部（développement）和再現部（réexposition）。在
呈示部中會呈現兩個性格對比的主題，結構上包含第一主題、第二主題及過渡樂段（transition）三個部分；在發展部
中，作曲家會運用呈示部中出現過的素材，進行各種發揮、變化，並增加音樂的緊張度；再現部為呈示部的再現，此
時兩個主題會再次出現。

布列茲：要是他們不知道該如何正確安放這些附加段，就會像無頭蒼蠅一樣，

熊　哲：如果請音樂學家寫一篇分析附在樂譜旁邊，會不會有幫助？

布列茲：有人願意做的話，我不反對！但自己做總是比較好。其實這些關係相對來說很單純。只有兩個小節的長度，不可能複雜到哪裡去。

馬努利：但是最後面的附加段怎麼辦？它又有一定的框架。

布列茲：它重現的是開頭的架構，很容易看得出來。有些框架不容易分辨，但大多很容易。只要一個演奏者能掌握大部分明確且容易分辨的東西，我就滿意了。

關於簡約

熊　哲：繼「部分與整體的一致」之後，讓我們來看看另一條我所提的藝術法則能不能通過這場對談的考驗！簡約的概念是由赫伯特·賽蒙（Herbert Simon）所提出，他是一位心理學家、經濟學家兼數學家。他認為當人們在微小的事物中發現豐富的意涵、在表面的複雜中看見結構的單純，就會產生美的念頭和感受。（2-21）用更精確的說法解釋，簡約的概念涉及兩種複雜之間的關係：一種複雜來自經驗資料，另一種來自試圖再現經驗的理論。簡約是找到最精簡的手

布列茲：段，是找到藝術家腦中的畫面與他試圖再現的對象間的最短距離。布列茲，您在作曲時是否會盡量以最少的音符表現最深的意涵？

熊　哲：是否要最少，我不知道，應該是說只用必要的音符——最必要的。

布列茲：您寫過這麼一句話：「藝術家追求最小手段的極致。」（2-22）您也談到「抽取、抽離的藝術、將作品中一切超出基本要素的事物除去的藝術。」（2-23）我對「以最小手段發揮最大意義」的想法很有興趣，因為和科學模型的定義很接近。一道漂亮的等式可以用最少的符號解釋極為複雜的現象。也許在藝術作品的美與科學陳述的美之間，這是一個基本的共同點。

熊　哲：我還是得說，我寧可用「不可或缺」或「必要」，而不用「最少」這個字。其實我談的不是數學問題，不在於使用的符號要少，而在於如何讓符號組成的等式既簡單、又能具有強大的解釋力。因此我們對於簡約的重要性並無歧見。

布列茲：是的。

馬努利：我想「部分與整體的一致」和「簡約」這兩個概念可以相互映照。我再補充一點，不論音樂或其他領域，在我看來，手段的精簡都不該等同於材料的精簡（不論音符、色彩或文字），而是法則與步驟的精簡。

與他人的連結

熊　哲：我認為藝術經驗還有一項特性：人際溝通，也就是與他人產生連結。伊尼亞斯・梅耶森將作品（尤其是藝術作品）定義為「人類社會」的一份子。他認為藝術作品的首要目的是為了社會。米歇・翁福雷則寫道：「藝術家有義務開啟交流、呈現人與人的共同點、創造人與人的溝通。」〔2-24〕他所定義的藝術作品之使命適用於當代藝術，但不限於此。他的定義令我想到普桑[23]這位經典人物，他以繪畫傳達古代斯多噶學派的道德觀或是舊約、新約的誡命。我還想到畢卡索用《格爾尼卡》（Guernica）抗議納粹的野蠻行徑，貝多芬的《第九號交響曲》（Symphony No.9）蘊含普世的人道主義，史特拉汶斯基以《春之祭》開創新的力度表現，梅湘以《Mi音之詩》（Poème pour Mi）喚起哀傷之情，還有……布列茲與您的《婚禮的容顏》！

布列茲：不論是否為當代藝術，任何一種藝術都是一份溝通的約定。當然藝術不能自甘做政治的傳聲筒。您提到《格爾尼卡》，這幅畫代表畢卡索的抗議，也是一幅很美的作品，充滿力量而意義深刻。他的另一幅《朝鮮大屠殺》（Massacre in Korea）的控訴卻十分空洞，畫得也不好，簡直慘不忍睹。從題材的角度來看很可發揮，問題是作畫的時間快得不像話。畢卡索的構圖和哥雅那幅關於西班牙戰爭的畫一樣，成品卻像是荒唐版的哥雅，儘管他原本設想的是

布列茲：一幅悲慟之作。這種作法簡直兒戲。很多畢卡索的畫都是這樣匆匆畫就的。也許將來有一天人們會對他一九三〇年之後的作品有一番新評價，我不知道要多久，也許五十年吧，這總是需要一段時間。畢竟有一些東西現在已經完全行不通了。例如我家有一只畢卡索在瓦洛希時期[24]的瓷盤——保羅·沙赫送我的，他明明知道我不喜歡那些作品——每當我看見那只盤子，心裡就想：「老天，我最好把它砸了。」但是那盤子很昂貴，我下不了手。再說，那是沙赫留給我的……

熊　哲：您的意思是，您認為藝術（包含音樂）的確是人際溝通的方式。

布列茲：一點不錯。欣賞歌劇時，個人的感受受到強烈的引導，因為各個事件之間沒有太多詮釋空間——嫉妒的場景就是嫉妒的場景、謀殺的場景就是謀殺的場景，音樂也呼應著故事的情節。歌劇的觀眾一定要以特定的方式理解音樂。不配合戲劇表演的、單純的音樂則完全不同，聽眾的個人解讀可能會大相逕庭。由於一些文化背景的因素，當我們聆聽貝多芬的《田

23　普桑（Nicolas Poussin, 1594-1665），十七世紀法國古典主義畫派的奠基人物。

24　瓦洛希（Vallauris）是位在法國東南方的濱海城鎮，在坎城與尼斯之間。畢卡索於一九四六年造訪瓦洛希時，發現陶瓷材料的魅力，因而決定遷居瓦洛希，進入陶瓷藝術的高速創作期，也引發藝術界對這種材料的關注。此後的二十餘年間，畢卡索創作的陶瓷作品高達四千件。

園交響曲》（Pastorale），通常不會聯想到戰爭，但如果是訴求比較不明顯、比較模糊的曲子，例如布拉姆斯的五重奏或德布西的小奏鳴曲，我們的想像不會被導向樂曲預先設定的方向。一如梵樂希對詩歌的見解，作曲在我，欣賞由他。音樂的深奧就在於此，每個人都可以任意想像。

熊　哲：艾倫·狄桑納亞克（Ellen Dissanayake）在一九九二年的著作中指出，美的感受和同理心有關。（2-25）同理心指的是與他人產生認同的能力，能感人之所感；同情心則不同，同情心指的是分擔別人的痛苦。同理不一定會帶來同情。我們必須承認，人也會刻意傷害他人。關於同理心，神經生物學家關心的是一支稱為「心智理論」的研究。心智理論的法文是théorie de l'esprit，英文是theory of mind。法文的esprit（精神、神智）這個字顯然太模糊，英文的mind指涉的則是一種生理作用，亦即在自己心中重現他人心理狀態的作用。

心智是人類特殊的內建機制，在孩童時期即已甦醒，等成長到某一階段就會正式運作。心智的作用是在自己心中重現別人所知道、所察覺、所感受的事物，包括別人的情緒和意願。這是一種與他人交換想法的方式，而且不一定要透過話語，也可以藉由肢體語言、聲音、甚至音樂也行！透過這種溝通方式，我們可以分享別人的情緒，設身處地，將他人設想成自己——借用一下哲學家呂格爾（Paul Ricœur）的說法。這種內建機制應該與我們稱為「鏡像神經元」的神經元有關。位於前運動皮質的鏡像神經元是義大利神經科學家里佐拉蒂

（Giacomo Rizzolatti）發現的（2-26），這種神經元會讓兩個個體產生某種共鳴或感染（類似模仿），並且是不經意識、自然而然發生的。鏡像神經元活動時，會伴隨顯葉皮質神經元的活化，而樂音與人聲的感知都和顯葉皮質神經元有關。鏡像神經元的活動會對邊緣皮質區、腦島、甚至杏仁核的情緒反應產生重大影響——用共鳴一詞則更貼切。（2-27）鏡像神經元系統不足以解釋心智理論，但是兩者有關聯。如果我們要為藝術作品下定義，就不能不研究此一人腦的內建機制。藝術家和聽眾之間會交流、會對話、也能互補，您怎麼看待這些與他人建立連結的方式呢？

布列茲：我認為任何溝通、任何真正的交流都以理解為前提。假如一部作品既艱澀、複雜、又極端前衛，聽眾很難同理，更不可能彼此互補。反之，一部人人都知道、都熟悉的作品，就很容易有共鳴。當我接下一份指揮的工作，通常都有好理由：我一定是認為那部作品很有意思、寫得很好……總之整體的評價是好的，即使還未完成也無所謂。我會很仔細地研讀，到了上台的時候，我感覺自己已經徹底了解這份樂譜。我知道哪些地方很難——很難挽救，反過來，我也知道哪些地方可以隨它去，完全不用操心。換句話說，我腦中有一份地圖。我一點都不覺得耗費在研讀樂譜的時間有半點多餘。

熊　哲：您指揮的時候，能不能「感應到」台下聽眾對作品的感受，即使您正站在台上？

布列茲：其實我一邊指揮一邊就能感覺到。

熊　　哲：您感覺到什麼？

布列茲：感覺到沒有人咳嗽，就這麼簡單。如果我聽到咳嗽的人沒有壓低聲音，或是如果有一段音樂非常戲劇性、非常緊繃，聽眾卻沒有保持安靜或發出翻動紙張的聲音，我就知道他們分心了。這時就必須想辦法重新抓住他們的注意力。

馬努利：日本聽眾的表現真是令人難以忘懷。

布列茲：沒錯。

馬努利：音樂會結束時，日本聽眾的反應很平靜，他們不像美國人那樣全體起立鼓掌，相對的，他們在演奏中聚精會神的程度令人驚異。根據您的經驗，德國、法國、英國或義大利的聽眾是否很不相同？

布列茲：德國聽眾最有紀律，英國就不太一定。當代音樂的聽眾──我要直接點名他們──真的十分投入。也許他們聽完之後各有想法，但是聽的時候很專心。最糟糕的聽眾在義大利！我所指揮過最混亂的一場音樂會就是在拿波里。我們一直無法開始，聽眾始終無法安靜下來，燈光都暗了也一樣。他們完全不專心。我在羅馬指揮的音樂會也有幾場非常難熬。他們表現出一定程度的尊敬，但我感覺那不過是表面工夫。

熊　　哲：藝術家和聽眾之間的交流，意味著兩個大腦的間接接觸。接觸的結果或許是契合無間，也可能漸行漸遠。兩方也可能彼此排斥。只可惜創作者與接收者無法當場對話，這在科學界也是

布列茲：一樣。在科學界，你前一天刊出一篇文章，第二天就有一堆人要推翻你的論點！藝術界比較不會有這樣的發展、這樣的生態，或許是因為作曲家創作的動機首先是為了自己……

熊　哲：有一件事很重要，作曲家無意創造任何客觀的真理。

布列茲：但是，精確地說，他的真理終究是主觀的。音樂家不需要觀察外在現象，我們創作也不是為了探索世界。我們探索自己的世界，以及自我與廣大世界之間的關係。

馬努利：我們創造自己的世界！如果別人能進入我們的世界，當然很好。

熊　哲：說到與世界的關係，我想問問你們對雕塑家路易絲‧布儒瓦[25]這段話的看法：「痛苦就像石頭，無法摧毀。痛苦來自無法理解、無法學會而滋生的憤怒，我們的挫折與苦楚需要化為形體。」（2-28）

布列茲：這段話頗有受難者的味道。更別說這種受難心理多少有些戲劇性的色彩。作曲的過程不免有些許挫折，但也會不斷滋生成就感。

25　路易絲‧布儒瓦（Louise Bourgeois, 1911-2010）是二十世紀重要的雕塑家，她出生於法國，後移居美國。她從事的創作類型除了雕塑之外，還包括繪畫、裝置藝術、編織等。布儒瓦的創作動機經常出於個人的創傷經驗，並反映人體構造與性的意象，例如一系列以父親的生殖器為靈感的雕塑，以及傳達母親形象的蜘蛛系列，都是她的知名作品。

熊　哲：所以您沒有內心掙扎的感受。

布列茲：讓我舉個例子。在我心中，音樂家中受難者姿態最鮮明的就是馬勒，他的《第六號交響曲》便透露出極其深刻的痛苦。儘管如此，作品的完成代表痛苦已經昇華。

熊　哲：我們試圖了解的是作曲家自己的、內在的、個人的面向，亦即試著要表達內心最初感受的那個「我」。

布列茲：這會隨作曲家而異，隨時代而異。在兩次大戰間，走向新古典主義的史特拉汶斯基想要創作一首將自身完全抽離的作品，像親手立起一座紀念碑。我還想到梵樂希成熟期的詩作，他追求的表達方式是徹底客觀、保持距離、抽離自身、甚至是當下的自身，例如這樣的句子……我看著自己看著自己。

熊　哲：史特拉汶斯基似乎想要透過《春之祭》達到自我滌淨的目的。

布列茲：我指的是另一個時期的他。

熊　哲：布列茲您自己呢？您如何看待世界？

布列茲：我當然不是以受難者的角度。我認為世界永遠在變，不會只被一種感受主宰，不會只有挫敗、未竟之志……諸如此類。永遠都是悲喜交錯的。譬如我們可能此刻想要沉思，下一刻想要聽到聲音。我就寫過一首作品，只有單純的聲音。

熊　哲：這是為了滿足自己嗎？為了淨化自己？

布列茲：這不是為了感官的滿足。是為了讓人單純地沉入聲音的生命，聆聽聲音如何存續、如何死亡，不同的樂器又會帶來什麼不同的生命。因此作品的邏輯主要跟隨著聲音，而不是靠音樂的演繹。演繹仍然有其角色，而且與發出聲音的對象有直接的關係。觀看世界的方法有千百種。我堅決反對將生命的可能性侷限在一條狹窄的河道上。我絕不願意變成一個只活在自己天地裡的人。在音樂中，如同在我的音樂工作中，有思考的時間也有行動的時間。思考的時間是作曲、構思的時間，傳遞思考的成果則是另一回事。在我的生命中，已經花了一段時間來傳遞自己的作品，同時也傳遞自己時代的作品，包括前輩和同輩音樂家的創作，而現在，我還傳遞後輩的作品。

藝術的普世性？

熊　哲：同樣文化背景的人彼此交流、找到共同點，能夠讓社群內部的成員產生凝聚感和聯繫感，至少也能創造這樣的契機。然而普遍性可以涵蓋到什麼程度呢？如何讓您的音樂不論在美國、日本還是中國都能順利溝通，不受語言限制、不受文化限制？

布列茲：雖然德國人認為我的風格非常接近德、奧文化，他們卻老是說我的音樂帶著法國的聲音特質。他們的感受如此，然而這一點都不妨礙音樂的欣賞。

熊　哲：您同意這樣的區分嗎？

布列茲：無所謂同意或不同意。我只是觀察到和我在不同文化中成長的人會有這種感受。

熊　哲：我們需要花費心力去標誌一件藝術作品的文化屬性嗎？藝術創作的一大目的，難道不是超越文化、創造共通的溝通形式？

布列茲：想讓溝通超越文化差異，首先要讓人們認為這種形式有能力超越，有能力跨過分隔彼此的高牆。

熊　哲：由此可見，一項倫理觀念的成形（假設在某個社群內已獲認可）和該倫理觀念是否具有普世性，這兩件事還是應該加以區分。您認為普世性的條件有哪些？如果某種音樂起初只被當成在地的音樂，最後卻能為全世界所接受，原因是什麼？

布列茲：它並不是被當成在地音樂，而是從某些角度來看具有地方色彩，兩者不一樣。儘管跨越了國界，人們接受的還是這種音樂原本的面目，只是多了一層外在的觀點，例如聲響特性的不同，讓我們能區別音樂的源頭。例如一個德國人當然不會想寫一首像《續片段》一樣的作品，因為從聲響特性的挑選上就已有所不同。《續片段》的內涵遠遠不只聲音特性，聲響特性很重要，但不是最根本的。最根本的，是音樂手法、發展……等各個環節共同造就的成果。其中許多性質和地方性是毫無關係的。不過，歐洲音樂中仍然有不同流派，我們還是可以據此區分音樂與特定地方的關聯。例如發展的想法比較是德國的傳統，而不是法國的。

熊　哲：不過從每個文化的共同規則或者一些特有的情感表現之中，難道不能找出某些普遍性嗎？

布列茲：但是每個文化表達共同規則的方式不同，各自的「方言」略有不同。方言造成了差異，僅僅這個因素已足。

熊　哲：如果您同意藝術有一些法則，也許我們可以再加一條：作品既是個人的，也是普遍的。

布列茲：的確如此。這項法則的最佳例證之一，當然就是巴倫波因和文學理論家薩依德（Edward Said）共同創立的「西東合集管弦樂團」（West-Eastern Divan Orchestra）。這個樂團創立於二十世紀末，匯集了猶太音樂家與阿拉伯音樂家，大家平等相待。不論在創立精神或實際運作上，這個樂團令人感動萬分，可惜目前為止全世界只有這麼一個例子。

熊　哲：不可諱言，我們的時代極度重視共同體，在乎個人歸屬於哪一個特定文化群體或民族，這種心態四處蔓延，引火燎原。既然藝術作品充滿個人手痕，是獨一無二的，從個人的獨特性與普遍性的關係來看，藝術作品不是正好展現了一些共通的性質，可以讓人與人之間得到某種和解？

布列茲：我認為共同體主義比任何一種文化普世性的主張更具有殺傷力。追求共同體主義的人以暴力實現他們心中的普世性。有時候我會覺得在共同體主義的威脅之下，人類的文明正在崩解。舉例來說，日益加深的宗教狂熱便危險至極。

熊　哲：音樂不是有一種「救世」的功能嗎？我們可否在其中找到反擊的力量？

布列茲：我希望有，但恐怕會事與願違，因為那些肆虐的力量不會在乎我們口中的文化普世性。

熊　哲：您透過音樂、透過樂團的指揮工作創造了許多具有普世性的事物。您上一次在巴黎巴士底歌劇院指揮的那一場梅湘音樂會，我相信一定有許多聽眾不是教徒，或者是其他宗教的信徒，但是所有人都坐在一起。

布列茲：我還是要說，我很想相信，不過內心依然抱持著懷疑。回到一九四五年，我二十歲，當時到處都是殘破的窗戶，我們卻渴望互相了解。反倒是現在，德國與法國、甚至法國與美國之間的思想交流少之又少，和戰後的景象不可同日而語。這種退縮令我擔憂。我們站在這裡就是為了抵抗這種態勢，用文化抵抗，也就是用更高的存在姿態抵抗。

熊　哲：我們必須擁有這種高度。

布列茲：但是眼前的世界現況，讓人很難鼓起勇氣……

第三章

從耳朵到大腦：音樂生理學

De l'oreille au cerveau : physiologie de la musique

噪音與聲音

熊　哲：在柏拉圖的思想傳統中，音樂的起源是超越自然界的。此種將音樂與神聖相連結的觀念，在我們的字彙中仍留存著遺緒，只要想想「仙樂」或「神童莫札特」這些說法就知道。身為神經生物學家，了解這些關於音樂起源的解釋可說是我的義務，這樣才能消除其中的神祕色彩，回歸音樂的自然起源。

布列茲：說到莫札特，我們知道他的詞彙頗為貧乏（尤其早年的時候），神祇也不會時時降臨在他身上！真實的莫札特其實比我們想像的更貼近凡人。他十八、二十歲時所寫的書信，用字粗鄙得令人難以置信（尤其是寫給表姊的幾封）。他的母親在文字水準上也相去不遠，她從巴黎寫給丈夫的信充滿了粗俗的字眼。但是我們不能只從字彙和信件認識莫札特這個人，更重要的是他超越了這樣的自己，將自己提升到另一個層次。

熊　哲：從物理學的角度，所有的音樂都是由聲音所構成，聲音是一種規律的振動，是在彈性介質中以波長形式傳遞的波動。聲音是能維持一段時間的反覆振盪，我們可以界定它的週期（一次振盪的時間長度）和頻率（一秒內的週期數）。人類的耳朵可以聽到每秒振盪十六次或大約兩萬赫茲的聲音（赫茲是頻率的單位），蝙蝠則可以聽見頻率高達九萬赫茲的聲音，海豚更高達十三萬赫茲。換言之，不是所有自然界的聲音人類都能聽見。人類的聽覺器官，當然還

有相應的大腦系統，一開始就劃定了我們聽音樂時能接收、能聽見的聲音範圍。在鳥的叫聲或人的歌聲中，都可以發現在基音周圍會產生各種諧音。諧音的頻率是基音頻率的整數倍，而這些諧音合起來便形成了自然的共鳴音。噪音的特徵是聽起來不悅耳。「白噪音」則是由各種頻率的聲音隨機組成，每個頻率的功率都相同。噪音與純律音階[1]的不同，在於純律音階的組成要素是諧音與諧音列[2]上的音程。

那麼，聲音和噪音有何不同？你們會發現，諧波的概念與上述的物理定義有關。

布列茲： 別忘了還有音律，噪音沒有秩序，但是聲音因為經過某些調整，所以服膺於一定的體系。在我們學音樂的人耳中，超過第七泛音的純律音階都是不準的。

熊　哲： 您自己是怎麼定義樂音的呢？

1 或稱自然律音階。

2 法文的 "série harmonique" 和英文的 "harmonic series" 通常譯為泛音列，但是英文的 "overtone" 也譯為「泛音」，因此 "overtone series" 也是「泛音列」。泛音的概念與基頻（fundamental frequency）是成對的，例如當一條弦持續穩定振動時，會發出一系列不同頻率的振波，在這些頻率中可以找到一個基頻，它比其他頻率都低，那些高於基頻的倍頻就是泛音。諧音和基音的頻率也成倍數關係，但是這些頻率是整數的倍數，也就是說，諧音其實是一種特殊的泛音。依照這套定義，"harmonique" 應該與「諧音」對應，而「泛音」應該對應於法文的 "partiel" 一字。因此本書中的 "harmonique"，除為行文順暢之必要而稱泛音以外，都將譯為諧音。"série harmonique" 則譯為諧音列。

布列茲：就和您剛才說明的一樣。不過，當代音樂的創作者一度想要消除噪音和聲音的區別。在自然界裡很難找到符合上述定義的「聲音」，噪音則相反。琴弦本身就是人工製作的樂器。在各種聲音之中，只有人類製造的才會秩序分明。在大自然中，只有當風灌過某個缺口或穿過自然形成的管道時，才會出現這類穩定的聲音。當一股強風吹進屋裡，穿過打開的門或煙囪時，我們聽到的聲音其實是許多諧音列。我想自然界裡只有這種噪音能創造某種諧音階。這種主要靠風力製造的音階非常不穩定。風力增強時，聽到的諧音會比較高頻、比較大聲；風力減弱時，便會聽到比較低頻的諧音。但是我只能想到這一個例子。至於啄木鳥用喙敲擊木頭發出的聲響不能算是聲音，而是噪音。

熊　哲：但是我們可以區分不同的噪音，例如啄木鳥的啄木聲和石頭掉到地上的聲音就不一樣。

布列茲：我不是說噪音沒有差別，而是說噪音的現象極為複雜，無法以有系統的方式加以分析，所以我們只能把它當作一種聽起來和聲音相當不同的現象，如此而已。您還提及諧音構成的音階，不過用諧音階很難做出什麼。

熊　哲：好幾代的音樂家都用諧音階創作過呢！

布列茲：他們是經過調整才做得出東西，因為純律音程聽起來是不準的。

熊　哲：在西方人聽起來不準。

布列茲：不論是不是西方人，要用自然界聽到的聲音建立真正的音樂體系，勢必要經過規整。沒有

一個文明在經過長期發展之後，仍使用完全不經處理的自然共鳴音來創作音樂。純律音階上的諧音是一種模型，用來判別音程的穩定度，亦即判別哪些音程聽起來比較和諧（我不是指音樂術語上的和聲，而是指兩樣事物能相輔相成），或者反過來構成混亂與衝突。如果我們使用小二度音程——巴爾托克就真的用在他的作品裡——是為了製造明顯的張力，也只有小二度音程能做到。不過如果我們聽到一個五度音程或某些自然音程，會很自然地覺得聽起來很和諧，也就是說聲音彼此結合得比較緊密。我剛才已經說過，在我們習慣十二平均律的人耳裡，只要超過第七泛音的純律音程都是不準的。音樂的創作史就是修正這些「缺點」的歷程。

印度音樂中完全沒有多聲部結構，但是從旋律的音程看來卻更為豐富多變；印度音樂可以創造比西方音樂更細膩、更小的音程，而且人耳還是聽得出來。為什麼？因為他們有一項法則，雖然我不知道是不是物理法則，但無論如何，凡是音樂人都察覺得到的一條法則——如果其中一個層面十分複雜，另一層面的複雜度就必須降低。換句話說，不能一方面擁有非常複雜、非常小的音程，又同時有非常密的多聲部結構。我們的耳朵會聽不出分別。

馬努利： 儘管如此，眾多作曲家想方設法要掙脫既有規範的束縛，是非常合理的事。使用微分音和噪音就是一種方法，可以擺脫平均律和各種相關規定，這些規定我們都倒背如流。我們可以想想，如果不要只用半音來創作，音樂的面貌會是如何？皮耶・布列茲，許多人都說您這一輩

的音樂家已經讓音樂的複雜度達到極限了。

布列茲：如果音量不變，當音程窄到一個程度以上，人就無法再分辨差異，因為已經達到聽力的極限。史蒂芬·麥克亞當斯 3 針對這個課題做過相關研究。聆聽多聲部的音樂時，半音實際上就是聽覺的極限。同時，我們的樂器也是依照半音系統製作的。有些年輕作曲家使用比半音更小的音程，但是樂器並不是以同樣原理設計的，他們不得不動點手腳，或是盡量讓聲音接近，然而所謂接近其實是近似音的近似音，畢竟自然的諧音現象相當複雜。他們試圖用樂器表現微小的音程，但是每個音都有自己的諧音，這就對他們設定的體系造成干擾了。總之，我們不能把自然的諧音當成一套語言系統的元素，這樣是行不通的。自然的諧音是物理性的元素。

馬努利：人的聽覺可以分辨各種音高，卻難以區別其他性質的差異。例如時間的長度。聲音如果持續超過三秒鐘左右，我們就分不出長短了，除非在心裡默數。聲音強弱也是一樣。只要觀察記譜法，就知道人的聽覺功能有多麼不平均。我們用來表現音樂力度的記號不過七、八種，人耳能聽到的卻更廣。沒有人能精準地描述什麼是中強音，強弱的界線相當模糊，不像音高具備清楚的標準，可以一體適用。我想您在帶樂團練習時，花最多時間的應該是將時間和聲音的層次調整到一致。此時光靠記號是不夠的，需要口頭溝通來補足。

布列茲：這都要看情況。如果記號是寫給小號的，小號的中強音自然比小提琴的強。力度的強弱都是

相對的。我在維也納的貝森朵夫鋼琴公司（Bösendorfer）和幾位鋼琴家進行過一次實驗，我們分析義大利鋼琴家波里尼（Maurizio Pollini）一段四到五分鐘的錄音，試圖了解其中的力度表現。經過分析，我們發現這段錄音就有高達一百一十個層次的力度……不可置信！也就是說其中有更多獨特的力度表現，符合既有類型的則少得多。

動物界的音樂

熊　哲：有些動物發出的聲音極為複雜，和人類能製造的聲音相比，有時候在許多層面上還顯得更加豐富。

布列茲：動物和人的聲音性質不同。

3　原文作 Steve McAdams，應該就是曾在龐畢度聲學研究中心工作的史蒂芬·麥克亞當斯（Stephen McAdams），後文還會提及此人。一九八六年，史蒂芬·麥克亞當斯在龐畢度聲學研究中心成立了一個音樂知覺與認知研究團隊，引領音樂認知心理學的研究風氣。一九八九年至二○○四年間，他在法國國家科學中心（CNRS）工作。二○○四年起，他在加拿大麥基爾大學（McGill University）擔任音樂學院教授，主要研究方向是以量化方法了解人類的日常聽覺經驗或音樂感知經驗，以及低階與高階聽覺處理之間的關係。

熊　哲：蟋蟀和蟬發出的聲音該怎麼歸類？牠們重複摩擦、也可以說反射性地摩擦，就像一把琴弓在鋸琴上來來回回，用這種「天然的樂器」發出唧唧聲。這些不斷重複發出的聲音來自翅鞘的運動，在精確的肌肉控制之下，頻率十分固定。所以蟋蟀也是一種音樂性動物，牠們發出的聲音是動物界的音樂。演化的結果，讓昆蟲身上特化出一種製造音樂的器官……

布列茲：不過，昆蟲發出這些聲音究竟是為了取樂、因為需要搧風、或者只是為了向同伴發訊號？

熊　哲：當然，這些聲音有其生物學上的功能，不過人類的音樂也有功能。

布列茲：沒有錯，但是兩者不一樣。對我們來說，蟋蟀發出的唧唧聲代表鄉間夜晚的風情，我們喜歡聽是因為這些聲音很吸引人，或者說得保守一點，是因為人們認為蟋蟀的叫聲很吸引人。我們為蟋蟀的叫聲加上了美學的價值（或性質）──我們覺得它很美。

熊　哲：您說的沒錯，我們對蟋蟀叫聲的感覺和雌蟋蟀叫聲的主要功能不同，雌蟋蟀聽到叫聲會受到吸引，並尋找發出聲音的雄蟋蟀，這才是雄蟋蟀叫聲的主要功能。所以我們在蟋蟀身上看到的不只是天然的樂器，還有神經的控制，也就是由神經細胞發出的動作指令，而這些神經細胞構成蟋蟀腹部神經索的幾個神經節。數以千計的神經細胞與細胞中的振盪器所產生的電流活動，在神經網絡中散播開來，速度則不及音速。（3-1）

布列茲：有些特化的蜜蜂可以用高速振動翅膀，功能就是幫助蜂窩通風。當牠振動翅膀時，就會發出一種雜音。您覺得這是什麼聲音？是蜜蜂有意發出的，或者只是在通風時順帶發出的一種相

終點往往在他方　128

熊　哲：當有特色的雜音？

熊　哲：也就是說，您想知道這種聲音除了通風的功能以外，還有沒有別的目的？我們不確定。傑出的奧地利動物行為學家費立區（Karl von Frisch, 1886-1982）發現蜜蜂有一種特殊的行為模式，他稱之為「蜜蜂舞蹈」。（3-2）這種特殊的行為類似一種簡單的樂句，讓蜜蜂可以告訴同伴花的種類和距離，讓同一個群體的成員可以前往花叢所在地採集花蜜，找到食物來源。如同蟋蟀的叫聲，蜜蜂的舞步不是偶然的產物，而是有規則的。「圓舞」表示花香的來源就在蜂巢附近。「搖尾舞」則比較複雜，是以太陽為基準點來指示花叢位置。在不同種類的蟋蟀中，我們發現有一種蟋蟀擁有專屬的樂句，是由顫音和叫聲交替組成。（3-1）「叫聲」由五個音符組成，「顫音」則由兩個音符組成。樂句的內容為一個叫聲（五個音符一單位）、十個顫音（兩個音符一單位）加一個叫聲（五個音符一單位）。這就是分布於大洋洲的野地蟋蟀（Teleogryllus oceanicus）專屬的典型曲調。雌的野地蟋蟀不會對其他種類雄性蟋蟀的歌曲產生反應。對野地蟋蟀來說，音樂提供了辨別交配對象的功能。

布列茲：動物的聲音體系和某些由動物做出的建築結構有異曲同工之妙。不論是蜂巢規律整齊、令人讚嘆的八角形結構，或是蜘蛛網構成的完美幾何圖樣，都和某些動物發出的聲音一樣充滿秩序。我們能由此推論出什麼嗎？

熊　哲：要回答這個問題，我得先繞個路，從大腦的運作談起。大腦和感覺器官會釋放電子訊號，亦

（圖四）
內耳的纖毛細胞
進入內耳的聲音會使感覺細胞的纖毛、或說纖毛細胞開始擺動，使物理訊號轉為電
位訊號。參見 A. A. Dror and K. B. Avraham, "Hearing impairment: A panoply of genes and
functions", *Neuron*, 2010, 68(2), p. 293-308, fig. 1. ©Elsevier. All rights reserved.

即神經衝動，神經衝動透過神經網絡傳遞，同時也會釋放化學物質，使神經細胞之間能交換訊息（圖四）。神經網絡是由神經細胞、或說神經元所組成，神經元之間的關係就像磚塊與磚塊，或是馬賽克拼貼畫裡的小瓷片，彼此並非直接相連。當代的生物學研究已經證實，神經衝動的產生與傳遞可以完全由分子作用得到解釋，而分子的動態會左右傳遞的速度。

不論是蟋蟀或人類，音樂都必須仰賴內耳到大腦的分子活動，而其中有一些分子在三十五億年前的細菌身上就已存在（一般人都不知道）。知道這一點，我們就明白為何神經訊號傳遞的速度會這麼慢，比聲波傳遞的速度還要慢。從最低階到最高階的大腦功能都是透過分子開關、亦即所謂異位分子的作用，也就是說大腦的運作最終都與物理化學作用有關。

（3-3）換言之，我們可以把大腦想成一部依化學原理運作的機器──我不知道兩位會不會喜歡這樣的定義……

布列茲：聽完您對大腦運作的解說，我完全可以想像！

熊　哲：這部機器的構造包括彼此連結的神經元、其他包覆神經元的細胞、以及電子和化學訊號。腦中發生的一切現象都是細胞間互動的結果，而這些活動既是由外界觸發的，也是自發的。自發性神經活動是十分重要的課題。人們往往以為要有外界的刺激大腦才會做出反應，但是大腦並不是一個被動接收的黑盒子，只會回應來自感覺器官的刺激，或是像資訊理論設想的一樣，純粹以「輸入─輸出」的方式處理訊息。

不論是蟋蟀或人類，神經網絡的構造都不是緊緊相連的。以神經元（或突觸）的基本傳訊方式來說，神經細胞的交流是藉由化學物質（即神經傳導物質）及其受體。（3-3）神經細胞組成的網絡控制著蟋蟀的鳴唱，而神經細胞會產生電子脈衝，透過化學物質從一個細胞傳到另一個，讓蜘蛛編織出幾何圖樣，而神經細胞會產生電子脈衝，卻是在這張大網絡中四處流動的神經訊號。動物或人類看起來十分自然、反射性的行為，背後動並傳遞至運動神經元軸突的過程、肌肉收縮使翅膀閉合的動作、發出與琴弓摩擦鋸琴一般的聲音。我想蜜蜂建造蜂巢中無數的小格子，也是依照一樣的原理。上述生物的構造都十分簡單，我們討論的行為也十分典型，而這些行為在英語學界稱為「典型行為模式」（fixed-action pattern，FAP），是經由演化天擇的結果。

布列茲：這類「知識」能夠代代相傳嗎？還是透過某種方式學習？

熊　哲：我們談的是固定的行為模式，這不只是由基因所決定，也是特定種類獨有的特徵。從演化的角度來看，典型行為模式非常重要，因為如此一來物種就不會混亂。一個物種的雄性只會吸引同種的雌性，雄性會發出一串特定的聲音，而雌性的聽覺系統讓牠能認出同種類的雄性，而且只會對同種類有反應。

布列茲：也算是一種社會機制了。

熊　哲：我不會那麼說。這只是讓不同性別的生物互相辨認的機制而已。

布列茲：但是它能構成社群。

熊　哲：我們不能說蟋蟀是一種社會性動物，但是辨認交配對象也許可以視為一種簡單的社會互動。如果拿蜜蜂這種高度社會化的物種相比，蟋蟀的能力只有辨認異性的作用而已。如果一個區域裡有兩群不同種類的蟋蟀，牠們能分辨和自己同種類的對象，不會混淆。

鳥類的音樂

熊　哲：鳥類的鳴唱更為複雜。世界上有八千七百種鳥，其中四千種會鳴唱。即使說鳥類是動物界的歌手大本營都不為過。

布列茲：我一直以為所有鳥類都會唱歌，只是方式各不相同。

熊　哲：有一些鳥類會發出叫聲，例如呼喚的叫聲、痛苦的叫聲，但是不能發出有結構、有組織的歌聲。

布列茲：烏鶇能發出兩種不同的聲音：一種是痛苦的啼叫，一種是啼唱。烏鶇的聲音非常豐富。

熊　哲：有這種能力的不只烏鶇。有些鳥類具有模仿能力，例如鸚鵡和九官鳥，但整體來說，每個種類都有自己獨特的啼唱。從剛才到現在，我們談的都是聲音，但是鳥類的鳴唱有一項特色，

布列茲：就是牠們的歌聲是由音符組成的。聲音是不連續的，音與音之間有無聲的間隔。說到音符，音符又和鳥發出的鳴叫聲不同。鳴叫聲是以穩定的頻率持續發出的聲音，但是在鳴唱的時候，即使是同一個音符，也可以有多種頻率的變化，可以像琴弓拉一下發出的聲音，可以像從人的喉嚨突然迸出的一個音。

熊　哲：的確如此，鳥類發聲的模式有很多種。

布列茲：而且鳥類能夠唱出曲調，不同曲調的特殊性便在於發聲模式的差異。例如白頭刺鶯歌聲中的曲調組成為：樂句A——一種鳴叫聲；接著是樂句B——由音符組成，其中又可劃分出兩種不同的音節類型；最後是樂句C——與開頭的鳴叫聲相比，只能說是一種嗡嗡聲。從鳴叫聲到嗡嗡聲，白頭刺鶯能唱出千變萬化的音符，豐富的聲音表現令人嘆為觀止。在不同的鳥類身上，我們蒐集到的音節類型高達兩千種！各式各樣的歌聲更是令人目不暇給。和蟋蟀的叫聲一樣，每一種鳥有自己專屬的歌聲，如同羽毛一般屬於物種的特徵。

熊　哲：因此雄鳥就能十分精準地辨認出同種的雌鳥。有些同一屬的鳥類還會有共同的鳴唱方式，只是個體之間略有差別。

布列茲：其實即使是同一種，有些種類的鳥在個體之間也有差別。不過像雞啼就非常固定，每一隻叫起來都一樣。雖然有一些微小的變化，但是不足為道。

熊　哲：布穀鳥也是如此，永遠都發出一樣的音程，也就是三度音。不過這也解釋了為什麼布穀鳥的

終點往往在他方　　134

叫聲是人類最早用音樂模仿的一種。布穀鳥歌唱的時候傳達了什麼訊息？是為了宣示領域？有布穀鳥在相互應答，我很快就能聽出牠們的聲音不甚熟悉，但當我來到春天的鄉間，聽到遠處隻鳥的聲音不完全相同。

馬努利：前陣子我在京都待了三個月，我的院子裡住著一隻日本樹鶯，日語念做「ウグイス」（uguisu）。牠飛行的時候會固定發出由三個音組成的啼聲——我每次聽見，就聯想到貝多芬《第六號交響曲》的詼諧曲——而且牠會愈唱愈慢。日本樹鶯的叫聲非常值得我們仔細分析，像分析一首精緻複雜的樂曲一樣。

熊　哲：有些鳥類具備學習能力。英國動物行為學大師彼得・馬勒（Peter Marler）和他的研究團隊曾研究鳥鳴的學習行為。（3-4）馬勒在美國指導的一位學生小西正一在此一課題上著力甚深（3-5），他正好就出身京都。他們發現根據棲息地的不同，日本樹鶯會以特定的「地方曲調」鳴唱。同一個地區的日本樹鶯會唱同一種地方曲調。我們可以區分出不同的地方曲調，代表鳥的鳴唱不一定是天生的、內建的、固定的，也可能是習得的。至於擁有地方曲調的鳥類是否用歌聲來辨識同伴，則是研究中的課題。不過可以確定的是，學習能力使牠們的鳴唱發生些微的變化，然而不論母雞或公雞都不具備這種學習能力，牠們固定不變的啼聲，反應確實是會唱歌的鳥類中最原始、單純的種類。鳥類有一種特有的發聲器官叫鳴管，由類似聲帶

布列茲：的特殊肌肉構成，可以發出叫聲或鳴唱。歌唱技巧高超的金絲雀甚至有一種單側化的發聲形態：金絲雀有一條特化的舌下神經，可以控制聲音只從一側的鳴管發出。人類負責發出說話聲和歌聲的器官位在喉部，例如聲帶會振動，發出聲音……

布列茲：但人類的聲區有限。令我困擾的是，人們在研究自然現象時流露出十足的人類中心主義，不只是在聲音的課題上，別的課題也是如此，例如色彩。基於這種心理，人們經常稱讚熱帶或是異國的鳥類十分美麗、叫人驚豔，因為牠們的羽毛特別鮮豔，而認為本地的鳥羽色灰暗、不吸引人。熱帶鳥類真的比其他地方的鳥更「美」嗎？同樣的，某些鳥類的歌聲真的比較動聽嗎？鳥兒啼唱不是為了展現優美歌喉，而是為了傳達訊息，我們該如何用人類的美學標準予以評價呢？

熊　哲：的確，大自然沒有目的、沒有意志、也不做理性思考。鳥並不是為了取悅人類而「創造」那些鳴唱的。在鳥類身上，我們一方面看到色彩、歌聲的差異，另一方面也發現一些天擇的機制。人類對這些機制還不太了解，但是從這個角度出發，華麗的羽毛或專屬的曲調都擁有一種特定的功能。學者認為鳥類鳴唱的功能主要是社會性的，包括劃出領域疆界、區別同伴與異類、進行求偶行為或各種團體行動。美妙的鳥鳴和華麗的羽衣一樣具有實用的功能，這一點和人類大不相同，因為人類的音樂活動著重於美的創造，「用處」就比較難說了。

布列茲：我不認為鳥的鳴唱是一種藝術創作，否則也得把牠們的羽毛當作藝術品了。我得承認梅湘對

熊　哲：鳥的熱情遠勝於我，從以下兩點就能看出：其一，在轉寫成音樂的過程中，他將原始的鳥鳴做了大幅的移調，因此低音的部分實際上也許要像鴕鳥那麼大型的鳥類才發得出來。其二，他將鳥鳴轉換成符合平均律的半音音程，和不照音律、沒有節拍的鳴唱天差地別。此外，部分旋律線也被寫成和弦，產生「樂團化」的效果。梅湘曾經試著將色彩轉寫成音樂，但是在我看來不太像光譜，像是單純的和弦。我倒是非常贊同梅湘移調的原則——我們距離真實甚遠，也許這樣反而好！

熊　哲：就科學層面而言，您說的很有道理，不過梅湘終歸創造了一套語言，「梅湘鳥」的語言。我把他的工作看成是意義的尋求。宗教是梅湘最核心的關懷，他的素材也許是一部彌撒、一段聖經經文，或是某些與宗教經典相關的文獻，他試圖以音樂闡明。然而對我來說，他成就的音樂遠遠超越作曲時設想的明確意涵。我們可以聆聽梅湘的鳥鳴，而不需要想到真正的鳥。

布列茲：欣賞他從鳥鳴中「提煉」而成的作品時，我感到相當困惑，不禁納悶是否漏聽了什麼？之後我找來鳥鳴的錄音，甚至讀了科學論文，發現和梅湘音樂裡的鳥八竿子打不著！我試著了解他所聽到的東西，最後向本人求證。「我移調了。」他這麼告訴我。

熊　哲：沒錯，梅湘改造了鳥鳴。這正是藝術家精神之所在。

布列茲：前陣子我指揮梅湘的《時間的色彩》（Chronochromie）時，在半途停了下來。那個樂章是寫給一群獨奏弦樂器的，由十八件樂器現場演奏構成的對位，正是取材自鳥的鳴唱。[4]我告訴

熊　哲：就是讓每個人各奏各的鳥鳴了……

布列茲：有一個自然現象讓我十分好奇。如果只是隨意聽聽，我們可能會以為小鳥隨時都會唱歌。事實上，我們知道，鳥類只會在白天或晚上的特定時刻鳴唱。在鄉下，尤其在春天和初夏時分，會聽到鳥兒一大清早就開始啼唱，過了一小時或一個半小時之後，牠們就不唱了。大約在早上六點至六點半左右，歌聲就停了。我想問，是什麼樣的生理時鐘讓鳥兒只會在特定的時間啼唱，其他時間不唱呢？

熊　哲：鳥兒的生理時鐘以一天為週期，並且和甦醒（白天）／睡眠（晚上）的基本韻律相符。您說的情形應該是甦醒期的鳴唱，是讓腦部「動起來」的歌聲。此外也有以一年為週期的生理時鐘，例如鳥會在春天歌唱，此時牠們正好進入性成熟期，雄鳥與雌鳥會分泌荷爾蒙，因此牠們會開始鳴唱，並聆聽和辨認其他鳥兒的鳴唱。人體的重要韻律，例如心跳的節奏、呼吸的節奏、性的生理週期，都是我們無法擺脫的自然韻律。

同樣的道理，在人類還沒出現之前，大自然中就有聲音了。我想說的是，縱使人類有聽

團員們，我無法再給他們什麼指示了，因為從第三個分譜加進來之後，我就無法精確分辨了。前兩個我還聽得清楚，接下來的只能靠信任。我多希望有一天能找一個廣闊的音樂廳，將所有弦樂器分散在各個角落，音響環境就會非常理想，這些曲子才有意義。如果要寫實，就要做到十足十！

布列茲：覺，也能組織和發出樂音，但是聲音的物理結構和人體之間不只是透過知覺的方式產生關係，還會透過節奏。我們不僅透過聽覺器官感受音樂，也會透過身體的物理振動。人體和外界產生的聲音彼此共鳴。當我們研究上述各種生理機制時，如果能盡量摒除以人類為中心的思考方式，就會接受人類的聽覺能力之所以如此，只是一種偶然，一如在鳥類的世界裡，同種類的鳥能精準地以一定的音高來辨認同類，也是一種偶然。

熊　哲：鳥鳴就像一種極為特定的信號。

布列茲：非常特定。相反的，對人類來說，即使一段旋律移了調子，還是能夠認得出來。

熊　哲：也許可以這麼想：要正確複製一段旋律，必須有能力分析和理解自己聽到的內容。而人類的耳朵可以記下旋律，不需要分析就能複製。

布列茲：您將重複的能力和理解力區分開來，十分有道理。鳥的鳴唱是一種信號，或者說像一種程式，能引發接收者做出某些相應的行為；至於人類創造的音樂，則是由聲音組成、具有一定

4　《時間的色彩》共有七個樂章：導奏（Introduction）、正旋詩節一（Strophe I）、反旋詩節一（Antistrophe I）、正旋詩節二（Strophe II）、反旋詩節二（Antistrophe II）、終結詩節（Épôde）和尾聲（Coda）。梅湘使用的樂章名稱"strophe"、"antistrophe"和"épôde"源自古希臘頌歌（ode）三個段落的名稱。倒數第二個樂章〈終結詩節〉表現法國的鳥鳴，由十八個獨奏弦樂器組成，包含第一小提琴六把、第二小提琴六把、中音小提琴四把、大提琴兩把。

布列茲：長度，接收者會將音樂當成一種思想、一種重現，也就是以理解的方式感受音樂。與音樂相關的事物是人類創造出來的，是人造物，例如樂器就是專門為了演奏音樂而設計的。然而僅僅就樂器而言，就有無數的文化差異。舉例來說，峇里島的樂器主要用金屬製成，屬於金屬打擊樂器；在非洲，幾乎所有的樂器都是用木頭和獸皮製成，也就是人們最容易在環境中取得的材料。

音樂的感知：一種學習？

熊　哲：我們三人各自關注的領域有一個共同的交會點，就是音樂的學習機制與感知機制。布列茲，回顧您身為作曲家與指揮家的工作經驗，您會如何定義學習的機制呢？

布列茲：我認為音樂學習的經驗有一部分來自實作，另一部分則是理論性的。實作經驗主要是經由聆聽辨識各種音樂形式。通常我們要重複聆聽才能成功分辨，但有時候第一次就能成功。我記得大約四十年前，當時龐畢度音樂暨聲學研究中心剛成立不久，我們曾經做過一次實驗，請了一位瑞典科學家來進行聽覺測試，亦即研究人如何聆聽，更重要的是聽見了什麼。我們放了莫札特一首協奏曲的其中一個樂章。一位本身是專業音樂人士、經常聽音樂會的受訪者表示，這個樂章在形式上分為兩個主章。

題，一個是主要主題，另一個則是次要的云云。簡而言之，他以學術性的口吻描述在協奏曲中聽出的形式。另一位音樂知識較淺的受訪者，她的回應則多了一些個人感想。還有一位受訪者對音樂完全不熟悉，她描述了自己在聆聽過程中萌生的各種情緒。由此可見，學習的程度愈淺，對音樂形式的輪廓就愈難掌握。接著，我們讓這三位聽史托克豪森[5]一首鋼琴曲的片段，第一位音樂素養最深的受訪者對於其中的幾個音樂效果印象深刻，例如突強音。他認為這些地方很重要，其實只是過場或是裝飾性的橋段，也就是說他沒有掌握到正確的形式，因為這首曲子比較難以分辨，我們很容易誤判。簡而言之，他描述的也是個人感受。面對冷僻和複雜的音樂形式，不管是音癡還是專業人士都一樣無從辨別。

熊　哲：這三個人先前並未受過當代音樂的相關訓練。顯然學習的課題值得我們再加以探討。

布列茲：學過古典音樂的人不會忘記所受的訓練，但是古典的訓練不足以讓人清楚掌握較為晚近的音樂形式。

5 史托克豪森（Karlheinz Stockhausen, 1928-2007）德國作曲家，是二次大戰後重要的歐洲前衛音樂家。一九五一年，他參加了達姆城的新音樂暑期班，之後前往巴黎跟隨梅湘學習作曲，並與布列茲與皮耶·謝佛（Pierre Schaeffer）結識。回到科隆後，他投入了電子音樂的創作。史托克豪森嘗試的音樂類型及風格十分多元，突破力與影響力從二十世紀貫穿至二十一世紀初，尤其在電子音樂、多元序列主義、隨機音樂技術上啟發了許多音樂家。

熊　哲：連受過專業薰陶的愛樂人也在史托克豪森的曲子上失了分。

布列茲：也許他把注意力放在最突出的效果上，是因為不想處理後面聽不懂的段落。如果曲子繼續播放五分鐘後，又出現一些突強音，他會注意到後面的突強音，而不是開頭的。也就是說，他根據聽到的聲音拼湊出形式，而不是先掌握形式。

馬努利：在您的指揮家生涯剛開始時，經常被要求指揮某些曲子。有一次您必須指揮幾首不常演出的第二維也納樂派[6]的作品，想必您需要和所有樂手一些學習。當時是怎麼進行的？

布列茲：譬如我會向他們說明哪些段落、哪些音很重要，指示他們加重這些段落的分量。不過耗去我最多心力的是調配比例和聲部，尤其是遇到荀白克的新古典主義作品，你根本找不到轉調理論要求的轉換形式，所以特別困難。

熊　哲：我除了關心學習過程對基本的神經突觸連結有何影響，還關心更廣的、我稱為認知的層面。認知層面與「認知系統」（3-6）有關，這是人腦最高階的功能，包含思考功能與意識功能。為了找到恰當的研究方法，我必須克服一個重要而艱難的理論挑戰：以分子或細胞為基礎的腦生理學研究，與人類有意識地聆聽音樂或進一步的創作活動之間，是否有一道無法跨越的鴻溝？有沒有屬於《春之祭》或屬於《無主之鍾》的異位蛋白質（3-3）？這種連結不只是大膽，幾乎是異想天開！

布列茲：這就有賴您的說明，好讓我們盡可能地了解如何在大腦和藝術作品之間搭起橋梁。在目前的

熊　哲：這項工程並不容易。開始之前，我們必須考慮不同層級的腦部構造——從分子到神經細胞，從神經元到神經網絡、再到神經網絡組成的網絡，這些組織讓我們能夠聆聽與創造。雖然大腦是一部依化學原理運作的機器，我們還是得仔細研究這部構造精密、複雜非常的機器，否則我們的討論也無以為繼。我永遠忘不了當年在舊金山歌劇院聽《春之祭》，結束時只見一個小個子男人站上了舞台——那就是史特拉汶斯基本人。我對於就是那顆腦袋創造出如此的音樂，感到不可思議。

要知道，為了反映外在世界，我們的大腦擁有高達八百五十億個神經細胞，而且這些細胞不是隨意分布，每個細胞都和大約一萬個神經細胞相連，產生高達十的十五次方、也就是上千兆次的突觸接觸。美國神經生物學家艾德曼（Gerald Edelman）曾經計算過，所有神經細胞之間可能產生的組合數竟然和宇宙中的正電子一樣多！[3-7] 所以大腦不僅是一部複雜度無與倫比的機器、是生物史的結晶，更是一部會累積經驗的機器，它會因應與外界的互動而

科學界中，您和其他的神經生物學家是如何規畫這樣的銜接工程，又如何展開工作呢？

6　此處的維也納樂派（École de Vienne）指的是第二維也納樂派，或稱新維也納樂派，亦即荀白克和他的兩位學生魏本與貝爾格。相對於第二的「第一」維也納樂派則以十八、十九世紀的海頓、莫扎特、貝多芬為代表人物，法文的說法包括 "Première école viennoise"、"Première école de Vienne"，或是稱為 "classicisme viennois"（維也納古典樂派）。

馬努利：在聽音樂的經驗中，時間單位可分為許多複雜的層次。有一種感知經驗我把它稱為「瞬間感知」，亦即發生在極短的瞬間，連我們自己都沒有意識到。樂器的音色就是一個例子：只要有最基本的音樂常識，一聽到樂器發出的聲音，我們就能立刻分辨出那是小喇叭、鋼琴或是人聲。同樣的，我們也能很快分辨聲音的高低和聲音的長短──當然還是要經過基本的訓練。一種音樂性質又可以細分為好幾個時間層次。取巴哈一首簡單的序曲為例，除了一個一個音符演奏的瞬間，還有旋律的推進、和弦的變化、以動機為單位和以樂句為單位的時間幅度等等。所以在欣賞音樂時，我們所感受到的是不同時間幅度的交疊。由此可見，我們應該從更整體性的角度來思考和感受節奏，而不是想當然爾地認為節奏就是規律的振動。

調整內部的組織，而且擁有極佳的彈性，調整耗費的時間可能長達一年，也可能在千分之一秒間完成。時鐘上的時間刻度既是我們的心理時間，也是音樂的時間單位，它讓大腦能夠記憶，也能夠期待。對於這個說法，您怎麼看？

熊　哲：這麼說來，聆聽音樂、品味音樂的過程中，在單純的聲音之外，我們還感受到一種承載著意義的事物。那是一種表意結構。可想而知，一旦開始研究表意結構，我們就會想要更深入了解大腦掌管音樂感知的中樞神經機制。圖五（見頁148）中列出的大腦區塊，從聽覺皮質到前額葉皮質，都是大腦皮質中負責音樂感知的主要部位。

聽音樂：心智重組的過程

熊　　哲：布列茲，您在《音樂課程》中提出一項極為重要的見解，就是聽見音樂、聆聽音樂和分析音樂三者應該加以區分。（3-8）您也提到令我們神經生物學家眼睛一亮的說法，就是「內在聽覺」[7]。耳朵蒐集聲音後傳遞至大腦——確切來說就是大腦皮質，大腦皮質的運作讓我們對發聲的物體產生心智畫面。您在書中提了一個問題：「我們的心智如何轉譯書面的符碼，並以抽象的方式聆聽呢？」當您聽到一段音樂，如何區分聽覺的感知與腦中的畫面呢？身為作曲家，您作曲的時候，腦中一定也會浮現一些畫面。

布列茲：我會說有一部分是天賦，另一部分是教育的成果。讓我從絕對音感開始說起。學鋼琴的第一步就是訓練聽音，我們就是這樣訓練出絕對音感——如果我們聽到一個升C，那就是一定是升C，不會是D。

熊　　哲：作曲也需要絕對音感嗎？

布列茲：有一些作曲家沒有絕對音感，一樣可以作曲。他們有相對音感，亦即分辨音程的能力。舉

例來說，他們可以清楚區分聽到的是不是大三度音程。而擁有絕對音感的人可以立刻說出音符的名稱，例如聽到一個A和一個升C，或者不是，是一個A和一個還原C。這裡舉的例子僅適用於管絃樂團和鋼琴的聲音，如果換成比較複雜的音響，就沒有那麼簡單了。鐘聲就是一個例子，因為我們聽到的諧音會比基音清楚許多，而且每敲一次可能會發出兩個連續的基音。我所說的鐘聲不是英國的鳴鐘，鳴鐘的聲音繁複多變，是利用八個或十二個鐘排列組合而成，最複雜甚至可到十六個鐘。而我說的是比較簡單的鐘聲，接近法國各地教堂用來提醒禮拜時間的鐘聲。

當我們有好幾個週期不同的鐘，呈現出來的節奏就會非常有趣。整體的組合非常單純，因為每個鐘的週期是固定的，音高也不能改變，可是當五個或六個鐘依各自的週期同時作響，就會創造出十分豐厚的聲音表現。如果只有一個鐘，我們很快就能掌握它的週期，因為再清楚不過，於是我們的注意力會轉向聲音本身，如果此時有一下風，或是突然有一下敲得比較用力，聽起來就會不同。假如同時敲響五個或六個鐘，我們會先注意聲音的高低，不過因為音高是不變的，過了一會兒我們的注意力就會抽離，轉而關注節奏的不同。簡單的鐘聲雖然和音樂很類似，但是還沒有進一步變化和衍生成一套體系。我舉鐘聲的例子是要說明，人的感官對象會轉移，對於特別感興趣、特別吸引他的對象，感官會變得加倍敏銳。

熊

哲：這代表我們可以朝特定的方向磨練感官的敏銳度。假設大腦皮質的特定部位受損，患者可能

布列茲：複雜的聲音是最難分析也最難搭配的。鋼琴的音階到哪裡都是一樣的，但是對排鐘而言，每個音符的諧音列可能都不同，所以聽起來很容易像敲錯了一樣。每個音都是對的，合在一起卻像是錯了，這是因為整體的共鳴是不和諧的。為了對音高有更完整、精確的掌握，我們將聲音現象化約成理論概念。這麼做有什麼好處？因為在作曲時比較方便。一個升Ｃ在不同的脈絡中可能產生不同的效果，但它會將我們的聽覺導向特定的方向。相反的，在管絃樂團中加入鈸的聲音會破壞原有的秩序，因為鈸的聲響無法融入其他樂器之中。鈸的聲音太獨樹一幟，無法隱身於各種樂器之中。如果換成升Ｃ，它可以在不同的段落中反覆出現而不會讓我們覺得吵雜，因為在不同的脈絡中它扮演的角色也不同。聲音的豐富性與如何雕塑聲音、使其融入樂曲的組織，這兩個面向總是彼此衝突，又充滿火花。

熊　哲：在腦中雕塑聲音，這就是您作曲的方法？

布列茲：是的。另一方面，有些人雖然沒有絕對音感，卻能將在廣播裡聽到的旋律完整重現，因為他們能一絲不差的複製相同的音程。就算說不出音程的名稱，說不出那是Ａ、Ｅ還是Ｆ，他們一樣能分辨出聲音的高低，例如一個大三度或是小三度，然後在沒有理論知識的情形下正

會變得無法感受樂曲中的時間關係，卻仍然聽得出音樂的輪廓和旋律結構的內容，也可能正好相反。（3-9）此時我們可以引導患者注意音樂中的時間結構或是旋律結構，以刺激大腦皮質的相關區塊（圖五）。

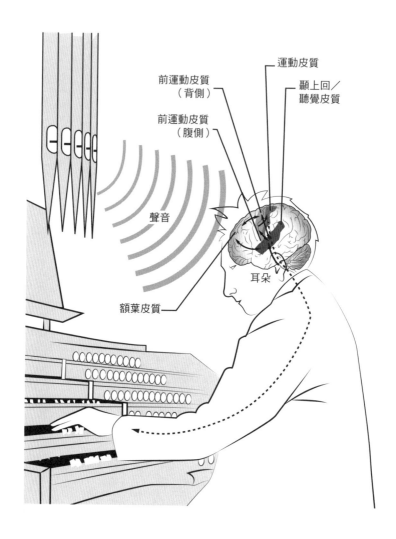

（圖五）

音樂的大腦迴路

聽覺活動首先刺激的是聽覺皮質，執行功能則需要額葉皮質、前運動皮質和運動皮質的活動。

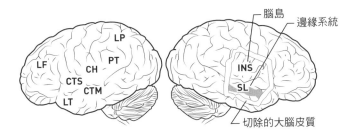

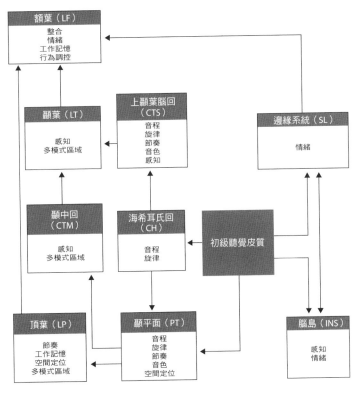

涉及音樂感知的主要大腦皮質區塊。參見 J. Warren, "How does the brain process music?", *Clinical Medicine*, 2008, 8, p. 32-36, fig. 1. Copyright © 2008 Royal College of Physicians. Reproduced with permission.

熊　哲：具備絕對音感的人，不需要給予任何提示就可分辨並指出特定的聲音。關於絕對音感的研究顯示，這種能力可能既是先天的，也是後天學習的結果。（3-10）鐘聲的例子讓我想到鳥鳴，也讓我再次想到梅湘的嘗試。從中可以看到兩個面向：一邊是極其豐富的聲音現象，一邊是經過作曲家大腦處理之後的成果。布列茲，您剛才提到外在世界的聲音會使您腦中浮現某個形象，而這個聲音的形象打從一開始就是經過修整和簡化的。

確無誤地唱出來。如果我們問他們唱的音音高如何，他們可能會反問：「什麼是音高？」其他人則沒有這種複製能力。這些人為何既擁有感知能力又有複製能力，原因尚不得而知。如果我們起一個音，要求大家對準，一起合唱《馬賽進行曲》（La Marseillaise）或《生日快樂歌》，總是有些人完全唱錯，可能是唱錯音或是調子不對，當然前提是設定的音域在他們的能力範圍內。很難解釋為何有些人的歌唱天分比較高，只能說是個謎。

布列茲：假如我看到一組和弦，寫著 G、降 B、D、升 F，我知道這些符號的意義，我的手指會立刻擺好位置，我也知道這些文字具體的表現是什麼，因為我學過鋼琴，我可以在心裡聽見和弦的聲音。有些人是聽不見的。我在瑞士巴塞爾教作曲的時候曾經實際測試過。當時有一位學生在編寫和弦時遇到困難，我告訴他：「你最好這樣安排。」他的眼神看起來十分茫然……我請他注意兩種和弦的不同之處，卻發現他完全聽不懂我的意思。他不覺得換了一個音符有什麼影響，他看不出差別何在，或者應該說他「聽不出」差別何在。看到這個情形，我便向

熊　哲：那五、六個學生提議做聽力測試，先從簡單的開始，逐漸加深難度，最後只有兩個學生全部答對。

布列茲：能答對，表示聽得出聲音組合的差別。在聆聽的過程中，我們一邊尋找分析的角度，一邊（像您說的「一樣」）學習如何聆聽。

熊　哲：如果我一次彈出一個九和弦，例如剛才舉的G、降B、D、升F，很多人會一頭霧水；相反的，如果用琶音的方式彈出來，很多人馬上就能分辨出來。他們可以很快地從最低音到最高音分析出聲音的組成，如同把垂直的和弦拆成四部分來聆聽。當然四個音不能太相近。

布列茲：旋律也是一樣的。安德烈・若利維的步驟正好相反：他要我們先寫好旋律，再以和弦的形式一次彈出。這一串討論告訴我們，外界的訊號和作曲家內在聽見的訊號之間不是一個蘿蔔一個坑的對應關係。

熊　哲：這是個重要的結論。

布列茲：由此可見，大腦不是單純接收聲音的器官，大腦會以特定的方式重組感知到的音樂結構，並加以分析。

熊　哲：這種能力對指揮來說極為關鍵。如果我聽到一個和弦，發現不正確，我會請大家停下來，重來一次。因為有時候我雖然察覺到錯誤，卻不知道哪裡出錯。如果遇上很複雜的段落，很可能會難以找出錯誤的根源。這時我會先排除應該沒有問題的樂器，留下兩、三項可能有問題

的。通常這個時候整個樂團會一片靜默——「啊，指揮發現了！」所有的樂手都睜大眼睛，想知道究竟是誰出了岔子。

熊　哲：有些人應該聽聽這段話，就不會再以為當代音樂難以捉摸……

布列茲：又不知所云……

熊　哲：就會知道事實上它具有精心規畫、組織而成的結構，聽眾是可以辨識這些結構的，如同您能夠找出錯誤之處。

布列茲：我要補充一點，如果我們面對的音樂織體繁複，又有各種力度變化，我們很容易瀕臨犯錯的邊緣。音樂專業人士聽錯的機率比一般大眾小得多，但是仍然有一定比例。在專業領域做得愈久，感覺會愈敏銳，感知和反應的時間差會變得愈來愈短，短到像反射作用一樣。

熊　哲：在此我們可以下一個結論：可見這些音樂結構是由我們的中樞神經系統在腦中重新建構的。一言以蔽之，感知就是重組的過程。這個結論聽起來很簡單，對想要探究音樂感知行為的人來說，卻是相當有價值也相當值得思考的，畢竟我們不要忘了，有些理論主張人腦不過是「反映」外界輸入的訊息。

作曲家腦中的達爾文

Darwin dans la tête du compositeur

材料與形式

熊　哲：現在讓我們再往前一步，近距離看看創作的過程中，作曲家的腦中發生了什麼事。美國哲學家杜威（John Dewey）在其知名著作《藝術即經驗》（Art as Experience）（4-1）中寫道，關於藝術，人們常常「以敬畏心與非現實感為『靈性』與『理想』鑄造光環，相對的，『材料』這個詞彙卻愈來愈負面，好像必須為它道歉、為它開脫。」當然，我們在這裡對談，不打算抱著敬畏心……

布列茲：在您進一步闡述之前，我想在材料的問題上停留片刻。對任何一種藝術而言，材料都是至關緊要的。繪畫和建築一樣需要素材。理念永遠需要藉由材料才能化為真實。同樣的，文學與數學研究都是以物質為基礎的知識。音樂也不例外，物質不是無情的木石，而會引領人的思想。

馬努利：討論音樂而忽略物質是很荒謬的，即便從某個角度來看，音樂是一種「無形」的藝術。不過我們想知道的是，有沒有任何音樂的靈感可以和具體的事物完全無關？布列茲，您是否遇過腦中已有音樂的構想，對聲音素材卻沒有任何想法的經驗？您是否嘗試過只考慮形式，甚至以數學的方式思考，連聲音素材的問題都不去考慮？

布列茲：我在創作《碎裂》的時候，覺得無論如何都要實驗一個點子——是這樣的，在那之前我聽

了摩頓・費爾曼[1]的機遇音樂，那首曲子完全沒有結構，可是聽起來卻很有秩序。我想，應

該可以換一種方式，利用統計原理找出最恰當的位置來擺放這些無形的對話框。如果大家都

做，我能想到最適合的聲音類型[2]就是共鳴聲，因為共鳴聲持續的時間相當長，而且大家都

能聽出聲音的長短。於是我想到可以安排每種樂器每隔一陣子就敲幾聲，而且敲得很短促，

如此一來聽眾就分不出是哪一個樂器發出的聲音。但是另一方面，由於共鳴會持續很久，聽

眾不費吹灰之力就能分辨共鳴的存在，例如豎琴聲出現了，或是鋼琴聲消失了之類。總之這

是一個好方向，可惜——是的，沒有音符。當時我還沒有想出該如何組織聲音，我只是單純

地思考該讓共鳴長一點或短一點，要容易理解一點還是難一點。

我再舉一個例子。有一段時間，我思索著如何創造形式和研究形式的問題。這番思索帶我

走向史托克豪森的《鋼琴小品第十一號》(Klavierstück n° 11)。在那之前史托克豪森已經讓

1　摩頓・費爾曼 (Morton Feldman, 1926-1987)，美國作曲家，也是美國十二音列音樂的先驅。費爾曼和約翰・凱吉 (John Cage) 在一場魏本的音樂會中相識，此後這兩位與厄爾・布朗 (Earle Brown)、克里斯提安・沃夫 (Christian Wolff) 等人形成人稱「紐約學派」(New York School) 的群體，從事實驗性藝術創作，包括將機遇與不確定性的觀念運用在音樂上。

2　原文為 "corpus sonore"，corpus 此處可能指某一事物的集合，相當於資料庫、語料庫、音效庫的「庫」之意。稍後的 "corpus résonnants" 可能亦是指各種共鳴聲的集合。

馬努利：我聽過這首作品，當時我思考了一下，覺得一定有什麼地方完全弄錯了，因為當我們了解這首曲子之後，便不可能再從中任意挑選段落來演奏。我們的眼前是兩種相互矛盾的選擇。重複樂曲形式的一小部分也沒有意義，因為曲子每一個部分都無法重複，連一個八度音都不能。如果我們取用曲中的八度音並單純的重複，就會毀了曲子的風格。所以我在尋找一種方法，想寫出一種不會重複的形式，其中的元素可以重新組合，例如可以改變音區或聲音的密度，形式便會隨之改變。

布列茲：《碎裂》的樂譜刻意寫得精簡，只有音符和少數幾個符號。這首曲子的實質，其實是您透過指揮賦予的。

馬努利：《碎裂》的實質，其實是由我在最後一刻決定的。我的《第三號奏鳴曲》（Toisième Sonate）也是一樣。

布列茲：由於資訊科技的發展，我們現在有了聲音處理器，可以在電腦上依照作曲者設定的規則隨機地衍生素材。

馬努利：我自己不太用處理器，因為這項技術在開頭（seuil）的效果上還不夠成熟。但是我曾經利用電腦製造一些隨機織體，直接用擴音器播出，其中許多過門就是透過處理器產生的。聲音觸發處理器的條件類似這樣：當樂器獨奏的聲音超過某個門檻，處理器才會開始運作，如果樂器聲變弱，電腦就不會發出聲音，但是處理器上的結構還是繼續跑。當樂器聲再度達到一

定強度，我們會再次聽見電腦作曲的聲音，因為處理器開始製造新的一波隨機變化。我很喜歡樂手的邏輯和隨機音樂的邏輯交織而成的遊戲空間，前者由意志驅使，後者則完全不帶意志。如果讓他們不斷演奏，甚至只要再過十五分鐘，就會發現同樣的東西聽起來竟然完全不同。就像雲一樣。

布列茲：而且只有那一刻才是如此。不過，這一刻的形狀會影響下一刻的形狀。我看雲可是非常投入的！

馬努利：就像偶然看見雲浮現出某種形狀……

熊　哲：您剛才描述自己在醞釀作品時，會在腦中構築理想的形式，這過程和我的假說不謀而合。我的假設是人的大腦內部會不斷自發地產生關於世界的「心智表徵」，並且嘗試與外在的現實世界相印證，而外在世界本身不具有內在意義。這種投射心智圖像、生成心智形式的腦部活動，是人腦能夠創作的重要條件。（4-2至4-4）我希望能從頭一步一步說明上述假說是如何形成的，也許還能試著將各位的作曲經驗與這套假說相對照，只要記得將它放在音樂特殊的推進方式下思考就行了。

布列茲：我們就來試試吧！

自發性腦部活動

熊　哲：數十年來，腦生物學幾乎只用被麻醉的動物來做實驗！現在科學家已經知道，人腦一直都有頻繁的自發性活動，並且消耗大量的體能。人腦只占人體百分之二的重量，卻使用了高達百分之二十的能量，其中與外界互動造成的額外能量耗損不過幾個百分點，打破了我們的想像。（4-3）請問兩位，你們是否曾在自己身上察覺這種自發性活動呢？

布列茲：我知道自己有兩種狀態：活動狀態（包括無意識的）和放鬆狀態。一個像漫無目的地觀看，另一個像專注聚焦地觀看。當人進入創作狀態，不論手邊在做什麼，隨時隨地都可能突然墜入創作的思緒或活動中。

熊　哲：最早證明大腦即使在休息或睡眠時也會保持活動的是德國神經學家漢斯‧伯格（Hans Berger），他在一九二九年發表腦波圖（EEG）的技術，也就是將頭皮表面產生的各種電位變化記錄下來，做成連續性的電波圖。依據受試者的狀態——睜眼、閉眼或睡眠——電波起伏的形態和頻率也會有所不同。平直的腦波圖則代表腦死狀態。經過訓練後，有些神經細胞會單獨出現極為活躍的自發性活動。製造這種基礎電波活動的是神經元細胞膜內的分子振盪器。自發性神經活動是人類中樞神經系統的重要特徵，可以追溯至胚胎時期。（4-4）不過我很難想像人在夢中也能作曲……

布列茲：我只想到兩個例子，一個是史托克豪森創作的《穿越》[3]，另一個是華格納《萊茵黃金》（*L'Or du Rhin*）的序曲[4]。問題是這二夢境有多大程度是事後的重構？我相信華格納一定做了不少潤飾。

熊　哲：藉由腦部功能性磁振造影，可以確定大腦許多區域都有自發性的活動。奇妙的是，這種會在人睜開眼睛時增加或啟動的活動，也會在不同的情況下降低活躍度。（4-5）自發性神經活動會驅使大腦皮質的幾個特定區塊彼此連動，包含腹內側前額葉、楔前葉及後側顳葉、頂葉交界區。這些區塊構成自發性神經活動的主要神經網絡，而其他神經網絡也可能同時連動。如同我剛才所說，這種基礎活動會隨著人的清醒或睡眠狀態而改變。研究顯示，人清醒的時候，自發性神經活動就像是一種「心智的流浪」、「思緒的遊蕩」，英文稱之為 mind-wandering。（4-6）

3 《穿越》（*Trans*）是一首管弦樂作品，創作於一九七一年。據說史托克豪森在一九七〇年某日早晨夢見一個舞台，上面配置有弦樂器、木管樂器、銅管樂器、打擊樂器，還有一個巨大的梭子，不定時在樂團前方來回穿梭，彷彿整個舞台就是一部大織布機，而空間中籠罩著紫色帶紅色的迷霧。他醒來便將夢境記下，成為《穿越》的創作靈感。參見：Andrew Ford, *Ilegal Harmonies: Music in the Modern Age*, Black Inc., 2011, p. 182-183。

4 華格納在一八五三年九月五日夢到降 E 大調和弦，後來成為《萊茵黃金》開場表現萊茵河水的音樂。參考：《MUZIK》，一二一期，二〇一七年七月號，八十頁。

創作者的心智工作

布列茲： 觀察功能性磁振造影的影像，可以發現大腦主要神經網絡活動的最高峰，是在陷入沉思的人剛剛脫離沉思狀態、發現自己陷入沉思的那一刻。此時，另一組重要網絡也啟動了，那就是負責執行功能的神經網絡。換言之，自發性神經活動會從抽離的、思緒漫遊的狀態轉換到精神集中的狀態——人會一邊意識到剛才在作白日夢時想了什麼，一邊意識到接下來該做什麼、要執行什麼行動。布列茲，您在作曲時會不會時而作白日夢、時而恢復專心呢？

疲倦的時候特別容易出現這類情況，除了疲倦以外，精神不能集中的時候更容易如此。

熊　哲： 何謂創作者的「心智工作」？達文西（Léonard de Vinci）曾寫下一段文字：「經驗告訴我，夜裡躺在床上時，讓腦海盤旋著早先研究過的、不同形體的主要輪廓，或是其他值得注意的事物，必有利而無一害。」（4-7）達文西這段話凸顯了兩個值得探討的面向。首先，他提到人在半夢半醒之間，或者即將入睡時特有的心智狀態，一種有利於發揮想像力的狀態。

其次，他指出「不同形體的主要輪廓」推動著創作者的思緒，而您剛才也提到創作者的心智工作投注在各種「形式」上。還有瓦瑞茲，他則提到自己會透過「內在聽覺」聽到一些聲音。（4-8）

神經生物學的文獻經常使用「心智表徵」這個詞，雖然也引起一些批評。我在《神經元人類》（*L'Homme neuronal*）一書中則稱之為「心智物件」，一方面是為了從神經生物學的角度凸顯它的物質性，另一方面亦可點出它的獨立性。（4-10至4-11）您作曲的過程中，會透過內在聽覺聽到什麼樣的聲音形式，感受到什麼類型的心智物件呢？

布列茲：在實際工作的過程中，我的心思可能繞著非常具體、明確的問題打轉（如過門的形式、音色、和弦的配置），也可能針對比較一般性、抽象的問題（如未來可以發展的形式、對比、織體等）。

熊　哲：為了更深入探討此一課題，讓我以一個簡單的例子為起點，這個例子和視覺有關。藉助功能性磁振造影，科學家已經知道人看見例如房子、臉孔、椅子等影像時，哪一些大腦區塊會產生反應。這三種影像代表複雜的刺激源，會活化枕、顳葉區的特定區，產生一套特殊的、整體性的連結方式，而且沒有明顯的個體差異。（4-10）這些區塊之所以會產生相應的特殊反應，是直接受到視覺傳導路徑由下而上（bottom up，或稱上行）的神經活化作用所致。不過，若是換成在腦中想像，也就是我們稱之為由上而下（top down，或稱下行）、主動的心智活動，又會如何呢？如果沒有外在刺激，一個人「憑空」在腦中想像一棟房子、一張臉或一把椅子，也會產生相同的大腦反應嗎？

英國神經科學家米其里（Andrea Mechelli）及其研究團隊結合了功能性磁振造影和動態

因果模型，結果發現枕、顳葉區會同時因下行的感知活動和上行的感知活動而活化。（4-11）

不過，下行的感知活動還會活化前額葉和上部頂葉皮質。換句話說，如果是來自「外在世界」、由視覺神經由下而上傳入大腦的刺激，便會由枕、顳葉的神經元負責產生一組相對應的複合性資訊（本例中即房屋、臉孔、椅子），也就是心智物件。不過，如果心智物件對應的對象來自「內在世界」，則與前額葉的神經元有關。由此可以合理推論，與音樂相關的心智物件也會經歷類似的「概念標籤作用」。布列茲，當您指揮自己的作品時，會將樂團演奏出來的音樂和您創作時「在心中聽到」的音樂相比較嗎？兩者聽起來是否相同？

布列茲：我們總是一再地將「想像的真實」拿來和「現實的真實」比較，不過是為了找出錯誤和差池之處。當一首曲子第一次排練，也就是指揮者第一次聽到樂譜化為聲音的時候，我們對兩種真實之間的差異會加倍敏感，但是幫助反而不大。多指揮幾次之後，我們會掌握一些基準，想像和真實的關係就不再那麼「陌生」。

熊　哲：近來針對腦部功能性磁振造影的研究顯示，各種樂音和人聲會活化位置不同但彼此相疊的聽覺皮質區塊（顳葉與上部顳葉腦回前側）。不過，對於不同的聲音類型，例如鳥的鳴唱、動物的嚎叫、人聲或是樂器聲（單簧管、長號、長笛或小提琴），大腦皮質活化的情形也不相同。（4-12）透過實驗，我們發現聽覺皮質的活化與視覺系統因為椅子或臉孔的影像而活化的情形十分相似。聽見聲音時，音高也會刺激特定的大腦區塊，活化屬於初級聽覺皮質的海希

耳氏回。（4-13）

如果我們加入時間因素，狀況會變得更為複雜。根據功能性磁振造影的結果，旋律會引發顳平面的活動，此一區塊也與語言有關；此外，極平面和上部顳葉腦溝的兩側也會被活化。我們應該注意（4-14）這代表一段旋律引發的反應並非其中每一個音引發的反應的總和而已。

的現象，反而是心智在喚起旋律——亦即喚起記憶——之時，會額外需要額葉皮質的活動（包括輔助運動區），並以右腦的命令為主。和視覺影像在腦中引發的畫面一樣，前額葉皮質也會給相應於旋律的心智物件「貼標籤」。（4-15）因此，作曲者創作時在腦中喚起的心智表徵既是感覺的產物，也是前額葉的產物。

布列茲： 您剛才提到關於旋律的腦部功能性磁振造影，但是我得再問一次：實驗用的是什麼旋律？尤其在古典音樂中，必須將旋律與和聲視為一體才能理解旋律的意義。旋律與和聲是密不可分的，聲音長度、強弱與音色的安排也是一樣。您剛才提到的實驗是否也涵蓋了這些項目？或者只是用一根鐵線製造的旋律來實驗？或許我很囉嗦，但是我們必須知道這些實驗使用的素材是什麼？我對他們的批評也許是誤解，但是我認為他們完全沒有考慮到意義與脈絡，恐怕也未考慮到受試者感受力的差異。「內在的」聽覺不是真實的，只有和外在世界相比較的時候，內在聽覺才化為真實。

讓我進一步將話題拓展到嚴格的音樂批評。我不能理解為什麼有一些著作在分析一首小奏

馬努利：鳴曲時只針對它的主題，其理由無非是比較方便又不占篇幅，不過單就主題而言，也只談旋律線，偏偏有時候單看旋律線並沒有意義。以華格納的主導動機為例，如果我們只聽短短四、五個音符，會感覺平凡無奇，但這樣的編排是有目的的。既然華格納希望材料的彈性愈大愈好，才能創造無窮的變化，顯然他不會選擇複雜的音程，至少極為罕見。大體來說，他使用的是相當容易變化的音程。

您還在龐畢度音樂與聲學研究中心工作時，就經常批評那些研究感知機制的科學家，認為他們的實驗脫離了脈絡，也就是將旋律從和聲的脈絡中抽離。

布列茲：一點不錯。好像降E就是絕對的降E！其實它是相對於脈絡的，脈絡會賦予它不同的地位。

他們的分析不是音樂人的分析，而是「外族人」的分析，如果可以這樣形容。我絕對不是種族主義者（笑）只是過度的簡化令實驗失去意義。科學家想要了解某件事，但是好巧不巧，他們第一步就能夠幫助他們了解的關鍵完全拋開了。

馬努利：這不是科學研究的必然嗎？為了開發疾病的療法，科學家必須將細胞單獨分離出來，以了解其性質與活動方式。但是當科學家採取同樣的步驟研究藝術創作或音樂、藝術的感知，往往會破壞所要研究的對象。這有點像碳十四測定法，當我們測定樣本的年份時，樣本便會遭到破壞，所以分析結果意味著該樣本「曾經」存在於四千年之久……

熊　哲：所以我們的對談很有意義，可以藉此比較不同的研究方法，我也期待能因此讓這些實驗更

加細緻。還有一項實驗是研究無聲引發的神經活動，實驗的結果雖然一新神經生物學界之耳目，但是我必須鼓起勇氣才能向你們介紹！實驗發現，在旋律中刻意插入一段無聲的空白，竟會使大腦聽覺皮質產生一種從未見過的反應，若是受試者原本就熟悉那段旋律，則反應會更明顯。（4-16）

布列茲：

無聲的定義非常模糊。首先、也是最重要的因素就是樂譜的編排，同時也和場地的音響效果、樂手或指揮的才能等因素有關。無論如何，無聲使感官活動在無法預測的情形下中斷。我們愈努力控制無聲，愈會削弱它出人意表的效果。大體來說，無聲不是一段相當長的空白，就是突然靜止，產生突兀的效果，不脫這兩種極端。如果以某種隨機的方式運用這兩種無聲，並持續一段時間，也能產生效果，但是一定要符合這個條件。不過，有些聽眾因為坐在第一層[5]的某些區域，音響效果不佳，無法感受到無聲的長度，這時我們就必須（舉例來說）加長延音的時間，這是一種可能。否則，若是反其道而行，為了凸顯音樂的中斷故意戛然而止，就會徹底犧牲細膩感。

5 "orchestre" 指的是音樂廳或劇院最底層的座位，亦即和舞台同一個平面的座位區，有時前方會有樂團所在的樂池。以台北的國家音樂廳來說相當於二樓的座位。即使同樣在第二層，由於曲式、樂團表現的不同，不同位置聽到的音響效果仍有差異。

馬努利：有時無聲有益於記憶，有時則會喚起聽眾的注意或期待。在馬勒《第九號交響曲》（*Neuvième Symphonie*）的結尾，最後一頁是絃樂的獨奏，聲音漸次凝結於無聲之中。當我聆聽時，總是一邊懷想剛剛消逝的樂音，一邊期待接下來的音符，在兩者間擺盪。聽魏本就不一樣了，他的無聲比較像是用來聯繫空間中的兩個獨立的點。

布列茲：魏本的無聲是有結構作用的。只不過，有時候很難了解他們究竟連結了什麼。

心智達爾文主義與音樂的創造

熊　哲：現在我要引進一個屬於生物學和物種演化領域的概念，不過我把它當成假說，用來研究大腦的運作，更精確的說是作曲家的大腦運作。首先要提醒各位一個重大的差別：在物種演化的領域，改變的是基因體；對我們所談論的心智變化而言，改變的是同一個人身上的神經元和突觸傳遞的方式。前者與遺傳學有關，後者則與表觀遺傳學[6]有關。

關於生物基因體最新的研究結果和達爾文的描述一致：達爾文認為有一種機制使得不論單一的細胞或複雜的多細胞生物都能進行演化，而此種機制能使我們了解神經系統的形成，以及在原始哺乳類發展到人類的過程中，神經系統歷經了何種改變。其中特別值得一提的是大腦體積的增加與大腦皮質的急遽發展，其中又以前額葉皮質最為明顯。此一遺傳演化的過程

費時數百萬年，從地質年代的尺度來看是很快速的。人腦演化歷程的特殊性，在於除了基因的演化，還有速度更快、不屬於遺傳演化的表觀遺傳演化在後面接力。

在人腦發展的過程中，細胞的基本成分、神經元、神經膠細胞會先成形，接著神經元突觸之間漸漸建立起連結。以人類來說，這個發展階段需要十五年以上，相當於耗費整個幼年期和青春期才能發展為成人的大腦。我認為，在出生之後，隨著大腦的發展，神經細胞的連結會經歷多次劇烈成長的時期，達到變異性的極限，接著進入篩選、穩定、選擇性排除的時期。我和數學家菲利經歷了「達爾文式」的演化，或說表觀遺傳性質的演化。神經細胞的連結會經歷多次劇烈成

6 表觀遺傳學是一九八〇年代興起的生物學研究領域。奈莎・卡雷（Nessa Carey）在《表觀遺傳大革命》一書中從兩個角度說明表觀遺傳現象的意義：從科學觀察的角度，表觀遺傳現象指的是「兩名在遺傳上完全相同的個體，出現可經人為測量的不同表徵」，但是從分子的觀點，表觀遺傳是一種「修改遺傳物質設定，藉此改變基因啟動或關閉的方式，但不影響基因本身」。換句話說，遺傳物質、亦即基因本身並沒有改變，但因為某種機制的作用，基因表現，乃至於細胞功能等表觀特徵卻改變了。由此點出發，可以比較容易理解構成 "epigénèse" 或英文 "epigenetics" 的字首 "epi"（源自希臘文，表示在某物之上、跨越、旁邊之意），它代表發生變化的不是基因，而是基因以外的生物表徵（phenotype）。參見：奈莎・卡雷（Nessa Carey）著，黎湛平譯，《表觀遺傳大革命》（The Epigenetics Revolution: How modern biology is rewriting our understanding of genetics, disease and inheritance），台北：貓頭鷹，二〇一六，頁二五至三四。

普・古黑吉（Philippe Courrège）與遺傳學家安端・東善（Antoine Danchin）合作將這個論點化為數學形式。（4-17）受到「心智達爾文主義」的啟發，我將前述演化機制延伸到大腦的高階功能。（4-18）依照生物學家艾德曼提出的這套觀點（4-19），神經元就集體層次而言充滿了變異性，因為突觸傳遞的效能有起有伏，也會恢復穩定。如果我們借用李維史陀所提出、後來被生物學家賈科布（François Jacob）巧妙轉用於生物演化論的「修補術」[7] 一詞，則表觀遺傳性質的演化可以說是一種「心智修補」。布列茲，您是否認為作曲者腦中發生的可能是一種心智表徵的演化的達爾文式演化呢？

布列茲：那當然。如果讓所謂「天賦異稟」的人接受一套量身打造的音樂教育，肯定會發生達爾文式的演化。但是這種演化幾乎不可能透過基因遺傳，亦即透過親子關係傳遞，社會才是推動這種演化的力量。不過再好的老師也未必能造就天才。我們不該把遺傳或表觀遺傳的力量與社會的影響混淆。

熊　哲：如果我們把焦點集中在基礎材料，也就是作曲者完成心智工作所需要的「前表徵材料」，又會如何呢？生成所謂「前表徵材料」時，神經元整體處於一種極難察覺的活動狀態（4-9至4-11、4-15），這些神經活動代表不同的聲音性質，例如音高、音色等等，作曲者透過「內在聽覺」捕捉到這些「心智物件」後，再將他們組織起來。在創作的階段，您會從簡單的聲音開始，還是從已經在舊作中實驗過、較為複雜的結構開始？

布列茲：每個作品情形不同。有時候我甚至會直接從還未成熟到可以搭配音符的架構開始，有點類似紐碼記譜法[8]，至少先指引出個方向。有時候則從和聲的編排著手，包括高音、低音、緊密、級進[9]、疏鬆、跳進[10]──這些編排技巧也可以運用在更高的層次。有時候，我腦中出現某個想法，我想讓它擁有存在的價值，也就是能發出聲音。《衍生2》就是這樣寫出來的。當時我對週期性的概念很感興趣；週期和不同的音色、不同的樂器組會相互對抗。隨著工作的進展，材料變得愈來愈明確，我再加以組織成形，這個過程一半靠直覺、一半

7 　修補術（bricolage）源自李維史陀在《野性的思維》（La Pensée sauvage）第一章提出的比喻。他將修補工（bricoleur）和工程師（ingénieur）對比，而工程師比喻的是現代的科學思維，修補工比喻的對象則是原始部落的神話思維。相較工程師在工作前會先擬定明確的計畫，修補工的工作則沒有一定的計畫，並且在工具、材料的選擇上是有限、封閉的，他通常只能從周遭環境中挑選現有、可用的材料來修補或拼湊出成品。

8 　紐碼記譜法（neume）是歐洲人在現代常用的音樂記譜法發明之前使用的一種記譜法，使用年代大約在八世紀到十四世紀之間。紐碼記譜法的用途包括基督教儀式詠唱的聖歌、中世紀早期的複音音樂以及一些民間的單音音樂。這種樂譜不像五線譜畫有五條線，只以符號標示出音高變化的方向及如何裝飾，用來提示歌唱者，喚醒對旋律的記憶。歐洲各地有不同的紐碼譜系統，有的也發展出標示旋律線或明確音高的方法，但是紐碼譜標示節奏的方法至今仍是個謎。

9 　級進指前後兩個音的音程相距兩度。

10　跳進指前後兩個音的音程相距三度以上。

馬努利：《衍生2》有好幾個版本。第一個版本是為了美國作曲家艾略特・卡特（Elliott Carter, 1908-2012）的生日所做的，而您不滿意。

布列茲：沒錯。我在一串連續的音符中週期性地使用斷奏，效果實在太⋯⋯太喜劇感了！聲音的效果聽起來很混亂，卻又非常生硬。我作曲的時候並無意讓混亂和生硬並陳，於是我重寫了。

熊　哲：不論哪一首曲子，您都用十二平均律定的音──或說音符──作為作曲的基本素材。就連荀白克在創造自己的音列時，都是先由和聲音著手。馬努利，您曾說過貝爾格在他的小提琴協奏曲《紀念一位天使》（À la mémoire d'un ange）中寫了一段嚴格的十二音音樂，其音列是由許多大三和弦和小三和弦所組成⋯⋯

布列茲：當時的貝爾格充滿懷舊情感。他試圖讓調性音樂與非調性音樂彼此共存，而他做到了。他將巴哈一首聖詠《我心滿足》（Ich habe genug, BMV60）改編成《紀念一位天使》末尾的變奏，彷彿調性與非調性共存的理想國度──用一句話來形容則是我們聽見了民俗音樂與嚴肅音樂的交會。雖然音樂的改造很明顯，但曲子的其他部分融入了民謠歌曲[11]與舞蹈的節奏。

馬努利：至於荀白克，我不認為自然音階是他組織音列的基礎。說得具體一點，這正是他的批評者不滿之處，他們指責他藝玩「自然的法則」。當然，我們必須將這些事實放回歷史脈絡來理解。隨著半音風格日益風行，在華格納、馬勒和史特勞斯（Johann Baptist Strauss）手上更

靠計算。

終點往往在他方　170

熊　哲：這麼說來，如果採取「革命性」的心智達爾文主義（4-17至4-19），就不應該使用諧音為基本的聲音素材，也不應該用「偏差音」[12]，亦即和基音的頻率倍數不成整數的音，是嗎？我們的生活環境中處處可以聽見這種非和弦音，就像教堂的鐘聲。總而言之，反正所有的樂音都是「人造」，何不革命得更徹底，直接用各種聲音頻率來組成音樂呢？

布列茲：您說的我已經做了！在《回應》這首作品中出現的非和弦音都是以頻率移相器處理過的「和諧音」，藉此降低六個獨奏樂器的音頻並改變其音色。不過這還需要持續測試。雖然我們對不同樂器帶來的聲音印象都很熟悉，但是那些「非和弦音」還有待我們一一探索。

達到登峰造極的境界，調性音樂與其「自然」的樣貌也愈來愈遙遠。要是有人能在著名的「崔斯坦和弦」中找出自然音階的基礎，那肯定會跌破所有人的眼鏡！在這樣的趨勢下，樂曲的水平音程結構不斷膨脹，導致垂直結構岌岌可危。從這個角度來看，荀白克的十二音列之所以特殊，在於建立起音程銜接的新秩序。

11　貝爾格使用的是奧地利卡林西亞邦（Carinthia/Kärnten）的民謠 *Ein Vogel auf'm Zwetschgenbaum*。參見：Anthony Pople, *Berg: Violin Concerto*, Cambridge University Press, 1991, p. 33。

12　亦有譯為和聲外音。

從多樣性到選擇

熊　哲：達文西建議畫家在漩渦中尋找靈感，漩渦的運動與瞬息萬變的形態令他著迷。布列茲，您也寫過這段話：「創作最初的那一刻是野蠻而無法預測的；那是布烈束（André Breton）所說的『黑暗牢不可破的內核』13。那一刻起初無法解釋，最終也沒有獲得解釋。」（4-20）為了讓我們能一窺作曲家創作時的腦內世界，您是否同意我們可以先從解釋何謂「牢不可破的內核」開始？

布列茲：與其解釋，不如先從模型的想像開始。

熊　哲：您又寫道：「創作是無窮無盡的推導，既可預測又不可預測的推導。推導或許高度缺乏邏輯或不理性，卻有在因果鏈上找到最近連接點的力量。」（4-21）還有：「往往在失序之時、混亂之中，會冒出源源不絕的點子，或最終能透過推導加以收束的種種想法。」（4-22）您的話令我聯想到兩件事：一個是心理學上的自發變異，這是一種表觀遺傳的現象；另一個是選擇作用，在這個過程中，借用您的說法，「從不熟悉的事物中抽析出的一些凌亂資訊迅速獲得統整」。有一套模型的描述與此相符：其第一個階段是出現變異的可能，亦即出現製造變化的因子，第二個階段是從中選出某些樣本。

布列茲：像是一種做決定的捷徑。

熊　哲：從自發性活動、多樣性、變異性到選擇作用，您對這一套機制有什麼看法？

布列茲：剛開始作曲時，我們可以（例如）先決定想要使用哪些樂器，或者考慮整體的形式。另一種可能是我們早就蒐集到一項材料，現在需要思考的是如何發揮它。這是幾種創作起點的基本模式，我們可以依照創作當下的需要來決定作法。

熊　哲：您這種描述方式，就像提出了創作初始狀態的理論假設。在您的基本模式中，變異的作用如何發生呢？

布列茲：我想要發展某個想法，但是我究竟想從中挖掘出什麼呢？我會簡單做個分析，判斷這個點子有沒有意思。

熊　哲：這可說是一種篩選，而您是在一定的範圍內篩選。我覺得很有意思，因為遺傳學恰恰告訴我們，生物的演化一向都是有限的範圍之內。變異性是有界限的。

布列茲：在這個階段我考量的主要是樂器。假如要朝某個方向發展，某個樂器會較另一個更合適。

13 布列東（André Breton, 1896-1966），法國作家、詩人，超現實主義的倡導者與理論家。布列東的原始文字為"l'infracassable noyau de nuit"。出自"Introduction aux *Contes bizarres d'Archim Arnim*"(1933), *Point du jour* (1934), *Œuvres complètes*, Gallimard, coll. « Bibliothèque de la Pléiade », t. II, 1992.

假如我想要大量的複音結構，我就選擇複音樂器；反之，假如我打定主意要單純一點，例如只要聲音的疊加，我可以選擇單音樂器。如果我希望色彩豐富些，我就增加樂器的數量，並選擇聲音輪廓迥異的樂器；反之，如果我希望呈現更單一的色彩，我可以選擇同一家族的樂器。

這是一磚一瓦建立起來的，但是我也可以隨時捨棄一些東西，如果我覺得其中一個元素太單調，讓我發展不起來，我就再加入一些東西。在某個時點以前，一切都是開放的；在某個時點以後，我就不再變動。譬如當我認為樂器的組成已經很理想，我就不再調整，漸漸的，我會發覺其中還蘊藏著各式各樣我一開始沒有注意到的材料。倒帶重來不會要了你的命！有一些部分維持不變，有一些則可以繼續琢磨。

熊　哲：此外，您也引用過安伯托・艾可（Umberto Eco）的「開放的作品」一詞。

布列茲：作品不一定要完成，它可以不斷變化。終點往往還在他方。

熊　哲：這和科學是相通的，科學也會不斷進化。

布列茲：當然，音樂的演奏不是一種論證，不過有些路徑會相互依賴並增加演奏的張力。前面我們提過《碎裂》這部作品，這首曲子很短，由十五種樂器演奏，每種樂器進入的時點是個別指定的，亦即樂手不能完全掌握開始演奏的時點。所以當我打出特定的手勢指示「鋼片琴進來」、「豎琴進來」，他們會嚇一跳。這讓他們的演奏伴隨著不尋常的緊張感。樂手一再受

到驚嚇，精神一直非常集中。

熊　哲：這算是一種達爾文式的演化嗎。

布列茲：當時我發現樂手的反應是反射性的。我迫使他們必須馬上反應，跳到該接續演奏的段落。樂譜本身沒有改變，但是樂手根據我的手勢行動，使音樂發生微妙的變化。我還沒有找到更直接、更簡單的方法，可以創造這樣自然而然又獨一無二的演奏張力。

熊　哲：也就是說，作品的狀態是不穩定的，也永遠不會呈現確定的形式。談到變異性，您曾經引用過亨利・米勒（Henry Miller），他在小說《天使是我的浮水印》[14]中描述了傑作的誕生。（4-23）他寫道：「現在呈現在我眼前的，是無數錯誤、倒退、刪除與遲疑的果實，同時也是肯定造就的成果。」遲疑與肯定的混合，這個說法頗值玩味。此外，從貝多芬到愛因斯坦（Albert Einstein），許多創作者的手稿處處是刪除線，處處是遲疑的痕跡。您接著寫道：「初期的樂思，是以『非現實』與直覺的方式將表現力還很模糊的元素結合起來，雖然表現力本身很難定義。樂思也許會一直停留在草稿狀態（，或者）直覺夠強的話……（中略），能夠進展到作曲的階段，不帶遲疑、不見掙扎的發展下去。」（4-24）還有一處您這麼寫：「想法的形成需要時間，很多時間。」

14 英文題名為 *The Angel is My Watermark*，收錄於一九三六年出版的《黑色的春天》（*Black Spring*）一書。

布列茲：亨利・米勒這篇小說讓我很難忘，和他以往的寫作大不相同，十分吊人胃口。小說描述他想要畫一匹馬，不料圖畫漸漸變得愈來愈像天使的模樣……

熊　哲：隨機形式是您的一大重心，但是您的樂譜給人的第一印象卻是井井有條。這不是很奇怪嗎？

布列茲：我不認為。如果我想要變化，自然需要穩定的元素，否則就無法製造穩定與不穩定之間的對比。指揮做出手勢，樂器予以回應，然而最關鍵的還是張力的製造，而非音樂的內容。變化的是內容的銜接，而非內容本身。或許這樣會造成一些不平順之處，因為各種樂器的音區不同、速度也略略有些不同。我指揮出來的音樂曲線是充滿變化的。

熊　哲：組合的方式還是數得出來，不是無限的。

布列茲：不過，如果只是為了證明能夠原音重現而重複相同的演奏，實在太假惺惺了。組合的成品本身沒有太大意思，有意思的是那一瞬間。

熊　哲：話說回頭，您寫道：「構思主要依靠直覺，雖然也需要堅實的內在邏輯。」、「構思是一種賭注。」（4-25）我非常喜歡這句話，它讓我想到科學假說的構思，想到推測的過程。

布列茲：音樂家建立的是思想和形式的假說。總歸一句，賦予思想和形式存在價值的不是理性，而是直覺。

馬努利：直覺引導我們，也使我們走上歧路。有時它甚至會帶領我們走上死路。我們往往在尋尋覓覓之際找到「最終」[15]的形式。

何謂適當

布列茲：重點在確認所有分岔點、所有意外、所有走的回頭路是否都成為背景的一部分。

熊　哲：您說的「成為背景的一部分」令人想到選擇的機制。您的想法是什麼？對您來說，什麼是「背景」，什麼又是「成為背景的一部分」？

布列茲：「成為背景的一部分」代表一連串事件的發展，會發展成何種形貌，不到最後一刻不得而知，所以帶有高度的不確定性。它不是先展示A－B－C，再展示C－A－B，而是採用即興演出的方式，改變指揮的手勢，同時也改變向樂手傳達的方式與聆聽表演的感受。

熊　哲：您在書中用了一些詞彙來談論「有說服力的形式」，說它和「辨認——甚至可以說檢證——適當的形式架構」有關。（4-26）檢證是很基本的科學概念，您說的檢證是什麼意思呢？我們的話題是音樂創作，但是數學家龐加萊（Jules Henri Poincaré, 1854-1912）談到數學發明時，曾以下面這段話描寫數學家進行發明研究時的腦內狀態：「整個晚上我試了好多種組合，都做不出結果，也找不到穩定的組合，但是隔天早上我就順利寫出想要的證明了。」（4-27）

15 此處「最終」一詞原文為"définitive"，形容最終的、明確的、具有決定性的事物。原文特別將"définitive"一詞加上引號，顯然所要表達的不只是單一意涵。創作者在尋覓中找到了明確的形式，也可能成為他最終選擇的形式。

在這裡，我們又看到一個「變異─選擇」的模式。他還說：「經過一段時間無意識的思考之後，腦中突然靈光一閃想出的組合，通常都非常有用又有發展性。」他強調，這些「數學世界的事物會讓我們感到美和優雅，而且能在我們心中激發一種美的情感。」（4-28）基本上，他認為數學家的事物的工作就是提出各種假說與尋求不同的解法。在研究過程中，他可能腦袋一片空白，突然在某一刻，早上眼睛一睜開——叮咚！靈感來了！

布列茲：在睡夢中研究出來了……

馬努利：有時候就是踏破鐵鞋也找不出方法。突然間——喀嗒！——證據出現了。龐加萊也許會開玩笑說：「直覺指引的方向很清楚，絕對是……錯的。」

熊　哲：幸好不是每次都這樣。數學家很關心事物的美感。龐加萊會根據美不美來決定命題該如何陳述。（4-29）布列茲，您提到「檢證得到的結果」還有「最適當的形式架構」。據此，我們可以得出您美的定義。不論對您還是對龐加萊而言，美是否與隱喻有關呢？您還用了客觀指涉這個字，您說：「客觀指涉是從不熟悉的事物身上抽析出的概念。」（4-30）

布列茲：材料先準備好，炸藥就會在某一刻自動引爆。我想龐加萊所說的「美」，指的是他所找到的解答。是最典雅的。如同我的數學老師所說：「你們永遠要尋求最典雅的解答，也就是最短的解答。」我自己追求的則是最有效的解答。

熊　哲：說到這一點，究竟什麼是「有效」？

布列茲：我很難給你們一個通用的解釋。「有效」可以用來描述某種音區、某種音色、某個節奏樂段……等等的使用。我會看中的，是能「帶給我最多」的元素。

熊　哲：這是不是認知科學家丹・斯波伯[17]所說的「適當」？（4-31）

布列茲：他說的適當，代表一旦符合要求，其餘的選項就會被排除。

熊　哲：適當的選項是最有未來的選項。

16　在語言學用語上，"dénotation" 和 "connotation" 這組詞彙經常譯為「外延（意義）─內涵（意義）」或是「字典意義─隱含意義」。在區分一個符號指涉的對象時，"dénotation" 指的是指涉對象具有的客觀特徵之集合，這類符號的意義是明確、穩定且所有語言使用者都知道的。"connotation" 指的則是第二層次的意義，是符號經使用之後產生的主觀意義，會隨著文本脈絡、對話場合、文化背景而改變其意義，未必所有使用這套語言的人都有一致的理解。舉例而言，「紅」這個字的外延意義就是紅色、一種顏色，但在第二層的延伸意義上，「紅」可能令人想到熱情、憤怒、禁止、革命等意涵，這些就屬於內涵意義。此處因不確定布列茲原書的脈絡，故以較一般性的說法「客觀指涉」來翻譯 "dénotation" 一字。

17　丹・斯波伯（Dan Sperber, 1942-），法國社會科學及認知科學學者。現為法國國家科學研究中心（CNRS）研究中心榮譽研究主任，並任教於中歐大學認知科學系及哲學系。一九八〇年代，丹・斯波伯與英國語言學家狄卓莉・威爾生（Deirdre Wilson）合作提出關聯理論，在語用學上影響甚深。二〇〇九年，他以跨越人類學、語言學、哲學及心理學的研究獲得第一屆李維史陀獎。

布列茲：我們不妨這樣定義。

熊　哲：未來對物種的演化來說至關重要：存活下來的才有未來！

布列茲：有時候我們會「玩玩」點子，就是同時準備好幾個方案，以不同的方法測試，最後會發現某個方案表現得最好。通常是以實驗性取勝。

熊　哲：因為有「生成力」，能帶來豐沛的產物。

布列茲：如果翻開我的草稿，會發現其實上面有時候只有一些研究樂器組合的表格，最後我也沒有使用。我注意的是例如哪種串連方式最吸引人，哪種設計能夠引發源源不絕的靈感。如果我不這樣塗塗寫寫，恐怕無法將構想表達出來。有時候我立刻就找到答案，不需要經過這個醞釀的過程。不過當我不太清楚該如何調度材料的時候，只能將僅有骨幹的素材拿來試驗一下，藉以判斷這項材料是否能夠帶來更多東西（圖六）。

熊　哲：這和保羅・克利[18]所謂作品即有機生命體有幾分相似。

布列茲：事實上，我經常將樂曲的發展和生物的發展相比。幾年前我獲得京都獎，同時獲獎的還有兩位在加拉巴哥群島（Galápagos）進行研究工作的學者[19]。他們透過一種繁殖週期極短的鳥類[20]來檢驗達爾文的假說是否為真。兩位科學家發現，經過廿代之後，鳥類基因的改變證實了達爾文的理論。

熊　哲：您認為您的音樂創作和他們的科學研究一樣嗎？

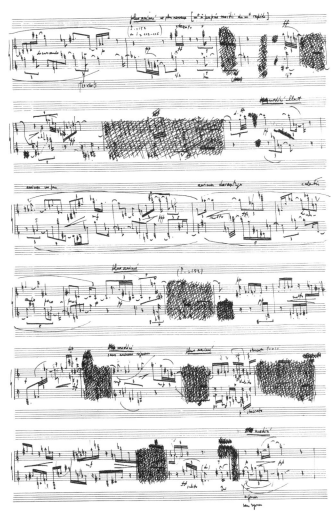

（圖六）

皮耶‧布列茲，《第一號鋼琴奏鳴曲》（*Première Sonate pour piano*）手稿的一頁。

布列茲的簽名手稿（時間：1946年4月至6月），上有多處以鉛筆和鋼筆刪除、重寫、修改之處，具體呈現藝術家「達爾文式」的創作過程。感謝米蘭音樂學院院長勞夫‧法西（Ralph Fassey）慷慨授權使用。

布列茲：不要太嚴格的話，也可以這麼說！兩者不同之處，在於科學家必須等待那些雀鳥繁殖。對他們的研究來說，等待是不可避免的一環，而我不需要等待，隨時都可以實驗。大膽一點地說，創造遺傳環境的人是我。

熊　哲：您的大腦可以用好幾倍的速度進行內在演化。

布列茲：內在的演化其實和物種的演化非常類似！

從動念到實現

熊　哲：剛才我們分析了心智達爾文主義的概念，以及是否真的能用這種理論解釋作曲的過程，其中提到的因素包括選擇作用、最適切的材料，還提到「適當的形式架構」、「有說服力的形式」、「有效」等用語。從某個角度來說，這些用語說明了成功的演化所具備之特質。針對與選擇作用有關的大腦機制，神經科學是否能帶給我們新的知識呢？我有一本早期的著作，是研究如何為幾種可能的心智選擇機制建立模型。在這本書中，我和生物學家提耶希·海德曼（Thierry Heidmann）、物理學家安端·海德曼（Antoine Heidmann）主張選擇作用是一種巧合，也可以說是大腦神經元網絡中自發生成的前表徵與刺激神經網絡的外來訊號（例如感官刺激）之間的「共鳴」。（4-32）大腦可能是依據所想與所知覺的事物是否具有相應性

21

終點往往在他方　182

來進行篩選。這個模型接著被運用在時間順序的學習上，例如向鳥類如何學習鳴唱。（4-33）不過，這個模型雖然尚且可以說明感官資訊的「接收」，對於向外界的「行動」，解釋力卻稍嫌不足。畢竟杜威說過，在體驗中理解藝術，既是為了探索藝術創作的本質，也是為了享受感官的愉悅。

布列茲：當創作意念與創作行動合而為一，與其說享受，我會說是切實感受到藝術創造的價值，以及成就感所帶來的深層的滿足。

18 保羅・克利（Paul Klee, 1879-1940），瑞士畫家，繪畫風格包括表現主義、立體主義、超現象主義等。克利的父母都是音樂人，他自幼習樂，在小提琴方面也有極佳的成果，雖然後來選擇成為畫家，但是在他的畫作經常富含音樂性與韻律感。

19 京都獎即京都賞。京都賞為一九八四年由日本京瓷公司董事長稻盛和夫創立的國際獎項，每年選出對科學、技術與文化有貢獻的個人並頒發證書與獎金。獎項分為三大部門：尖端技術部門、基礎科學部門、思想與藝術部門。每個部門又分為四個領域，每年選擇一個領域授予獎項。其中思想與藝術部門分為音樂、美術、戲劇與電影、思想與倫理。布列茲於二〇〇九年獲選為音樂領域的得主，此處提到同年獲獎的是基礎科學領域、生命科學領域的芭芭拉・格蘭特（Barbara Rosemary Grant）與彼得・格蘭特（Peter Raymond Grant），兩位都是美國普林斯特大學的演化生物學家。

20 即達爾文雀（Darwin's finches）。

21 homologie 較一般性的定義，是指兩個事物屬於不同系統，卻具有相同的角色或相同的特性。

熊　哲：史丹尼斯拉斯・狄漢[22]和我曾經提出一個補充性的選擇作用的神經模型。（4-34）這個模型不只與感官的接收有關，也與行動有關，它是最早從神經網絡的觀點，將資訊學家薩頓（Richard S. Sutton）與巴托（Andrew G. Barto）稱為增強式學習（4-35）的過程具體呈現的模型。我們設計了一個人工有機體（電腦程式），讓它執行威斯康辛卡片分類測驗。這項測驗的內容是讓受試者一邊做一邊找出測驗的規則，從而挑出「對」的卡片。我們認為受試者挑選卡片的大腦機制是這樣的：受試者可能採取的行為，會依照一組一組神經元自發性活動的狀態被編碼，而神經元組合的狀態會不斷變化；這些編碼就是行動的「前表徵」，代表大腦對未來行動的預想。經過特化的「回饋反應神經元」會加以衡量，在不同的預想中選擇會發出正向訊號的那一個——這就是我們這套模型的核心命題之一。選對了，就會得到正向回饋，行為所依據的預想就會被保留下來，其他的則被清除。關於回饋反應神經元已有非常豐富的研究成果……（4-36）這些神經元中有一些負責重要功能的細胞，會合成並釋放一種重要的神經傳導物質：多巴胺。這些重要神經元的本體位在中腦，並延伸到大腦的不同區域，其中最重要的是前額葉皮質，而前額葉主要掌管行動的計畫。布列茲，在作曲的過程中，當您幫聲音的心智物件找到「最佳組合」的時候，是否有一種得到獎賞的感覺（雖然是在自己心裡）？

布列茲：我會覺得可以推進到下一階段，開始考慮這種組合容易執行還是不易執行；也可能恰好倒過

熊　哲：來，我對下一步完全沒有頭緒，必須另外思考如何前進。

布列茲：快樂就是找到解答的那一刻，儘管轉瞬即逝。不愉快就是還沒有找到合適的答案。

熊　哲：除了愉悅感的要素以外，英國神經科學家克林格爾巴赫（Morten L Kringelbach）與貝利吉（Kent C. Berridge）列出另一項要素——欲望（désir，英語世界稱為 wanting），而欲望未必是可以意識到或可以控制的。欲望的驅動對於生物的存活非常重要，而我方才提到的多巴胺系統

要素的不同或許將有助於我們的討論。（4-37）第一個要素是愉悅感，也可以描述為「回饋系統受到的快感刺激」（英語世界稱為 liking），意指一個清醒的人意識到愉悅的主觀經驗。這種刺激可能會誘發正向反應，也就是一般說的愉悅，不過我們前面說過，它也可能誘發負面反應，產生不悅或反感。大腦有一些產生愉悅感的「熱點」：首先，除了大腦皮質以外，伏隔核會產生愉悅感，此外，更重要的是眼窩額葉皮質，它是愉悅感表現的「巔峰」，還有腦島、內側前額葉皮質與扣帶皮質。這些區塊在腦部造影中呈現的活化程度，與主體感受到的愉悅感之間也有高度相關性。

熊　哲：根據心理學與神經生物學對人類大腦回饋系統的研究，回饋系統包含不同的要素，了解這些

22　史丹尼斯拉斯・狄漢（Stanislas Dehaene, 1965-），法國神經科學家與認知心理學家，二〇〇二年起主掌法國國家衛生暨醫學研究院與原子能署之認知神經成像研究單位，並自二〇〇五年起擔任法蘭西公學院實驗認知心理學教席。

布列茲：便是掌控此力量的關鍵。不過欲望也可能會變成強迫性、非理性的行為，脫離意志的掌控，在特定的條件下可能會產生成癮現象，例如依賴藥物、賭博、甚至沉迷某種類型的音樂！

熊　哲：一個人可能會無法控制地不斷修改他的樂譜。但是有時候，只會加重失落感⋯⋯

布列茲：到最後，為了獲得愉悅感，說不定他會萌生想要聽音樂的欲望，例如聽皮耶・布列茲的音樂？

熊　哲：有一些音樂段落會令人心曠神怡，使人凝神諦聽。有一些則激發人的鬥志，產生行動的欲望。不論是我的音樂或其他人的音樂都是如此，端看音樂給人緊繃的「印象」還是舒緩的「印象」（多半是種成見）。

布列茲：最後，除了愉悅和欲望的要素以外，科學家們又找到一類與學習有關的要素（內容相當多元），包括：聯想、再現、根據之前快樂的經驗預測未來可能獲得的回饋等。主體可以非常清晰地意識到這些作用，例如「我經常聽音樂會，因為聽音樂會令我開心。」或「我聽過德布西《海》的某一組和弦／瓦瑞茲《電離》（Ionisation）的打擊樂，我好想再聽一次。」不過，上述的學習作用，亦即對過去快樂經驗的記憶，也可能隱而不顯、主體也沒有意識到，就像某種條件制約一樣。詩歌的世界十分善於利用這種條件制約，例如可以透過隱喻將屬於不同詞彙場[23]的兩個字連結在一起，這麼一來，假設原本的事態太過具體，缺乏趣味，利用隱喻就能使情境變得豐富，就像馬拉美的詩一樣⋯

但你的長髮是一條小河微溫

沒頂其中而不打顫是糾纏我們的靈魂 24

布列茲：您在《一褶復一褶》中挑選的詩句也是一例。音樂的領域似乎同樣經常使用這種隱藏的條件制約，其中有些手法或許是從遙遠的古代流傳下來的。您認為呢？

熊　哲：聽眾身上會帶著自己的感覺網絡、回憶網絡——從最久遠的到最新近的都在其中。我們必須喚醒他的欲望，讓他覺得必須重新點燃這些感受與回憶，儘管每個人擁有的不同。在安排曲目的時候，我挑選的原則是看哪些曲目的組合能夠在短時間、密集的聆聽中，讓聽眾感到和過去的自己產生連結。

熊　哲：克林格爾巴赫和貝利吉深入研究之後，提出一套「幸福感的神經解剖學」(4-39)，他們認為

23 champ lexical 指的是一群擁有共同概念或主題的詞彙之集合，這些詞彙可以是名詞、動詞或形容詞。例如學校、公園、遊樂場都是一種場所，冷、熱、溫都是一種感覺，閃爍、耀眼的、太陽都可以連結到光的主題，則這三組詞彙各自構成一個詞彙場。

24 這兩句詩出於馬拉美的《夏日憂傷》(Tristesse d'été)，寫於一八六四年，發表於一八六六年的《當代巴拿斯》(Le Parnasse contemporain) 詩選。譯文參考莫渝翻譯，收於《馬拉美詩選》，台北：桂冠，一九九五年。

依據回饋的選擇？

布列茲：在音樂會中，所有感覺與記憶的網絡都沉浸在同樣的音樂中。如果演出很成功，音樂會就彷彿一場集體享受歡娛的儀式。

熊　哲：您在龐畢度音樂與聲學研究中心的同事龔特（Arshia Cont）寫道：「許多音樂帶來的情緒如驚訝、顫抖、緊張，都是源自音樂形式與我們的期待彼此交織而成的關係。」他也特別提到許多不同因素都與這些心智表徵的形成有關，頗值參考，包括：文化背景、音樂模式與音樂類型、真實但未意識到的記憶等，其他音樂以外的因素也可能有關。「由於每種心智表徵的預測準確性及個人經驗均不同，不同心智表徵出現的機會也會有所差異。」接著他又提到「增強」、「回饋」等概念，但未更深入發揮……在您作曲的時候，是否也會想要依靠某種

愉悅帶來的「歡快」與亞里斯多德稱為「幸福感」的體驗是相通的。亞里斯多德所說的幸福指的是擁有美滿的生活，讓自己的生命與人際關係充滿意義。這兩位學者認為，這兩種感受會透過幸福感的神經網絡相互連結，這組網絡內建於人腦中，屬於大腦固有的功能性活動，它和正向愉悅感的迴路一樣都以眼窩前額葉皮質和扣帶皮質為基地，而這些皮質區有大量的鴉片受體……

終點往往在他方　188

「視回饋而選擇」的作用？

布列茲：就像我前面說過的，如果在作曲的過程中偶然得到一點回饋，也會如星火燎原，因為我們心中的目標就是要盡量想辦法不斷前進，直到作品完成，不論成品是否能夠長久。

熊　哲：針對藉由回饋進行學習的大腦活動，除了簡單的神經網絡模型以外（4-40），又有學者進一步提出所謂「預期回饋」的理論，有些學者則稱之為「價值預測」（4-41），我們處為「自我評估」（4-42）。在對談之初我也略略提過。當然，立即獲得回饋並非常態，我則必須處處都能看到這個現象：一隻猛禽必須花很多時間獵捕，才能享受大塊朵頤的快感；我們大等到下一天才能如願以償，聽布列茲指揮梅湘的《Mi音之詩》……顯然我們的人生大部分都耗費在等待即將降臨的快樂。因此這些學者認為應該擴大研究與預期回饋有關的神經機制，這類機制使每個行動都會和獲得某種回饋的可能性相連結，有的行動會提高可能性，有的會降低。那麼我們可不可以假設，作曲者的大腦在工作過程中也經歷了相同的作用？假設他要挑選聲音，面對腦中各種不同的聲音素材，他應該會根據哪一種最可能創造他期待的（或他用「內在聽覺」聽到的）聲音效果來去蕪存菁，不是嗎？

布列茲：作曲者不會只期待愉悅的感覺。確實，全心投入作曲的那份快樂之中還帶有一絲焦慮，焦慮有時也有好處，不過對心靈來說那只是次要的。也許在過程中能感染些許歡快的色彩，就像幾道陽光穿透了森林，但是森林可不能被鏟平啊！儘管如此，這只是我個人的想法，其他作

熊　哲：有人提出一個問題：就人類而言，立即的回饋和對回饋的期待是否截然不同？德國神經科學家海恩斯（John-Dylan Haynes）和他的研究團隊最近利用一種更加精密的醫學造影技術進行研究，得出了否定的答案。（4-43）醫學造影的結果顯示，形成期待時的大腦活動影像和接收回饋時的影像非常相似。在眼窩前額葉皮質記錄到的回饋反應（或者直接說愉悅感？），不論是實際感受到回饋或是內心期待，在神經活動的表現上都沒有差別。您既有樂團指揮的經驗（實際的回饋）也有作曲的經驗（想像的回饋），您認為兩者有何不同？

布列茲：作曲時，對回饋的想像不如作曲的欲望來得強，作曲的欲望讓人不顧一切追尋，就算不會有任何回報。身為樂團的指揮，實際的回饋很重要：如果你不想贏，為什麼要站上指揮台？

熊　哲：先前我們提到，音樂若是優美動聽，到極致之處可能會令聽眾「顫抖」，心跳、腦波和呼吸頻率都會改變。針對此一課題，我所引用的研究選擇了拉赫曼尼諾夫的《第三號鋼琴協奏曲》和巴伯的《絃樂慢板》做為實驗材料。顫抖的現象會伴隨著腦部中央紋狀體、中腦、杏仁核等部位血流量的增加，而且令人意想不到的是，眼窩前額葉皮質和腹內側前額葉皮質的血流量也會增加（4-44），而我們知道這些部位都和回饋系統有關。

　　　另外一項研究結果則是由美國神經科學家安珀‧里佛（Amber M. Leaver）和她的團隊提出的（4-45）。他們透過功能性磁振造影，證明對音樂順序的期待會造成大腦區塊選擇性的活

化。舉例來說，對於已經聽過的音樂，如果聽到樂句的末尾時聲音突然中斷，會在心中印下強烈的「期待感」。從腦部造影看來，這種內心的無聲期待會造成前額葉皮質和前運動區的活化。可見對音樂的期待是有神經基礎的，這也是您的同事龔特感興趣的研究領域。

布列茲：從這裡開始，我們就踏進文化、品味和習慣的領域了。剛才提到的音樂對很多人來說也許根本不會「顫抖」。所以應該要比較會顫抖和不會顫抖的人的反應……。龔特甚至大膽猜測聽眾會進行「即時」分析，從而產生對節拍或音樂剩餘長度的預期。我想他現在研究的主題是機器服從指令的滿意度。他無意讓機器取代作曲者，只是想讓作曲者得到最靈活、最有彈性的工具。

熊　哲：您覺得有沒有可能設計出一種真正擁有作曲能力的機器呢？例如一台有達爾文演化能力的電腦，能寫出令我們滿意的音樂？

布列茲：一台擁有創意想像力的電腦嗎？我認為不可能。但是有模仿力是可能的，只要程式夠複雜，就非常有可能實現。

第五章
音樂創作中的意識與無意識

Conscient et non-conscient dans l'invention musicale

美的直覺

熊　哲：創作者的工作，亦即一邊期待作品完成、一邊「拼湊」心智物件的過程，是需要高度自覺的活動，這一點我們已經很清楚。然而在一九四七年《可能性》（*Possibilities*）雜誌刊載的一篇文章中，傑克森・波洛克寫道：「當我『沉浸在』繪畫中，我並不知道自己在做什麼。要經過一段短暫的『回神期』，我才知道自己想做什麼。我不害怕改變、毀掉原本的畫面等等，因為繪畫自有它的生命。我盡量任由它慢慢吐露自己。」（5-1）意識與無意識」對創作活動各有什麼貢獻，相當值得我們探討。

布列茲：對這個主題我能說些什麼呢？我想應該有很多創作者可以提供他們的見解。自由的即興發揮是不由自主、純靠直覺的，成果也許可成為作品的雛形或草稿。另一方面，創作者也可以先徹底規畫、安排好作品的結構和最終的形式，兩者之間可以調配出各種可能性。但是意識的作用對這兩種創作方式都極為重要，也就是說即興的揮灑也不例外，否則即興創作就不能說有太高的藝術價值了。我們只要比較一下蒙德里安和波洛克的作品就能完全明白。

馬努利：不過我們還是需要探究在意識與無意識的兩端之間，直覺的位置在哪裡。想請問您，在開始作曲前就具備的、預設的、由意識掌控的元素，和作曲途中意外出現、甚至改變創作路徑的元素，對您來說哪一種比較重要？

布列茲：意外的元素比較重要。意外不是指偶然的事件，而是能觸發我的事件。它會讓人心中慢慢浮現新的畫面。每一首作品剛開始創作的時候，我都不知道該如何完成。但是構思許久以後，到了某個時點，直覺就會浮現。那是一種整體性的構想，會推著我找到終點或是轉折點。

秩序與無秩序

馬努利：您剛才將波洛克和蒙德里安拿來對照，想表達的意思很清楚：波洛克將顏料甩在畫布上，或是把顏料罐打洞，做出一些比較整齊的線條（但整齊度有限），蒙德里安則會用尺畫出筆直的線條，兩人徹底相反。您的〈墳墓〉（Tombeau），也就是《一褶復一褶》的最後一首曲子，讓我無法不想到波洛克的繪畫。這首曲子充斥著強烈的迷亂感。您很喜歡波洛克，是嗎？

布列茲：我很喜歡波洛克，但是我後知後覺。很可惜，我只和他見過一次面，偏偏他已經酩酊大醉，

1 在本章中，"non-conscient"和"inconscient"兩字指涉的對象沒有差別，均是指無意識但是大腦仍然有處理到的資訊。因此，這兩個字在英語世界中對應的應該是"unconscious"或"unconsciousness"，即「無意識」，而不是對應"nonconsciousness"（非意識），亦即「完全無法變成意識內容的神經生物學上的現象」。關於意識、無意識、非意識的介紹，可參考洪瑞璘譯，格奧爾格·諾赫夫（Georg Northoff）著，《留心你的大腦：通往哲學與神經科學的殿堂》，台北：國立臺灣大學出版中心，二〇一六年，頁六七六至六八二。

馬努利：又是晚上，勉強對話只是徒勞無功。我一直很遺憾。我和德庫寧[2]與加斯頓[3]倒是認識。加斯頓延續了波洛克的作風，德庫寧走的則是另一條路。波洛克的畫從來不抽象，一向都很具象。有一件事很好玩，我第一次看到波洛克的畫時大受衝擊——你不可能不受衝擊的，但是我並不很認同他。當時我正處於高度紀律的時期，可以說就像苦行僧一樣。「羅宏，把我的粗布襯衣和苦鞭收好！」(5-2)（大笑）波洛克的畫對我來說有點太奔放不羈了。後來我才發覺並非如此，或者應該說是奔放不羈得恰到好處。

談到意識與無意識的兩極，抽象繪畫和無調性音樂同時興起的現象值得我們注意。這些藝術家的表達方式狂放而不受拘束，其中打頭陣的就是康丁斯基、荀白克等人。接下來一段時期的主流繪畫概念要求清晰、嚴謹的結構，有時不免乏味。終於到了下一個世代，也就是波洛克的世代，藝術又回復早期的狂野，反對結構的存在。

布列茲：這是過度紀律之下的自然反彈。

馬努利：但是您曾經表示應該「思考狂熱，然後——是的——給予它秩序。」(5-3)

布列茲：這段話是聽完亞陶[4]的朗讀之後寫的，他的朗讀令人難以忘懷，彷彿還歷歷在目。那次我坐在第一排，看著他如此憔悴，令人非常痛心。

熊　哲：布列東寫道，超現實主義是「心靈的吶喊……（中略），它已決意徹底輾碎種種桎梏」，亦即理性的桎梏。超現實主義標舉的理念，即相信「無意識」是我們掌握真實世界的新工

布列茲： 我喜歡破壞秩序的人，必須靠他們才能維護心理健康。他們不喜歡學院那一套，因為不論在哪個領域，學院派都代表壓抑。學院派一駕到，就得趕快開窗，否則大家呼吸不了！可嘆的是，有那樣的骨氣能推翻秩序的人，往往找不出新的、真正能解決問題的方法。天真也好，荒謬也罷，他們提出的辦法連解決問題的邊都碰不著。我想到可憐的凱吉（John Cage），在他生命即將告終之時，吃紅蘿蔔的時候還在嘴邊放一個麥克風，想錄下那聲音。太可怕了。

尤其對舊識來說更是無法接受。我也想到整個六八學運的世代，他們衝撞秩序，令人讚佩，

具。布列茲，您有一段文字說音樂界的空想科學家對您來說「永遠比學院派更珍貴且不可或缺。」（5-4）

2 威廉·德庫寧（Willem de Kooning, 1904-1997），又譯杜庫寧，荷裔美籍畫家，是二十世紀抽象表現主義的中心人物，也被歸類為紐約學派畫家。在一九四〇年代末至五〇年代初期，德庫寧和波洛克等藝術家開創更抽象、動態、輪廓線更模糊的繪畫風格，這條路線被稱為抽象表現主義或行動繪畫。

3 菲利普·加斯頓（Philip Guston, 1913-1980），美國畫家，也是紐約學派的一員。在四〇年代，加斯頓創作了許多抽象繪畫作品，但是到了六〇年代，他開始擺脫這種風格，將抽象表現主義帶向新表現主義的方向，以較為寫實、卡通化的風格來表現人類處境。

4 亞陶（習稱 Antonin Artaud，本名為 Antoine Marie Joseph Artaud, 1896-1948），法國戲劇理論家，也是「殘酷劇場」創始者，身兼詩人、作家、評論家、演員、導演等多重身分。

但終究沒有建立新的秩序。製造混亂是必要的，但重新建立秩序也是必要的。當然，新秩序可能淪為學院派的東山再起，縱或如此，還是要重新組織起來，因為若是沒有秩序，就無法做出任何有意義的建樹。

熊　哲：接下來我會刻意不談無意識在佛洛依德理論中的超心理學意涵，我只會提及最近的研究成果，這些研究讓我們在理論面和實驗面都獲得客觀的方法，可以評估大腦與意識及「非」意識運作之間的直接關係（我甚至要大膽的說是因果關係）。（5-5至5-9）大家知道，大腦的自發性活動會消耗大量能量，其中「有」意識的活動只占了一小部分。這不代表有意識的活動比較不重要！接下來我們要試著將您的作曲工作分為意識面與無意識面，不過在開始之前，讓我們先快速檢視一下現有的相關科學研究，雖然還相當零散。

進入意識

熊　哲：透過一種心理物理學的研究方法，科學家可以利用感官刺激（視覺、聽覺、觸覺）輕易分辨意識運作與無意識運作，這種方法稱為「遮蔽」[5-6]實驗者會讓受試者連續看兩個影像，例如兩個文字，接著請受試者說出他看到的字是什麼意思。如果兩個影像出現的時間相差一秒以上，受試者（心裡）會讀到兩個字。如果兩個影像出現的時間差縮短到譬如十分之一秒，

受試者會說他只有看到一個字，也就是第二個字。第二個字回過頭來「遮蔽」了第一個。

這套實驗流程的設計，是為了讓研究者可以觀察大腦有意識地接收資訊時是如何運作，反過來又是如何運作。科學家第一個觀察到的現象是：上述兩種情形都可以記錄到大腦活動，但是兩種活動方式不同。顯然無意識的大腦運作是存在的。我們知道，無意識的運作會影響受試者之後的選擇，如果中間沒有再受到影響的話。（5-6）科學家發現，聽覺的感知也會發生遮蔽現象。（5-7）您指揮的時候是否曾注意到這種現象？聽眾實際聽到的聲音和樂團演出的聲音遮蔽現象是否有所出入？

馬努利：我認為音樂感知的遮蔽現象不太一樣。如果快速彈奏好幾組不同的和弦，聽覺的印象會是一個整體，不會只記住最後一組和弦。要製造同樣的遮蔽現象，必須讓聲音的長度變得非常短，譬如短到二十分之一秒以下，可是現實上這根本做不到。當然電腦能夠達到這個速度，但是如果讓樂句裡每一項元素都快到人類的意識無法感知，我看不出創造這類音樂有什麼意義。

布列茲：即便是一連串快速演奏的音樂，音區的不同也會造成明顯的差異。兩個很乾的和弦，第一個低音，第二個高音，不會造成遮蔽現象。樂團演出時，遮蔽現象正是指揮小心翼翼避免的。指揮可以接受發生預料以外的情況，不過他會全程保持警醒，不論台下的聽眾是否絲毫不差地聽到演奏的內容，也不論他們是否熟悉作品的音樂風格。因此就作品的聲音表現而言，指揮

熊　哲：在前述的遮蔽現象實驗中，功能性磁振造影顯示當大腦意識到例如一個文字，前額葉、顳、頂葉、扣帶皮質等區塊都會活化。此外，枕葉的視覺區和左側梭狀回也會活化，而這些區域在無意識運作時也會保持活動。（5-8）與聽覺遮蔽現象導致的大腦活化區域相比，兩者的分布狀況幾無二致，當然，涉及聽覺遮蔽現象的初級聽覺區域要排除在外。也就是說，兩者都與同一個「意識區」有關，而負責意識區工作的神經元十分明確。我和史丹尼斯拉斯・狄漢、米歇爾・科茨堡（Michel Kerszberg）共同建立的假說是這樣的：這個稱為「全域神經元工作空間」[5]的意識區，主要由一種軸突特別長的神經元所構成，我們可以在大腦皮質中找到很多這種神經元。（5-9）他們能讓不同的大腦區塊之間產生實質且雙向的連結，即使區塊之間相隔很遠，也能組成共同的工作空間。（圖七）

其次，這些神經元在前額葉聯合區、顳、頂葉和扣帶皮質區特別多。他們在意識運作時的活化形態是不同的。全域工作空間還有另一項特徵，就是它的運作邏輯不是單純的刺激與反應，而是必須符合類似門檻的條件，亦即一個感官刺激（例如一個聲音）必須超過這個門檻，全域工作空間才會啟動，若是低於這個門檻便不會啟動。

熊　哲：真是上了一課。

布列茲：除了理論模型之外，有意識的感官知覺在生理學上亦可找到對應現象。那是一種電生理學上

揮感受到的真實必定和「客觀」的真實不同。

的放電現象，我們稱為「點燃」。（5-11）感知引發的放電現象會蔓延到整個大腦，意識運作

引發的活動卻相當收斂，範圍也很有限。

腦波圖上的相位同步[6]也反映了點燃現象的存在，出現相位同步代表大腦有意識地處理心

智物件時，神經活動是一致的。智利神經科學家法蘭西斯科・瓦瑞拉（Francisco Varela）和

他的團隊透過一個十分簡單但有力的視覺實驗來檢證這個現象。（5-12）他們給受試者看一張

顏色對比鮮明、容易辨識的人臉剪影[7]，但是只要把這張圖上下顛倒，受試者就看不出來有

5 法文為 "espace de travail neuronal global"。在原論文中稱為 "global workspace"。「全域神經元工作空間」的中文譯名取自洪瑞璘譯，格奧爾格・諾赫夫（Georg Northoff）著，《留心你的大腦：通往哲學與神經科學的殿堂》，台北：國立台灣大學出版中心，二〇一六年。此書將 Jean-Pierre Changeux 的姓譯為尚儒。

6 相位同步（英：phase synchronization）意指兩個以上的週期性訊號在振盪時，重複產生相同頻率、相同相位的波形。相位是指在一個波形循環中，訊號於某一時間點所在的位置，以度（degree）表示：一個週期循環即是360度。長距離同步反應（英：long-distance synchronization）係指兩個距離較遠的腦區出現了腦波在同一個波段（如γ波）的相位同步反應。

7 這種顏色對比鮮明的臉孔稱為 "Mooney face"（慕尼臉孔、穆氏臉孔）或 "Mooney images"（慕尼影像），源自加拿大心理學家克雷格・慕尼（Craig M. Mooney）發明的「慕尼臉孔測驗」。這個測驗提供受試者許多模糊的黑白圖片，讓他們分辨其中何者是人臉，藉以了解知覺黏合的能力，也就是將少數資訊在腦中拼湊成一致的影像的能力。其研究發現，知覺黏合能力似乎較無法處理倒置的人臉影像。

a)

b)

⬤ 枕葉　　🔵 頂葉　　⬤ 顳葉　　⚪ 額葉　　⬤ 前額葉

（圖七）
全域神經元工作空間假說的神經基礎
a) 擴散磁振造影顯示長軸突束如何連結不同的皮質區。參見 L. Pugliese, M. Catani, S. Ameis, F. Dell'Acqua, M. Thiebaut de Schotten, C. Murphy, D. Roberson, Q. Deeley, E. Daly, D. G. M. Murphy, "The anatomy of extended limbic pathways in Asperger syndrome : A preliminary diffusion tensor imaging tractography study", *NeuroImage*, 2009, 47, 2, p. 427-434, fig. 1. ©Elsevier. All rights reserved.
b) 大腦皮質的空間網絡模型：左側為皮質區網絡圖，單位權重為平均路徑；右側為其中連結較強之區塊的網絡圖：前額葉、額葉、顳葉、頂葉區集中於右方，與意識工作區的假說相符。參見 N. Markov, M. Ercsey-Ravasz, D. C. Van Essen, K. Knoblauch, Z. Toroczkai, H. Kennedy, "Cortical high-density counterstream architectures", *Science*, 2013, 342(6158), 1238406, fig. 5. © Science/AAAS. All rights reserved.

一張臉。此外，他們發現正常人的腦波圖對照結果會出現相位同步，但是思覺失調症患者的對照結果卻有差距。換成聽覺刺激很可能也會觀察到相同的情形。

馬努利：聽音樂的時候不會看見什麼「臉孔」，最多可以在音樂動機登場的時候辨認出來。在《賦格的藝術》中，巴哈使用了反轉主題的技巧，由於音程和節奏不變，所以很容易辨認。此外，有些作曲家使用逆行的技巧，亦即將音樂結構水平反轉，也就是時間順序反轉。但是這種技巧會使聽眾無法認出原形，因為人必須依靠音樂的時間特徵才能記住音樂的結構，一旦時間特徵反轉過來，便無法構成倒映的效果。

布列茲：事實上，這種加以變化又不致無法辨認音樂印象的手法，在音樂世界、尤其是巴洛克晚期的德國音樂中處處可見。確實，時間結構並不容易辨識，因為主題和它的變體之間的時間差會大大影響我們的辨別力。尤其到荀白克和魏本出現之後，辨認音樂事件與音樂結構的必要性再度成為爭論焦點。

熊　哲：關於感知的意識與無意識，還有一個值得注意的重點：透過腦波圖，我們可以得知感官刺激進入意識時，意識會產生哪些內在變化，大腦皮質又會產生哪些活動（5-8至5-12）。腦波圖令我們大開眼界。大腦對感官刺激產生意識時，我們看到稱為點燃現象（5-11）的腦部放電活動（5-11至5-12）。從時域特徵來看，放電現象會在感官刺激發生後0.15至0.3秒之間出現，算是相當長的反應時間。這代表當一段音樂進入一個人的意識領域時，已經慢了不可小覷的幾分之

重建過去

布列茲：從來沒有，我們一向都覺得是同時或是幾近同時意識到。再說，對沒有意識到的事物有所體驗，這想法似乎自我矛盾。所謂感知的短暫時差，想必不是人耳的敏銳所能及。而且我猜測在您說的實驗中，刺激的強弱對時間差的長短沒有影響。

幾秒。您有過類似的經驗嗎？

熊　哲：我想更深入談談這種經驗，這種人與藝術作品相遇時，在電光火石之間、措手不及、瞠目結舌的感受——這是哲學家米歇・翁福雷的形容。我的想法是：「成功」[8]的美感經驗是一種神經活動，代表大腦意識工作空間正以精密且特殊的方式運作著；此時，意識工作空間必須同時處理的訊息包括作品引發的感官刺激在腦內產生的心智表徵、蘊涵不同情感意義的內化記憶、各種情感、作品本身的知識背景……等等。大腦會對這些訊息進行「有意識的統整」，讓「情感與理性融為一體」（5-13），而個人的過去和種種經驗也會影響統整的過程。

布列茲：統整功能就像水庫，或者更像深不見底的水井，很難透過意識掌控，而且容易因中斷或干擾而影響運作。假如能夠反向重建意識統整的過程，一定會很有收穫，我們不是為了一窺統整的過程，而是為了釐清美感經驗的內容，這些內容就算不是理性的產物，至少也是真實的。

熊　哲：您曾經寫過：「這個『原始』的形象不屬於任何對象……（中略），必定是來自思想、來自地下緩慢的挖掘、來自對既有知識有意識的反應。」（5-14）

布列茲：這段話談的是所謂「直覺的驅動」，不過這種驅動只是表面上或一部分與直覺有關。音樂的素材是極為真實、具體的，你不能前面所說，作曲的過程對我而言是由意識操縱的。音樂的素材是極為真實、具體的，你不能只是大致湊合。在模擬、預想的階段，我們可以透過比較的方式思考，可以想像在音樂形式上要構成曲線，可以說「這邊結構要再厚一點／這邊我要用某種音區」來設定音樂的形式（或其中一部分）。但是一預想好，作曲家馬上會將想法化為具體的材料，至少要有具體的音樂性質，但是我們會先對之後的工作抱有一個整體的概念。在作曲者的意識活動中，馬上會進入界定材料的階段（即便只能大略界定）。你可能不知道該用第五個八度還是第三個八度，但是你知道需要一個半八度才能達到想要的效果。你也可能發現其實需要三個八度才足夠。再舉個例子，你可能決定要用非常穩定、延續好幾分鐘都不會變化的素材。再進展下去，我們還得決定節奏、音高和力度。從事後的角度來看，作曲者必須決定所有具體的音樂性質，但是我們會先對之後的工作抱有一個整體的概念。在作曲者的意識活動中，最抽象的思考就是如此了。

熊　哲：所以對您來說，無意識的事物不過是儲存在長期記憶中的素材嗎？

8　原文為 "efficace"，即布列茲前面談到的「有效」。

布列茲：無意識的事物會重新出現在你的腦海，這就是為什麼有時候我不敢輕信，因為這是記憶的作用。可能我們之前不斷聽到某段聲音，心裡想著將來有一天可以得上，結果最後做出來的東西沒有一點相似之處。我要再說一次，我不相信記憶，但我還是會運用它。我不相信記憶能完全重現，因為這樣沒有意義。如果我能剖析記憶，一路追到最源頭，知道某個人當初感受到的一切，而且記憶的內容對我有幫助，我會這麼做，而且我會讓記憶徹底改頭換面。扭曲偏斜的記憶，才是最有趣的記憶。

熊　哲：總的來說，您所運用的「記憶」，就是融入您作品中的音樂史。

布列茲：我們十八、二十歲的時候，總是非常仔細觀察眼前發生的事。我們檢視、分析、看前輩怎麼處理、看他們的語言以什麼為基礎、看他們發明了什麼、強項是什麼、弱項是什麼。我們觀察各種路線，也許有些已相當古老，有些則不筆直、曲曲折折、又破碎，甚至有些路線哪兒也去不了……

熊　哲：這不又是不折不扣的達爾文嗎！

布列茲：我確實認為有那麼一點味道。作曲者可能是有意識地吸收這些歷史，也可能不是，因為他未必會摸透音樂史的每一寸，也許只有幾個重要的面向吸引住他的目光，因此他腦中形成的是某種屬於自己的、概要式的音樂史。他吸收了這些歷史之後，就會開始發展自己的工具，這是受到創造力的驅使，即使他本人沒有刻意追求。他會發現自己無法再用別人的工具創作。

熊　哲：他會開始煩惱該如何思考、該如何感覺。

布列茲：就像路易絲・布儂瓦說的一樣，如果你無法真的拋棄過去，就得重新塑造。

熊　哲：不過人無法真的拋棄過去，因為有過去才有我們。拋棄過去就好比否認自己出生、成長的地方。我們要不就是安於培育自己的繭，要不就是打破它。在新的創作中隱藏著音樂史化成的磚瓦，而這些磚瓦並未遺失，是人們認為自己尋獲了它。曾經有一次在排練管絃樂作品的時候，我一直緊盯著一個問題，堅持要處理它，因為我想要測試看看是否能做到我想聽到的效果。我想利用樂團練習的機會挖掘一些新東西，看能否為手邊寫到一半的曲子帶來靈感。這就是我說的「當個掠食者」。

布列茲：當個掠食者，就是想飛、想捕捉，或是一心想蒐集更多東西，好傳承下去。掠食者這個字眼有很強的攻擊性。

熊　哲：它的攻擊性本來就很強啊！掠食者的姿態的確是一種攻擊，但不會造成傷害。

布列茲：我比較想談談音樂史如何融入您的作品。我認為這不只是在音樂中融入文化，也想藉此傳遞文化。「但是在你的世界裡，歷史的位置在哪裡？」有一天我和學識淵博的歷史學家凡爾農（Jean-Pierre Vernant）討論時，他對我提了這麼一個問題。每個大腦都有歷史，而每個人都在腦中刻下所經歷的一切、聽過的一切、留存的一切。大腦有一種容納、內化的能力，而且這種能力不是被動的。

207　第五章　音樂創作中的意識與無意識

布列茲：它會捕捉。

熊　哲：捕捉，再投射出去。這就是您剛才描述的情形，也是我們稱為投射狀態的活動。您先化身「掠食者」，再將獵捕到的戰利品轉化為構想。這是一個由內而外的作用。作曲或者指揮作品的演出，都是向外投射的方式。要研究作曲的過程，投射狀態的腦部活動自然格外值得我們注意──您剛才也提到，心智重構和統整的結果可以轉譯為音樂的形式，然後演奏出來，這就是一種投射活動。

有意識的等待

熊　哲：另一個對作曲和聆賞都很重要的面向就是有意識的等待。過去大家一直都依循夏農（Claude Elwood Shannon）的資訊理論來思考，但是現在大家不再認為語言的溝通就是傳播承載意義的字句或訊號那麼簡單。說話者之間的溝通還需考慮到脈絡，亦即當我們彼此對話時，你腦中的世界和我腦中的世界。我們交換的話語之所以有意義，是因為我們的溝通是意向性的。我們不斷將自己的想法投入另一個人腦中，而對方也是。這個過程不是一個字接著一個字、一個意思接著一個意思投射出去那麼簡單，而是所謂推理式溝通，亦即雙方在對話中不斷分享彼此的意向，我想同時也不斷分享彼此的期待。在和別人對話時，我們一直在嘗試了解

布列茲：性理」是不是很重要的因素？我想知道的是，不論在作曲的過程或是在聽眾欣賞您作品的時候，「推

和推測對方的意向。既然您一心要開拓音樂的新疆界，您是否認為「期待」具有關鍵

期待最好要落空。當我們期待著某件事，如果那件事發生了，我們會感到安心。然後發生了

意想不到的情形，我們不會失望，而是驚訝，因為意外把我們推向新的處境。對我來說重要

的是敘事，敘事要能創造一條原先意想不到的路徑。最令我如坐針氈的就是可以預測的作曲

家。在他們的手中，期望一定會化為失望，因為期待的事一定會得到滿足。我們所期待的一

點兒不差地降臨了。這裡是一小格蘋果，那裡是一小格豆子、一小格梨子，每個格子都填滿

了意念。當然其中偶有趣味盎然之處，但是這種作法只會令人失望，因為期待沒有落空。我

認為敘事應該要讓對方產生錯誤的期待——我說的可不是偵探小說！我想到的反而是普魯斯

特，更不用說卡夫卡。卡夫卡的〈判決〉（Das Urteil）是一部令人瞠目結舌、徹底折服的短

篇小說。在故事的最後，青年（小說的主角）從橋上一躍而下自殺了。小說的最後一句話是

「此時，橋上的車流瘋狂地交錯。」再沒有下一句了。這句話正是那種殺人不眨眼的類型。

馬努利：〈判決〉的最後一句讓我想到史特拉汶斯基的《為單簧管獨奏寫的三首小品》（Trois pièces
pour clarinette seule）其中一首的結尾完全出乎意料，讓人充滿疑惑。不論是卡夫卡或是

史特拉汶斯基，他們結束的手法都令人瞠目結舌，都不採取慣用的方式解決。

熊　哲：也就是說，驚訝能滿足期待。

布列茲：這種驚訝有時還帶點荒謬，而且看起來沒頭沒腦的，就像卡夫卡的那一句話一樣。我們的期待得到滿足也好，沒有也罷，敘事都會走得更遠，使我們落後一個驚訝的距離。

熊　哲：所以事物的開放性和（有意識的）期待的開放性對您的創作很重要。這讓我想到李維史陀將藝術定義為「開放的詮釋體系」。

布列茲：這正是我要說的。我很喜歡拿樂譜和城市的地圖相比：我要從這個點到達那個點，但是路線可以任意挑選。兩個點之間永遠存在許多不同的路徑。可以以自己的方式走出自己的格調，這正是趣味之所在。

期待與接受意外

熊　哲：由此可見，作曲者會利用聽眾有意識的期待，反過來，他也意識到滿足聽眾期待的方式將由他來決定。總的來說，作曲是一種錙銖必較，計算著期待，計算如何讓音樂一步一步變化，隨著時間的推移漸漸轉變形貌，讓作品由大到小都服膺於我前面說的「藝術的法則」。

馬努利：在和聲與對位法的經典著作中，在大多數情形下，規則的內容只涉及應該避免做的事。然而即使違背這些禁忌也無妨，人們還是可以創作各式各樣千奇百怪的音樂。縱使學過十數條規

布列茲：目前只有一些相當概略的「法則」已經（盡其可能地）納入感知機制的角色。未來，每一項新的創作都必須重新打造每一項元素，包括語彙、秩序、形式和意義。但是一切還是受到控制（多於計算），因為作曲者希望獲得一定的效果。

則和各種大原則，一旦投入創作之中，我們就擁有完全的自由。作曲者可以盡量加深聽眾的期待，甚至精心布局，但是他沒有義務要帶聽眾降落。一部作曲不需要像邏輯論證一樣有始有終。

熊　哲：待會我們要討論一套用來研究電動遊戲的方法，這套研究方法很簡單，可以幫助我們了解規則的學習和功能，其中涉及的規則也很簡單，只是左、右、高、低而已。在此之前，我認為應該先回頭談談前額葉皮質的不同功能。我曾向狄漢和科茨堡提出以下想法（5-9）：我認為擁有許多長軸突神經元的前額葉皮質是某種處理意識的神經元工作空間的一環，顧、頂葉和扣帶皮質也是其中的一部分。此一神經元工作空間的運作是「全域的」，其中包含前額葉皮質的一種內在活動。其他大腦皮質，包括感覺皮質和運動皮質都有類似的內在活動，差別只在於前額葉的內在活動屬於高層次的認知功能，我們稱之為「決策功能」。

我們剛才聊到，作曲的工作相當複雜且環環相扣，必須經由意識區的運作將各種心智表徵串連起來，並反覆做出各種決定。此外，根據前額葉決策功能的分析結果，前額葉的運作是一套相當複雜的結構，正好與我們的討論有關。（5-15）前額葉區的眼窩前額葉皮質掌控對於

回饋或「愉悅感」的主觀偏好。前額葉的內側區塊則與動機或「欲望」有關。同樣重要的是外側前額葉皮質，這個區塊負責處理人在不同脈絡下的選擇。脈絡的因素和我們前面談到的藝術作品的特質有關，包括原創性、一致性、簡約……等。我們可以假設外側前額葉皮質就是踏入「藝術法則」的門戶。我猜想，你們腦中無時無刻都帶著這些法則，你們對情境與脈絡的意識也格外敏銳。您就多次提到「想法會被關係的網絡包圍」或是「資料的網絡」、甚至「坐標的網絡」包圍。（5-16）這是一種有意識的理解（compréhension）──全部掌握（cum prehendere）9。

布列茲：音樂有一些基礎規則，就像語言也有拼寫規則。這些初學時建立的規則，日後會成為構築其他事物的基礎，也許先用來建立一套相當明確的坐標系統，再用於醞釀樂思，當樂思嵌入這套坐標系統之後，將會萌芽成長。因為有這些一般性的規範，創作的理念才能展現價值，也才能讓他人順利地理解。因此作曲者必須竭盡所能將一切規畫妥當，不管是形式、素材、速度、音色、還是空間。每一個面向都要以具體的聲音特性來表示。再來，還有我前面提到的意外，可能是同一種元素或不同元素在意想不到的時刻交會，擦出了火花，展現出極強烈、極有吸引力的效果。可能在來回修改的過程中，或是基於無法預測的原因，各種元素在同一時間串連了起來，意外就發生了。想要作曲就必須懂得臨場反應，才能應對不請自來的材料。

熊　哲：透過功能性磁振造影，我們得以一窺所謂「前額葉工作」的另一個面向：簡單的行為規範學習與運用。藉由簡單的電玩遊戲實驗，科學家從功能性磁振造影上觀察到前額葉許多區塊都與簡單規則的處理有關。（5-15及5-17）

馬努利：電玩遊戲的邏輯就是可以事先清楚地知道要解決的問題是什麼，然後去解決它，創作和欣賞藝術作品的邏輯卻大相逕庭。

熊　哲：不過這些行為規範可以很抽象、很一般性（5-17），也有層級的差別。這些研究獲得的重大成果可以分為兩個面向：首先，額葉的最前側，也就是額端區負責抽象程度最高的規則，隨著規則抽象度降低，對應的區塊一步一步後退到前額葉最後端的部位。功能上的層級很清楚的與解剖學上的位階相對應。而解剖上的位階還能進一步和演化史連結，因為最前端的皮質也是最晚在我們的祖先、也就是智人身上發展出來的。

布列茲：我只能想到語言的神經網絡也有複雜度的差異。情緒則是來來去去，就像我們一直無法掌握

9　此處熊哲藉由 "compréhension"（理解）的字源來說明理解的內涵。"compréhension" 在拉丁文中對應的動詞原型為 "comprehendere"，這個字可以拆解為 com-prehendere 兩部分，字首 "com" 與介係詞 "cum" 有關，表示「與、一起」之意。"prehendere" 則是動詞，表示「抓住、握住」之意。因此 "comprehendere" 表示「一起抓住」、「連結在一起」的意思，也可表示以心靈、思想或記憶掌握住某樣東西的意思。

熊　哲：某個概念，或是不知道該怎麼擴展它的時候，感覺到的那股煩躁。

熊　哲：也許這和神經元的規則嵌合功能[10]有關，因此大腦運用規則時可以依照一定的階層秩序，也可以同時平行取用規則。（5-18）換言之，大腦可以一邊關注細節，一邊處理整體的組織。我們可以想像前額葉有多忙碌！

布列茲：對作曲來說，各個部分與整體的關係是最要緊的，在下筆的那一刻就要考慮到。如果已經有「藍圖」，有一個準備好的、穩定的基礎結構，作起曲來自然得心應手。反之，如果要一邊摸索基礎結構，一邊尋找與結構相合的樂思，整體形式的構思就得耗費更多心力了。

明暗之交[11]

熊　哲：規則的嵌合是一種在錯誤中學習的過程，有時候在潦草的筆記或草稿中會留下心智工作的蛛絲馬跡。

布列茲：需要經過組織或經過思考才能串連在一起的想法，通常看起來都漫無章法，要不就是一片混亂。看看普魯斯特！

熊　哲：看到普魯斯特的手稿，跌跌撞撞的痕跡盡在眼前，我們確實會被整份作品嘔心瀝血琢磨的程度所震懾。

布列茲：但我們只看到整個結構不斷移動位置、不斷重組。普魯斯特自己還說寫書的人不是他，是讀者透過閱讀寫成了這本書。

熊　哲：這是一種比喻！

布列茲：不，是他客氣了！

熊　哲：《春之祭》和貝多芬交響曲作品的草稿也都還保存著，從中可以看到一位藝術家如何一磚一瓦地架構、編排和組織整部作品。

您在羅浮宮策畫的展覽展示了許多草稿，每一份都很有個人特色。我們看到拉斐爾（Ra-phaël），人人都說他是一出手就是傑作的天才，他為了研究小天使、童女等人物的姿勢，畫了大量的素描練習。就連拉斐爾也是跌跌撞撞地前進。十七世紀的畫家普桑則設計了他稱為

10　emboîtement 意指兩個相似的物件套疊在一起，可能是完全包覆（如俄羅斯娃娃），或是部分包覆（例如卡榫的嵌合）。考慮到上下文談論的是部分和整體的組織或概念的串連，因此翻譯為嵌合。

11　原標題 clair-obscur 在繪畫上指的是「明暗對照法」，義大利文為 chiaroscuro。這種技巧使畫面的光線對比十分強烈，因為在人物或物體的亮面使用明亮和的色彩，暗部則施以陰暗厚重的顏色，人物或物體會呈現部分明亮、部分陰暗，輪廓不明顯的狀況。達文西、卡拉瓦喬、林布蘭皆以使用明暗法為特色。此一技法會讓物體產生朦朧模糊的效果，因此也可用於形容柔和、朦朧如夢境一般的氣氛。標題的「明─暗」兩字正可對應布列茲在本節談到的「理解」與「迷惑」。

布列茲：「影之箱」、「夢之箱」的小劇場，他用小蠟像在小劇場裡測試合適的位置，直到畫面滿意為止。如何做選擇？藝術家決定這樣安排畫面的原因是什麼？以繪畫來說，許多人因為興趣而去學素描，也有許多人只喜歡素描。做為繪畫的基礎技巧和第一步驟，素描有一種生命力，它記錄了畫家執筆那一刻的思緒。也許從某個角度來看，定稿的作品則更穩定、更完善，少了一點鮮活、躍動的感覺——我個人比較喜歡。

熊　哲：一般來說，我也是比較喜歡成品。我曾經仔細看過華格納《尼貝龍指環》系列的草稿，我指揮這齣歌劇的時間長達五年；讀的時候我十分感動，讀完之後卻五味雜陳。因為已經知道作品「完成」的樣子，不免會覺得草稿沒有那麼好，但真的是這樣嗎？例如《指環》系列著名的開頭有一個降E大調和弦，在華格納用墨水抄寫的樂譜上寫的是一個低音很緊密的完全和弦，但是最後一刻，他用鉛筆把它改成更接近自然音階的和弦組成。我們無法想像《萊茵黃金》的開頭若是按照他最早的寫法會如何，音符靠得很近、又是低音，聽起來不會好聽。改用接近自然音階的和弦之後，聲音聽起來乾淨且極為堅定有力。

布列茲：作曲者一邊期盼著作品的完成，一邊在腦內進行組織。在這個過程中，我們看到前人或同輩創作的音樂主題或片段會成為作曲者模仿、援用的對象，或是靈感的來源。

熊　哲：此時，他就會化身為掠食者。

布列茲：他也可能從流行音樂或傳統音樂中汲取靈感。您自己會不會參考這些音樂？我想到的是巴爾

布列茲：托克、楊納傑克（Leoš Janáček）和普羅高菲夫（Sergei Prokofiev），不過巴哈也用過馬車夫的旋律[12]。

熊　哲：老實說，除了年輕時很愛聽的非洲鼓和亞洲的金屬樂器，我向來無意在傳統音樂中尋找作曲靈感。楊納傑克、巴爾托克、普羅高菲夫——讓我再加上第一時期的史特拉汶斯基——他們都成長於民間藝術還很真實、純粹而有活力的地方。雖然每個人的經驗不同，相同的是他們都深深受到這些文化的薰陶。不過和巴爾托克比起來，史特拉汶斯基汲取民俗音樂的方式比較自由，心理上也沒有那麼沉重。至於在法國，民間藝術消失已久。我想那個時代不會再回來了。

您是否同意我的想法？

布列茲：對我而言，藝術傑作的特質之一是符合結構發展的邏輯，同時還有一種完美感。完美感是

熊　哲：儘管有種種限制，創作者還是希望作品能夠完整，並且能感動聽眾。藝術作品能創造理智與歡愉水乳交融的境界。至少在我設想的模型中，當我們深受感動時，腦中的狀態應該是如此。

12 即巴哈的隨想曲《送別遠行的哥哥》（Capriccio sopra la lontananza del suo fratello dilettissimo, BWV 992）的第五段〈馬車夫的抒情調〉（Aria di postiglione）及第六段〈模仿馬車夫號角的賦格〉（Fuga all'imitazione della cornetta di postiglione）。

寫譜

熊　哲：作曲——亦即「創造未知」的工作——並非只是思考如何將聲音組合起來的心智活動而已。

創作者遲早要將腦中的聲音印象轉化為記譜符號，寫在紙上或以其他形式記錄下來。就我們的討論而言，這會衍生幾個問題。首先要了解的是神經元的一連串活動，亦即心智表徵如何轉為動作的表徵，促使握著鋼筆、畫筆、或正在敲打電腦鍵盤的手和指頭正確運動。這個問題涉及運動皮質的指令，較為一般性，目前已有相當多資料可供參考。（5-19）第二個問題與我們的討論更相關，涉及人的意識如何將「內在聽覺」聽見的聲音事件[14]化為圖象式的表徵，這些聲音事件對於作曲又有何影響。

作品的創作邏輯試圖達成的目標，也是每一回創作都想再次觸及的境地；創作的邏輯不由自主地前進，連藝術家自己也不曉得終點在何方。狄德羅在一封寫給蘇菲‧佛隆[13]的信件中寫道，當一個人面對陌生的作品，會感覺如墜五里霧中，到了他愈來愈熟悉這份作品，甚至可以像作曲者一樣分析的時候，一切就如撥雲見日，感覺自己已經摸透了這首作品。不過，如果他繼續追根究柢，探問作品「為什麼」會如此，就會再一次陷入濃重的迷霧之中。我想狄德羅說得沒錯：了解得愈深，愈是看不清。

布列茲：說實在的，我不能想像作曲沒有紙。我們倒不必談到「紙上音樂」（musique de papier，德文稱為 Papiermusik）[15]──幾位理論家創造了這個名詞，還有一些「新音樂[16]作曲家當時也參

13 蘇菲‧佛隆（Sophie Volland, 約 1717-1784），本名為路易絲‧亨莉葉‧佛隆（Louise Henriette Volland），蘇菲是狄德羅對她的愛稱。佛隆和狄德羅至少從一七五九年開始通信，前後長達十五年。狄德羅共寫給她五百五十三封信，留存下來的只有一百八十七封，至於佛隆寫的信則無一留存。她既是狄德羅的友人也是情人，狄德羅在信中與她分享工作、思想、生活上的各種想法與私人的情感，討論的主題涉及藝術、文學與哲學。佛隆於一七八四年二月逝世，僅比狄德羅早了了數月，兩人到臨終前都仍十分珍視這段情誼。

14 聲音事件是指某個時空環境下出現的聲音，可為單獨的聲音或一連串聲音，這些聲音屬於聲音地景、或說音景（soundscape）的一部分。相對於聲音物件的概念只涉及聲音的音響特性，要描述聲音事件，除了音響特性之外還需要描述環境的脈絡或社會脈絡。參見：https://www.sfu.ca/sonic-studio/handbook/Sound_Event.html

15 紙上音樂一詞可見於德國哲學家阿多諾（Theodore Adorno）等人對序列音樂的批評，他認為序列音樂存在於紙上的意義大於真實的演奏。參見：M. J. Grant, *Serial Music, Serial Aesthetics: Compositional Theory in Post-War Europe,* Cambridge University Press, 2005, p. 231.

16 新音樂（德文為 Neue Musik，法文稱為 nouvelle musique）一般指的是二次大戰後的前衛音樂流派，例如序列音樂。但新音樂一詞並非自二次大戰後才誕生。曾隨貝爾格學習音樂、深受無調性音樂影響的阿多諾，認為新音樂可追溯至一九二〇年代，其「新」主要是相對於舊的調性音樂，以完全打破舊有的聽覺習慣為目的。他於一九四九年出版的《新音樂哲學》（*Philosophy Of New Music*）一書，即是以荀白克與史特拉汶斯基為主要討論對象。

馬努利：與了相關討論（5-20），但是我們可以確定，作曲也是一種書寫，它可以用來閱讀也可以聆聽，甚至有時候閱讀的意義還大於聆聽。我先前提過，巴哈在《賦格的藝術》中如何以同節奏經文歌展現他高超的作曲技巧，而十二音列音樂的作曲技巧也可相比擬。

布列茲：布列茲，您覺得自己在作曲方面有什麼改變呢？有此一問，是因為您的《第二號鋼琴奏鳴曲》（Deuxième Sonate pour piano）在節奏編寫上十分繁複，但是之後您就改變了，不是走向簡約，應該說是作曲愈來愈理性，傾向以您想要聽到或是希望聽眾能聽見的聲音來作曲。

馬努利：我不再受制於作曲的神聖性，那對我沒有幫助。我不喜歡遮遮掩掩。當我們試著掩蓋，反而會比大大方方地展現還暴露得更多。對我來說，作曲是抽象的，但終究是為了聆聽。音樂需要讓人聽見。但是我們聽見的究竟是什麼？有時我會這麼問自己。如果我遇到一首我知道、但很久沒有聽的古典作品，有時候我會失去判斷力。說得更具體一點，我會自言自語：「看，接著應該會朝那個方向發展；竟然錯了，它往另一個方向去！」最近我重聽了《春之祭》，是碧娜‧鮑許（Pina Bausch）編舞的版本。我發現許多之前忽略的細節，多半是因為過去我比較關心整體的形式。

布列茲：但是《春之祭》的形式並不複雜……

馬努利：對，它其實像是一幅畫接著一幅畫。史特拉汶斯基曾經告訴我──而且他說得很清楚──他說《春之祭》很容易理解，因為音樂的形式極為簡單，並且切分得極為明確。

馬努利：所以您認為作曲是為了讓材料成長變化，而不是為了作曲技巧的精進？

布列茲：作曲本身沒有目的，它是用來表達的手段。之所以需要作曲，是為了傳達某些內容，不論具體或是抽象。當我聆聽荀白克的作品，例如《月光小丑》或《小夜曲》（Serenade）的時候，我不會每一次都想著他到底要表達什麼，但是我能感受到他的意念與音樂語言配合無間，《小夜曲》尤其如此。

熊　哲：一般來說，音樂性的聲音是連續的，並且會搭配節奏，節奏可能會變化，但也是連續性的。問題在於如何將聲音現象切割為一個個音符，以及如何用符號表示聲音的高低與長短。我們難道不會懷疑在心智表徵轉寫為書面符號的過程中，會發生某種「削足適履」的效果嗎？人人都知道五線譜的模樣，知道音符就是圓圓的、有的空心有的實心，上面有一根符桿，符桿上可能會有一些標示，代表不同的音高和性質。在這個屬於電腦和電子音響音樂的時代，這套我們再熟悉不過的圖像記譜系統仍然足以用來轉譯您腦中的內在音樂嗎？我們需要不同的動作模版、要編寫一套程式、也需要表示時間長度的記譜符號，大家才能理解。

布列茲：傳統的記譜方法已經完全不堪應付。

馬努利：如果傳統的記譜方法已經不足使用，您是否想像過——即使大略也好——如果要表示電子音樂特有的聲音現象，新的樂譜可能會是什麼樣子？

布列茲：我們愈是努力追求記譜的準確度，就愈是抓不住。電子音樂的元素很難標準化，非常複雜多

熊　哲：您說的動作記譜法，具體來說要怎麼做？

布列茲：動作記譜法標示的是樂手演奏的方式，例如特殊的指法，因此它和傳統樂譜的記法不同，因為傳統記譜法標示的是演奏出來的效果。

馬努利：這麼說來，動作記譜法回到了古代的指法譜[17]，就像文藝復興時期的魯特琴琴譜一樣。

布列茲：我們的確需要某種指法譜。對於某些特殊的曲目，實際演奏時若沒有使用動作記譜法，雙簧管、低音管等樂器的樂手就無法確定該如何演奏，所以需要為他們註記指法，不過有時也需要標示演奏的效果，因為即使指法相同，把簧片壓得緊一點或鬆一點，聲音都會不同。

馬努利：電子音樂還缺少能夠表示某些聲音狀態的記譜符號，例如某些非和弦音與複合音[18]，以及各種尚未定義的聲音形態。

布列茲：我認為這幾乎是不可能的任務，因為當聲音形態愈來愈複雜，就愈難找到一個能完全代表它的符號，這就好比要為丹麥語、法蘭德斯語、越南語建立一個共同的符號體系一樣。還是您有意建立一種音樂的世界語？

馬努利：這倒不是。我們需要的不是一套萬用的記譜法，而是需要開發一種作曲工具，能讓聲音的轉換更有機。因為目前的問題在於，以數字代表聲音的系統往往帶來極大的限制。況且對音

變，而且每個人的感受差異極大，很難控制。這點在樂器的演奏形態上也有雷同之處，因為方式已與傳統不同。關於樂器方面，我考慮用動作記譜法。

您說的動作記譜法，具體來說要怎麼做？

布列茲：家來說，以數字標記雖然便利，卻完全不符合直覺。

我能了解，只是我對這種新記譜法是否真能實現感到懷疑，因為我們愈希望貼近聲音現象的原貌，需要的符號就愈複雜。我擔心這種記譜法最後會不會太過複雜，以致於無法操作，尤其是很難立即上手。

馬努利：夢想有一天能出現這樣的記譜符號，也許有那麼一點像波赫士（Jorge Luis Borges）小說裡那位地理學家的大業。他殫精竭慮為某個地區繪製了一張精細到和真實世界完全等同的地圖，因此那片地圖就和那片土地一樣大，大到無法使用。

熊　哲：讀寫能力為人類大腦所特有，但在智人演化的天擇過程中，保留這種能力顯然不是以讀和寫為目的。在訓練聽覺的過程中，兒童大腦的可塑性會發揮到極致，神經突觸在此發展過程

17　指法譜（tablature）是一種用於鍵盤樂器及撥弦樂器的記譜法，這種記譜法不記錄個別音符及性質，而是以簡化的數字或符號取代（如管風琴譜），或是記載彈奏的指法（如魯特琴、西特琴、吉他等）。管風琴指法譜於十四世紀即已出現，撥弦樂器的指法譜則盛行於十六世紀。

18　複合音（son bruité/complex sound）的概念與純音（son pur/pure tone）相對，且與聲波的波形有關。純音指的是一個聲音的波形為正弦波形（sinusoïde），在時間中保持著固定的頻率與振幅，音叉發出的聲音便屬於純音。複合音的波形則是泛音波形（profil harmonique），它是由兩個以上不同頻率、不同振幅的純音組合而成，其中頻率最低的稱為基音，其他則是此一基音的泛音。一般日常生活中的聲音或樂器發出的聲音大多都是複合音。

中會依循一定的邏輯進行篩選，強化與兒童生長的文化環境相符的書寫回路，使其愈來愈穩定。透過這些神經回路的運作，閱讀書面文字所引發的神經活動與儲存於長期記憶中的感覺物件之間會產生神經功能性的連結。二十世紀初的神經學家戴哲因（Joseph Jules Dejerine, 1849-1917）已經發現書寫回路的存在，而研究結果顯示——也許各位沒有想到——聽覺傳導路徑也是書寫回路中十分重要的一環。(5-21)

事實上，我們讀到一個字或寫下一個字的時候，心裡會默念它。我們的「內在聽覺」聽到這個字的聲音。換個方式來說，這個字以聽覺的形式進入我們的意識。腦部造影可以證實這個說法（5-22）。按照這個道理，作曲與讀譜的活動應該也會啟動類似的傳導路徑，雖然可以預期的是，這些路徑在細節上會和文字閱讀的路徑有所不同，如同閱讀漢字和閱讀字母涉及的傳導路徑也不相同。既然兒童的大腦和成人的大腦都具有可塑性（雖然成人的可塑性較低），一套嶄新的、適用性更廣的音樂書寫系統便有可能出現，因為我們可以建立新的神經回路呀！

布列茲： 就電子音樂來說，新的書寫系統——或說符號的表徵系統——也許真能問世。它能否一下就達到一統江湖的地步，或是需要先經一段百家爭鳴的過渡期？誰知道？但是不論器樂還是人聲，原聲音樂19現有的書寫系統已經夠複雜了，不但精細度高，抽象度亦高，我很難想像另一個系統能成功取代它。另一方面，西方作曲家對音樂的想像深深根植於這套系統之上，除

此之外別無其他。在作曲時，免不了要在沒有任何樂器輔助之下想像聲音的效果，也就是在腦中聆聽，而書寫有助於這個過程。光靠想像是不夠的，還需要聽見。內在聆聽的能力讓作曲者能設想各種複合的聲音材料（亦即包含音高、長度、音符疊加的速度、密度等性質），毋須考慮現實條件，只在想像的世界塑造這些聲音。此外，透過內在聆聽，作曲者才能賦予這些聲音材料適當的代表符號。

馬努利： 我們還沒有找到比傳統的視唱練習更有效的作法，能夠將書寫符號與真實聲音連結起來。

熊　哲： 作曲的成果是以紙本樂譜的形式呈現。在開始動筆之前，作曲者的腦中已經經歷過許多心智運作。

布列茲： 假設我正在思考共鳴的表現力，我首先會想嘗試比較不同的共鳴形態（即使只是模糊的比較），或測試他們並列、重疊的效果，或試著延長共鳴，或反過來以某種方式突然破壞共鳴等等。這還不到動筆的階段，但是其實已經開始書寫了。

熊　哲： 在腦中想像的聲音組合，必須轉譯為音高、音程、音色、時間動態等具體性質。實際在紙上書寫是否有助於音樂構想的轉譯？把想法寫出來，是否也會反過來影響內在的創作活動？

布列茲： 一點也不錯。之所以一定要寫下來，不單是為了將原始的構想複製下來，方便實際上的運

馬努利： [19] 原聲音樂的概念與現代電子音樂相對，意即使用不插電的「傳統」樂器或人聲表演的音樂。

熊　哲：管弦樂團的總譜非常之複雜——由上而下涵括十幾種不同的樂器，由左而右代表長達十幾分鐘（甚至以上）的音樂發展！您是如何將腦中所想像的音樂元素化為真實的樂譜呢？

布列茲：寫譜的過程通常分為兩部分：我先寫好「濃縮版」——德國人稱為 der Particell——其中只有主要的樂句；接著進入配器的階段，此時要考慮不同的組織、角度、是否安排異音效果、如何裝飾……等等。配器是音樂創作最核心的一環。我們也可以設計一些框架，就像在起點和終點之間安放許多定位點，讓聽眾多少能夠以直覺掌握音樂的時間感。其中最困難的是保持良好的平衡，讓每一個小世界能相互順利銜接，最終匯聚成完整的大世界。

熊　哲：您在書中談到：「不論創作的過程和根源是什麼，書寫都是創作的酵母。」（5-23）您能說明一下嗎？

布列茲：音樂的書寫是「和天使的戰爭」，它驅使我們去發掘、去開創。書寫是材料的解析，也因此能促進材料的延伸與變化。保羅·克利在包浩斯（Bauhaus）22 教課時曾多次示範類似的創作過程，為人津津樂道。書寫令人產生疑問，我們只得去尋找答案。

用，也是為了讓靈感能進一步發揮。如果有充分的時間與意願，原始的構想也許會愈寫愈廣，延伸到其他領域，例如觸及平滑的時間與有刻紋的時間的對比20、「聲音塊」21的垂直配置、動態波形的構成等等。

記憶的運作與工作記憶

熊　哲：書寫的活動和作曲的心智活動一樣，需要人腦的一項主要功能：記憶能力。別忘了，希臘神話中的記憶女神寧默心就是九位繆斯女神的母親！神經科學家主要根據導致各種記憶缺損的腦部病變，將記憶區分為不同類型。首先，記憶可以區分為短期記憶與長期記憶：以分鐘和小時為單位的是短期記憶，以月和年為單位的是長期記憶。不論是哪一種病變，都與神經元、尤其是突觸的質變有關，而我們已經知道這些變化的分子表現，包括神經傳導物質的釋

20　參見本書第一章。

21　聲音塊（bloc sonore/sound block）是布列茲發明的作曲概念，它使用傳統十二平均律的音符，但是將水平的旋律和垂直的和弦合併在同一個記譜符號，也就是「聲音塊」裡。例如，有五個音都在同一個音以上的八度之內，當他們水平排列的時候可以呈現為一段旋律，當他們以「聲音塊」的邏輯在五線譜上標記時，會從最低的音開始往上以垂直的方式標記這五個音，但是這不是唯一一種標記方式，也不代表聲音塊轉化為旋律或和弦時一定要從最低的音開始。聲音塊的順序可以變換，假設最低的音是C，則聲音塊稱為「C的集合」，如果音程關係不變，改為以D為最低音，就稱為「D的集合」。單一聲音塊可以轉置，兩個聲音塊還可以相乘。布列茲透過聲音塊的概念打破作曲的線性邏輯，因為聲音塊「不再有起點」。

22　保羅・克利從一九二一年一月到一九三一年四月間在包浩斯學校執教。

放或受器性質的改變。短期記憶和長期記憶分別與大腦的不同區塊有關。其中一個特殊的區域，稱為海馬迴，與短期記憶轉為長期記憶的過程有關。如果兩側的海馬迴都發生病變，患者將剛獲得的資訊儲存為長期記憶的能力會受到影響——患者會重讀同一份報紙好幾遍，也不記得自己已經讀過。

長期記憶則分布在數個大腦皮質區塊中，儲存形式就像是您說的「圖書館」，而我可以再加上一個形容詞：神經元的圖書館。說也奇怪，像您這樣作曲家卻讚美失憶：「遺忘成了第一要務。」(5-24)、「我們需要『失火的圖書館』。」(5-25) 您還說：「所有的創作都建立在記憶之上，都扎根在記憶之中，同時記憶也會依隨創作的需要被重新鍛造、重新雕塑；根的力量能使石頭碎裂，有機物能摧毀無機物。」(5-26)

布列茲：

我只是想說，縱使全世界有這麼多圖書館，但是我們不該將自己封閉在圖書館裡。「圖書館失火了」出自荷內‧夏爾23筆下，我覺得這個句子意象貼切，因為它令人聯想到鳳凰每日從自身灰燼中重生的傳說。圖書館也應該每日從自己的灰燼中重生。沒有圖書館，我們就無法研究。然而我們不僅要避免記憶吞噬，更應該反過來，一再重新打造記憶。就算走到歐洲某個名不見經傳的小地方，我們也無法抹滅它的存在，但若將自己侷限在圖書館之中，那就太可惜了。為了讓它變得蓬勃而有生命力，我們必須試著反抗圖書館的文化，否則它將會因記憶過剩而死。圖書館應該刺激思考，而非模仿。正如兩次大戰的戰間期是一段創意勃發、

充滿朝氣的時代，經過二次大戰之後卻一蹶不振，只剩下自我重複，曾經的生命力變得枯萎衰竭、令人窒息。要取用記憶，就必須將儲存的資料轉化為可使用的形態。我堅定地相信亞歷山大圖書館[24]應該被「推翻」。不過，也不能為了破壞而破壞，這種行動與其說有深刻的意義，不如說是戲劇效果。對於圖書館來說，釜底抽薪的作法是重新在圖書館和當代人的生活經驗之間搭起直通的橋梁，重新耕耘荒廢的田地，更重要的是開啟嶄新的一頁。儘管如此，在各種革新之餘，有些作法依然會保持不變。只要是作曲家，即便是風格千變萬化之人，還是會在作品中留下人格特質所烙下的手痕，即使這個人標記和新的氛圍毫無扞格之處。手法本身也許不變，承載的潛力卻不同。在貝多芬、華格納、甚至德布西身上，都能看到這樣令人驚嘆的特質。

23 荷內・夏爾（René Char, 1907-1988），法國詩人，超現實主義運動的重要人物，在德國占領時期也親身投入抵抗運動。他經常和其他作家、藝術家共同創作，包括布烈東、艾呂雅（Paul Éluard）、米羅（Joan Miró）等人。布列茲好幾次在創作中放入夏爾的詩作，《無主之錘》就是一例。「圖書館失火了」一語是抵抗運動人士使用的暗語，夏爾在一九五七年出版的一本小詩集《圖書館失火了詩選》（La Bibliothèque est en feu & autres poèmes）亦以此題名。

24 亞歷山大圖書館指的是西元前三世紀建立於埃及亞歷山卓城的圖書館，此圖書館蒐羅當時地中海沿岸各種語種、學門的重要著作，是西方古典時期最大也最完備的圖書館，後來據說毀於大火之中，但實際的年代和燒毀過程則有數種說法。

熊　哲：隨著神經科學的發展，出現了另一組相當重要的概念，亦即內隱記憶與外顯記憶。內隱記憶又稱無意識記憶，外顯記憶又稱意識記憶或陳述性記憶。許多例子都能說明內隱記憶，其中一項就是動作技能的習得，例如學習演奏鍵盤樂器或是巴夫洛夫的條件制約都是。以動作技能來說，涉及的大腦區塊主要有運動皮質區、尾核和殼核。（5-27）內隱記憶會觸動特定的神經回路，而專業表演者與一般聽眾之間的差異，也和這些神經回路的運作有關。

布列茲：事實上，聽眾的記憶和表演者的記憶不同：聽眾的記憶比較自然、直接，表演者的記憶是經過訓練、培養的；前者主動性比較強，因為想接收訊息，後者的目的則是為了傳遞訊息。

熊　哲：但我還要再補充一點──這兩種記憶和作曲者的記憶甚為不同，作曲者的記憶既是專業的養成也是思想的投射──別忘了，他起先也是個聽眾，說不定還當過表演者，然後才成為創作者。

對作曲者來說，最重要的是陳述性記憶，亦即有意識且主動回想過去的事實或事件，例如聽過的樂句或幾天前遇到的一位同事。這種記憶涉及的神經元運作和內隱記憶大相逕庭。陳述性記憶的神經痕跡分布在數個專門掌管資訊接收或處理的皮質區。這些區塊和（例如）看見顏色或聽見協和音程時負責接收與處理感官刺激的皮質區十分接近，甚至可以說完全相同。當我們想要叫出儲存的資訊，必須經由記憶機制活化一個我們都很熟悉的大腦區塊：前額葉皮質。（5-28）在喚醒記憶的過程中，需要的記憶痕跡會以潛伏的方式長期儲存在這些區域。

「心智物件」會被提取到一個意識空間裡，大腦便能回想起這些資訊；這個空間又稱為「工作記憶」。

不過工作記憶有一項特點，就是記憶量有限。一九五六年，美國哈佛大學的認知心理學家喬治．米勒（George A. Miller）提出「七」這個「神奇數字」，代表人可以在短期記憶中儲存的單位，例如數字、字母、單字等等。雖然神奇數字究竟應該是多少尚有爭議，我想既然工作記憶有容量的限制，應該會影響您的作曲，當然也應該會影響指揮的工作。

布列茲：保持強度和統整性是最要緊的，對於演奏者也是一樣。這兩點只能依靠某種整體性的記憶，但是非常難掌握。

熊　哲：也許這就是您個人對神經學家說的「工作記憶」（5-28、5-29）所提出的定義？

布列茲：我會說得簡單一點，但是重點應該一樣清晰。馬勒的樂章經常相當龐大，當指揮要詮釋一段馬勒的樂章時，他就像游標尺上的指標一樣。他對樂章有一種整體的記憶，雖然不精確，但是他靠直覺就能知道自己所在的位置。假設我現在位於 m 段落，接下來不久就要進入和 m 段落不同的 n 段落，不過還要先準備一段插入的 p，可是我不能太強調 p 這一段，因為最強的力度必須保留給 r 那一段。在演出前的準備階段，我自然是這麼思考的，即使到了演出的時候，我的記憶一樣出自直覺。我不會記住訊息的細節，而是大方向和所在位置的前後關係。只要夠常指揮同一首曲子，對樂譜就會了然於心，一切都是直覺反應，自然而然、不需思

熊　哲：關於藝術的法則，我們已經討論過建築家阿伯提的「部分與整體的一致」，這也是我個人認為藝術作品最重要的特徵之一。

布列茲：部分與整體的連結確實是最難建立的，不僅對作曲者如此，對聽眾也是。統整的機制要能夠回溯，才能讓記憶將掌握到的片段銜接起來，再暫時遺忘以便掌握新的片段。

熊　哲：在我看來，這種記憶的運作需要運用工作記憶，那麼這種記憶運作是不是藝術創作的核心？

布列茲：用比較抽象的方式來說，如果作品的某一部分傳達太多訊息，音樂的鋪陳會變得難以預測，也可能妨礙聽眾的理解。反之，如果某一部分傳達的訊息不足，會顯得太容易預測，聽眾也會感到無趣。如果這首作品每一個環節都非常強烈，或反過來太過薄弱，太過濃稠或太過零散，都會破壞作品的整體性，使作品無法組織成形。種種思量，無非為了達成精巧的平衡。如果某一部分太冗長、太厚重，為了平衡效果，就需要讓別的段落短一點、輕一點。我說的好像是再普通不過的常識，不過這大概是最難判斷也最難做到的。

第六章

音樂的創造與科學的創造

Création musicale et création scientique

理論與實作

熊　哲：您很早就對理論問題產生興趣。一九四四年，您還在巴黎高等音樂舞蹈學院念書時曾上過梅湘的和聲學。梅湘自己也是一位理論家，著有《我的音樂語言的技巧》（6-1），因此您在此一領域的進展也可說是承接了某種傳統。您也不只是在台上展現音樂技巧，對音樂的思考著力更深。例如您的《思考當代的音樂》（Penser la musique aujourd'hui）（6-2）和集結法蘭西學院講座內容的《音樂課程》（6-3）都是重量級的著作。

對我們科學家來說，理論思考是深化研究不可或缺的一環。您一方面是作曲家和創作者，一方面又是指揮家，為什麼您對於理論思考始終懷抱著熱忱？思考也是您音樂藝術的一項支柱嗎？

布列茲：以我來說，理論思考不僅是創作不可少的一部分，也很清楚地展現在我的作品之中。不過我認為對所有的作曲家和指揮而言，除了一些小例外，理論思考始終都存在，就算是隱而不顯。當然，創作一段廣告旋律或節目開場曲並不需要什麼抽象思考，只要套用現成的東西。相反的，如果一個音樂家真的希望自己的藝術作品能擁有個人特色──不需要鶴立雞群，只要展現個人特色──他一定會走向理論思考，不論是否化為文字。在這種時候一定要靠理論，即

便不是很嚴謹、正式的理論。音樂家不會無緣無故寫出一個和弦。過去我教學的時候，發現有些學生有很強的直覺，不過那是透過練習產生的直覺，如果直覺夠強，他們就可以如行雲流水而不需要思考太多。

熊　哲：他們寫的曲子好嗎？

布列茲：他們不是最令人驚豔的一群，不過在某個限度以內，他們還是有一些別出心裁之作，只是最終不免因為缺少抽象思考，使他們無法再走得更遠……

熊　哲：在我看來，您十分看重演繹在作曲中的功用。

布列茲：作曲是靠推導完成的。透過推導，可以讓一個不夠特殊的構想變得令人耳目一新。這時就可以拋開最初的想法，也不會動搖作品的整體。對我來說，學習作曲就是學習推導。當然不是所有人都同意我的看法，例如有些人比較傾向直覺主義。我認為正是這種想法使凱吉、費爾曼等人組成的「紐約學派」（New York School）無以為繼，雖然這個學派本身很有趣，背後的理念也很有意義。問題是他們不想學習作曲，他們想要的是和世界不同。這點在我看來沒有好處。即便是厄爾·布朗[1]，他算是自立了一套體系，不過他的作曲工具也不夠充足。

1 厄爾·布朗（Earle Brown, 1926-2002），美國當代音樂作曲家，他創造了自己的記譜法和音樂形式，稱為「開放形式」（open form）。

馬努利：紐約學派的音樂家認為直覺可以彌補工具的空缺，正如有些人認為專業訓練足以彌補直覺，其實兩者不可偏廢。

其他領域的影響

布列茲：當我用抽象理論的方式來思考與音樂徹底無關的事物，往往會帶來非常有趣的啟發，因為抽象思考能讓我們跳出自己專業的窠臼，找出之前絕對想不到的出路。讓我舉一個親身經驗為例：接觸保羅・克利的繪畫和他在包浩斯的教學（我們方才提過）帶給我極大的助益，尤其在作曲方面。我學會如何思考兩個非常簡單的材料（例如兩個圖形）可以產生哪些關係。克利給學生的一項練習令我印象深刻：題目是一條直線和一個圓形，沒了。練習的內容是要試著創造直線和圓形的交集。當然，沒有學生想到改變圓形或直線的樣子，大家不是把圓圈重疊，就是並排，再加上一些垂直的線條代表直線的運用，總之都很普通——跟把豌豆罐頭排成一列差不多。

這時克利說話了。「你們知道嗎？當你們看到這樣的兩個圖形，要想像他們有內在的力量。例如，直線也許比圓形更強硬，當它穿過圓形的時候，穿入和穿出的地方就會變形，因此直線可能會在圓形上留下力量的痕跡。反過來，若是直線比圓形脆弱，它想要穿過圓形，

熊　　哲：這個例子讓您對作曲有了什麼新的看法，或是讓您想出哪些具體的作曲步驟嗎？

布列茲：起先我確實利用這種方法尋找音樂動機，接著我想到華格納已經做過同樣的事，而且手法愈來愈細膩，《諸神的黃昏》（Götterdämmerung）就用了這樣的寫法。我該如何讓一個裝飾性的音樂元素同──華格納的對象是主題，我思考的是音樂的手法。我用類似的架構來組織馬拉美詩作創作的《即興二》（Improvision n° 2）就是順著這樣的思路。我用類似的架構來組織馬拉美的十四行詩：第一詩節以裝飾為核心，第二詩節以音節為核心，第三詩節則在裝飾性和音節效果之間轉換，每個詩句表現一種寫作形式。最後，寫作形式漸漸交融，音節元素化為裝飾性，裝飾性元素出現音節效果，所有元素相互裝飾，最終化為一個音符。因為創作這首《即興》，我學會如何組織各種音樂素材來表現動態的樂思。

熊　　哲：如果將音樂和造形藝術相互比較，會引發一連串神經生物學家相當感興趣的問題。一幅布雷斯‧德‧維吉奈爾[2]稱之為「平面畫」的作品和一首樂曲之間有何共同點？兩者涉及的感覺器官和大腦的專屬機制各有不同──前者需要視覺，後者則需要聽覺。不過繪畫和音樂引發的訊號殊途同歸，都會進入意識工作區，而且不論是畫還是音樂，都會引發強烈的情緒反應。

布列茲：

然而在一些特殊狀態下，例如受到藥物或基因所致的病理問題影響，不同的感覺傳導路徑可能會交互影響，產生聯覺的機制就是如此。例如詩人韓波就有這種症狀，當時還稱為「色聽」，也就是說，當他聽到一個字，就會感受到字的顏色[3]。腦部造影顯示，有聯覺的人聽到字的聲音時，視覺聯合區會活化（6-4），並且會產生異常大量的神經連結。（6-5）梅湘曾提過好幾次，說他在作曲時會看見彩色的音符。他告訴我，他在腦中看見一座色彩斑斕、變化多端的玻璃花窗。相反的，康丁斯基卻在繪畫中看見音樂。只不過康丁斯基的情形比較像是美學觀點的轉換，而不是真正的聯覺。您是否曾在作曲或指揮時產生過聯覺呢？大體而言，您對繪畫和音樂的關係有什麼看法？

馬努利：

我從來沒有體會過聯覺。出現和弦的地方，我就聽見和弦，我不會「看見」和弦。史克里亞賓[4]、康丁斯基和梅湘的聯覺經驗不能說服我。如果樂團突然奏出一個最強音，固然不至於讓人想到「鉛灰色」，不過一聽到德布西的〈雲〉（Nuages）[5]，我們很容易間接地、詩意地聯想到雲，聯想到沉靜而悲傷的風景。但這只是一種暗示，沒有必然的對應關係。克利的思考比較深入，而且他受到賦格啟發的畫作遠不如其他更自由奔放的作品來得重要。

提到繪畫和音樂之間的對應，自然而然讓我想到康丁斯基和荀白克之間的呼應，指的既是書信的應答也是心靈的相似。這兩位起先都以自由狂放、脫逸秩序為特質，接著他們嘗試為各自的作法找到明確的理論基礎——康丁斯基找到尺和圓規，荀白克則找到十二音列系統。至

終點往往在他方 238

2 布雷斯・德・維吉奈爾（Blaise de Vigenère, 1523-1596），法國外交官，也是一位博學之士，對密碼學、煉金術均有研究。他在一五七八年將一本古羅馬學者老費洛斯塔特（Philostrate de Lemnos，又稱Philostrate l'Ancien）所著的《影像》（Eikones）一書譯成法文，法文書名為 Les images, ou Tableaux de platte peinture，直譯為《影像，或稱平面畫》之畫作》。

3 韓波（Arthure Rimbaud, 1854-1891），法國詩人。他在一八八三年發表了一首著名的十四行詩〈母音〉（Voyelles），即是以五個母音和色彩的連結為主題。

4 史克里亞賓（Alexandre Nikolaïevitch Scriabine, 1872-1915），俄國鋼琴家及作曲家。史克里亞賓本身有聯覺能力，他也相信光象徵靈性的啟蒙，因此試圖用音樂模仿光，希望聽眾可以從他的作品中看到光。他甚至發明了「色光風琴」，上面每個琴鍵都對應一種色彩。

5 為《夜曲》（Nocturnes）三首曲子中的第一首。

6 李蓋悌（György Sándor Ligeti, 1923-2006），匈牙利裔奧地利籍音樂家。

7 艾雪（Mauritis Cornelis Escher, 1898-1972），荷蘭版畫藝術家，擅於利用數學、幾何及視覺心理的概念創作圖像，製造視覺上的錯覺與趣味。

於蒙德里安和魏本，他們兩人從未謀面，但是同樣企求回歸一種更純粹的形式。在晚近一些的藝術家中，李蓋悌6令人想到艾雪7，因為這兩人都善於製造感官錯覺。也就是說，所謂的「對應」，可以指視覺語言和聲音語言的直接對應，也可以指感受的方式彼此呼應。不過這種對應和聯覺無關，而是反映那個時代的美學思考正朝同一方向匯聚。

熊　哲：我還想到卡斯特神父[8] 在《視覺大鍵琴，兼論繪錄聲音與各種音樂作品之技藝》（Clavecin pour les yeux, avec l'art de peindre les sons et toutes sortes de pièces de musique）一書中想像的概念樂器。卡斯特神父說，有了它，盲人也能用耳朵辨認色彩之美。在卡斯特神父之前，知名耶穌會教士基歇爾（Athanasius Kircher, 1601-1680）曾形容聲音是「光的模仿」，卡斯特神父則在給《法蘭西信使》[9] 的一封投書中表示：「各種聲音來自音的變化。繪畫來自色彩的混合。音樂來自聲音的混合。色彩的不同乃依據色調的比例，每個色調對應一個顏色。畫家會談論顏色的色調與半色調[10]，音樂家則會說一首曲子善於描繪、有強烈的明暗對比等。」他甚至提到牛頓（Newton）《光學》（Opticks）的第十四問：「經由視覺神經纖維傳至大腦之振動，其比例是否決定了色彩的和諧與不和諧？同理，空氣振動之比例是否決定了聲音的和諧與不和諧？」您有什麼看法？

布列茲：我的立場還是一樣：不同藝術領域不能直接平移，否則頂多在泛泛而論的層次有可能成立。

馬努利：說到卡斯特神父，他對音樂家並不十分有好感。他認為音樂家只是「一群差勁的寫作者與論述者，表達乾澀、隱晦、一知半解、口齒不清、難以理解，畫家們卻是飽讀詩書、學識淵博。」（6-6）簡而言之，不論狄德羅對卡斯特神父筆下的視覺大鍵琴如何感興趣，對於這位耶穌會神父，這位「充滿創意，半瘋半清醒」（6-7）的人物──借用狄德羅對筆下某個小說角色的描述──我都很難認真看待。

熊哲：一九一三年，庫普卡[11]在一篇針對奧費主義[12]的文章中論證色彩如同音樂一樣，會刺激各種感官。他在文中表示：「我只有一個心思，就是研究不同形式之間各種**關係**的形態。」卡斯特神父則論及另一個明顯的差異：「色彩受限於空間之範圍，依循固定不變的法則。聲音則

8 卡斯特神父（Louis Bertrand Castel, 1688-1757）法國耶穌會教士、數學家、物理學家、記者。

9 《法蘭西信使》（Mercure de France）是十八世紀到十九世紀間在法國發行的一份週報兼文學雜誌，它的前身《文雅信使》（Mercure galant）創立於一六七二年，創辦人是一位巴黎文人Jean Donneau de Visé(1638-1710)。一七二四年，《文雅信使》更名為《法蘭西信使》，這份週報的內容包羅萬象，除了各種時事和八卦消息之外，也包括精選的文學作品。在拿破崙統治期間，這份報紙遭到打壓，最後於一八二五年停刊。

10 此處色調（ton）與半色調（demi-ton）既是色彩語彙亦是音樂語彙，在談論音樂時，ton可指音調或全音，demi-ton則指半音。

11 庫普卡（František Kupka, 1871-1957），捷克畫家，一八九六年移居巴黎後，因深受一九〇九年發表的《未來主義宣言》所感動，畫風轉為抽象。他試圖在繪畫中傳達運動、色彩之理論，並透過繪畫描繪音樂中的運動及時間等要素。

12 奧費主義（Orphisme，或奧菲主義、奧爾菲主義）是法國詩人及藝術評論家阿波里奈（Guillaume Apollinaire）所提出的理念。一九一二年，他於一場立體派的畫展中發表對於抽象藝術的看法，並且第一次提到「奧費主義」這個詞。「奧費」指的是希臘神話中的詩人與音樂家奧爾菲斯（Orphée/Orpheus），阿波里奈以奧爾菲斯之名鑄造奧費主義一詞，也是為了傳達音樂在他心中的地位。他認為音樂是最具現代性的藝術，因為音樂不依靠形象，是最抽象的藝術。

受限於時間之範圍。」事實上，雖然一幅畫的色彩似乎已經固定下來，不受時間的影響，但是只要曾凝神欣賞畫作的人便會發現，我們不是將畫面死板板地印入腦海，更像是大膽的探索。賞畫者的角色是主動的，其中發揮關鍵作用的就是眼球的運動，備受尊崇的前蘇聯神經心理學家盧瑞亞（Alexandre Romanovitch Luria, 1902-1977）等學者的研究成果可為佐證。（6-8）眼球運動不是隨意不受控制的，而是有一套固定的機制。賞畫者的腦中是否會產生一連串起伏，甚至出現某種旋律、某種「推理思考」？在您仔細品味一幅畫——例如克利、塞尚的作品時，是否也有這種「觀看經驗」呢？

布列茲：我會先將整幅畫盡收眼底，再開始探索細節，最後再回頭試著整合。接著我會把目光移向下一幅畫，然後再一次回顧上一幅。眼睛克服了空間的固著性，因此能夠「進入」畫的世界。音樂的呈現永遠需要時間，所以無法在一瞬間「盡收耳底」，我們只能在心中留下一種概觀的記憶。

熊　哲：用眼睛欣賞繪畫時，不能也像欣賞音樂一樣，透過這種「概觀的感知」捕捉畫中潛藏的秩序，也就是「掌握／理解」作品的要素嗎？您曾以荀白克為例（他的繪畫亦相當重要，只是不如音樂為人所知），談及第二維也納樂派和荀白克本人的烏托邦理想，他們希望音樂的水平結構和垂直結構能有「一種不同的編排方式，這種編排方式只考慮一種面向，依據同一個生成原則。」（6-9）您接著拿立體派的繪畫風格相比……「不再有高低，不再有前後，不再有

布列茲：「假設畫中真的有潛藏的秩序，那麼畫的秩序會比樂曲的秩序容易掌握一些」，前提是這首曲子只聽過一次，若碰到一首複雜的當代音樂則更不在話下。另一方面，不論是繪畫還是音樂，並非一定要了解作品隱藏的秩序才能正確評斷其價值。重要的是，要將作品當作一個生命體，或是看成依循著某個理念組成的關係網，在此網絡中，作品的各個面向、各個視角、材料安排、表現手法，共同支撐起（或說看起來支撐起）整體的形式。相對的，像荀白克那樣，以為只需要一個生成原則就能成功建立一個不可分割的音樂單位，讓它隨著時間變化，並相信依據這個原則，意識能能掌握作品潛藏的秩序，這種想法已經證實行不通了。

熊　哲：馬努利，在您的作曲生涯中，是否多少感受過其他領域的影響呢？

馬努利：有些理論原則會直接影響我的創作，但比較不是做為範式，而是一種工具。像某些機率論的公式就特別吸引我，因此我曾經多次借助馬可夫鏈的系統（6-10）來作曲，亦即預先設定音樂事件前後接續的機率條件。馬可夫鏈可用來解決許多科學難題與統計難題。在音樂領域，馬可夫鏈可以用於作曲，也可用於跟譜技術。跟譜技術的用途是讓電腦能夠自動與一位或多位樂手達成同步，因為當音樂的速度快到一個程度，人耳也無法即時跟上。

這種方法起先和音樂八竿子打不著關係，這幾十年來角色卻愈見吃重，在電子樂中尤其常見。不過熊哲，我相信在您的領域，或者更精確的說，在生物資訊學的領域中，您（至少您

的一些同事）也運用馬可夫鏈來預測細胞和分子的某些結構與功能，或用於建立其預測模型。可見您一定不乏向其他科學領域取經的經驗（甚至擴及其他類型的人類活動），也讓您的研究獲得許多珍貴的奧援。

熊

哲：實際上，生物學和神經科學家針對複雜的機制進行各種模擬實驗時，經常使用機率論的演算法，其中最值得一提的就是蛋白質折疊的例子。蛋白質是由線性胺基酸序列所組成，胺基酸序列由基因決定，而基因是由去氧核糖核酸（DNA）分子上的核苷酸序列所組成。其次，從3D結構圖來看，蛋白質的活化型呈現球狀。在蛋白質合成時，一級的線性結構分子折疊的過程，逐漸轉變為成熟的結構，而這個動態變化的過程可以用馬可夫鏈的形式表達。（6-11）

在神經科學領域，最著名的例子則與大腦的決策功能有關。決策模型呈現的是一個動態的過程，過程中可能會發生各種隨機事件或增強式學習等作用。（6-12）這套模型已經運用在不同對象上，醫療決策就是其中之一。這些針對醫療決策的馬可夫模型，其基本假設是患者的健康狀態只會有固定幾種。要評估患者處於某種狀態的機率是否比另一種狀態高，在累積一連串決定之後——也就是慢慢爬上「決策樹」[13]之後——可以得到答案。（6-13）大體來說，操作制約的概念也是出於相同的問題意識。操作制約理論與動物探索環境時的自發性行為有關。動物會做出某些試探性的行為來「測試」外界，透過這種方式，動物會獲得一種正向或負向的增強（例如懲罰即屬負向），再依據獲得的增強類型決定下一步的行動。正如前面所

說，這是一種在嘗試與錯誤中學習的過程。操作制約就是一種創作活動的簡單模型。

模仿

馬努利：既然在音樂創作的過程中，理論思考（例如推導）以及不同領域的知識都如此重要，那麼我想，我們也應該討論模仿的問題。作曲家的工作是作曲，但是他畢竟聽過其他音樂作品，這些音樂占據了他的腦海。布列茲，您認為模仿在創作的過程中占有何種地位？例如您的作品《儀式》（*Rituel*）使用鑼發出規律的聲響，這個想法難道不是源自峇里島音樂嗎？

布列茲：我從峇里島音樂得到的不是鑼這項樂器，而是斷句的方式，我是在馬希尼劇場（théâtre Marigny）第一次聽到鑼的表演時發現的。那次他們讓我坐在舞台上，坐在一位掌控整個表

13　簡略地說，決策樹是一種樹狀模型，可應用在許多領域。在進行決策分析時，決策樹可以用圖象化的方式表現決策過程及不同的決定，幫助分析或預測。決策樹共有三種元素：節點、分支和葉。它的建立是由上而下，最上方的節點是「根節點」，用來表示啟始狀態，例如需要決定的問題，節點延伸出的分支則代表可能的選項，分支另一端的節點則代表選擇的後果，而最後一個節點，即不再延伸出去的節點，即是「葉節點」，代表某條從根節點出發的路徑會產生的最終結果。

演的樂手身邊。他是一位老先生，神態十分沉著，甚至像是關上了耳朵，但是過了十分鐘，他突然敲了一聲鑼！他伸展肢體，然後像朵花一般綻開來。那場面令人難忘，所有人都被巨大的鑼聲震懾住了。和其他樂器相比，鑼的演奏週期非常長，這也讓我大開眼界，當時我就想，一定有什麼方法可以讓我們的音樂也表現出這種效果。

馬努利：您也曾說明《多重》這首作品的靈感來自蘇格蘭風笛的裝飾音。

布列茲：其實蘇格蘭風笛之所以讓我著迷，在於可以觀察平淡的基本旋律如何在裝飾音的干擾下，一點一點變了模樣。風笛手不時讓基本旋律「岔」出去一下，製造出裝飾音，而這些「岔子」才是風笛的趣味所在。不過這並不是模仿。「模仿」一詞往往指的是「複製」，在這裡，我認為是比較合宜的說法是影響。受到影響代表掌握其原則。在我的音樂中找不到一分不差的復刻，而是某些原則的「模仿」。除了演繹法之外，這種模仿對我來說就像空氣和水一樣重要，因為每樣東西都靠自己想出來是不可能的。欣賞蘇格蘭風笛給了我很多助益；蘇格蘭風笛不只在軍隊行進時才演奏，例如在印度，日出、正午、日落……都會吹奏風笛，它擁有相當複雜的音樂面貌。

熊　哲：您在音樂中觀察到並加以分析的種種現象，是否符合海森堡（Heisenberg）的「測不準原理」，亦即觀察的行為會干擾觀察的對象？

布列茲：觀察某個現象一定會造成干擾，因此我們對於得到的結果無法完全確定，所以在測量時必須

學者的模型、藝術家的模型

熊　哲：您將我們科學家天天在用的理論模型一詞用在音樂上，不過我不太確定我們所說的「模型」在意義和使用上是否和您或其他音樂家相同？

布列茲：我從來不直接套用科學理論模型。不說別人，在這一點上我和克瑟納基斯[14]就不同。他試圖將科學理論模型直接移植到音樂中，不過這種作法之所以成效不彰，並不是因為直接移植的緣故，而是因為兩個領域的思維方式完全不同。以科學語言表達的模型不能直接轉用於音樂

14
克瑟納基斯（Iannis Xenakis, 1922-2001），羅馬尼亞裔法國作曲家、建築師、數學家。他從三十歲開始認真投入音樂領域，一九五〇年至一九六二年間在巴黎高等音樂舞蹈學院隨梅湘學習作曲，並在梅湘鼓勵下使用數學模型創作，後來開創了隨機音樂，亦即取徑於電腦和數學機率論作曲。

考量干擾的程度，才不會造成錯誤。音樂多少也是如此。舉例來說，假設我們觀察一個樂手的演奏，如果我們要求他把一個音表現得比樂譜上的記號更強或更弱，首先受到干擾的就是聲音的現象，樂手的心理狀態也會受到影響。這麼一來我們就改變了他的世界，演奏出來的聽覺效果也會有所不同。

創作。

馬努利：克瑟納基斯經常使用各種迥異的數學模型來創作音樂——至少在他音樂生涯的早期是如此。

他使用的模型從氣體運動理論、賽局理論到卜瓦松[15]的數學法則，不一而足，但做出的音樂並不如使用的模型那般天差地別。原因是什麼？

布列茲：因為他用的素材是中性的。他主要援用的是一些形式，而這些形式——我這麼說沒有惡意——在音樂上是極為貧乏的。音樂內涵最豐富的，不是像滑奏那樣平滑但不特定的聲音；最豐富是音高，音高代表切割、代表音高之間的距離，亦即音程（可能固定也可能不固定）。這麼說是因為音高背後已經有一套相當完整的體系，我們必須依據它來思考音高和音程是否成立。滑奏的音程則沒有名稱、沒有定義，它可以出現在任何一個作品中。

馬努利：所以您從來不曾依樣畫葫蘆，也就是不在作曲時直接使用任何理論模型？

布列茲：我從來不這麼做。不過當初或許應該試試，譬如用在音程上。最近有些運用新科技創作的音樂就是在做這樣的事，因為在科技的幫助下，我們就能將音程界定得非常精確。早年我也曾經嘗試過，就在《婚禮的容顏》的第一個版本裡。

熊　哲：換句話說，在使用理論模型時，您會試著從感官的角度找尋模型的用處。對科學家而言——主要指物理學家，但是生物學家的比例也日漸提高——理論區分為經驗性理論、觀察性理論、解釋性理論。科學研究的基本目的，就是將感覺資料加以分類、組織、並給予解釋。世

界原本沒有特定意涵，是人類賦予世界意義，科學則加以簡化並建立標籤。科學模型是自然界的事物或現象的再現，它必須以有條理的方式呈現，可能的話以數學的形式呈現。不論模型能貼近真實到何種程度，我們不可能宣稱任何一個模型足以徹底描述真實的全貌。模型無法窮盡真實。不過模型的預測力能夠幫助我們一步步擴大對世界的認識。好的模型不只是描述現象，還能夠建立和開拓新的經驗。

如同華生（James Watson）和克里克（Francis Crick）提出DNA分子的模型，呈現它的原子結構，不但打開通向基因分子生物學的道路，也開啟了對基因調控的研究，成為各種基因重組科技的開端。無論如何，科學家腦中構築的一切當然都屬於心智表徵，即所謂的「心智物件」。即使研究的領域不同，科學的宗旨都是為了增進人類對世界的認識。在音樂的世界中則未必如此。（6-14）當然，為了建構模型，科學家得運用各種基礎資料、各種前提，這些和您提到的克利課堂上的直線與圓形練習也許有共通之處。不過，我在思考的是「模型」要如何在音樂創作中扮演一模一樣的角色。馬宵[16]提出的「聲音模型」比較接近模仿，或者說回歸自然、回歸自然律，相對於自然律的則是公認由拉摩確立的調性音樂原理，也是目前

15 卜瓦松（Siméon Denis Poisson, 1781-1840），法國數學家、工程師、物理學家。

16 馬宵（François-Bernard Mâche, 1935-），法國當代音樂作曲家。

的權威理論。（6-14）舉例來說，馬胥將馬匹奔馳的節奏當成模型，其他有些作曲家也使用過這類節奏，如冉康（Clément Janequin, 1485-1558）用於作品《馬里尼亞諾戰役》（La bataille de Marignan）中的兩段騎行，蒙台威爾第用於牧歌曲集（Madrigaux）第八冊的〈讓其他人歌頌戰神〉（Altri Canti di Marte），白遼士在《幻想交響曲》最後一個樂章也用過。

音樂也不像科學，需要將模型放在外在世界中檢驗。如果模型能正確描述客觀世界，科學家就會保留它，如果不正確，模型就會被拋棄，然後另外建構一個新的。這種檢驗的程序應該從來不存在音樂的工作中，您前面也解釋過了。那麼——如果我們要繼續比較下去——不需經過檢驗的模型究竟是什麼？

布列茲：我們可以非常仔細的比較，只要模型能順利移植，這沒有問題。讓我再舉一個例子，也是和克利有關。克利在他的一本書中描述了某幅畫的創作過程，我認為恰可說明形式與非形式的關係，以及不帶指涉的形式（只是形式的變形或重新排列）與帶有指涉的形式（擁有特定結構的形式）兩者之間的關係。克利說，他用了一整個禮拜的時間來繪製那幅畫的背景，然後等顏料乾燥，在這邊加上一層顏色、那邊加上一層顏色，最後完成的背景層次極為明顯，包含的元素連他自己都不能確定。在畫好的背景上，他只使用單色的線條和極為明顯的結構來作畫，因此這幅畫看起來有兩種筆觸。克利的畫法對我的音樂幫助很大，我把它轉換為對背景音和結構清晰性的思考。

我在克利身上找到很多可學習之處，獲得很多啟發，他讓我看到理論應用的各種可能。然而，就像我一再說的，他不是應用在音樂上，而是別的領域，所以我勢必要經過轉換。克利提出所謂組合性空間與單元性空間的概念，其實就是可分割空間與不可分割空間的差別。這組概念是為了表達我們面前的事物既可分割為個別的單位，同時也具有連續性，只是我們不曉得兩者的比例如何。在克利的畫面裡，例如我用來做為《豐饒之地》（*Le Pays fertile*）

熊　　哲：封面的那幅《紅色賦格》（*Fugue en rouge*），圖形在畫面上分為一群一群，克利想藉此表達可分割的性質，並展現空間分解的效果。我們知道，空間的分解正是最值得琢磨之（6-15）

布列茲：是模糊的形式框架，因為人們還未清楚掌握這些框架在作曲上的功能。

熊　　哲：所以可以說您在作曲時使用的是擁有「繁衍力」的形式框架。處──我們究竟要分解為規律的空間，還是不要？要設定比例、要重新排列組合、還是運用其他方法？克利提出的各種問題無一不令我感到興味盎然。

布列茲：這些框架讓您的理論思考彷彿有了軸心，以此為基礎，就能把造形的語言「翻譯」成音樂語言，再加入各種樂器……

熊　　哲：要加入樂器，但重點是加入節奏元素。我曾藉由圖畫的背景來說明：在作曲時，如果節奏不固定，也就是每段節奏都是獨立的，音樂的背景可以很簡單地用一些不連續的聲音、一些重音來組成，就像在畫布上畫幾筆當作背景一樣，至於其他部分，則可以編織一些精巧細膩的

元素，疊在已經鋪排好的音樂背景上。

熊　哲：可見組織是非常關鍵的一環，而理論思考的一大特徵正是組織之建構。

布列茲：不過，我說的組織相當粗略，如此才不致於綁手綁腳。先前我提到直線和圓形；也許我們會在各種完全不同的結構間找到對立的力量，而這些力量各自依循著對立的法則，等待著我們一次又一次的打破。

即興表演

熊　哲：「讓我們嚴謹地組織樂思。樂思能讓我們脫離偶然與轉瞬即逝的事物。」您曾在一九六〇年代初寫過這麼一句話（6-16）……

布列茲：我倒是想再回到剛才的話題。作曲者往往以為自己在創作，實則不然──我們完全沒有創造什麼，我們所做的只是掏空自己的記憶。一旦作曲能力達到一定程度，音樂元素的駕馭有了餘裕，我們就陷入了自我重複的境地。我們自以為在創作，其實不過是從記憶庫中調出自己的舊招式。我曾經目睹這種自我重複的傾向，那是在六八學運之後，幾個即興創作的樂團正展露頭角，其中一個由史托克豪森帶領。這個樂團中的四個成員只是不斷複製他們表演過的史托克豪森的作品。他們表演的是記憶，完全不能稱為創作。

馬努利：如果沒有任何既有的結構，要即興「創作」就只能依靠一些基本模式。通常這些模式都十分簡單，一聽就懂。

熊　哲：在實驗科學的領域也經常遇到相同的情形。例如生物學很少生產「理論」，有時候一些自詡嚴謹的實驗科學家還會對理論嗤之以鼻。相反的，物理學一定要提出理論。事實上，即使是以實驗為主的學門也無法不依靠組織化的理論知識。如果欠缺組織化的理論，實驗家只能從一些想當然爾的理論出發，自己自由發揮，而這些理論通常既老舊又薄弱，因此他們得到的實驗結果往往只是老調重彈、貧乏不堪。

馬努利：我絕對無法想像在硬派科學裡也有「即興」的可能！無論怎麼說，音樂的複雜性太高，我們無法純粹自發地創作。人腦的能力，或者說鍛鍊的程度還不足以達到這種境界。

作品的轉變

熊　哲：我認為藝術家（好比您）和科學家的工作方式有很多共同點。我們鼓勵科學家做很多實驗，因此科學家的生活就是不斷做實驗，不斷重複固定的流程，將自己的想法和外在世界相互印證。理論思考則讓科學家能夠建立新的典範，翻開新的一頁。從您的角度，您會如何思考典範轉移的問題？理論研究是否曾經發揮什麼力量，讓您的創作徹底轉變？這裡的轉變可能發

布列茲：在我生命的某一段時期，理論思考扮演著非常重要的角色。您也知道過去我相當投入理論研究。現在我沒有那麼投入了，我只是不斷累積經驗。但是年輕的時候，這些理論問題總是在我腦中盤旋。讓我舉個例子，當我想出為馬拉美創作的《即興三》（Improvisation n°3）要採用何種形式時，自己都嚇了一跳，因為起初我寫的方向是完全不同的，而我必須「挽救」《即興三》。後來我重寫了一次，採用全新的架構，這說明起來太複雜了。為了要利用已經寫好的音樂，我只好設計一種和最初的版本不同的新形式，這樣才能做出一種融合的形式。當時我有一些寫好的片段已經完成配器，有的用某種方式配，有的用另外一種。於是我不再更動這些音樂片段，讓他們成為比較固定的材料，這樣最後聽到融合的效果——以這首曲子來說是相疊的效果——之時，才能掌握整首音樂的組織原則。

馬努利：這也許是您作品中形式最複雜的一首。我們能感覺到這三首《即興》與範本、也就是馬拉美的詩之間保持著距離。

布列茲：我重視的是韻腳：在《即興二》中，詩節是按照韻腳劃分的。

馬努利：正因如此，這三首《即興》讓我們感受到音樂形式的變化：音樂形式一開始是詩的從屬，最後變成最主要的目的。您不滿意第一個版本的《即興三》，是因為這個緣故嗎？因為變化不足？

生在作品內部，也可能指不同作品之間發生的轉變。

布列茲：一點不錯。採用這種形式不僅能讓詩更精煉，還能讓詩一方面呼應音樂、一方面保持「隱匿」。這是個艱鉅的挑戰，因為假如我不跳脫最初設想的形式，曲子的長度可能需要三倍以上！

馬努利：馬拉美的詩作〈擲骰子〉[17]是否直接影響了您的《第三號奏鳴曲》，尤其是命名為《附加段》（Trope）的那個樂章[18]？

布列茲：絕對有。我曾仔細研究〈擲骰子〉，有一段時間花了許多心力在這首詩上，而且說也奇妙，那陣子我正在寫《第三號奏鳴曲》。後來有一天，我在高等師範學院當圖書館員的弟弟打電話來，問我讀了賈克·謝赫[19]的書沒有？那本書剛出版，主題是馬拉美的《書》[20] (6-17)。我

17 完整名稱為〈擲骰子無法破除偶然〉（Un coup de dés jamais n'abolira le hasard），亦常譯為〈骰子一擲〉。

18 布列茲的《第三號奏鳴曲》（Troisième sonate pour piano）原有五個樂章，正式發表的只有兩個樂章……一個樂章稱為"Formant 2"，標題是《附加段》（Trope），共有四個部分；另一個樂章稱為"Formant 3"，標題是《星座—鏡》（Constellation – Miroir），共有六個部分。一般表示樂章的字彙是mouvement，以formant取代是布列茲個人的用法。布列茲改造了附加段的內涵，他將trope分為四個部分：texte、parenthèse、glose、commentaire，每個部分都很短，演出時可以從四個部分中任意選擇一個為起點，但是表演順序是固定的，例外是glose可以在commentaire的前面或後面。參見：Joan Peyser, To Boulez and Beyond, Scarecrow Press, 2007, p. 192.

19 賈克·謝赫（Jacques Scherer, 1912-1997），法國文學學者。

不知道有這本書，他就說要寄給我。幾天後我收到書，翻開來，讀完謝赫如何描述馬拉美的《書》，心想：「見鬼了真是！我還研究得真徹底，和謝赫不相上下了！」（眾人笑）所以說我不是直接拿〈擲骰子〉做範本，而是事後才發現那首詩就是我的直接範本。至於循環的概念，亦即只要能繞作品一圈，不論從樂譜任何一個地方開始都可以，這個想法不是來自喬哀思（James Joyce）的作品《尤里西斯》（Ulysse）嗎？

布列茲：完全正確。

馬努利：我們可以只演奏《第三號奏鳴曲》的兩個樂章之一，也算是完整演出？

布列茲：正是如此。雖然我認為《四重奏之書》（Livre pour quator）只有回溯來看才成「書」，但《第三號奏鳴曲》本身就是「書」，而且作曲時就是以書的概念來創作。此外，樂譜的版面設計也使用兩種顏色來表現樂句之間應如何銜接。

馬努利：是鋼琴家艾爾佛（Claude Helffer, 1922-2004）指出喬哀思的《尤里西斯》和您的《第三號奏鳴曲》可以相互類比，我才注意到這一點。小說的主角里奧波德‧布魯姆（Leopold Bloom）在都柏林街頭漫步，他四處遊晃，不在乎走哪一條路，但他總能看到都柏林這座城市的某一面。而在您的作品中，不論我們依照什麼順序演奏，《第三號奏鳴曲》還是《第三號奏鳴曲》。這首作品是兩種模型的結合：《尤里西斯》的路徑與〈擲骰子〉的排版。

布列茲：《第三號奏鳴曲》採用開放的形式，必須深刻理解才能順利演奏。這不是一首可以即興演出

的作品。也就是說既可「任君挑選」，又有嚴格的要求，兩者是矛盾的。我們無法盡隨己意。如果演奏者真的深入研究過這首奏鳴曲，必定會選擇對他來說比較容易或意義較豐富的路徑。

以德布西為例

熊　哲：從我們的討論中可知，理論思考可以用於組織音樂素材，並幫助我們成功設計出所需要的形式（不論是封閉的形式或開放的形式），不過理論思考也會觸及意義的問題。您也會藉由抽象思考來處理意義的問題嗎？或者您是以比較隱晦、比較神祕的方式探索？李維史陀認為「藝術介於科學研究與神話或神祕思想之間」，您同意他的見解嗎？或者您同意他的另一個

20 | 《書》（Livre）是馬拉美花費多年時間進行的一個寫作計畫。透過這個計畫，他希望能完成一份純粹的創作，一部「大作品」（Grand Œuvre），也就是一本能將世上所有的書、所有的文學精華包含在其中，且完全不帶作者主觀色彩的「書」（Livre）。馬拉美相信書是文本構成的建築，自成一個宇宙，在《離題》（Divagation, 1897）這本書中收錄了他的一篇文章〈書，心靈的工具〉（Le livre, instrument spirituel），其中有一句話經常被引用：「世上的一切都是為了書的誕生而存在。」（tout, au monde, existe pour aboutir à un livre）。

布列茲：看法，亦即藝術是「對無意義的反抗」[21]？

我得繞個圈子來回答你：我在構思和創作音樂的時候最關心的是敘事的意義。時至今日，音樂界已不再要求使用制式的語彙。在過去有所謂的自然音階和弦、和弦功能、主音、屬音等規定，連形式也有一定的規範。這些都已是昨日黃花，不然就是用於諧仿或僅採用一部分，再不然就是沒有能力創作或有意嘲諷創作的人才會使用。對我來說，應該每一次都打造新的音樂語彙，可以依照一般性的法則，依照感官知覺的法則（這是我們無法迴避的），無論如何，從今以後不論語彙或者形式，都不需要依循既定的規範。每一次創作，都必須從零開始。

馬努利：德布西是第一位用這種思維作曲的音樂家。每一首作品，他都量身打造專屬的形式，《海》、《遊戲》為管弦樂創作的《映象》（*Images*）即是其中的代表作。布列茲，您如何理解那些德國、法國或是俄國音樂家在揚棄制式音樂形式後尋求的新手法？

布列茲：法國音樂家和德國音樂家之間有一點極為不同。很奇妙，和其他藝術領域相比（例如繪畫），法國音樂家選擇的素材顯然比較新穎，相反的，形式方面卻相當簡單。例如德布西的《前奏曲》（*Préludes*）通常採取 A-B-A 的形式，但是因為運用得當，德布西藉由 A-B-A 形式創造出各種變奏，帶來源源不絕的驚喜。要說形式較為複雜的，只有《遊戲》這部作品。在這首音樂中，德布西必須配合一定的故事邏輯來決定形式，然而即便如此，一旦不需要配合

終點往往在他方　258

劇情——例如最後一段的三拍子圓舞曲，亦即由兩位女舞者和一位男舞者組成的群舞——因為不再需要說故事，形式就變得十分簡單。每次指揮《遊戲》時，這一段總是令我十分感動。在整部作品大約三分之二以前，種種細節和氣氛的變換都讓人如履薄冰，但是從末尾三分之一處，開始一切都自然而然地「水到渠成」。

馬努利：李維史陀說的「對無意義的反抗」以及熊哲您方才這段話，放在以下脈絡中也許更清晰：德布西創造的形式完全脫離了古典音樂的規範。他鑄造了嶄新的對稱性，而他組織音樂元素的方式也讓他們展現出新的意義，因為他為這些元素找到新的脈絡。

熊　　哲：「新的意義」指的究竟是什麼？

馬努利：我認為德布西在形式的連續性與不連續性之間、整體的規畫與細節的秩序之間成功地找到銜接點。他使用的手法毫無前例可循，比新德意志樂派[22]之前的嘗試更大膽——他們採取的形式雖然是離經叛道，但是畢竟已經獲得一定的認可。

布列茲：不過話說回頭，在作品和作品之間，德布西的主題並沒有太多變化。為管弦樂而寫的三首《映象》則是個例外，這幾首作品的主題比較弱。我能理解他為何在〈春之輪旋曲〉（Ronde

21　此段所引兩句話的脈絡，可參見李幼蒸譯，李維－史特勞斯著，《野性的思維》，台北：聯經，二○一四年一月初版，頁三十。

音樂是「精神性的」

熊　哲：「概念性」這個詞如今已變成一種朗朗上口的標語，用來標誌某些當代藝術的形式，雖然有些簡化。我之所以在這裡提出「概念性」這個詞，是為了將它和達文西的名言「繪畫是精

布列茲：他使用的形式非常輕巧，那三首《奏鳴曲》就是一例，《黑與白》（En blanc et noir）也是。他經常用重複或調換的方式推進音樂。

馬努利：對我來說，第一位真正具備現代性，亦即每一次都塑造嶄新形式的作曲家，就是德布西。在他之前沒有其他人能稱得上。

布列茲：你說的沒錯。

馬努利：貝爾格可以說是形式主義的重量級人物，以他的《室內協奏曲》（Kammerkonzert）或《伍采克》為例，即便他的形式設計極為豐富細膩，這些設計都是從既有的基礎上發展出來的。

布列茲：他之前沒有其他人能稱得上。

馬努利：我知道他為什麼選擇西班牙做為《伊比利亞》（Iberia）的主題，因為當時西班牙風情簡直無所不在。但是為什麼他要選擇蘇格蘭為主題？這一點對我來說始終是個謎。

de printemps）中運用了法國的民間歌謠（6-18）——他在《版畫》（Estampes）曲集中的〈雨中庭院〉（Jardins sous la pluie）已經嘗試過；我也能理解他想要將用鋼琴嘗試過的作法移植到管弦樂上。

神性的」放在一起看。我們能不能同意音樂作品是「精神性的」？由前面的討論可知，對神經生物學家來說，音樂是心智作用、認知作用的產物，而這些作用仰賴大腦和腦部的高階功能。我想，達文西這位文藝復興盛期的標竿人物應當也不會否定這項論點……即使相隔五百年之久！以達文西思想之飛躍，他甚至還主張一種更開放、更先進的繪畫概念，徹底拋開當時的畫師傳統。他認為繪畫的技藝應該以精確的數學原理為根基，畫家更應掌握人體的解剖資料與（面相資料，才能繪製其形象。我們都知道，達文西在建築、都市設計、水利工程等方面都有所涉獵，他懂得數學計算，他解剖人的屍體並記錄解剖構造，他研究如何從臉部線條解讀人的情緒，比神經學家杜鄉・德・博洛尼（Duchenne de Boulogne, 1806-1875）和達爾

此處原文僅稱 "école germanique"，直譯為德國樂派，但根據上下文，應是指十九世紀中出現的「新意志樂派」（Neudeutsche Schule/New German School）。這個分類是在一八五九年由《新音樂雜誌》（Neue Zeitschrift für Musik）的編輯法蘭茲・布倫德爾（Franz Brendel）所提出，當時德國音樂界對於浪漫樂派的美學標準及音樂形式有一波論戰，而布倫德爾認為李斯特、華格納和白遼士這三位當代音樂家的作曲風格應該獨立歸為一類，稱為新德意志樂派，儘管當事人未必認同。論者以為，這三位音樂家的共同點在於脫離維也納樂派的古典主義規範，並融入一些文學的元素。他們創造了數種新的音樂類型，例如白遼士的標題交響曲、李斯特的交響詩、華格納的樂劇等，並突破舊有規範、嘗試新的作曲方法。與他們的路線明確對立的則是布拉姆斯。參見：Christopher John Murray, *Encyclopedia of the Romantic Era, 1760-1850*, Taylor & Francis, vol.2, 2004, p. 773.

文的研究更早。在理性思考之外，他同樣重視感受，兩者的結合使他成為明暗對比法和暈塗法的專家。

十八世紀百科全書派的文人相信知識具有一貫性，而達文西早已體現了這個見解。他認為繪畫是不折不扣的知識，而不僅是消遣娛樂或是感官刺激——現在的繪畫有時反倒如此。長期以來，他不計成敗，致力尋找藝術與科學的合一之道。從達文西留下的大量《手稿》（Codex）中可以一窺他不計其數的科學發明與機械設計，許多晚近的科技產物在他的手稿中都可找到雛形。相較之下，達文西主張藝術是「精神性的」，這項石破天驚的見解卻幾乎沒有後人呼應。我們能在音樂史上找到格局和他一樣開闊的作曲家嗎？我們能將蒙台威爾第、巴哈、拉摩、甚至荀白克等人與他相比嗎？

布列茲：音樂當然是精神性的，而最接近達文西的作曲家與藝術家應該就是巴哈了。我們也看到巴哈創作《賦格的藝術》的主要目的，就是想讓作品反映精神世界。然而對藝術而言，表現性同樣十分重要。若是缺乏表現性，精神層面毫無價值，至少可說無足輕重。我認為作曲的困難，難在如何讓複雜的事物也能直接明瞭地傳達意涵。這些複雜的內容中也許隱藏著其他較為晦澀、甚至深不可測的意涵，遇到這種情況，就必須多累積聆聽的經驗，有時候甚至需要耗費多年的歲月才能解開謎題，正如現在對我來說十分平常的音樂，對於十九世紀初的人而言可能一點也不尋常。

馬努利：說到為繪畫帶來重大突破的人物，像塞尚，我們看不出他對於理論思考有太多熱忱，也不能說十分深刻。

布列茲：這不是他的專長呀！我們也許會想，左拉（Émile Zola）當年如果更有先見之明的話，塞尚也許能帶給他更多靈感，偏偏事與願違，而塞尚也無意再和左拉往來。左拉在《傑作》（L'Œuvre）這部小說中將塞尚描繪成一個缺乏天分的畫家——他愈是想畫，愈是不得要領，最後選擇上吊自盡。不過塞尚從來沒有自殺的念頭。

熊　哲：在那個歷史時點，繪畫界經歷風起雲湧的運動，也產生許多思想家，例如點描派的誕生以及秀拉（Georges Seurat）對光線深入的理論分析。

布列茲：事實上，許多像秀拉一樣的藝術家走上理論之路，推動繪畫藝術向前邁進。話說回頭，我不認為抽象思考對塞尚有多少影響，在他身上比較像是不加區分、融為一體的。

熊　哲：從文藝復興時期到現代藝術出現之前，如果說造形藝術領域的理論思考乏善可陳，我想在音樂領域上也是一樣的。拉摩和巴哈的時代過去之後，必須等到第二維也納樂派——最主要是荀白克出現之後——新的理論思想才有了萌芽的契機。人們開始渴求藝術理論，是否代表當時某些藝術家已經意識到支配他們的那套語言如日薄西山，再也無法供給任何養分？

布列茲：說實話，我認為在華格納之後，大家就像無頭蒼蠅。該是重新整隊的時候了！

藝術與科學的交會：龐畢度音樂暨聲學研究中心（IRCAM）的創建

熊　哲：達文西並未輕視工匠從實作中獲得的知識和竅門，也不曾看輕各種「手工藝」。他在《繪畫論》（Traité de la peinture）中說得很清楚：「動手操作」和思考同等重要，「心與手」是相連的。科學家也不會反對這個觀點，因為科學家應該既從事實驗工作，也從事理論開發。這在生命科學領域特別明顯，因為實驗決定一切。神經生物學也不在話下，實驗是一切的基礎，畢竟指揮雙手的就是大腦！不過理論分析依然占有重要的地位。

至於音樂，大家可以想像一下，龐畢度聲學研究中心的立場要是和達文西的理論觀點背道而馳，那會怎麼樣？一九七〇年，喬治·龐畢度[23]請您來創辦這個音樂與聲學的研究合作機構，目的是讓聲音及聲音感知之科學與技術研究、聲音的電子處理技術、作曲等領域集中在同一個屋簷下，也因此有了建築師倫佐·皮亞諾（Renzo Piano）和理查·羅傑斯（Richard Rogers）所設計的那棟無與倫比的建築。自從這個獨特的機構成立之後，人們對適用於音樂和電腦輔助作曲的程式設計典範顯然興趣大增。在聲學研究中心的籌備過程中，您心中抱持著何種想法？您是否期待聲學中心有一天會回過頭來幫助自己，讓您的創作走得更遠？（圖八）

布列茲：龐畢度聲學研究中心不是為了我成立的，而是為了那些想要加入中心的行列、在這裡工作的人。我一直努力讓我所建立的制度和社會上有些人想像的模樣有所不同。我的使命是促成轉

（圖八）

皮耶‧布列茲，為小提琴和電子樂寫的《反主題二》（*Anthèmes 2*），1997 年。
樂譜（印刷版），第一頁，電子樂部分為手寫。感謝保羅‧沙赫基金會慷慨授權；
Pierre Boulez "Anthème 2 für Violine und Live-Elektronik" © Copyright 1997 by
Universal Edition A. G., Wien/UE 31160。

馬努利：龐畢度聲學研究中心是您一手造就的。曾經有人問您認為聲學中心能成就什麼？您回答說您也不知道，就算知道，您也不會刻意去追求。在您心中，創立聲學中心是因為我們需要一個機構來從事理論研究，但並沒有一個非常明確的目的。當時的音樂創作風氣有一點「走岔了路」，例如六八學運後有的人嘗試後凱吉時代的直觀音樂，有人嘗試卡格爾[24]路線的音樂劇場或政治劇場，有人嘗試自由即興創作，不過大家無非希望電子音樂能繼續發展下去。為了達成這個願望，必須以有組織的方式從事研究。

熊　哲：對於音樂研究的形貌，或者更具體的說，進行音樂研究時，藝術和科學該如何交流的問題，未必所有人都有想法。

馬努利：音樂研究和科學研究的本質不同。我認為科學家的特質是在預先設定的目標之下，試圖了解某個問題或某個他確定存在或懷疑其存在的現象。在音樂領域中，我們不會研究已經存在的現象。我們會做一些試驗，或者形容得精確一點，我們會想像還不存在的事物，如果一切順利，就會找到它。

布列茲：有時候科學家也會在路邊撿到寶！

馬努利：但再怎麼說，他的思考都朝著一定的方向。

布列茲：確實如此，不過這是因為科學家想要確認真假。就我的認知所及，科學家一樣會跟隨直覺，

熊　哲：您當初怎麼決定聲學研究中心的路線應該以科學為主，還是以音樂為重？很難想像這兩種思維能完全重合，不是嗎？

布列茲：確實如此。我當初的想法是期望音樂家能像科學家一樣推理，或者依照某一種科學派別的方式思考，理論細節倒不一定要了解，畢竟他們不可能在短時間內完全吸收，科學也不是他們的所學，我並不想顛覆音樂家的世界；科學家也能反過來以音樂家的方式思考，也就是希望他們關心的不只是聲音的現象，也及於產生音樂的過程。這對科學家是一件極為困難的事，因為一般來說他們既不了解也不關心音樂的歷史──這裡的他們指的主要是技術人員，這些

只是直覺有時候可靠，有時候不可靠。直覺行不通的時候，科學家就必須重新思考整個問題，而不能只處理其中一部分。在最理想的狀況下，這一次他會找到新的、而且是對的解答。所以科學家不斷向前推進，看看問題會繼續延伸還是到此為止，他總是朝著一個需要確認的目標前進。即使目標消失了，還是可以繼續探索。他可以嘗試另一條路、更換計算的對象或換個方式計算，直到解釋能夠成立。從科學的角度來說，理性思考的成果必須能直接應用。

23 喬治・龐畢度（Georges Pompidou, 1911-1974），一九六九年至一九七四年間擔任法國總統。

24 毛里西歐・卡格爾（Mauricio Kagel, 1931-2008），為出生於阿根廷的作曲家、指揮家兼導演。

馬努利：年來我也認識了不少。某種因素讓他們無法真正理解音樂的思維。他們相信自己的專業才是最正確的思考方式。再說，即使一個人有心改變，也要知道如何挑戰自己原有的思考方式。

在聲學研究中心成立初期，了解作曲家需求的科學家寥寥無幾，但現在情形已經不同，像中心的研究員龔特對音樂創作就懷有極大的熱忱，在音樂會也會見到他的身影。

布列茲：我想到比龔特更早進來的米勒‧帕克特（Miller Puckette），他在這方面同樣付出了很多心力。菲利普，你們曾密切合作過許多年，對他的認識不亞於我。要是當時所有人都像帕克特一樣，我們的工作想必更加事半功倍！

馬努利：別的尚且不論，多虧有他的才華和擘畫，聲學研究中心總算建立起科學思維與音樂思維之間的連結。

布列茲：這可是一點一滴累積而成的。

馬努利：在那段期間，對中心的研究工作貢獻最多的人物之一就是義大利物理學家佩皮諾‧迪‧喬諾，您前面也提過他，中心所有的即時聲音處理器都誕生自他手中。在他的努力下，我們終於讓機器也能像一般樂器一樣在音樂會上演奏，因為我們終於讓機器能一邊製造聲音一邊調整聲音，就像小提琴樂手在表演的時候一樣。迪‧喬諾開發出著名的４X數位聲音處理器，後來被史蒂夫‧賈伯斯（Steve Jobs）開發的NeXT電腦取代。您那時候就已經認識賈伯斯了，當時他還沒有成為現在這個舉世聞名的大人物。

布列茲：那時候賈伯斯關心的只有這台機器上能儲存幾分鐘的音樂……

熊　　哲：前不久我拜訪聲學研究中心的時候，驚訝地發現各項研究計畫中幾乎找不到認知神經科學的存在。我會這應驚訝，是因為我知道有一個學門叫做「音樂認知科學：模組辨認與分割」。我和史蒂芬‧麥克亞當斯很熟，他和認知科學家依涵‧德列日（Irène Deliège）合寫了一本非常精采的著作，書名是《音樂與認知科學》（La Musique et les Sciences cognitives）[6-19]。不過這本書已經是一九八九年的書了！我一方面看到如此重要的領域遭到冷落，同時又發現許多研究正在進行，例如在巴黎高等師範學院認知科學系有克里斯提安‧羅倫齊（Christian Lorenzi），在巴斯德研究院（Institut Pasteur）有克莉斯汀‧珀蒂（Christine Petit）[6-20]，許多教學醫院也對聽覺系統的生理和病理構造十分有興趣，正在推動相關研究。為什麼會有這種情形呢？

馬努利：史蒂芬‧麥克亞當斯主要研究的是聲音的感知，他在這個領域已有了相當豐碩的成果。他也研究過聆聽者對聲音結構和形式的感知。這些研究讓我們找到一些關於聲學、生理學、以及心理學的法則和原理。要將這些分析結果運用在音樂創作上雖然不是天方夜譚，卻也不是易如反掌。聲學研究中心的研究對象便是各種創作過程與創作體系。

熊　　哲：我不認為對感知作用的研究應該和音樂創作的研究區分開來。恰恰相反。

第七章

音樂的學習

Apprendre la musique

音樂能力是天生的嗎？

熊　哲：是否有些人生下來就具有音樂天分，有些人則沒有？甚至在出生以前，在我們的基因裡是否原本就帶有與音樂能力有關的構造？或者剛好相反，就像帕泰爾[1]所主張的（7-1），音樂是文化的產物？我們先前已經提到，其他種類的動物也有音樂能力。除了鳥類以外，吼猴的吼聲——歌聲？——為美洲熱帶森林憑添一股神祕而魅惑的氣氛。至於狼，牠們「唱歌」之前會圍成一小圈，他們的曲調是單旋律的，先從低音開始唱起，接著向上爬升，最後達到相當純淨的高音。狼還能以齊聲合唱的方式彼此應和。這種歌聲和其他吼叫、低鳴、急促的叫聲都不同。

回到我們人類身上。世界上所有小嬰兒到了十八個月大，就會自己開始唱歌。智人唱的歌有某種共通性，超越文化和語言的差異。我想從達爾文的語彙借用「增大」一詞，來說明語言和藝術的認知機制、特別是音樂的認知機制變化的過程。借用這個詞是因為，我們一樣可以假設有一種基因結構，當它增大之後，人就能辨認話語或音樂中的聲音特性，不是嗎？也許這種基因結構為人類所獨有，在南方古猿（Australopithecus）演化到巧人（Homo habilis）再演化到智人的過程中漸次發展。

我很好奇您對人類從遠古以來音樂能力的發展史有什麼想法？當然可以是很直觀的看法。

布列茲：我們可以想像好幾種音樂能力的發展路徑。也許起初是一些相當簡單的信號，可能用人聲表達，也可能利用隨手可得的素材，如木頭、皮革、骨頭等容易製造各種聲響的材料。漸漸地，人開始懂得調整這些人聲信號，用來配合不同的情境，傳遞更複雜的訊息。再經過一段時間，我們很清楚地看到在最早期的宗教儀式中，人聲和樂器開始負起向神聖力量傳達意念的功能。因為這種知識唯能有祭司能擁有，只有特定對象有資格學習並接觸這些歌曲背後的神祕力量。

馬努利：值得一提的是，非洲人至今仍然喜愛那些會發出嘈雜聲音、鈴鈴作響或不斷振動的樂器，在西方卻很快遭到排斥和禁止，彷彿他們是會發出聲音的寄生蟲。同時，遠古時代的人類與大自然共生共存、打獵維生的生活形態，也會影響音樂能力的發展。模仿自然環境和動物聲音的能力，對這三人類始祖而言攸關生死存活，只要想想這點就能明白。

熊　哲：我方才曾經提到，語言的變遷和音樂的變遷之間並非如此壁壘分明。心理學家伊莎貝爾·培瑞茲（Isabelle Peretz）和荷金·柯林斯基（Régine Kolinsky）[7-2]曾嘗試根據不同類型的論據來區別音樂與語言。依照傳統神經心理學的主張，能夠唱出熟悉的旋律並且唱出歌詞，

您身為作曲家，會如何想像這些最早的人類的音樂活動，想像原始人的歌曲呢？

1 帕泰爾（Aniruddh D. Patel），美國心理學家，參見第二章譯註之之介紹。

和能夠依照正確的語調說話，分別屬於兩種不同的能力。我們知道，大部分失語症患者都能唱歌。遺傳學者則主張，當 FoxP2 基因（有時被誤稱為「語言基因」）發生突變，影響的事實上是舌頭與嘴唇的細微運動，而人必須靠這些運動才能說出聽得懂的話。發生此類基因突變的病人，同時也會出現製造與感知節奏的異常。

相反的，患有先天性旋律辨識障礙症的人能夠年輕而易舉的區辨單一音符加上節奏做成的一段音樂，卻無法聽出也無法製造旋律性的變奏。他們無法區辨樂音的音高。科學家在一項實驗中發現，二十二名有這類旋律辨識障礙的受試者中，能夠正確理解和使用中文（這種聲調語言）的占了一半，另一半受試者則出現障礙。（7-3）

即便受到影響的是語言能力，音樂和語言還是有所不同。研究發現，區辨音高的能力、在旋律中聽出「走音」的能力、和辨認音樂的時間特性（即節奏特性）的能力分別與不同的遺傳傾向有關。布列茲，您是一位指揮家，在這些能力上應該擁有特殊的稟賦。我聽過也見識過您如何指揮梅湘的《時間的色彩》，真是嘆為觀止！

布列茲： 要指揮一首作品，首先要讓自己融入它、聽懂它，方法就是從整體到細部徹頭徹尾地分析。

接下來的問題是，為了帶領演奏者進入作品的世界，應該採取哪一種方法。方法的選擇主要視乎作品的性質，有的連續性比較強，有的比較分散。《時間的色彩》其實相當艱澀，因為它的演奏方式正好介於兩種系統之間：其中可以自由共鳴的聲音素材從屬於一板一眼的聲音

熊　哲：大腦的發展並不是取決於單一基因或數個基因組成的基因組，而是由眾多基因交互作用而成。（7-4）在發育的過程中，基因網路不斷變化，構成所有大腦神經元的「座位表」（7-5）。

這主要出現在胚胎腦部發育的關鍵時期，也就是形態發生的階段，而大腦也是經由這樣的過程發育成熟。換言之，這不是一種「分散式」的變化，而是與認知功能有關的主要區塊發生了整體的、量的擴張。

由此可見，音樂能力的發展與更大的、認知系統的量的擴張同時並進，其中包含語言與音樂都需要的「組合能力」，而社會生活也需要這種能力，才能實現利他行為或進行社交─情緒互動。您相信人有先天的音樂體質嗎？如果有的話，您相信有音樂體質的人同時也會有其他天分，例如數學天分嗎？

布列茲：若只看數學天分，我的答案是否定的，倒是一些有音樂天賦的人學習外語的能力也會特別

素材，兩種特性正好相反，聲音的長度則會重新排列，有時還會彼此相疊。

在指揮樂團時，最重要的是不要被音樂帶著走，要能在音樂開始之後還能保持分析能力，即使在潛意識中分析也無妨。因為音樂作品具有一定的時間長度，它既是可分割、可予以分析的，也是不可分割、透過演出才能重現面貌。然而指揮必須先建立起一套聆聽的秩序，這不僅是為了演奏者，也是為了聽眾，因此也要考量聽眾的程度。無論我們花費多少心力想完成精準的演出，我們永遠都不可能做到一百分，總有些漏網之魚。

熊　哲：強——當然不是所有人。他們的語言能力不只在意義的掌握，而是能正確表現外語的音調變化，也能結合音調的音樂性和字義來記住腔調。神經科學家也應該在這方面做些實驗。

您說的有道理。大腦穩定基因數量增加所帶來的影響之一，就是大腦構造和體積的擴增。人腦非常特殊，以新生兒的腦部來說，體積便已勝過許多動物，出生之後還會增加四倍。人腦在出生後的發育階段特別長，大約需要十五年之久。

成人的大腦總計約有八百五十億個神經元，這些神經元在胎兒出生前就已經存在，雖然在成人的腦中仍有部分區塊會繼續生成神經元。（7-6）同樣的，神經元間的突觸連結在我們出生前就已建立，許多證據也證明，在胎兒出生前已經開始學習音樂曲調和說話的聲音。心理學家賈克‧梅勒（Jacques Mehler）和他的研究團隊指出，四天大的新生兒就能辨認他母親說話的聲音。（7-7）現在我要請教您一個有點私人的問題：您的母親是一位音樂家嗎？

布列茲：我想她天生就喜愛音樂，不過沒有機會培養相關知識或考慮走上專業之路。很難說音樂對我的「磁力」和母親的關聯有多深。

熊　哲：科學家觀察新生兒的腦部造影，發現一項驚人的現象：嬰兒出生不過一到三天，腦部就已經出現針對音樂感知的特化現象。這項研究使用了三種類型的樂譜：其中一段音樂取自古典樂，另一段音樂則會變調，亦即人聲會不時提高或降低一個半音（例如從 C 改為升 C），最後一種則是只有旋律（高音部）上升半音，讓音樂聽起來始終不和諧。研究結果顯示，嬰兒

才出生幾個小時，就能夠察覺音調的變化以及協和音與不協和音的差異。如果比較兩歲半的

小嬰兒腦部因音樂活化（播放莫札特的鋼琴奏鳴曲）以及因語言活化的區域，便會發現在

這個年紀已經出現明顯的差異，證明音樂和語言分別使用不同的大腦半球。(7-8) 這種差異

彷彿意味著在發育的過程中，某種隱性的基因表現讓大腦左右半球形成不對稱的結構，「硬

是」讓能處理音樂和語言的皮質區增加——其中左半球主管語言能力，右半球主管音樂能

力。可見在發展初期，亦即大腦開始不對稱發展的時候，音樂和語言的區塊就已經分化。由

此看來，左右半球的不對稱發展應是源自「增大」的基因組，音樂和語言能力的發展才會既

同時並進又各自不同。

除此之外還有不同的解釋，有人提出「同類相殘說」，也有人提出「寄生說」，主張音樂

能力寄生在專屬語言的區塊上。(7-9) 如果音樂能力會霸占語言的區塊，可能是基因決定的

（也說得通），基因讓音樂和語言依據各自的聽覺特性共享這塊皮質的「新大陸」。

布列茲：科學家有沒有試過這些實驗素材：例如請人用同一個母音唱一段特定的旋律，也可以試試歌

詞是詩句的旋律，譬如舒曼（Schumann）的藝術歌曲（Lied）；或者可以嘗試一段急促的宣

敘調，近似於講話，但一樣有音符，譬如《唐喬凡尼》（Don Giovanni）裡的宣敘調。也許

可以拿這些材料做實驗，觀察哪一段音樂效果最明顯。

熊　哲：就我所知還沒有試過。除此之外，「基因」導致的左右腦不對稱還會帶來其他影響。我們知

學習即是篩選

布列茲：這套假說聽起來倒很有意思！作曲當然是一種複雜的活動，再說作曲者腦中的時間觀是充滿彈性的。

道，因為左右腦不對稱，所以兩個半球不同區域（主要是左右兩側的前額葉）的認知機制可以平行運作，也能彼此連動。（7-10）科學家猜測，人類的基因之所以帶有這種方便彈性的設計，可能是演化天擇的結果。在作曲時，需要所有與認知相關的區塊一起運作，因此作曲可以說是人類腦部最精密也最複雜的一種心智活動。

熊　　哲：嬰兒出生之後，大腦的高速膨脹可以從兩個層面觀察，一方面大腦皮質的表面積開始急遽擴張，另一方面神經突觸的數目也如雨後春筍般倍增。成人的大腦有上千兆個神經突觸，而嬰兒大約四個月大前後就已具備大約半數左右，而且這些突觸都處於極度活躍的狀態；到了三、四歲之後，我們最關心的區域——前額葉皮質——才開始擴張。（7-11）依照我和兩位數學家菲利普·古黑吉與安端·東善提出的理論模型（7-12），出生後的突觸增生現象會經過穩定期與刪減期，主要視突觸與周圍的物理、生物、社會、文化等環境互動的狀態而定。神經網絡在發展過程經歷了「達爾文式的天擇」，這種揀擇就像是層層套疊的俄羅斯娃娃，既平

終點往往在他方　　279

行發生又有一定的秩序。

這類表觀遺傳的機制從胚胎時期就已經開始作用。打從第一批突觸形成之後，胚胎就具有主動性。一直到出生為止，胚胎會進行各種自發性的活動。雖然消化道、心臟、呼吸器官、還有母親的說話聲十分「吵雜」，胎兒總歸是接收到許多聲音的刺激，儘管未必悅耳！許多實驗都證實，神經系統發展的過程中會經歷突觸的篩選作用。（7-13）正是這種作用，讓兒童大腦皮質許多區塊中的突觸總數大幅減少，在視覺皮質區尤為明顯，並且會持續到學齡前；到了青少年時期，前額葉皮質也會經歷同樣的過程。到大約十二歲之前，額葉和頂葉的灰質厚度會持續增加，之後便會開始減少。（7-14）

突觸的篩選作用非常重要，因為我們可以藉此理解兒童腦部的發育概況，不過就我們的對談而言，應該關注的是，與音樂相關的皮質區特化的過程中，神經突觸是否會出現某種表觀遺傳的現象。為了方便解說，讓我借用一個視覺系統的例子。我們先前提過，枕、顳葉皮質的特殊區域對房子、臉孔或椅子的影像會產生選擇性的回應。當我們透過腦部造影觀察兒童腦中這些特殊區域的變化，會發現在四歲以後，處理臉孔和符號的主要區域雖然各不相同，卻會同時產生反應，不過成年之後，這些區塊會再經歷一次漸進的特化過程。就如同我在《神經元人類》書中寫過的一句有點挑釁的話：「學習，就是刪除！」您是否曾體驗過這種刪減作用，例如有些音樂能力在成長過程中消失了？

布列茲：我從來沒有看過這類能力會消失，除非發生意外。我想到侯傑‧戴索米耶（Roger Désormière）因中風造成腦部損傷，人生一夕變調的例子（7-15），雖然和您的提問不大相關。中風之後，他陷入完全失語的狀態，因此不得不退出音樂界。當我們學會一套秩序，就無法再回到無秩序之中。另一方面，從戴索米耶的一些反應可以看出他的內在聽覺依然存在，似乎沒有受到影響。當時他整個人活在沉默築成的壁壘中，蓓契‧鳩拉斯[2]帶了一張唱片給他，那是戴索米耶所指揮的法朗克（César Franck）的《D小調交響曲》（Symphonie en ré mineur），剛剛出版。聽到一半，他突然打開樂譜，翻到正確的那一頁，然後準確地隨著音樂一頁翻過一頁，直到曲終。

我還想到舒曼生前的最後幾首「作品」。我沒有看過，不過根據傳記的說法，他的身心機能如江河日下，甚至創作能力也消失殆盡。

熊　哲：腦神經細胞的連結在出生後會持續發展，這種表觀遺傳現象創造了一個非常特殊的條件。因為有這種現象，人類才能擁有所謂「文化」，包括各種社會與科技的知識、想像與創造，都是人類為了生存而點點滴滴累積下來的成果。人類傳遞文化給下一代的過程無異於遺傳，而且經常是原封不動地遺傳。您是否認為音樂領域也會有這種「文化遺傳」？

布列茲：我可以想像有類似的事物。在最理想的情況下，文化遺傳將有助於建立上一代與下一代的連結，環境與教育則會是最重要的因子，譬如我們可以想想巴哈的後代。在最糟的情況下，文

化遺傳則會助長令人窒息的保守主義。話說回頭，這不就代表人類是被雙重決定的嗎！於是我就想，文化遺傳是否比較接近模仿或「傳染」的效果，比較不是狹義的遺傳？狹義的遺傳代表被動接受上一代的模式。只是，文化遺傳是如何形成的？為什麼會出現？

寶寶音樂家

熊　哲：雖然神經生物學界對音樂養成的研究尚未累積足夠的成果，實驗心理學卻能提供我們許多有用的資訊。（7-16）首先，如同前面談到的，兩個月到六個月大的小嬰兒雖然才出生不久，對於協和音已經有所偏好。（7-17）不過，也不能排除某種「偶然的」環境因素使得胎兒一開始就受到薰陶。和我們的討論比較有關的是，嬰兒辨別差異的能力比成人更敏銳——成年日本人無法分辨 R 和 L 的差異，可是世界上所有小嬰兒都能分得出來。同樣的，沒有受過訓練的成人會無法辨識旋律中的大幅變化（四個半音），只要旋律的「意義」不變、和聲不變，可是對一些會改變旋律「意義」的微幅變化（一個半音），他們卻能加以辨識。換成八月大的

2 蓓契‧鳩拉斯（Betsy Jolas, 1926-），作曲家，出生於巴黎，後隨父母返回美國。一九四六年她回到巴黎，於巴黎高等音樂舞蹈學院隨梅湘學習。後來亦在此校教導音樂分析與作曲，並於美國多所大學執教。

布列茲：小嬰兒，這兩種改變都能準確無誤地聽出來。（7-18）再者，不論用西方人的音階還是用爪哇人的音階寫成的旋律，（西方的）嬰兒都能分辨音高的變化，但是（西方的）成人便無法分辨爪哇音階中的高低變化。可以說嬰兒天生具備「世界人」的能力，懂得聆聽任何文化的音樂！

說到新生兒偏愛協和音，也許對這個剛剛開始的小生命而言，身處於「完美」的和諧之中，比起接觸會帶來不穩定、緊張、只會讓人覺得需要「解決」的不協和音要來得愉快，當然也更平靜。同時也要注意上述旋律的變化是否符合和弦與節奏的功能。如果漫無章法地改動，使音樂失去一致性，我想不管是誰都有能力分辨，甚至單靠直覺就足以聽出古怪之處。

理由很簡單，原來的音樂文本有其秩序，依循著一套清楚的體系來安排各項元素的作用與銜接方式，一旦被硬生生加入不和諧的成分，古怪之處自然就凸顯出來了。同理，移調也是將一個外來的程序施加在原曲本身的體系上，因此聽起來會顯得古怪或不順耳，儘管比起前一個例子沒有那麼嚴重，至少譜子是直接移植過去的。

馬努利：除此之外，我也很想知道如果刻意讓胎兒沉浸在抽象音樂的世界裡，出生之後他對音樂會有什麼反應？例如只讓胎兒聽魏本的音樂……

熊　哲：音樂教育引領孩子走進文化遺產的寬廣殿堂。但是如果我們希望孩子一生都保有「世界人」的稟賦，從呱呱墜地那天開始，就應該讓他們既聽西方音樂，也聽東方音樂，既聽古典也聽

布列茲：當代，當然魏本的音樂也聽……這麼做的人屈指可數！

教育的作用在人的成長過程中只占了一部分。再說，我不太相信鍛鍊世界人的潛能有其必要。如果將日本音樂抽離日本文化，不但會使其喪失絕對價值，連相對價值也會消失。我們太晚才接觸其他社會的文化，所以總是理解得不夠深刻。也因為如此，我們很容易陷於異國風情的幻想而產生偏誤。

熊　哲：小嬰兒的大腦構造和成人不同，意識運作的方式也不同。反過來說，從嬰兒出生之後到發育完成之前，大腦構造一直都在發展與成長。（7-19）初生的嬰兒有一些自發性的行為，他們會接近帶來愉悅的事物，遠離造成不適的事物，而且他們只會注意當下發生的事。他們還沒有思考的能力。到了將近一歲大的時候，起初極為有限的意識快速發展為一種複雜許多的形態，稱為遞迴思考[3]。他們能用剛學會的幾個字指認事物，懂得玩具的玩法，也能把藏起來的東西找出來。到了將近兩歲大，小孩能夠在鏡中認出自己，代表自我意識已經萌芽。兒童發展心理學家皮亞傑（Jean Piaget）認為跨入這個階段的意義十分重大，因為這代表幼兒開始具有象徵性思考的能力。

接下來，到了三歲大，幼兒開始展現思考能力，他們可以依照指定的規則進行配對，將圖

3　亦有譯為「遞歸意識」。

案分類。等到四歲大，他們開始能察覺到別人的感受。在此之後，人的自我意識以及對他人的意識會持續發展，到了青春期時不免會經歷許多人都遇過的危機，對性、對愛情、對團體生活中的人際關係都敏感萬分。在兒童的發展過程中，他們很早就懂得畫出各種造形，大人經常認為這些畫富有藝術感，其實是如出一轍──幼兒的畫最早都是隨便亂塗，到了三歲左右，他們會畫一個圓圈代表頭部和身體、兩根線代表腿；到了四歲左右，這些「蝌蚪人」的細節愈來愈豐富，多了眼睛、嘴巴和鼻子；到了五、六歲大，第二個圓圈出現，代表人的軀幹；六歲的小孩能畫出完整的人，但是要到八歲之後才會有視角和空間邏輯的觀念。值得注意的是，再大一點之後，造形繪畫的發展就不再這樣循序漸進了。這些繪畫，能說是「藝術作品」嗎？

布列茲：我的想法是，這些畫代表小孩子想要複製大自然的事物、樹木、動物、還有人，當然他們只能畫得很簡略，但那是他們的小腦袋理解的方式，就像他們也會畫家裡看到的東西，因為家就是他們的全世界。幼兒的繪畫，一方面是用很「輕鬆」的方式分析事物，同時也代表他們正在嘗試用紙和筆掌握世界，讓自己成為世界的一部分。不過這不代表他們有任何嚴肅的藝術創作的想法。

熊　　哲：在幼兒展現造形繪畫能力的同時，他們的音樂能力也在增長。小寶寶不但對媽媽唱的搖籃曲有反應，對音樂盒也很感興趣。他們會跟著唱兒歌，喜歡用敲擊樂器製造各種有節奏的聲

終點往往在他方　284

音樂意識的成形

布列茲：您所說的正好描繪出某種聽覺教育或音樂教育的輪廓。打從還在搖籃裡，小孩就發現觸摸或拍打某個東西，便可以藉由這種「類樂器」得到別人的注意，並且發現製造噪音真的可以讓自己「傳出去」。這些經驗讓他認識到自己有一種控制力，能夠讓別人來到自己身邊。我將這種現象歸類為原型經驗，原型經驗奠定了將來與他人「溝通」的雛形。不過，這種經驗對於增進音樂理解力並沒有特殊的幫助。

熊　哲：剛出生的嬰兒就會主動做「發聲練習」，也會聽見自己發出的聲音。在接下來的數個月乃至數年之間，大腦白質的體積——代表神經元長距離連結的程度——會直線上升，神經訊號的傳遞速度也同步提升。這件事不稀奇，稀奇的是我們剛才提到的、大腦灰質體積的減少，這代表神經元、神經膠質細胞以及突觸連結的數量下降了。

在四到八歲之間，主要感覺運動皮質開始有灰質減少的現象，到了十一到十三歲左右，和「整合性」最強的功能有關的區域也開始出現此一現象，而這些區域也是最晚發育成熟

響。到了四、五歲大，他們便可以參加為孩子開設的音樂學校。在我的記憶中，與音樂初相識的時光總是滿載著喜悅。

布列茲：童聲具有表現力的聲區不一樣。兒童不能發出顫音，而西方正統音樂體系中幾乎無處不顫音，這就是為什麼童聲被稱為「白聲」。反過來，童聲要達到極端的聲區卻比成人容易得多。優秀的兒童合唱團能夠唱出極為優美、天使一般的和聲，這是因為十二、十三歲以下的兒童音色十分純淨，世間難尋。

古代因為禁止女性在教會唱詩，聖歌隊或兒童唱詩班便負責訓練純由男童組成的合唱班。不過史托克豪森同樣看中小男孩獨一無二的音色，他在《青少年之歌》（Gesang der Jünglinge，作於一九五五至一九五六年間）這首作品中用電子樂的音效增加人聲的層次，並將電子音與童聲混合。一九八〇年，英國當代作曲家喬納森·哈維（Jonathan Harvey）延續這種手法，將自己兒子的歌聲和溫徹斯特大教堂大鐘的鐘聲混合，創作出《為死者悼，為生者禱》（Mortus plango, vivos voco）這首作品，同時也是龐畢度聲學研究中心早期的佳作之一。

熊　哲：借助腦波圖技術，科學家追蹤六歲到二十一歲之間的兒童，觀察腦神經網絡的長距離傳遞

的。由此可知，所謂「音樂意識」是逐漸發展而成的，但是在青春期時一定會經歷一場「危機」，甚至是「革命」。對於青春期的「危機」，我們還未能了解透徹。不過兒童的歌聲，尤其是小男童的聲音，雖然有其動人之處，和過了青春期的成人相比，聲音的表現力和技巧還是差了一截。您有沒有類似的經驗？

布列茲：我所見到的青春期危機，如果在男孩子身上，就是大家熟知、有時很難熬的變聲期；女孩子則沒有這麼劇烈的變化。在變聲期間，聲音會變得很不穩定，聲區轉換變得十分困難。屬於小男孩的音色會消失，必須經過好幾年，聲音的特質和聲區才會固定下來。

功能如何發展成熟。他們利用慕尼臉孔進行試驗，亦即讓受試者觀看簡單的臉部剪影，這些剪影正放時很容易認出是人臉，頭朝下倒放時則難以辨認。在成人身上，研究者發現刺激源（慕尼臉孔）會造成某種電生理訊號的變化，代表腦波出現同步反應（相位同步）。當受試者有意識地辨認出人臉的輪廓，便會出現腦波相位同步的現象。而在兒童身上，到十四歲以前，隨著認知表現愈來愈好，相位同步的訊號也會愈來愈明顯。在十五到十七歲之間，相位同步反應卻毫無預警地大幅減弱，直到十八至二十一歲之間才重新回升。認知表現方面也呈現相同的變化。（7-20）正如我方才所說，人在青春期會遭遇認知與意識運作的危機。您身兼樂團指揮與作曲家，是否曾經目睹這種青春期的劇烈變化與危機？

熊　哲：剛才提到的研究中，科學家還發現思覺失調症患者的狀況和青少年的認知混亂十分類似（7-21），就好像青春期的混亂延續到成年的患者身上。思覺失調症屬於一種失聯症候群（7-22），因為患者腦部的意識區可能無法建立長距離連結。（7-23）我們知道有些思覺失調症患者會畫出很有意思的東西，例如瑞士素人畫家阿道夫．渥夫利（Adolf Wölfli）就是其中廣為人知的一位，他的畫作也被歸類為「原生藝術」。在音樂界是否也有相同的說法？

布列茲：我不知道任何音樂界的「原生藝術」創作，如果有的話，也會因為太簡單，或者直接說太「原生」，以致於無法評價為藝術作品。作曲的技術門檻非常高。即興創作的工夫其實來自對音樂語彙的徹底理解，只是運用上突破原本的結構邏輯（或說更加貫徹其結構邏輯）。

馬努利：即使是最初階的作曲，完成一份樂譜所需要的知識門檻還是比完成一幅畫所需要的更高。雖然有所謂兒童繪畫，卻沒有兒童的作曲。一談起這個話題，大家一定會想到莫札特，不過最令人意外的肯定是孟德爾頌（Felix Mendelssohn），他還不到十歲就能寫出非常複雜的賦格，莫札特在這個年紀只做了一些手法單純的小步舞曲。

熊　哲：有人主張讓思覺失調症患者接受音樂治療（7-24），您有什麼看法？

布列茲：這個問題超出我的能力。

熊　哲：討論到現在，我們已可認定全域神經元工作空間的健全發展，對於深入的音樂解析、當然還有作曲工作都是不可或缺的。

音樂教育與一般教育

熊　哲：許多腦部造影的研究都顯示，一如大家的猜測，音樂學習會帶來腦部構造的變化。（7-25）研

布列茲：究者觀察到，音樂專業人士與非專業人士的大腦灰質有所不同；又，大多數鋼琴演奏者的左腦和右腦都呈現一種特殊的活動形態，而弦樂器演奏者只在右腦出現特殊的活動。此外，和非專業人士相比，音樂專業人士的運動皮質區活化程度較低。換句話說，長期演奏樂器會改變一個人的大腦構造。（7-26）只不過彈奏音樂二十分鐘，大腦皮質的活動狀態立刻會產生變化。（7-27）

熊　哲：我認為必須注意以下兩者的不同：一種是專以練習為目的的彈奏，僅涉及單純的機械式動作或肌肉運動——必須這樣練才能記住技巧困難的段落，並且將整部作品銘記在心；另一種是音樂的詮釋，這需要演奏者投入更多個人的藝術觀點。

布列茲：而我們知道專注力有助於全域神經元工作空間的活動。（7-28）整體而言，您對教育制度的改善，包括音樂教育的實務面有沒有什麼建議？

熊　哲：音樂之所以能刺激腦部運作（至少有部分效果），是因為音樂能吸引並維持人的專注力，而我唯一的建議是多鼓勵學生主動探索聲音的世界，再逐步引導他們了解作曲的用處，這不單是為了記下既有的東西，還能藉由音樂思考的突破，讓自己充滿生命力。

馬努利：這個問題有太多面向。我所觀察到的是，美國的音樂教育雖然比法國認真許多，例如不少高中都有自己的交響樂團或銅管樂隊，但是培養出來的音樂家並不比其他國家來得好。而我們法國的音樂教育根本慘不忍睹。流行音樂荒腔走板，目前大多數音樂工作者卻是靠這塊僅存

的園地栽培出來的。我們的菁英和領導者對嚴肅音樂不屑一顧。

音樂能提升道德嗎？

熊　哲：在漫長的歲月中，人類陸續創造出各種音樂形式，從史前時期的骨笛發展到現代的音樂，人類不斷推陳出新。而新的樂器又誕生了，現在電腦已成為重要的作曲工具。不過，您卻不覺得音樂有所「進步」……

布列茲：我不認為音樂會進步，但是我認為音樂會演進。我經常拿建築相比。音樂家就像建築師，當他們取得新的材料，經常就從材料本身的性質衍生出新的想法。另一方面，我們對於材料的省察至少應該和各種藝術的標準等量齊觀，這是很重要的。有些音樂形式會消失，尤其是那些一個模子刻出來的形式，其他形式會取而代之，展現不同的千姿百態。

馬努利：音樂進步的概念和科學進步的概念完全不同，這點我們已經談過。我們可以很肯定地說愛因斯坦超越了牛頓（Issac Newton），但要說華格納超越了莫札特，便無從說起了。要說進步，或許倒可以說音樂家不斷在鍛鍊自己的聽力，讓自己能想像和感受的聲音種類（包含聲音的成分）比過去更寬廣？

布列茲：事實上，現在的演奏家已經養成習慣，他們比以前的演奏家更積極，在演奏時也更注意分析

自己的表現。

熊　哲：多虧有各種行動裝置，現在音樂隨時隨地都能占領大腦。無所不在的音樂對我們的大腦構造可能會有所影響，不過對社會生活而言也有其意義。

布列茲：就聲音而言，面對大量且通常無用的訊息不斷灌入我們的耳朵，個人唯一可採取的對策就是自我要求，不要放任自己來者不拒。自己要進行篩選，要懂得區分什麼是重要的、或說最關鍵的，以及那些不過是過眼雲煙、無用、甚至累贅的資訊。

馬努利：可以確定的是，演奏或演唱的過程有助於培養聆聽他人的能力。為了能一起演奏或一起合唱，音樂家必須時時刻刻集中精神注意其他人的表現，彼此互相聆聽。由此我們應該可以推論，這種能力的增進會對人類社會的集體生活產生相當大的影響。

熊　哲：針對人類為何普遍具有音樂能力，達爾文提出性擇理論來解釋。這個理論發表於一八七一年的《人類傳承與性擇》（*The Descent of Man, and Selection in Relation to Sex*）[4] 一書，並引起廣泛爭議。他主張同一個物種的個體會相互競爭，搶奪性伴侶。各種裝飾、羽毛、鮮豔光亮的毛皮、歌聲……簡而言之，各種增加外表美觀的條件都與性伴侶的選擇有關。某些音樂風

4　中文譯本方面，由馬君武翻譯，一九三〇年由上海商務印書館出版的中文書名為《人類原始及類擇》，近年則有譯為《人類的由來及性選擇》或《人類的由來》之簡體中文版本。

291　第七章　音樂的學習

布列茲：格，例如探戈，是否也可以從這個角度詮釋？

布列茲：音樂的確是社會生活的潤滑劑。當音樂結合舞蹈，自然要用到身體，這也許有誘惑的成分，也是也許是動物性或美的展現，當然也可以是單純的消遣。然而舞蹈不只是一種音樂活動，也是一種社會活動，「霓裳羽衣」[5]在此發揮了多重的功能。

熊　哲：還有一個理論稱為群體選擇論（又稱群擇），其主張天擇不只發生在個體層次，在需要彼此合作進行各種活動的社會群體中也有此一現象。音樂會提高群體的凝聚力，因此產生比其他群體更強的競爭力。這套理論從族群遺傳學角度而言，仍有許多爭議，但是近來又重新獲得關注。

馬努利：不過聽起來不無道理，因為音樂擁有串聯的力量，能藉由共同的節奏和律動讓人們聚集在一起。音樂的催化能能提升團體的競爭力，甚至當團體化身為軍隊時，也能因此提高戰鬥力，只不過戰鬥的目的，唉，多半是為了統治鄰近的族群。

布列茲：說到音樂的起源，我立刻想到音樂如何幫助人類抵禦動物的侵擾，想到人類會模仿動物的叫聲，達到獵捕、殺害、獲取食物的目的。

熊　哲：別忘了獵人間也以此溝通。

布列茲：動物聲音的模仿發展為宗教儀式、打獵活動、成年禮等活動的一部分，如今在非洲文化中仍能看到。民族音樂學者安德烈・謝夫納（André Schaeffner）曾向我解釋一些青少年成年儀

終點往往在他方　292

熊

哲：這正是地理學家克魯泡特金[7]所謂的群體選擇。他認為團體合作決定人類群擇的結果。（7-29）社會溝通、群體生活、過程是否如此容有爭議，不過人們確實認為這可能就是音樂的起源。

式的過程：人們在夜間將青少年帶到森林裡，發出各種可怕的怪聲來嚇他們，例如牛吼器[6]發出的聲音。這些年輕人必須克服心中的恐懼，直到破曉之前都不能返回村莊。如果能熬過這個恐怖的夜晚，就能獲得承認，成為成人群體的一員。我所描述的現象已屬於文明程度相當高的社會，但是我想所有社會最早都是如此，都以保護群體的能力為基本條件。

5 原文特別以引號強調 parure 這個字。parure 可指裝飾品、首飾、珠寶，亦可指動物的毛皮或羽毛，此處同時暗示人類跳舞時的精心打扮就和動物用來吸引伴侶的毛皮功能類似。

6 牛吼器的英文是 bullroarer，又稱吼板，可追溯至兩萬年前的舊石器時代，是一種非常古老的樂器。牛吼器的構造是用一條長繩子綁住一片機翼狀的薄木片，只要甩動繩子，讓薄木片在空中旋繞，就會發出低沉的摩擦聲，類似除草機發動的聲音。

7 彼得・克魯泡特金（Piotr Alexeïevitch Kropotkine, 1842-1921），俄國地理學家，對人類學、動物學、地質學等多種領域均有研究。他也是無政府主義的提倡者與革命家，因為具有貴族身分而被稱為「無政府主義王子」。他在一九○二年出版的《互助論》（Mutual Aid: A Factor of Evolution）一書中討論動物與人類的互助、互惠行為，並批評達爾文以競爭為核心的演化論。此書中譯本可參見帕米爾書店編輯部譯，彼得・克魯泡特金著，《互助論》，台北：帕米爾書店編輯部，一九八○年。

布列茲：在團體中分工合作對抗大自然，當然還有對抗其他人類社群（也就是競爭），這些動機已可充分解釋音樂的功用。

熊　哲：別忘了還有戰爭！

布列茲：確實不該忽略這一點，不過我還是寧願反過來，想像人和他的同類之間可以透過任何形式的藝術而走向和解。不過這也許是我心中的烏托邦。

熊　哲：您可知道阿茲特克人這樣一個高度成熟的文明，如何透過特定儀式處決俘虜嗎？他們會打開俘虜的胸膛，挖出他們的心臟，活生生地……

布列茲：但是音樂無法超越文化特殊性，達成某種形式的普遍性嗎？

熊　哲：對這個問題我不願貿然發表意見！

布列茲：許多社會群體藉由創作專屬的音樂來鞏固團體的向心力，例如專門用於特定儀式的宗教音樂，至於世俗音樂，從加泰隆尼亞的薩達納舞曲到國歌都屬於此類。簡而言之，有些音樂形式儘管發源於世界一角，卻有著幾乎舉世皆然的目的。

熊　哲：這些音樂是一種象徵，也具有象徵性的功能。我們聽見不再是音樂，更像是符號。至於音樂水準則良莠不齊，從藝術創作的角度來說甚至可到不忍卒睹的程度。在唱這些國歌、頌歌的時候，人們經常扯開喉嚨高唱，考驗著跟唱者的音準和節奏感等等。這些歌曲的音樂素材極為單薄，一旦不知道歌詞就無法想像音樂的意義。法國國歌《馬賽進行曲》最令人尷尬──

這首歌究竟是極右，還是極左？（眾人笑）我突然想到 *We shall overcome*（〈我們終將克服難關〉）這首歌，這是美國黑人在推翻種族隔離與歧視的運動中集體合唱的歌曲，在一九六〇年代末的年輕族群中十分風行。比利時作曲家亨利·浦瑟爾（Henri Pousseur）也根據這首合唱曲的變奏創作出一部作品。（7-30）不久，史托克豪森發表了以四十餘首國歌創作而成的《頌歌》（*Hymnen*）。他認為自己負有一項「神聖任務」，要藉由這首作品重新打造一個大一統的世界，所以才會選擇這些國歌做為材料。不過究其根本，這些國歌不過是「撿到的東西」[8] 而已……

熊　哲：我很樂意擁抱這個想法：音樂既能團結社會生活，也能充實個人生命，它讓一個人擁有屬於自己的世界，而這個世界不但可以與其他社群成員一同分享，除此之外，還能超越群體，擴及全人類。如同前面提到的，小寶寶都是普世皆通的音樂家。為何大人做不到呢？為何面對烽火處處的世界，大人卻無法在音樂中找到和解之道呢？若循此道，藝術——尤其是音樂——應該有助於人世的和諧。（7-31）

布列茲：應該說小寶寶「可以算是」普世皆通的音樂家。因為幼兒有一些自發性的反應，例如他們會打呵欠，或發出一些不能歸類於特定文化的怪聲，不過他們最早的反應並不是出自於一個獨

8
「撿到的東西」原文為 objet trouvé，可參考第一章布列茲談到人們過於重視偶然發現的東西一節。

295　第七章　音樂的學習

立個體；他們因恐懼或喜悅而做出的行為是模仿得來的，完全是照本宣科。相反的，當孩子不是透過教育的手段，而是在單純的聆聽中熟習當地的音樂文化，這段經驗將成為一生的印記。即便長大成人，我們其實依然記得兒時的歌曲，信手拈來就能哼唱，因為這些歌曲一輩子刻在我們心上。

我看不太出來要如何透過音樂創造普世性的標準。我認為每個人都有自己的記號。假如人們不要將自己的記號加強在他人身上，大家就能和平共處，維持良好的情誼。音樂與人的需求有關，而需求有各種不同層次，有注重實效的層次，也有與理想和知識有關的層次。因此我認為要找到真正的共識是不可能的。全體一致只是暫時的，眾聲喧嘩才是常態。如果要下一個結論，我會說我完全不相信世界大同。

誌謝

全體作者衷心感謝歐蒂‧賈可促成這場難得的對談，並付出十二萬分的心力，致力追求卓越的品質與平衡。同樣要特別致謝的是本書編輯的丹妮耶拉‧朗傑（Daniela Langer）、編寫註釋的茱莉葉‧布拉蒙（Juliette Blamont）、悉心校對的瑪麗—羅涵‧寇拉斯（Marie-Lorraine Colas），並感謝皮耶‧布列茲的祕書克勞斯—彼得‧阿提庫斯（Klaus-Peter Altekruse）提供協助。

註解與參考書目

第一章 什麼是音樂？

1-1 　*Encyclopédie ou Dictionnaire raisonné des sciences, des arts et des métiers*, edition originale, 1765, t. 10, p. 898.

1-2 　Kutas M., Hillyard S. A., « Reading senseless sentences : Brain potentials reflect semantic incongruity », *Science*, 1980, 207, p. 203-208.

1-3 　速度微調（agogique）指的是在演奏時調整節奏和速度。（譯註：agogique 又譯為彈性處理或彈性速度，透過這種手法，演奏者可以略加調整音樂的輕重緩急，更自由的表現個人的特色。）

1-4 　Changeux J.-P., Connes A., *Matière à pensée*, Paris, Odile Jacob, 1989.

1-5 　Boulez P., *Leçons de musique*, Paris, Christian Bourgois, coll. « Musique passé présent », 2005.

1-6 　義大利物理學家。他在龐畢度聲學研究中心工作時發明了著名的 4 X 數位聲音處理器，也是第一部功能強大的即時電子音效處理器（一九八〇年發明）。

1-7 　音域（ambitus）指的是一段旋律的最低音與最高音之間的範圍。

1-8　這支骨笛現藏於盧比安納（Liubljana）的國立斯洛維尼亞博物館中。

1-9　馬格德林人（Magdalénien）生活於歐洲舊石器時代晚期的最後一段時期，大約是西元前一萬七千年至一萬兩千年之間。馬格德林之名取自馬格德林岩洞，這個考古遺址位於法國多爾多涅省居爾薩克鎮的韋澤爾河谷之中。

1-10　電音琴和特雷門琴（thérémine，一九一九年發明）同為最早的電子樂器。莫利斯‧馬特諾（Maurice Martenot）於1928年發明了電音琴，並公諸於世。

1-11　Mithen S. J., *The Singing Neanderthals : The Origins of Music, Language, Mind and Body*, Cambridge, Mass., Harvard University Press,2005.

1-12　Brown S., Savage P. E., Ko A. M., Stoneking M., Ko Y. C., Loo J. H., Trejaut J. A., « Correlations in the population structure of music, genes and language », *Proc. R. Soc. of Lond. Series B: Biol. Sci.*, 2013, 281 (1774), 20132072.

1-13　Arom S. (en collaboration avec F. Alvarez-Pereyre), *Précis d'ethnomusicologie*, Paris,CNRS éditions, 2007.

1-14　Boulez P., *Jalons (pour une décennie) : dix ans d'enseignement au Collège de France(1978-1988)*, textes réunis et présentés par J. J. Nattiez, préface posthume de M. Foucault,Paris, Christian Bourgois, 1989.

1-15　Messiaen O., *Technique de mon langage musical*, Paris, Alphonse Leduc, 1944.

1-16　Tervaniemi M., Szameitat A. J., Kruck S., Schröger E., Alter K., De Baene W., Friederici A. D., « From air oscillations to music and speech : Functional magnetic resonance imaging evidence for fine-tuned neural networks in audition », *J. Neurosci.*, 2006,26, p. 8647-8652 ; Zatorre R. J., Meyer E., Gjedde A., Evans A. C., « PET studies of phonetic processing of speech : Review, replication, and re-analysis », *Cerebral Cortex*,1996, 6, p. 21-30 ; Zatorre R. J., Belin P., Penhune V. B., « Structure and function of auditory cortex : Music and speech », *Trends in Cognitive Sciences*, 2002, 6, p. 37-46.

1-17　Peretz I. et Kolinsky R., « Parole et musique dans le chant : échec du dialogue ? »,in S. Dehaene et C. Petit (éds.), *Parole*

et musique. *Aux origines du dialogue humain*, Paris, Odile Jacob, 2009 ; Peretz I., « Music, language and modularity framed in action », *Psychologica Belgica*, 2009, 49 (2-3), p. 157-175 ; Kolinsky R., Lidji P., Peretz I., Besson M., Morais J., « Processing interactions between phonology and melody : Vowels sing but consonants speak », *Cognition*, 2009, 112, p. 1–20.

1-18 參見 Patel A., *Music, Language and the Brain*, Oxford University Press, 2008.

1-19 Chomsky N., *Language and Mind*, Harcourt, Brace &World, 1968.

1-20 Bernstein L., *The Unanswered Question. Six Talks at Harvard (The Charles Eliot Norton Lectures)*, Kultur Video, 2001.

1-21 Messiaen O., *Méditations sur le mystère de la Sainte- Trinité*, Paris, A. Leduc, 1973.

1-22 我們可以舉出幾位音樂語意學界最重要的學者，包括 Nicolas Ruwet、Jean Molino、Jean-Jacques Nattiez、Raymond Monelle、József Ujfalussy、Márta Grabócz、Fred Lerdahl、Ray Jackendoff。

1-23 Le Bihan D., *Le Cerveau de cristal. Ce que nous révèle la neuro- imagerie*, Paris, Odile Jacob, 2012.

1-24 Callan D. E., Tsytsarev V.,Hanakawa T., Callen A. M., Katsuhara M., Fukuyama H., Turner R., «Song and speech ... Brain regions invovled with perception and covert production», *NeuroImage*, 2006, 31 p.1327-1342.

1-25 參見 Patel A., *Music, Language and the Brain, op. cit.*

第二章 「美」的弔詭與藝術的法則

2-1 Meyerson I., *Existe- t-il une nature humaine ? La psychologie historique, objective,comparative*, Institut d'Edition Sanofi- Synthelabo, 2000, p. 108. 伊尼亞斯‧梅耶森（1888-1983）是出生於波蘭的法國心理學家，重要著作為 *Les*

Fonctions psychologiques et les œuvres, Paris, Vrin, 1948.

2-2 展覽名稱為「皮耶‧布列茲——作品‧斷片」（Pierre Boulez, Œuvre : fragment）‧展期為2008年11月至12月。

2-3 Benjamin W., *L'OEuvre d'art à l'époque de sa reproductibilité technique* (1936, première publication 1955), traduit par F. Joly, préface d'A. de Baecque, Paris, Payot,« Petite Bibliothèque », 2013.

2-4 Millet C., *L'Art contemporain*, Paris, Flammarion, 2006, p. 168.

2-5 Pavlov I.- P., *Leçons sur l'activité du cortex cérébral*, Paris, Amédée Legrand, 1929.

2-6 Sokolov E. N. et Vinogradova O. S. (éds.), *Neuronal Mechanisms of the Orienting Reflex*, Hillsdale, NJ, Lawrence Erlbaum, 1975.

2-7 Décrétale, *Docta sanctorum patrum*, 1325 ; *voir Encyclopaedia Universalis*, « Ars nova », Paris, 1971, t. 2, p. 477a.

2-8 Posner M. I, Petersen S. E, Fox P. T., Raichle M. E., « Localization of cognitive operations in the human brain », *Science*, 1988, 240, p. 1627-1631.

2-9 Onfray M., *Archéologie du présent. Manifeste pour une esthétique cynique*, Paris, Adam Biro- Grasset, 2003.

2-10 Alberti L. B., *L'Architecture et Art de bien bastir*, livre IX, chap. 5, p. 192 (cf.http://architectura.cesr.univ- tours.fr/ Traite/Images/CESR_478IIndex.asp).

2-11 Descartes R., *Jugemens de M. Descartes quelques lettres de Monsieur Balzac, Œuvres de Descartes*, Victor Cousin, tome VI, Paris, Levrault, 1824, p. 189-190.

2-12 Boulez P., *Leçons de musique, op. cit.*, p. 668.

2-13 Diderot D., *Pensées détachées. Essais sur la peinture, in Œuvres complètes*, tome quatrième, Paris, A. Belin, 1818, p. 532.

2-14 Bidelman G. M. et Krishnan A., « Neural correlates of consonance, dissonance,and the hierarchy of musical pitch in the human brainstem », *J. Neurosci.*, 2009, 29,p. 13165-13171.

2-15 Fishman Y. I., Volkov I. O., Noh M. D., Garell P. C., Bakken H., Arezzo J. C.,Howard M. A., Steinschneider M., « Consonance and dissonance of musical chords :Neural correlates in auditory cortex of monkeys and humans », *J. Neurophysiol.*, 2001,86, p. 2761-2788 ; Fishman Y. I., Micheyl C., Steinschneider M., « Neural representation of harmonic complex tones in primary auditory cortex of the awake monkey », *J.Neurosci.*, 2013, 33, p. 10312-10323.

2-16 Foss A. H., Altschuler E. L., James K. H., « Neural correlates of the Pythagorean ratio rules », *Neuroreport*, 2007, 18, p. 1521-1525.

2-17 Chen J. L., Penhune V. B., Zatorre R. J., « Listening to musical rhythms recruits motor regions of the brain », *Cereb. Cortex*, 2008, 18, p. 2844-2854.

2-18 Tierney A. T., Russo F. A., Patel A. D., « The motor origins of human and avian song structure », *Proc. Natl Acad. Sci. USA*, 2011, 108, p. 15510-15515.

2-19 Lévi- Strauss C., *Mythologiques. Le cru et le cuit*, Paris, Plon, 1964, p. 24.

2-20 Männel C., Schipke C. S., Friederici A. D., « The role of pause as a prosodic boundary marker : Language ERP studies in German 3- and 6-year- olds », *Dev. Cogn. Neurosci.*, 2013, 5, p. 86-94 ; Sammler D., Koelsch S., Ball T., Brandt A., Grigutsch M., Huppertz H. J., Knösche T. R., Wellmer J., Widman G., Elger C. E., Friederici A. D., Schulze- Bonhage A., « Co- localizing linguistic and musical syntax with intracranial EEG », *NeuroImage*, 2013, 64, p. 134-146.

2-21 Simon H., « Science seeks parsimony, not simplicity : Searching for pattern in phenomena », in A. Zellner, H. A. Keuzenkamp et M. McAleer, *Simplicity, Inference and Modelling*, Cambridge University Press, 2002, p. 32-72.

2-22 Boulez P., *Leçons de musique, op. cit.*

2-23 Ibid.

2-24 Onfray M., *Archéologie du présent, op. cit.*

2-25 Dissanayake E., *Homo Aestheticus. Where Art Comes From and Why*, New York, Free Press, 1992.

2-26 Rizzolatti G. et Sinigaglia C., *Les Neurones miroirs*, Paris, Odile Jacob, 2008. NOTES ET RÉFÉRENCES BIBLIOGRAPHIQUES 239223153WAZ_CHANGEUX2_CS5.indd 239 09/07/2014 15:46:12

2-27 Decety J. et Ickes W., *The Social Neuroscience of Empathy*, Cambridge, Mass., MIT Press, 2009.

2-28 Bourgeois L., *Sculptures, environnements, dessins, 1938-1995*, catalogue du Musée d'art moderne de la ville de Paris, juin- octobre 1995.

第三章　從耳朵到大腦：音樂生理學

3-1 Bentley D. et Hoy R., « The neurology of the cricket song », *Sci. American*, 1974, 231, p. 34-44.

3-2 Von Frisch K., *Vie et mœurs des abeilles*, Paris, Albin Michel, 1969.

3-3 Changeux J.- P., « The concept of allosteric interaction and its consequences for the chemistry of the brain », *J. Biol. Chem.*, 2013, 288, p. 26969-26986.

3-4 Marler P. et Peters S., « Subsong and plastic song : Their role in the vocal learning process », in D. E. Kroodsma et E. H. Miller (éds.), *Acoustic Communication in Birds*, vol. 2, New York, Acad. Press, 1982. Voir aussi Changeux J.- P., *L'Homme neuronal*, Paris, Fayard, 1983.

3-5 Konishi M., « Birdsong : From behavior to neuron », *Annu. Rev. Neurosci.*, 1985, 8, p. 125-170.

3-6 認知系統（appareil de connaissance，德文稱為 Erkenntnisapparat，英文稱為 cognitive apparatus）：熊哲從哲學家兼數學家尚—圖桑·德松堤（Jean-Toussaint Desanti）處借來這個概念，但不無爭議：德松堤著有《沉默的哲學》(*La Philosophie silencieuse*)，Seuil 出版社，一九六八年。熊哲引述德松堤的論點（認知系統是「一種有抽象作用和建構作用的機制，可針對源自外在世界的感覺材料建立各種類型和分類。」）並主張應該建立「強物質主義知識論」(épistémologie matérialiste forte)，因為他認為這是「大腦功能的最佳定義」。參見：Changeux J.-P., Connes A., *Matière à pensée*, *op. cit.*, p. 48, et Changeux J.-P., « Un modèle neuro-cognitif d'acquisition des connaissances, in *La Vérité dans les sciences*, Paris, Odile Jacob, 2003, p. 61-80.

3-7 Edelman G. M., *Neural Darwinism : The Theory of Neuronal Group Selection*, New York, Basic Books, 1987.

3-8 Boulez P., *Leçons de musique*, *op. cit.*

3-9 Peretz I. et Kolinsky R., « Parole et musique dans le chant : échec du dialogue ? », in S. Dehaene et C. Petit (éds.), *Parole et musique*, *op. cit.*, p. 139-166.

3-10 Lechevalier B., *Le Cerveau de Mozart*, Paris, Odile Jacob, 2003, p. 105 sq.

第四章 作曲家腦中的達爾文

4-1 約翰·杜威（1859-1952）是二十世紀上半葉美國教育界的思想大家，也是心理學家與哲學家。分析哲學式微之後，杜威的論著重新得到世人的高度關注。《藝術即經驗》出版於一九三四年，曾多次再版並翻譯成多國語言，法譯本由 Gallimard 出版社出版（*L'Art comme expérience*, 2005, 2010）。

4-2　Changeux J.- P., *Du vrai, du beau, du bien. Une nouvelle approche neuronale*, Paris, Odile Jacob, 2008.

4-3　Raichle M. E., Mintun M. A., « Brain work and brain imaging », *Annu. Rev. Neurosci.*, 2006, 29, p. 449-476.

4-4　Changeux J.- P., *L'Homme neuronal, op. cit.* ; Lagercrantz H., Changeux J.- P., « The emergence of human consciousness : From fetal to neonatal life », *Pediatr. Res.*, 2009, 65, p. 255-260.

4-5　Raichle M. E., « A paradigm shift in functional brain imaging », *J. Neurosci.*, 2009, 29, p. 12729-12734.

4-6　Christoff K., Gordon A. M., Smallwood J., Smith R., Schooler J. W., « Experience sampling during fMRI reveals default network and executive system contributions to mind wandering », *Proc. Natl. Acad. Sci., USA*, 2009, 106, p. 8719-87124.

4-7　Léonard de Vinci, ms. 2038, Bibliothèque nationale, 262.

4-8　Varèse E., *Écrits*, Paris, Christian Bourgois, 1983.

4-9　Changeux J.- P., *L'Homme neuronal, op. cit.*

4-10　Ishai A., Ungerleider L. G., Martin A., Haxby J. V., « The representation of objects in the human occipital and temporal cortex », *J. Cogn. Neurosci.*, 2000, 12, suppl. 2, p. 35-51.

4-11　Mechelli A., Price C. J., Friston K. J., Ishai A., « Where bottom- up meets topdown: Neuronal interactions during perception and imagery », *Cereb. Cortex*, 2004, 14, p. 1256-1265.

4-12　Leaver A. M., Rauschecker J. P., « Cortical representation of natural complex sounds: effects of acoustic features and auditory object category », *J. Neurosci.*, 2010, 30, p. 7604-7612.

4-13　Puschmann S., Uppenkamp S., Kollmeier B., Thiel C. M., « Dichotic pitch activates pitch processing centre in Heschl's gyrus », *NeuroImage*, 2010, 49, p. 1641-1649.

4-14 Patterson R. D., Uppenkamp S., Johnsrude I. S., Griffiths T. D., « The processing of temporal pitch and melody information in auditory cortex », *Neuron*, 2002, 36, p. 767-776 ; Merrill J., Sammler D., Bangert M., Goldhahn D., Lohmann G., Turner R., Friederici A. D., « Perception of words and pitch patterns in song and speech », *Front Psychol.*, 2012, 3, p. 76 ; doi:10.3389/fpsyg.2012.00076.

4-15 Green A. C., Bærentsen K. B., Stødkilde- Jørgensen H., Roepstorff A., Vuust P., « Listen, learn, like ! Dorsolateral prefrontal cortex involved in the mere exposure effect in music », *Neurol. Res. Int.*, 2012, p. 8462-8470 ; Leaver A. M., Van Lare J., Zielinski B., Halpern A. R., Rauschecker J. P., « Brain activation during anticipation of sound sequences », *J. Neurosci.*, 2009, 29, p. 2477-2485 ; Halpern A. R., Zatorre R. J., « When that tune runs through your head : A PET investigation of auditory imagery for familiar melodies », *Cereb. Cortex*, 1999, 9, p. 697-704.

4-16 Kraemer D., Macrae C. N., Green A. E., Kelley W. M., « Musical imagery : Sound of silence activates auditory cortex », *Nature*, 2005, 434, 158.

4-17 Changeux J.- P., Courrège P., Danchin A., « A theory of the epigenesis of neuronal networks by selective stabilization of synapses », *Proc. Natl. Acad. Sci., USA*, 1973, 70, p. 2974-2978.

4-18 Changeux J.- P., *L'Homme neuronal, op. cit.*, chapitre 5 « Les objets mentaux».

4-19 Edelman G., *Natural Darwinism*, New York, Basic Books, 1987.

4-20 Boulez P., *Jalons (pour une décennie), op. cit.*, p. 52.

4-21 Ibid.

4-22 Boulez P., *Leçons de musique, op. cit.*, p. 664.

4-23 Boulez P., *Penser la musique aujourd'hui*, Paris, Gallimard, « Tel », 1987.

4-24 Ibid.

4-25 Ibid.

4-26 Ibid.

4-27 Poincaré H., *Science et méthode*, Paris, Flammarion, 1908, p. 53.

4-28 Ibid., p. 59.

4-29 Ibid., chapitre 3 « Découverte mathématique ».

4-30 Boulez P., *Penser la musique aujourd'hui, op. cit.*, p. 144.

4-31 Sperber D. et Wilson D., *La Pertinence : communication et cognition*, Paris, Minuit, 1989.

4-32 Heidmann A., Heidmann T., Changeux J.-P., « Selective stabilization of neuronal representations by resonance between spontaneous prerepresentations of the cerebral network and percepts evoked by interaction with the outside world », C. R. Acad. Sci. III, 1984, 299 (20), p. 839-844.

4-33 Dehaene S., Changeux J.-P., Nadal J.P., « Neural networks that learn temporal sequences by selection », *Proc. Natl. Acad. Sci. USA*, 1987, 84 (9), p. 2727-2731.

4-34 Dehaene S., Changeux J.-P., « The Wisconsin card sorting test : Theoretical analysis and modeling in a neuronal network », *Cereb. Cortex*, 1991, 1, p. 62-79.

4-35 Sutton R. S. et Barto A. G., « Toward a modern theory of adaptive networks: expectation and prediction », *Psychol. Rev.*, 1981, 88 (2), p. 135-170 ; Barto A. G., Sutton R. S., « Simulation of anticipatory responses in classical conditioning by a neuron- like adaptive element », *Behav. Brain Res.*, 1982, 4, p. 221-235.

4-36 Bermudez M.A., Schultz W., « Timing in reward and decision processes », *Philos. Trans. R. Soc. Lond. Series B: Biol.*

Sci., 2014, 369 (1637), 20120468, doi: 0.1098/rstb.2012.0468.

4-37 Kringelbach M. L. et Berridge K. C., « Towards a functional neuroanatomy of pleasure and happiness », *Trends Cogn. Sci.*, 2009, 13, p. 479-487.

4-38 Ibid.

4-39 Ibid.

4-40 Dehaene S., Changeux J.- P., « The Wisconsin card sorting test : Theoretical analysis and modeling in a neuronal network », *Cereb. Cortex*, 1991, 1, p. 62-79.

4-41 Schultz W., Dayan P., Montague P. R., « Neural substrate of prediction and reward », *Science*, 1997, 275, p. 1593-1599.

4-42 Dehaene S., Changeux J.- P., « The Wisconsin card sorting test: theoretical analysis and modeling in a neuronal network », *op. cit.*

4-43 Kahnt T., Heinzle J., Park S. Q., Haynes J. D., « Decoding the formation of reward predictions across learning », *J. Neurosci.*, 2011, 31, p. 14624-14630 ; Kahnt T., Heinzle J., Park S. Q., Haynes J. D., « The neural code of reward anticipation in human orbitofrontal cortex », *Proc. Natl. Acad. Sci., USA*, 2010, 107, p. 6010-6015.

4-44 Blood A. J. et Zatorre R. J., « Intensely pleasurable responses to music correlate with activity in brain regions implicated in reward and emotion », *Proc. Natl. Acad. Sci., USA*, 2001, 98, p. 11818-11823.

4-45 Leaver A. M., Van Lare J., Zielinski B., Halpern A. R., Rauschecker J. P., « Brain activation during anticipation of sound sequences », *J. Neurosci.*, 2009, 29, p. 2477-2485.

第五章　音樂創作中的意識與無意識

5-1　Voir Frank E., *Jackson Pollock*, New York, Abbeville Press, 1983, p. 68.

5-2　引自法國劇作家莫里哀（Molière）的《偽君子》（*Tartuffe*, III, 2, 852行）。此句中的動詞 "serrer" 意指整理好、放在安全的地方收好。為了懺悔贖罪，人們會直接在身上套上「粗毛襯衣」（haire），亦即用粗布或山羊毛做成的上衣。「苦鞭」（discipline）則是一種鞭子，是輔助苦修的用具。

5-3　Boulez P., « Son et verbe », *Cahiers de la Compagnie Madeleine-Renaud-Jean-Louis-Barrault*, Paris, Julliard, 1958.

5-4　Boulez P., *Leçons de musique, op. cit.*, p. 544.

5-5　Dehaene S., Changeux J.-P., Naccache L., Sackur J., Sergent C., « Conscious, preconscious, and subliminal processing : A testable taxonomy », *Trends Cogn. Sci.*, 2006, 10, p. 204-211.

5-6　Breitmeyer B. G., Ogmen H., « Recent models and findings in visual backward masking : A comparison, review, and update », *Percept. Psychophys.*, 2000, 62, p. 1572-1595 ; Dehaene S., Naccache L., Cohen L., Le Bihan D., Mangin J.-F., Poline J. B., Rivière D. « Cerebral mechanisms of word masking and unconscious repetition priming », *Nat. Neurosci.*, 2001, 4, p. 752-758.

5-7　Sadaghiani S., Hesselmann G., Kleinschmidt A., « Distributed and antagonistic contributions of ongoing activity fluctuations to auditory stimulus detection », *J. Neurosci.*, 2009, 29, p. 13410–13417.

5-8　Dehaene S., Naccache L., Cohen L., Le Bihan D., Mangin J. F., Poline J. B., Rivière D., « Cerebral mechanisms of word masking and unconscious repetition priming », *Nat. Neurosci.*, 2001, 4, p. 752-758.

5-9　Dehaene S., Kerszberg M., Changeux J.-P., « A neuronal model of a global workspace in effortful cognitive tasks »,

5-10 Sergent C., Baillet S., Dehaene S., « Timing of the brain events underlying access to consciousness during the attentional blink », *Nat. Neurosci.*, 2005, 8, p. 1391-1400 ; Bekinschtein T. A., Dehaene S., Rohaut B., Tadel F., Cohen L., Naccache L., « Neural signature of the conscious processing of auditory regularities », *Proc. Natl Acad. Sci., USA*, 2009, 106, p. 1672-1677.

5-11 Dehaene S., Sergent C., Changeux J.- P., « A neuronal network model linking subjective reports and objective physiological data during conscious perception », *Proc. Natl Acad. Sci., USA*, 2003, 100, p. 8520-8525 ; Dehaene S., Changeux J.- P., « Ongoing spontaneous activity controls access to consciousness: a neuronal model for inattentional blindness », *PLoS Biol.*, 2005, 3 (5), e141. Epub 2005.

5-12 Rodriguez E., George N., Lachaux J.- P., Martinerie J., Renault B., Varela F. J., « Perception's shadow : Long- distance synchronization of human brain activity », *Nature*, 1999, 397, p. 430-433 ; Uhlhaas P. J. et Singer W., « Neural synchrony in brain disorders : Relevance for cognitive dysfunctions and pathophysiology », *Neuron*, 2006, 52, p. 155-168.

5-13 Schiller F., *Ueber Anmuth und Würde* [De la grâce et de la dignité], Neue Thalia, vol. 3, 1793, p. 187-188.

5-14 Boulez P., *Leçons de musique, op. cit.*, p. 666.

5-15 Koechlin E., Ody C., Kouneiher F., « The architecture of cognitive control in the human prefrontal cortex », *Science*, 2003, 302, p. 1181-1185 ; Azuar C., Reyes P., Slachevsky A., Volle E., Kinkingnehun S., Kouneiher F., Bravo E., Dubois B., Koechlin E., Levy R., « Testing the model of caudo- rostral organization of cognitive control in the human with frontal lesions », *NeuroImage*, 2014, 84, p. 1053-1060.

5-16 Boulez P., *Leçons de musique, op. cit.*, p. 642-644.

5-17 Badre D., Hoffman J., Cooney J. W., D'Esposito M., « Hierarchical cognitive control deficits following damage to the human frontal lobe », *Nat. Neurosci.*, 2009, 12, p. 515-522.

5-18 Charron S., Koechlin E., « Divided representation of concurrent goals in the human frontal lobes », *Science*, 2010, 328 (5976), p. 360-363.

5-19 Jeannerod M., *Motor Cognition : What Actions Tell the Self*, Oxford University Press, 2006 ; Berthoz A., *Le Sens du mouvement*, Paris, Odile Jacob, 1997 ; Berthoz A., *La Décision*, Paris, Odile Jacob, 2003.

5-20 例如卡爾・達爾豪斯（Carl Dahlhaus）、厄爾・布朗（Earle Brown）、羅曼・郝本斯托克─拉瑪悌（Roman Haubenstock-Ramati）等人，阿多諾和李蓋悌（György Ligeti）亦有部分相關論述。他們在一九五〇年代和六〇年代初提出圖象化樂譜（partition graphique）的概念，這種樂譜重視視覺效果甚於演奏的「忠實」，希望藉此讓音樂和演奏者擺脫沉重的歷史包袱。

5-21 Dejerine J., *Anatomie des centres nerveux*, Paris, Rueff et Cie, 1895, vol. 1.

5-22 Dehaene S., Pegado F., Braga L. W., Ventura P., Nunes Filho G., Jobert A., Dehaene-Lambertz G., Kolinsky R., Morais J., Cohen L., « How learning to read changes the cortical networks for vision and language », *Science*, 2010, 330, p. 1359-1364.

5-23 Boulez P., *Leçons de musique, op. cit.*, p. 670.

5-24 Ibid., p. 471.

5-25 Ibid., p. 475.

5-26 Ibid., p. 476.

5-27 Levitin D. J., « What does it mean to be musical ? », *Neuron*, 2012, 73, p. 633-637.

5-28 Goldman- Rakic P. S., Bates J. F., Chafee M. V., « The prefrontal cortex and internally generated motor acts », *Curr. Opin. Neurobiol.*, 1992, 2, p. 830-835.

5-29 Miller G. A., « The magical number seven, plus or minus two : Some limits on our capacity for processing information », *Psychological Review*, 1956, 63, p. 81-97.

第六章 音樂的創造與科學的創造

6-1 Messiaen O., *Technique de mon langage musical*, *op. cit.*

6-2 Boulez P., *Penser la musique*, Paris, Gonthier, 1963, rééd. *Penser la musique aujourd'hui*, Paris, Gallimard, « Tel », 1987.

6-3 Boulez P., *Leçons de musique (Points de repère, III), Deux décennies d'enseignement au Collège de France (1976-1995)*, textes réunis et établis par J.-J. Nattiez, préface posthume de M. Foucault, Paris, Christian Bourgois, 2005.

6-4 Paulesu E., Harrison J., Baron- Cohen S., Watson J. D., Goldstein L., Heather J., Frackowiak R. S., Frith C. D., « The physiology of coloured hearing. A PET activation study of colour- word synaesthesia », *Brain*, 1995, 118, p. 661-676.

6-5 Zamm A., Schlaug G., Eagleman D. M., Loui P., « Pathways to seeing music : Enhanced structural connectivity in colored- music synesthesia », *NeuroImage*, 2013, 74, p. 359-366.

6-6 Castel L. B., « Nouvelles expériences d'optique et d'acoustique », *Journal de Trévoux*, août 1735.

6-7 在狄德羅的小說《珍寶祕事》（*Les bijoux indiscrets*）第九章中·剛果的蘇丹蒙果戈（Mangogul）如此形容卡斯特神父。

6-8 Karpov B. A., Luria A. R., Yarbus A. L., « Disturbances of the structure of active perception in lesions of the posterior and anterior regions of the brain », *Neuropsychologia*, 1968, 6, p. 157-166 ; Luria A. R., Karpov A., Yarbus A. L., « Disturbances of active visual perception with lesions of the frontal lobe », *Cortex*, 1966, 2, p. 202-212.

6-9 Boulez P., *Leçons de musique, op. cit*, p. 646.

6-10 簡要而言，馬可夫鏈是一種表達事件接續發生之機率的數學形式。俄國數學家安德烈·馬可夫（Andreï Markov，1856-1922）在一系列針對機率論的研究中奠定了馬可夫鏈的數學形式。

6-11 Swope W. C., Pitera J. W., « Descibing protein folding kinetics by molecular dynamics simulations. 1. Theory », *The Journal of Physical Chemistry B*, 2004, 108 (21), p. 6571-6581.

6-12 Howard R. A., *Dynamic Programming and Markov Processes*, Cambridge, The MIT Press, 1960.

6-13 Sonnenberg F. A., Beck J. R., *Markov Model in Medical Decision Making : A Practical Guide*, Philadelphie, Hanley & Belfuss, 1993.

6-14 Mâche F.- B., *Musique, mythe, nature ou les dauphins d'Arion*, Paris, Klincksieck, 1983, 2e édition augmentée, 1991 ; *Musique au singulier*, Paris, Odile Jacob, 2001.

6-15 Boulez P., *Le Pays fertile : Paul Klee*, Paris, Gallimard, 1989.

6-16 Boulez P., *Penser la musique aujourd'hui, op. cit*.

6-17 Scherer J., *Stéphane Mallarmé*, Paris, Gallimard, 1957.

6-18 使用了《我們不再進森林》（*Nous n'irons plus au bois*）和《寶寶睡·快快睡》（*Dodo, l'enfant do*）兩首歌曲。

6-19 McAdams S. et Deliège I., *La Musique et les Sciences cognitives*, Bruxelles, Mardaga, 1989.

6-20 Dehaene S., Petit C., *Parole et musique, op. cit*.

第七章　音樂的學習

7-1　Patel A. D., *Music, Language, and the Brain*, New York, Oxford University Press, 2008.

7-2　Peretz I. et Kolinsky R., « Parole et musique dans le chant : échec du dialogue ? », in S. Dehaene et C. Petit (éd.), *Parole et musique, op. cit.*

7-3　Nan Y., Sun Y., Peretz I., « Congenital amusia in speakers of a tone language : association with lexical tone agnosia », *Brain*, 2010, 133, p. 2635-2642.

7-4　Tsigelny I. F., Kouznetsova V. L., Baitaluk M., Changeux J.- P., « A hierarchical coherent- gene- group model for brain development », *Genes, Brain and Behav.*, 2013, 12, p. 147-165.

7-5　Levitin D. J., « What does it mean to be musical ? », *Neuron*, 2012, 73, p. 633-637 ; Goodman M., Sterner K. N., « Colloquium paper : Phylogenomic evidence of adaptive evolution in the ancestry of humans », *Proc. Natl. Acad. Sci. USA*, 2010, 107, suppl. 2, p. 8918-8923.

7-6　Ghensi G., Lledo P.- M., « Adult neurogenesis in the olfactory system shapes odor memory and perception », *Progr. Brain Res.*, 2014, 208, p. 157-175.

7-7　Mehler J., Lambertz G., Jusczyk P., Amiel- Tison C., « Discrimination of the mother tongue by newborn infants », *C. R. Acad. Sci. III.*, 1986, 303 (15), p. 637-640.

7-8　Dehaene- Lambertz G., Montavont A., Jobert A., Allirol L., Dubois J., Hertz- Pannier L., Dehaene S., « Language or music, mother or Mozart ? Structural and environmental influences on infants' language networks », *Brain Lang.*, 2010, 114, p. 53-65.

7-9　Pinker S., *How the Mind Works*, New York, Norton, 1997；*Comment fonctionne l'esprit*, Paris, Odile Jacob, 2000.

7-10　Collins A., Koechlin E., « Reasoning, learning, and creativity: frontal lobe function and human decision- making », *PLoS Biol.*, 2012, 10 (3), e1001293.

7-11　Huttenlocher P. R., « Synaptic density in human frontal cortex – developmental changes and effects of aging », *Brain Res.*, 1979, 163 (2), p. 195-205.

7-12　Changeux J.- P., Courrège P., Danchin A., « A theory of the epigenesis of neuronal networks by selective stabilization of synapses », *Proceedings of the National Academy of Sciences of the USA*, 1973, 70, p. 2974-2978；Changeux J.- P., Danchin A., « Selective stabilisation of developing synapses as a mechanism for the specification of neuronal networks », *Nature*, 1976, 264, p. 705-712.

7-13　Changeux J.- P., « Synaptic epigenesis and the evolution of higher brain functions», in P. Sassone Corsi et Y. Christen, *Epigenetics, Brain and Behavior*, New York, Springer, 2012, p. 11-22.

7-14　Toga A. W., Thompson P. M., Sowell E. R., « Mapping brain maturation », *Trends Neurosci.*, 2006, 29, p. 148-159.

7-15　侯傑・戴索米耶（Roger Désormière, 1898-1963），偉大的法國指揮家，是法國難得一見、甚至可說絕無僅有的珍寶，也是那個年代音樂創作的中流砥柱。布列茲對他推崇備至，以其指揮之成就被封為戴索米耶「精神上的傳人」（fils spirituel）。一九五〇年，戴索米耶在巴黎香榭麗舍劇院（Théâtre des Champs-Élysées）指揮布列茲為聲樂及管弦樂團創作的《水之日》（*Le Soleil des eaux*）：這首作品採用荷內・夏爾（René Char）的同名詩作。一九五二年，戴索米耶發生腦中風（AVC，即腦血管意外）。

7-16　Trehub S. E., « Toward a developmental psychology of music », *Ann. NY Acad. Sci.*, 2003, 999, p. 402-413.

7-17　Schellenberg E. G., Trainor L. J., « Sensory consonance and the perceptual similarity of complex- tone harmonic

intervals: tests of adult and infant listeners », *J. Acoust. Soc. Am.*, 1996, 100, p. 3321-3328 ; Trainor L. J., Desjardins R. N., « Pitch characteristics of infant- directed speech affect infants' ability to discriminate vowels », *Psychon. Bull. Rev.*, 2002, 9, p. 335-340.

7-18 Trainor L. J., et Trehub S. E., « A comparison of infants' and adults' sensitivity to western musical structure », *J. Exp. Psychol. Hum. Percept. Perform.*, 1992, 18, p. 394-402.

7-19 Lagercrantz H., Changeux J.- P., « The emergence of human consciousness : From fetal to neonatal life », *Pediatr. Res.*, 2009, 65, p. 255-260 ; Zelazo P. D., « The development of conscious control in childhood », *Trends Cogn Sci.*, 2004, 8, p. 12-17.

7-20 Uhlhaas P. J., Roux F., Singer W., Haenschel C., Sireteanu R., Rodriguez E., « The development of neural synchrony reflects late maturation and restructuring of functional networks in humans », *Proc. Natl Acad. Sci. USA*, 2009, 106, p. 9866-9871.

7-21 Sun L., Castellanos N., Grützner C., Koethe D., Rivolta D., Wibral M., Kranaster L., Singer W., Leweke M. F., Uhlhaas P. J., « Evidence for dysregulated high- frequency oscillations during sensory processing in medication- naïve, first episode schizophrenia », *Schizophr. Res.*, 2013, 150 (2-3), p. 519-525.

7-22 Friston K. J., Frith C. D., « Schizophrenia : A disconnection syndrome ? », *Clin. Neurosci.*, 1995, 3, p. 89-97.

7-23 Dehaene S., Changeux J.- P., « Experimental and theoretical approaches to conscious processing », *Neuron*, 2011, 70, p. 200-227.

7-24 Gold C., Heldal T. O., Dahle T., Wigram T., « Music therapy for schizophrenia or schizophrenia- like illnesses », *Cochrane Database Syst. Rev.*, 2005, (2), CD004025 ; voir aussi Mössler K., Chen X., Heldal T.O., Gold C., « Music

therapy for people with schizophrenia and schizophrenia- like disorders », *Cochrane Database Syst. Rev.*, 2011, (12), CD004025.

7-25 Imfeld A., Oechslin M. S., Meyer M., Loenneker T., Jancke L., « White matter plasticity in the corticospinal tract of musicians : A diffusion tensor imaging study », *Neurolmage*, 2009, 46, p. 600-607.

7-26 Bergman Nutley S., Darki F., Klingberg T., « Music practice is associated with development of working memory during childhood and adolescence », *Front. Hum. Neurosci.*, 2013, 7, p. 926 ; Gärtner H., Minnerop M., Pieperhoff P., Schleicher A., Zilles K., Altenmüller E., Amunts K., « Brain morphometry shows effects of long- term musical practice in middle- aged keyboard players », *Front. Psychol.*, 2013, 4 (636), doi:10.3389/ fpsyg.2013.00636, eCollection 2013 ; Bengtsson S. L., Nagy Z., Skare S., Forsman L., Forssberg H., Ullén F., « Extensive piano practicing has regionally specific effects on white matter development », *Nat Neurosci.*, 2005, 8, p. 1148-1150.

7-27 Bangert M. Altenmüller E. O., « Mapping perception to action in piano practice : A longitudinal DC- EEG study », *BMC Neurosci.*, 2003, 4, p. 26.

7-28 Stevens C., Lauinger B., Neville H., « Differences in the neural mechanisms of selective attention in children from different socioeconomic backgrounds : An eventrelated brain potential study », *Dev. Sci.*, 2009, 12, p. 634-646.

7-29 Kropotkine P. (1902) *L'Entraide, un facteur de l'évolution*, Paris, Éditions du Sextant, 2009 ; Kropotkine P. (1921), *L'Éthique*, Paris, Éditions Tops- H Trinquier, 2002.

7-30 H. Pousseur, *Couleurs croisées pour grand orchestre*, 1967.

7-31 可參見Distel A., *Signac : au temps d'harmonie*, Paris, Gallimard- RMN, 2001.

國家圖書館出版品預行編目(CIP)資料

終點往往在他方：傳奇音樂家布列茲與神經科學家
的跨域對談，關於音樂、創作與美未曾停歇的追
尋 / 皮耶.布列茲、尚-皮耶.熊哲、菲利普‧馬努
利著；陳郁雯譯. -- 一版. -- 臺北市：臉譜，城邦
文化出版：家庭傳媒城邦分公司發行, 2019.03
面；　公分. --（藝術叢書；FI1044）

譯自：Les neurones enchantés : le cerveau et la
　　　musique
ISBN 978-986-235-733-0（平裝）

1.音樂　2.文集

910.7　　　　　　　　　　　　　　108000538

城邦讀書花園
www.cite.com.tw

藝術叢書 FI1044

終點往往在他方

傳奇音樂家布列茲與神經科學家的跨域對談，關於音樂、
創作與美未曾停歇的追尋
Les neurones enchantés – le cerveau et la musique

原著作者｜皮耶‧布列茲、尚—皮耶‧熊哲、菲利普‧馬努利
譯者｜陳郁雯
責任編輯｜陳雨柔
封面設計｜莊謹銘
行銷企畫｜陳彩玉、朱紹瑄、陳紫晴、林子晴
內頁排版｜極翔企業有限公司

發行人｜涂玉雲
總經理｜陳逸瑛
編輯總監｜劉麗真
出　版｜臉譜出版
　　　　城邦文化事業股份有限公司
　　　　10483台北市民生東路二段141號5樓
　　　　電話：(02) 886-2-25007696
　　　　傳真：(02) 886-2-25001952
發　行｜英屬蓋曼群島商家庭傳媒股份有限公司
　　　　城邦分公司
　　　　地址：10483台北市民生東路二段141號11樓
　　　　客服專線：(02) 2500-7718　｜　2500-7719
　　　　24小時傳真專線：(02) 2500-1990　｜　2500-1991
　　　　服務時間：週一至週五09:30-12:00　｜　13:30-17:00
　　　　劃撥帳號：19863813　　戶名：書虫股份有限公司
　　　　讀者服務信箱：service@readingclub.com.tw
　　　　網址：http://www.cite.com.tw
香港發行所｜城邦（香港）出版集團有限公司
　　　　　　地址：香港灣仔駱克道193號東超商業中心1樓
　　　　　　電話：+852-2508-6231
　　　　　　傳真：+852-2578-9337
　　　　　　電郵：hkcite@biznetvigator.com
馬新發行所｜　城邦（馬新）出版集團
　　　　　　【Cite (M) Sdn. Bhd. (458372U)】
　　　　　　地址：41, Jalan Radin Anum, Bandar Baru Sri
　　　　　　　　　 Petaling, 57000 Kuala Lumpur, Malaysia.
　　　　　　電話：(603) 90578822
　　　　　　傳真：(603) 90576622
　　　　　　讀者服務信箱 :services@cite.my
　　　　　　電郵：cite@cite.com.my
一版一刷｜2019年3月
定價｜　420元